中國古代藝術範疇論

李韜——著

從生成語境至本體論範疇

由哲學與美學的相互交織，
詮繹中國古代藝術的發展脈絡

本體論範疇是道、氣和象範疇

道是中國傳統藝術的精神軒向｜氣是中國傳統藝術的生命哲學｜象是中國傳統藝術的形式特性

中國傳統藝術不是這三者的簡單相加，而是這三者的有機融合，
形成了道氣象三元一體格局，區別於西方主客二分的藝術哲學。

緒論

一、研究對象與研究意義

（一）研究對象

　　本書的研究對象是中國古代藝術理論範疇。中國古代藝術並不是單一本質的存在，而是具有複雜的系統性和開放性的存在。歷史時空中的中國古代藝術與周邊異域藝術相連繫，因而我們的古代藝術具備了中國性；它又被中國現當代藝術所承接，因而它具備了「古代性」。藝術概念定義的困難源自西方藝術觀念的「入侵」，中國古代學術並不這樣「畫地為牢」，因此就被譏諷為不科學。但中國傳統學術講究才、學和識，講究義理、考據和辭章，因此中國古代人文學者對「真」的追求往往苦惱於意不稱物、詞不達意。史學家的「直書」和「憤書」傳統使中國的歷史成為情和理的交流之地，這也使得經、史和子的內容往往互滲相融。因此，中國古代藝術理論範疇的劃分就沒有西方「嚴格」和「科學」，但中國對藝術以及其他學問的分類亦有自己的內在邏輯，不必全以西方為標準。

　　以現在的二分觀點來看，藝術可分為兩個方面：精神的和物質的。本書的研究對象是前者：中國古代藝術的精神方面的內容。即中國古代藝術被當時的人們是如何看待的，是如何認識的，以及它的本體和價值是什麼等問題。這些都是比較宏大的問題，本書顯然是無法闡述清楚的。因此，筆者認為要從中國古代藝術的實際出發，借助西方的學術理念找出決定中國古代藝術觀念的幾個關鍵點進行研究。葛兆光認為，中國文化史要從「主軸」和「重心」入手才能有所收穫。中國藝術史和藝術理論也不例

外，也應該從藝術史和藝術理論的「主軸」和「重心」開始進行研究，方可能在短時期有所收穫。

中國古代藝術理論概念（範疇）數以百計[001]，哪些是基本的概念（範疇）呢？這是頗費思量的一個問題。筆者擬定的範疇有以下幾個：中國古代藝術本體論範疇 —— 道、氣和象，這是單獨成立的範疇；中國古代藝術認識論範疇 —— 情與志、形與神、虛與實，這些是成對的範疇；中國古代藝術價值論範疇 —— 明道與樂心、雅與俗、善美與品格。選擇這些範疇作為本書的研究對象主要基於以下原則：所選範疇必須是適用於中國古代所有的藝術門類，必須是貫穿古代藝術發展的始終，必須是被大量的文字文獻所採用。

1. 本體論範疇：道、氣、象。道是中國哲學的最高範疇，是標示世界本體的概念。中國古代藝術中的道是賦予抽象的宇宙感性的形式：建築賦予抽象的空間以形式，繪畫以色彩和線條詮釋對生命的體驗，音樂使時間凝固為可感的形象，戲曲使複雜的生活成為可感的對象。要言之，「藝，道之形也」。氣是中國生命文化中的最高範疇，有時（和道範疇相通）也是中國哲學中的最高範疇，是標示宇宙萬物一體、生生不息、一體運化的範疇。中國古代藝術之氣是中國古代生命之氣的藝術性呈現，藝術創作、藝術作品和藝術接受均要體現於、呈現出、沉浸於天地氤氳之氣。創作時的氣力呈現於作品即為氣韻，從而影響接受者形成審美性的氣氛。中國古代哲學家認為，視覺的本質是氣，聽覺的本質也是氣，這影響到了中國古

[001] 據統計中國美學中「基本範疇」凡111條。見朱立元，邱明正，陳超南，等.美學大辭典.上海：上海辭書出版社，2010：141-179.

代藝術家對藝術的理解。[002] 也就是說，藝術理論的基本元素包含氣範疇。

2. 認識論範疇：情與志、形與神、虛與實。中國古代藝術的觀念眾多，例如治生、交友、遊戲的觀念，甚至更早的巫術、宗教、政治等均可以透過藝術體現出來。但古代藝術的中心觀念是情與志範疇，這是就藝術創作、接受方面而言的一對範疇，認識中國古代藝術必須了解中國古代藝術表達情與志的獨特性。中國古代藝術中的情志範疇，表現於藝術創作主體就是道德心和審美心，體現於作品中就是善與美範疇，影響於接受者就是為明道和樂心。但是，道德心與審美心、善與美、明道和樂心往往名為二實為一，很難撇開對方而單獨談論。

形與神範疇是構成藝術最基本的兩個方面，也是認識中國古代藝術的二維結構。雖然是言「二維結構」，但並不可機械地認為藝術必須是由形入神或由神賦形，形神之間的劃分是基於藝術具有物質性和精神性這兩種維度的區別。中國古代不管是儒家、道家還是禪宗，他們對藝術普遍的態度是重視形的塑造，但又不拘泥於形本身，尤其注重對有限的形的超越，進而達到「認識」社會、人生和宇宙的本體之道。儒家的「無聲之樂」、「德成而上，藝成而下」，道家的「大音希聲」、「大象無形」，禪宗的「不著文字」、「不立文字」等觀念使得中國古代藝術具備超越性特質，但同時也使得藝術在表現現實的「圖真」的功能和表現主體意趣的「寫意」的矛盾中，停滯了向現實深度挖掘的進程；況且對「無聲之樂」、「大音希聲」、「不著文字」等的誤讀，也使得人們普遍認為中國古代藝術有尚玄虛而黜

[002] 色本身是光的作用下人的視覺印象，但「色」在《說文解字》中解釋為：「顏，氣也，從人從眉。」段玉裁的解釋為：「顏者，兩眉之間也。必達於氣，氣達於眉間之謂色。顏氣與心若合符節，故其字從人從眉。」莊子在《人間世》中寫道：「無聽之以耳，而聽之以心；無聽之以心，而聽之以氣。」《呂氏春秋》中以氣解釋音樂舞蹈的地方很多。《禮記·大戴禮·文王官人》：「心氣華誕者，其聲流散；心氣順信者，其聲順節；心氣鄙戾者，其聲嘶醜；心氣寬柔者，其聲溫好。」這些論述均表明氣是聲音和光色的根源和本質。

寫實的傾向。離開形的神是不存在的，即便是約翰‧凱奇（John Cage）的《4分33秒》和勞森伯格的《白色繪畫》（White Painting，1951）也並非完全沒有形式。完全沒有形式的藝術就是取消藝術，因此形與神的結合是藝術的一個基本特性，對形與神關係的不同認識也就成為區別藝術流派、性質的不二法門。

　　虛與實是標示中國古代藝術活動辯證特性的範疇。虛實結合體現了中國古代藝術活動的辯證特性，它是比情志、形神、辭韻更具抽象性和概括力的認識論範疇。藝術中的虛實包括藝術作品的虛實、創作主體的虛實和接受主體的虛實這三個方面。藝術作品的虛實是指藝術作品的審美意涵（神韻、意境、格調等）和物理存在（線條、光色、音聲、動作、材料等），創作主體的虛實指創作者的虛心（「潔其宮，開其門」、「齋以靜心」、「解衣盤礴」等心理狀態）和生活（「憤書」、「執意」、「踐行」等具體實踐性活動），接受者的虛實包括對藝術作品的共鳴、審美、內涵的發掘和對藝術作品形式及材料的理性認識等。古代藝術的虛實觀整體看來具備以下三種情況：虛實相生、以實為主、以虛為主。虛實、情志和形神是成對的範疇，它們都不可能單獨存在，一方的存在是另一方存在的基本條件。

　　這些構成中國古代藝術認識論範疇，有沒有別的更為基本和根源性的藝術認識論範疇呢？比如「和」的觀念、「天」的觀念、「靈」的觀念，這些古老而含義深邃的哲學範疇與藝術都存在著或直接或間接的連繫。但筆者認為這些範疇與本書所研究的範疇相比，還是比較疏遠，因而只能待以後進行探討。在本書中沒有涉及的這些範疇，並不意味著它們與藝術的關係不重要，如果從另外的角度來看甚至比本書選定的範疇還要重要，但限於對古代藝術「直接」和「認識」的考慮選定以上三對範疇。

3. 價值論範疇：明道與樂心、雅與俗、善美與品格。所謂「價值」即標示人與社會、人與自然、人與自身關係的概念。藝術價值則是以審美為核心的一個複雜價值系統。在中國古代藝術中，認識價值和審美價值分別體現在明道和樂心範疇中，社會價值體現在雅和俗範疇中，倫理價值主要體現在善美範疇中，藝術的品與格範疇是對藝術作品的總體價值等級的劃分。

中國古代藝術的內容駁雜、種類繁多、範疇淵深，實難「一言以蔽之」。儘管可以說範疇是觀念的「紐結」，但是中國藝術觀念是否都以範疇的形態存在呢？肯定存在著大量不以範疇形態存在的觀念，這些對藝術的影響作用也不可低估。不僅如此，中國歷史中存在著「特著不著」[003]的現象，這就增加了觀念研究的難度。「特著不著」的現象在《考工記》中已存在，例如它在開篇即言：「粵無鎛，燕無函，秦無廬，胡無弓、車。粵之無鎛也，非無鎛也，夫人而能為鎛也；燕之無函也，非無函也，夫人而能為函也；秦之無廬也，非無廬也，夫人而能為廬也；胡之無弓、車也，非無弓、車也，夫人而能為弓、車也。」[004] 這裡所敘述的現象即為「特著不著」的現象：「粵之無鎛，不是無鎛，而是人人能為鎛」，因此也就不需要設立專門的機構或進行特別的著錄了。葛兆光在《中國思想史》開篇即表達了這樣一種看法：中國思想史仿佛是從孔子到康有為的著名思想家的「博物館」、「花名冊」、「光榮榜」，以《詩經》、《論語》、《老子》等為主幹的古代經典和名為思想史或哲學史的現代經典疊合在一起構成了「新經典話語系統」。出於對這樣思想史的反思，他提出了下面的思想史構想：

[003]「裴寬，絳州聞喜人。……《唐史》有傳，不言寬能畫，惟云：『騎射、彈棋、投壺特妙。』以此推之，能畫可知。大抵唐人多能書畫，特著不著耳，由是所畫傳於世者不多，故為傳記譜錄不載。今御府所藏一：小馬圖。」于安瀾.畫史叢書·宣和畫譜 [G].卷十三，上海：上海人民美術出版社，1963：147.

[004] 長北.中國古代藝術論著集注與研究 [M].天津：天津人民出版社，2008：12.

過去的思想史只是思想家的思想史或經典的思想史，可是我們應當注意到在人們生活的實際的世界中，還有一種近乎平均值的知識、思想與信仰，作為底色或基石而存在，這種一般的知識、思想與信仰真正地在人們判斷、解釋、處理面前世界中起著作用，因此，似乎在精英和經典的思想與普通的社會和生活之間，還有一個「一般知識、思想與信仰的世界」，而這個知識、思想與信仰的延續，也構成一個思想的歷史過程，因此它也應當在思想史的視野中。[005]

他認為所謂的「一般的知識、思想與信仰」、「是一種『日用而不知』的普遍知識和思想，作為一種普遍認可的知識與思想，這些知識與思想通過最基本的教育構成人們的文化底色，它一方面背靠人們一些不言而喻的依據和假設，建立起一整套簡明、有效的理解，一方面在日常生活世界中對一切現象進行解釋，支持人們的操作，並作為人們生活的規則和理由」[006]。筆者認為，這種對「日用而不知」和「特著不著」現象的關注對建構一種新型的思想史是具有很大啟發性的。這種對「日用」、「特著」的重視和福柯在《知識考古學》中所突出的「斷裂」、「非連續性」一樣，旨在打破現有的「經典話語系統」，從而尋求「潛在的」思想或知識的連續狀態。與福柯同為觀念史研究者的洛夫喬伊在他的名著《存在巨鏈》中闡述了「單元—觀念」的思想，「他認為，長期以來人們在複雜化合物中發現同樣的觀念，而觀念史家的職責是把這些化合物分解成元素。在通常情況下，元素是持久的，而化合物是不穩定的」[007]。這種觀念史中的「元素」是「單元—觀念」論的核心思想。不管是葛兆光的「一般的知識、思

[005] 葛兆光 . 思想史的寫法：中國思想史導論 [M]. 上海：復旦大學出版社，2004：14.
[006] 葛兆光 . 思想史的寫法：中國思想史導論 [M]. 上海：復旦大學出版社，2004：15.
[007] [美]弗蘭克 E.曼努艾爾 . 洛夫喬伊再回顧 [C]. 載賀照田 .《並非自明的知識與思想》（第九輯），長春：吉林人民出版社，2003：477.

想與信仰」、福柯的「斷裂、非連續性」、洛夫喬伊的「單元—觀念」思想，還是中國古代的「特著不著」現象的提出，均是對既存思想史、哲學史和藝術史觀念反思的結果，它們對中國古代藝術範疇研究也有著重要的啟發意義。

這種「單元—觀念」的思想與範疇有著相似之處，況且，藝術觀念之鏈可以和宇宙無限連接，而連接的結點就是藝術範疇。但是範疇並不能代表觀念本身。範疇既是藝術觀念的凝聚和定型，又是藝術實踐中「日用而不知」、「特著不著」的曲折顯現。藝術史終究不完全是著名藝術家的歷史，一個時期的藝術風格也不完全由某個或幾個著名藝術家的風格所決定。按照葛兆光的史學觀念來看，處於藝術史頂端的藝術大家飄浮在觀念的最高層，並不具有藝術觀念的一般性。後代藝術史家費盡心機地發掘這些藝術大家的前後連繫和風格變化的原因，但又往往是「追認」的結果。相反，那些處於觀念底層的「一般的知識、思想與信仰」決定了藝術發展的一般規律和風格變化的內在根據。那些處於藝術世界的隱而不彰的情感或意念是否都會以一定的觀念或範疇的形態出現，讓我們去把捉和認識？觀念或範疇也不過是在茫茫黑夜裡的那束光亮，它所能照見的也僅僅是「我」的光源所能達到的範圍，而這範圍之外則依然是無邊的黑暗和未知。

德國的哲學家恩斯特·凱西爾在其著作中寫道：「美看來應當是最明明白白的人類現象之一。它沒有沾染任何祕密和神祕的氣息，它的品格和本性根本不需要任何複雜而難以捉摸的形而上學理論來解釋。」[008] 這種觀點正好切中了西方邏輯美學的弊端。但對中國古代藝術理論來講，則需要大力引入邏輯和分析的傳統去認識和整理中國古代的傳統藝術，使之成

[008]　[德] 恩斯特·凱西爾 . 人論 [M]. 甘陽譯，上海：上海譯文出版社，2004：190.

為建構中國現代藝術理論的基石。中國古代藝術理論中缺少像西方藝術理論那樣的抽象的邏輯分析和推理，因此一般認為中國古代藝術理論缺少體系性的建構，這也是人們的「熟知」。《文心雕龍》、《一畫論》、《樂記》等理論性著作都具備較為完整的體系，但不能代表中國古代藝術理論文本形態的主流；而大量以詩話、詞話、曲話、筆記、隨筆、書品、畫品、品鑑、品評等形態存在的「理論」占據著中國古代藝術理論的主流地位，但是，不能就此否定中國古代藝術理論有著自己獨有的概念體系。正如西方學者認為中國古代缺少史詩、悲劇傳統一樣，也有部分西方學者認為中國缺少藝術理論體系建構的傳統。這種錯誤說法的根源在於西方中心主義的觀念。中西對「史詩」、「悲劇」和「藝術理論」的不同理解基於中西各自的文化特性、民族心理、思維方式和道德倫理等觀念的差異。只有從這些方面入手，認真分析其異同，才能真正理解各自文化藝術的本質特徵。

中國古代燦爛的藝術實踐催生了記錄、反思、總結這種實踐的文字出現。當然專門記錄藝術的著作比較少，記錄藝術的文字大多留存於經、史、子、集之中。古人往往是在談論哲學、道德、政治、天地萬物等文化的時候把藝術裹挾進去。中國古代藝術的理論、觀念和看法需要從古代社會的文化領域中披沙揀金般地離析、彰顯出來，進行現代性的轉換，使之符合現代學科的需要和藝術理論本體的建構。同時，還要把這些理論、概念和範疇放到古代文化中理解，不至於脫離其文化土壤，這個「提出來」和「放進去」的過程，也就是把中國古代藝術理論現實化的過程。

(二) 研究意義

研究中國古代藝術理論範疇的意義：一是藝術學科細化和藝術學科綜合發展的需要；二是藝術理論創新發展的需要；三是中國古代藝術觀念是

中國觀念和中國精神的重要組成部分，對之研究具有重要的現實意義。

學科發展的需要。藝術學獨立為門類之後，在體制上確定了藝術學的正式誕生。獨立為門類的藝術學下面設有五個一級學科：藝術學理論，音樂與舞蹈學，戲劇與影視學，美術學，設計學。作為一級學科的藝術學理論，是建基在其他四個一級學科的發展之上，它們是一般與特殊的關係。從學理上講，藝術學理論學科與文學、美學、哲學、歷史學乃至整個人文學科都有密切的關係。從這個意義上來看，其他人文學科也是藝術學理論發展的基石，藝術學理論是人文學科不可或缺的重要組成部分。既然藝術學理論是探討藝術一般規律的學科，那麼研究它就必須具備世界性的眼光和跨學科的廣度，同時也必須立足本民族的文化藝術精神。中國古代藝術理論範疇研究應該歸入中國古代藝術原理研究的範圍中，但它同時又和藝術史密切相關。目前學科發展的趨勢是分化和綜合並存，中國古代藝術理論範疇研究即體現了這種學科的雙向運動。宏觀上講，它綜合了藝術史和藝術原理的內容，旨在探討支配藝術實踐背後的觀念內涵和動力機制；微觀上講，它要深入中國古代具體藝術門類和藝術精神中追根溯源，追尋支配中國藝術觀念的特殊規律。

近代中國藝術學的發展是在一批留學國外的學者如宗白華、滕固、馬采等人的引領下逐步開展起來的。清末民初的時代環境和學術氛圍不可能使中西的對話成為真正「平等」的對話，更由於西方的制度特性和資本擴張的本性使得西方的話語成為強勢的話語，東方向西方「學習」和「借鑑」是當時時代發展的主流。宗白華在國立中央大學開設藝術學課程，儘管他的講授偏重於哲學和美學的傳統，但不可否認他已經意識到藝術學和哲學、美學的不同，更重要的是宗白華對中西文化的嫻熟掌握使他能自由地出入兩種文化語境之中。他在闡釋藝術現象或闡發藝術理論時，均能用

宏通的視野和恰切的語言把傳統藝術的微妙之處呈現出來。但是，宗白華沒有把藝術學和哲學、美學的範疇劃分清楚。馬采對藝術學學科的發展做出了傑出的貢獻，他在 20 世紀 40 年代即寫出了《藝術科學論》，隨後寫出了《藝術學散論》五篇。這六篇論文後來收集在他的論文集《藝術學與藝術史文集》中。這是新中國成立前最為系統地闡述藝術問題的論著。宗白華的「藝術學」思想繼承了德國學者瑪克斯·德索（Max Dessoir）、日本學者黑田鵬信的藝術學思想。[009] 馬采在日本師從深田康算和植田壽藏學習美學，他的《藝術學散論》受到西方影響的痕跡是明顯的。著名文學史家郭紹虞早在 20 世紀 20 年代，即在宗白華和馬采出國深造之前，已經寫出「藝術談」[010] 的系列文章。「藝術談」有很強的一般藝術學意味，又具有建構中國藝術精神的價值，應該把郭紹虞的這些見解納入藝術學理論發展史之中。中國古代藝術理論範疇研究是對中國藝術觀念和藝術精神的深層次探討。這些中國藝術史中的關鍵性範疇如果不被重新思考，它就只是文獻中僵死的記錄，儘管它們在當時是具有活力的。筆者認為，中國當代藝術的發展不可能是凌空蹈虛地躍進，它必然要借助傳統藝術的資源向前發展，這就是研究中國古代藝術理論範疇的最重要的意義。

理論創新的需要。中國近現代的藝術是在曲折盤旋中向前發展的。在中西古今的矛盾中，中國藝術如何應對當今世界不斷變化的現實，既是重大的現實問題，也是重大的理論問題。而首先最為重要的問題是要搞清楚中國古代藝術理論中的基本問題和概念，因為這是建構當代藝術理論的前提和基礎。中國古代有著輝煌燦爛的藝術實踐，因此留下了豐厚的藝術遺產，如何認識這些藝術遺產就需要理論來指導。對於中國古代藝術來說，

[009] 宗白華「關於藝術論之參考書」其中漢譯書籍第一部即為黑田鵬信《藝術學綱要》。參見宗白華全集（1）．合肥：安徽教育出版社，2008：494.

[010] 郭紹虞．照隅室雜著 [M]．上海：上海古籍出版社，1986：1.

最為重要的工作就是要從大量的文獻中歸納、總結出藝術「是什麼」、「為什麼」和「怎麼樣」三個問題。而這三個問題的探討就是本書的核心的三個部分：藝術本體論、藝術認識論和藝術價值論。

藝術現實發展的需要。中國古代文化的發展多是以「復古」為口號，但每一次的「復古」都不可能是單純地回到過去，它都有現實的動因，這種歷史和現實的複雜交織構成了文化當下的存在狀態。藝術的發展也是如此，它不可能脫離藝術賴以生存的環境而單獨發展。中國古代藝術理論範疇的研究是對中國古代藝術發展的本質規律的研究。正如布林迪厄所說：「我們只有真正弄清了強加在我們身上的束縛，我們才能找到解放的可能。」從這個意義上來說，古代藝術範疇研究也是有價值的。它既可以給我們提供反思和教訓，也可以為當下藝術的發展提供借鑑和經驗。如果對中國古代藝術發展的歷史或理論不清楚，對現當代藝術的理解必定是膚淺的，創新發展就會落入空談。

二、概念釐定與研究現狀

（一）概念釐定

1. 思考「中國」

　　「中國」，首先是地域意義上的概念：《尚書·堯典》、《尚書·禹貢》和《墨子·節用》均有記載史前中國的先民占據著廣袤的地區。[011] 從商代到周代再到清代，中國的統治版圖始終是以關中和中原為核心區域向四周擴展至四方的廣大疆域。而就中國的陸地版圖來講，東到大海，南至長江流域以至海南，北到黑龍江，西包括四川、甘肅、新疆的廣大地域。從整個古代社會的經濟和政治的發展變化來看，經濟重心由西向東位移，由北向南擴展，政治重心也作相應的變化。但從整體上來看，中原地區的政治和文化影響力始終處於核心地位。其次是種族意義上的概念：中華民族是以漢族為主體，但漢族從何而來，呂思勉基本認可「漢族西來」[012]。這種說法並沒有得到學術界的普遍認可，筆者認為這個問題還要進一步根據民族學、生物學、語言學和歷史學的綜合考證方能得出科學的結論。最後是文化意義上的概念：與「漢族西來」相對，法裔英國人拉克伯裡在《中國古代文明的西方起源》中認為，中國文明源於巴比倫[013]。何炳棣在《東

[011]《尚書·堯典》：「分命羲仲，宅嵎夷，曰暘谷。」、「申命羲叔，宅南交。」、「分命和仲，宅西，曰昧谷。」、「申命和叔，宅朔方，曰幽都。」《禹貢》：「東漸於海，西被於流沙，朔南暨聲教，迄於四海。」《墨子·節用》：「昔者堯治天下，南撫交趾，北降幽都，東西至日所出入，莫不賓服。」轉引自柳詒徵. 中國文化史. 上海：中國大百科全書出版社，1988：2、7.

[012] 呂思勉. 中華史記 [M]（上）. 北京：當代世界出版社，2014：15.

[013] 孫江. 黃帝自巴比倫來 [A]. 周憲，陳蘊茜. 觀念的生產與知識重構 [C]. 北京：生活·讀書·新知三聯書店，2013：109.

方的搖籃》中則詳細證明了中國文化「本土起源」的觀點。這種對漢民族起源的考察和對中國文化來源的尋繹是有價值的，但也不應該過分誇大這種價值。因為所謂的「起點」、「根源」或者具體的「實物」，往往並不可靠，一般很快就會被後起的考古發現或研究所否定。歷史的發展總是在理性和非理性、連續和斷裂、控制和反控制、偶然和必然相互交織中存在著。而所謂的理論總是要找出必然性的東西，而歷史總是在解構這種必然；藝術理論上的爭辯往往也是如此，莊子即看到了戰國時代學術上的「是其所非，非其所是」無窮爭辯的社會現實，從而主張「得其環中」的認識論方法。

因此，「中國」並不是一個凝固的概念，它不管是在地域上、種族上還是文化上，都分別呈現出變動不居、兼收並蓄的特性。但「中國」也具備相對穩定的一面：文字的相對一致連貫、文化心理（宗法、家國、天命、生死等觀念）的認同感等。「中國」觀念的這種二重性使得它在文化發展上既吸收來自外國的文化養料和精神文化成果形成自己獨特的文化類型，又同時把自己的這種獨特的文化及其精神發散出去影響外國的文化和精神世界。總之，它既凝聚和疊加外國的物質文化成果，形成自己的獨特文化，又把自己的物質文化成果發散出去影響外國的文化發展。質言之，「中國」即有「中和之國」之意味。

2. 略解「藝術理論」

「藝術理論」，即關於藝術的理論，主要探討藝術的本質、特徵、構成和藝術的發展、創作、鑑賞、批評的一般規律和原則。它也是作為一級學科「藝術學理論」的研究對象。藝術理論和美學、門類藝術理論的關係最為密切，甚至可以說藝術理論的知識領域多存在於美學和門類藝術理論

之間。藝術理論至今還沒有一個嚴格的知識領域和話語空間，因此作為新近誕生的一級學科「藝術學理論」存在著爭議和辯論是正常的現象。這種在學理範疇內的探討是使該學科存在的合理性得到普遍認可的有效途徑。[014] 這種「名」、「實」之爭即體現出了命名的困難。《辭海》中對「藝術」的解釋是：「人類以情感和想像為特性的把握世界的一種特殊方式。即通過審美創造活動再現現實和表現情感理想，在想像中實現審美主體和審美客體的互相物件化。具體說，它是人們生活世界和精神世界的再創造，也是藝術家知覺、情感、理想、意念綜合心理活動的有機產物。藝術總是與想像力和創造力有關。作為一種審美性的社會意識形態，藝術主要是滿足人們多方面的審美需要，從而在社會生活尤其是人類精神領域內起著潛移默化的作用。」在有階級的社會裡，藝術往往帶有一定的審美理想和思想傾向性。根據表現手段和方式的不同，藝術可分為表演藝術（音樂、舞蹈）、造型藝術（繪畫、雕塑、建築）、語言藝術（文學）和綜合藝術（戲劇、影視）。根據作品形態的時空性質，藝術又可分為時間藝術（音樂）、空間藝術（繪畫、雕塑、建築）和綜合藝術（戲劇、影視）。《辭源》對「藝術」的解釋是：泛指各種技術技能。《後漢書·伏湛傳》附伏無忌：「永和元年，詔無忌與議郎黃景校訂中書五經、諸子百家、藝術。」注：「藝謂書、數、射、御，術謂醫、方、卜、筮。」《晉書·藝術傳·序》：「詳觀眾術，抑惟小道，棄之如或可惜，存之又恐不經。……今錄其推步尤精、技能可記者，以為藝術傳。」《辭海》和《辭源》都是權威的辭書，前者以當代的視野對「藝術」的概念和內涵加以闡釋，當然《辭

[014] 此方面的問題可以參考王廷信的《藝術學的理論和方法》（2011）、周憲的《藝術理論的三個問題》（2015）、《藝術史與藝術理論的緊張》（2014）、李倍雷的《關於「藝術學理論」一級學科命名的思考》（2015）、梁玖的《「藝玖學」作為藝術學的一個學科名稱》（2015）、張法的《中國型藝術學理論：基本概念的困境與出路》（2014）等著作或文章。

海》的解釋也非中國本土的「藝術」概念，它是借鑑了近代西方「art」的含義及其分類方法。《辭源》則以中國古代文化為背景對「藝術」進行說明，但「泛指各種技術技能」又不能涵括古代「藝術」的全部內容。中國古代藝術概念的起源、發展和定型是一個漫長的過程，如果說「技術技能」是貫穿其中的一個穩定元素的話，那麼中國古代藝術的本質性元素是什麼呢？上面兩個解釋都是對「藝術」的一個靜態定義。連繫到本書是「中國古代藝術範疇論」，因此有必要對中國古代「藝術」概念有一個簡單的歷時性考察，以廓清「中國古代藝術」究竟所指是什麼。本書為什麼選擇繪畫、音樂、舞蹈、戲劇、園林等作為研究的基礎材料而沒有選擇中國古代藝術概念中的其他內容？這就涉及「藝術概念」的現代轉換問題和本書寫作的策略。雖然在古代就已經出現了「藝術」這兩個字的連寫，但實質上是「藝」和「術」的合成詞。「藝」的常見的古代寫法有：藝、秇、埶、萩、藝、蓺、蓺、埶、槸等，這一方面反映了「藝」的孳乳流變情況，另一方面也說明了古人對「藝」意涵理解的旁歧現象。甲骨文中「藝」字為「🌿」，徐中舒《甲骨文字典》釋「🌿」云：「象以雙手持草木會樹藝之意。」[015] 劉成紀認為，「藝」從甲骨文到《說文解字》，它的基本意義是經歷了從生產性技能到精神性技能的擢升過程，而後世作為精神性勞動的藝術的產生正是這種從物質實踐向精神實踐不斷漫溢的結果。[016] 那麼，古代的「藝」究竟在什麼意義上可以和現代「藝術」對話和對接？單純從這個詞的起源、發展來看，並不能讓我們釐清其發展的脈絡，反而會給我們一個誤解 —— 以為現代的「藝術」就是由古代的「藝」直接發展來的。因而筆者認為應該把考察的長度和寬度放大，不僅要從「藝」的

[015] 徐中舒．甲骨文字典 [Z]．成都：四川辭書出版社，1989：269.

[016] 劉成紀．殷商刻辭與中國藝術觀念的本源 [J]．甘肅社會科學，2012（02）：1-2.

本義、基本義出發，還要從古代藝術、古代學術的基本狀況出發，去進行類似知識考古和藝術考古的工作。

從我們古老的文字甲骨文到清代乾隆時期編撰的《四庫全書》，對「藝」的理解其實是在一個基本穩定的框架下進行的。「藝術」在中國古代不是一個普遍概念，它和現代「藝術」概念有重疊的部分也有互不包含的情況。中國古代的「藝術」並非自成一體、界限清晰的專有學術範疇，而是一個連接著雅俗、正變、源流、道器的中間概念；當中國的學術已然形成了一個自足而完整的結構體系，如果不循著原來的知識脈絡和問題意識去理解、探究，自然不得要領。統一的內容與連貫的物件本非中國古代學術範疇形成的依據，因而中西學術並非在同一個向度展開。[017] 中國古代「藝術」概念雖然有著自己的概念體系、文化和學術的生存語境，但近代以來中國古代「藝術」的理念與西方和日本的「藝術」理念進行著艱難的對接、對話和碰撞。從整體來看，這種「歐洲中心主義」和科學話語的霸權仍在繼續，單純的「以西格中」、「以今律古」的局面並沒有改變。劉笑敢認為，「將任何現代概念的清晰的分析用於對中國古代哲學的了解都是要付出代價的，這種代價就是失去了對中國古代哲學特有的思維方式和直覺體驗的特點及其複雜性的全面了解」[018]。這雖然是對《老子》的研究而言的，但對中國古代藝術研究也同樣適用。如何做到既符合現代學術規範，又不失中國古代藝術自身特點的範疇研究，是今後應該著力探討的問題。

中國古代藝術觀念雖然也經歷了一個類似生物學的發生、成長、成熟、衰落、消亡的過程，但某個具體的藝術觀念的產生、發展以及終結更

[017] 文韜 . 雅俗與正變之間的「藝術」範疇 —— 中國古典學術體系中的術語考察 [J]. 文藝研究，2014（01）：36-37.

[018] 劉笑敢 . 老子古今 —— 五種對堪與析評引論 [M]（上卷），北京：中國社會科學出版社，2006：507.

多的是藝術觀念之鏈的一個環節向另一個環節或階段的過渡、替換或融合，而非真正的斷裂或者消亡。如果拿「藝」這個字來說，就很能說明這一點，甲骨文的含義是「種植」，《周禮》中把「禮、樂、射、御、書、數」稱為「六藝」，孔子提出「興於詩」、「成於樂」、「游於藝」的主張，莊子在《天地》中提出「能有所藝者，技也」，《說文解字》中「藝」與「種」互訓。先秦和兩漢時期，「藝」的觀念從「種植」發展到「技能」，又從「技能」回歸到漢代《說文解字》中的「種」的含義。「種植」和「技能」的結合為中國古代「藝術」或「術藝」的出現奠定了基礎。《舊唐書·經籍志》出現了「雜藝術」之名，隨後的《新唐書·藝文志》、《宋史·藝文志》和《文獻通考·經籍考》也以「雜藝術」為名出現在史書中，而阮孝緒的《七錄》、尤袤的《遂初堂書目》、陳振孫的《直齋書錄解題》和錢謙益的《絳雲樓書目》則稱為「雜藝」。[019] 從這裡可以看出「藝術」這個詞在明代以前還不是一個穩定的術語。「術」的本義是「古代城邑中的道路」。左思《蜀都賦》：「亦有甲第，當衢向術。」這裡的「術」即為道路之意。由「道路」引申出「手段、策略」，「方法」，「學術、學問」，「技藝、技術」等含義。從文字的本義上講，藝與術的結合實質是兩種技藝的結合：以「種植」為代表的農業技藝和以「工藝」為代表的手工業技術的結合，即農藝與工藝的結合。「藝術」的這樣一個結合方式實際上深刻地影響著它的語義在歷史中的衍化和發展。

西方的 art 來源於希臘文 ars，和「藝」相似的地方是它的本義也是指實用性的生產技藝，不同之處在於中國是農耕文明，而古代希臘社會是以貿易和工商業為代表的海洋文明，因此中西藝術中「藝」的內涵的差異也

[019] 文韜. 雅俗與正變之間的「藝術」範疇 —— 中國古典學術體系中的術語考察 [J]. 文藝研究，2014（01）：26.

可以在這裡找到根據。正是由於中國的農耕文化，形成了以安土重遷、血緣親情、宗法禮教為特徵的社會形態，表現在藝術上就是注重傳統、兼收並蓄，注重情感、尊重生命，注重教化、遵從禮法的藝術精神。劉康得在《「混沌」三性 —— 莊子「混沌」說》中認為，「混沌即吾」，以隱喻「去主體性」；「混沌即土」，以隱喻「包容性」；「混沌即風（雲）」，以隱喻「不確定性」。[020] 莊子的「象罔得玄珠」和「混沌」的故事，已然成為一個內涵豐富的哲學語素。但如果縱觀「藝」和「術」的結合過程，我們發現，中國「藝術」的出現與其說是「感性」與「理性」、「主體」與「客體」的結合，不如說是「混沌」思維的體現。這也難怪文韜最後把中國古代「藝術」作為一個「中間」概念來對待。中國的「藝術」概念從內涵到外延缺乏西方式的邏輯統一律，顯現出獨特的東方式的概念形成方式。

　　中國古代藝術究竟包括哪些種類，這和上面對「藝術」這個詞的考索有著直接的關係。如果以今天的學科分類標準來說，中國古代的藝術概念是具有跨門類的性質，晚近的藝術和古代的藝術有沒有可以用來直接對話和大致相對應的概念呢？我們試從「樂」概念略加說明。古代的「樂」在藝術範疇內理解是詩歌、音樂和舞蹈三位一體的概念。從辭源上講，「樂」的甲骨文寫作「♈」，而其隸書寫作「樂」。甲骨文的「樂」字形象似穀物成熟的樣子，這也可以進一步引申為「收穫是令人快樂的事」。因為看到莊稼豐收自然能引起人們的喜樂之情，這是對甲骨文「樂」字的形象化解讀。穀物成熟本是自然現象，古人認為是上天的恩賜，因此以歌舞的形式來娛神，祭祀天地，以此感謝天地的賜福。而隸書的「樂」字意義則相對明確，《說文解字》：「樂象鼓鞞，木虡也。」段玉裁注：「鞞應作鼙，

[020] 劉康得 . 「混沌」三性 —— 莊子「混沌」說 [J]. 清華大學學報（哲學社會科學版），2014：94-98.

象鼓鼙，謂樂也。鼓大鼙小，中象鼓，兩旁象鼙也。」表示小鼓掛在大鼓兩旁，引為和。[021] 馬采認為最初的樂是用「喜」字表達，《說文解字》：「喜，樂也，從口，從壴」。據段玉裁的注，「壴像鼓」，即聞鼓聲而開口而笑，即為「喜」。馬采認為從鼓樂到弦樂是古代音樂發展的兩個階段，這可以從字形及意義上體現出來。《樂記》中「樂者，樂也」，有更強的概括性。樂就是能使人快樂的事情，這應該是樂最為原始的意義，至於是音樂還是果實引起了人最初的快樂之情就不重要了。戰國時期墨子的《非樂》中的「樂」的含義就是泛稱的「樂」，郭沫若在《青銅時代》對「樂」的闡釋可以應用到《非樂》中。他說：「中國舊時代的所謂樂（岳），它的內容包含很廣。音樂、詩歌、舞蹈，本是三位一體，可不用說；繪畫、雕鏤、建築等造型美術，也被包含著；甚至於連儀仗、田獵、肴饌等，都可以泛蓋。所謂樂（岳）者樂（洛）也。凡是使人快樂，使人的感官可以得到享受的東西，都可以廣泛地稱之為樂（岳）。」[022] 郭沫若對「樂」的闡釋，抓到了樂的本質含義，也符合古代人對樂的認識。因此，儘管現代藝術和古代藝術相比狀貌已經發生了很大變化，但藝術的核心功能之一──「娛」、「樂」的精神依然如故。雖然人類的文明程度已經有了很大的發展，但人性的基本方面依然如故。中國古代藝術理論之所以能夠被現代人認識和理解就是因為古今可以相喻，人性可以相通。

3. 界定「範疇」

「範疇」，《辭源》釋義為「類型」。《尚書·洪範》：「天乃錫禹洪範九疇。」疏：「疇是輩類之名，故為類也，言其每事自相類者有九。」今用為哲學術語。《辭海》：1. 類型；範圍。2. 譯自希臘語 kategoria。漢譯系取

[021] 馬采. 藝術學與藝術史文集 [M]. 廣州：中山大學出版社，1997：88.

[022] 郭沫若. 公孫尼子與其音樂理論 [A].《樂記》論辯 [M]. 北京：人民音樂出版社，1983：5.

《尚書‧洪範》「九疇」之意。反映事物本質和普遍連繫的基本概念。在哲學史上，亞里斯多德最早對範疇做了研究。康得把範疇看作獨立於經驗的所謂知性先天原則或概念，提出了一個先驗範疇體系。客觀唯心主義者黑格爾把範疇看作是絕對觀念的自我規定。與唯心主義相反，馬克思主義哲學認為範疇是反映客觀事物的本質連繫的思維形式。各門具體科學中都有各自特有的範疇。哲學中的範疇是反映各門科學共同規律的最普遍、最基本的概念。範疇是「認識世界過程中的一些小階段，是說明我們認識和掌握自然現象之網的網上紐結」[023]，是人們在實踐基礎上概括起來的科學成果，標誌著人類對客觀世界的認識的一定階段。它隨著社會實踐和科學研究的發展而逐步豐富和更加精確。《辭源》和《辭海》分別對「範疇」作的釋義，前者從中國典籍出發歸納出範疇即「類型」，後者從西方文化出發歸納出範疇即「概念」。僅從「範疇」詞條的釋義還不能探究其更深的文化內涵，必須從這個詞的形成過程來考察。《辭源》中對「範」的解釋為：「範」通「笵」、「范」。1. 模型。《荀子‧強國》：「刑范正，金錫美。」《禮記‧禮運》：「范金合土，以為台榭宮室牖戶。」疏：「范金者，謂為形范以鑄金器。」2. 榜樣。漢代揚雄《太玄經瑩》：「矩範之動，成敗之效也。」注：「範，法也。」而「疇」的《辭源》釋義有：1. 已耕作的田地。如田疇。也特指麻田。《禮記‧月令》季夏之月：「可以冀田疇。」疏：「蔡（邕）云：穀田曰田，麻田曰疇。」2. 田地的分界。《文選‧晉左太沖（思）魏都賦》：「均田畫疇，蕃廬錯列。」3. 雍土。《淮南子‧俶貞訓》：「疇以肥壤。」注：「疇，雍壤。」4. 種類。《尚書‧洪範》：「帝乃震怒，不畀洪範九疇，彝倫攸斁。」

從「範」和「疇」的釋義來看，「範」源於我國古代手工業實踐，而「疇」源於農事的勞動實踐。「範疇」的構詞方式和「藝術」這個詞的構詞

[023] [俄] 列寧 . 列寧全集 [M]（第 38 卷），北京：人民出版社，1959：90.

方式何其相似！這也是理解中國古代藝術範疇必須根植於中國文化土壤之中的詞源學上的根據。《尚書·洪範》記載，武王向箕子詢問治理天下的方法：「箕子乃言曰：『我聞在昔，鯀陻洪水，汨陳其五行。帝乃震怒，不畀洪範九疇，彝倫攸斁。鯀則殛死，禹乃嗣興，天乃錫禹洪範九疇，彝倫攸敘。』」《漢書·藝文志》：「禹治洪水，錫（賜）洛書，法而陳之，洪範是也。」《淮南子·泰族訓》：「禹鑿龍門，辟伊闕，決江浚河，東注入海，因水之流也。」而《尚書·洪範》所言「九疇」，即「初一曰五行，次二曰敬用五事，次三曰農用八政，次四曰協用五紀，次五曰建用皇極，次六曰乂用三德，次七曰明用稽疑，次八曰念用庶征，次九曰向用五福、威用六極」[024]。從這幾處文獻記載來看，「範疇」已經約略具有「規律」、「法則」和「分類」的意涵。除「洪範九疇」外，中國古代典籍很少出現「範」和「疇」合寫的例子。王振復認為，先秦哲學中的「名」和宋代思想家的「字」具有「範疇」的意思。[025]「範疇是關於世界事物基本類型的概念」[026]。現在我們用的「範疇」是英文 category 的翻譯。

　　本書中的「範疇」即基本概念。因此，《中國古代藝術範疇論》即對中國古代藝術理論中以範疇形態出現的基本概念的研究。中國古代在《尚書》中已經有了「洪範九疇」的記載，具體指治理國家的大法，而「範疇」則已經具備「分類」和「概念」的基本意涵。春秋戰國時期的名家的「名言」、清代戴震的《孟子字義疏證》中的「字」即具有現代「範疇」的含義。《北溪字義》是陳淳學生王儁根據陳淳晚年講學筆錄整理而成，分為上、下兩卷，其中的「字」與「範疇」相似。該書是對朱熹哲學範疇的

[024] 王振復. 中國美學範疇史的動態三維結構 [J]. 新國學研究（第五輯），北京：人民文學出版社，2006：94.
[025] 王振復. 中國美學範疇史的動態三維結構 [J]. 新國學研究（第五輯），北京：人民文學出版社，2006：95.
[026] 張岱年. 中國哲學史方法論發凡 [M]. 北京：中華書局，2003：46.

解釋，分別闡發其含義及其相互關係。上卷解釋「命」、「性」、「心」、「情」、「才」、「志」、「意」、「仁義禮智」、「忠信」、「忠恕」、「一貫」、「誠」、「敬」、「恭敬」等範疇，下卷解釋「道」、「理」、「德」、「太極」、「皇極」、「中和」、「中庸」、「禮樂」、「經權」、「義利」、「鬼神」、「佛老」等範疇。《北溪字義》揭示了朱熹哲學各範疇之間的邏輯層次，著重闡發了理不離氣、道不離器以及心為萬化之源的思想，猛烈抨擊了陸學，維護了朱學立場，同時又發展了朱熹哲學的心性學說。《四庫全書總目提要》稱該書「以《四書》字義分二十六門，每拈一字，詳論原委，旁引曲證，以暢其論」。該書影響很大，南宋以後被當作學習朱熹哲學的入門教材。

中國古代藝術理論中的「道」、「氣」、「象」、「情志」、「形神」、「虛實」、「明道」、「樂心」、「雅俗」、「善美」、「品格」等範疇是中國古代藝術理論的基本範疇，這些範疇像一個網路，既互相連繫又相對獨立。拿「情」範疇來說，它不僅在先秦、兩漢、魏晉南北朝時的意涵不同，而且隨著歷史的發展，「情」範疇也在不斷地豐富變化，以至於加入新的內容。它有著相對獨立的發展，但又和「性」、「志」、「理」有著直接的連繫，也和「道」、「氣」、「象」有著密切的關係。本書的古代藝術理論範疇，既不是對藝術文體邊界的劃分，也不是對藝術風格類型的界定，而是對中國藝術觀念或者藝術思想的籌畫。具體來說，本書就是對影響中國古代藝術思想觀念類型的一種分類。中國古代藝術理論範疇之間的關係，既不同於西方的概念範疇遵循語言邏輯的判斷推理等形式，也不完全同於我國古代的模糊性思維僅重視領悟而不考慮邏輯；但是這二者又難以「刀截斧斷，決然而判然」，所以造成了它核心思想的清晰性和義界的模糊性同時並存的面貌。

（二）研究現狀

　　中國傳統的範疇研究主要是在哲學、美學和文學的框架下進行，並且取得了諸多成果。概括言之，單個的範疇研究已經達到了一定的深度，宏觀的範疇體系研究相對薄弱。中國古代藝術理論很大程度上是在文學理論和哲學美學的範疇內研究，真正的以藝術為本體的研究相對薄弱。下面概述其研究現狀，並作簡單評析。

1. 中國古代藝術範疇的體系性研究

　　敏澤認為，中國傳統藝術理論是以法自然的人與天調為基礎，以中和之美為核心，以宗法制的倫理道德為特色。這是一個完整的體系，三者缺一不可，缺少了任何一點，都不能確切地說明中國傳統的藝術理論。[027] 在敏澤看來，中國傳統的美學體系的基本特點和中國傳統的藝術理論體系的特點是一樣的，原因在於中國傳統美學以藝術為主體。他在其《中國美學思想史》專著中有著同樣的表述。[028] 敏澤的這一思想當然是重要的，他指出了中國傳統藝術理論精神的三個要素，即天人關係、中和之美、宗法制的倫理道德；他的這一思想筆者在「中國古代藝術範疇生成語境」中進行了發揮，指出中國古代藝術範疇的生成語境是以血緣親情為基礎的宗法制度、以審美之心和道德倫理之心為基礎的心性學說、以「天人合一」觀念為主要內容的。

　　成復旺在《神與物遊 —— 論中國傳統審美方式》一書中認為，中國傳統審美方式為緣心感物、由形入神、以人合天、從觀到悟四個環節，最後概括為在自然物中體驗審美主體的合於天的人格。成復旺是通過大量的各門類藝術理論總結歸納出上述規律的，他認為「離開藝術理論去講中國

[027]　敏澤 . 中國傳統藝術理論體系及東方藝術之美 [J]. 文學遺產，1994（03）：10.

[028]　敏澤 . 中國美學思想史 [M]. 長沙：湖南教育出版社，2004：83.

古代的美與審美的理論幾乎是不可能的」[029]。該書涉及的傳統藝術理論範疇有「形」、「象」、「氣」、「神」、「心」、「興」、「境」、「味」、「悟」等。其重要貢獻是通過藝術理論範疇的研究對中國傳統的審美方式進行了梳理，也多有新見，如對「適我之境」的提出和對它的充分肯定，以及對中國古代審美方式的反思和批判等。成復旺主編的《中國美學範疇辭典》收錄了 500 條美學範疇，把範疇分為美論、審美論、形態論、創作論、作品論和功能論等幾部分。

陳竹、曾祖蔭的《中國古代藝術範疇體系》是目前筆者發現的體系最為完整的一部藝術範疇著作，它主要梳理了以「道」為一級範疇，以「理」、「性」、「氣」、「意」、「韻」、「情」為二級範疇，以「中和」、「情志」、「虛靜」等五十七對為三級範疇的範疇體系。該著作的最大特點是運用西方的範疇理論對中國的藝術觀念進行梳理。作者把二級範疇分為「意動層」、「形態層」和「價值層」。「意動層」包括說明藝術主體之內在審美心理機制的範疇，即用以說明審美心理動因、對主客關係之理解與把握，以及駕馭形象運動趨向之內部心理尺度等內容的範疇。「形態層」包含說明藝術品之構成、質地、品格等審美外觀樣式的範疇，即用以說明藝術品之內容與形式之關係，以及二者組合成的形象所表現的審美形態與趨勢等內容的範疇。「價值層」包含說明上述意動層範疇所意指和形態層範疇所實顯的藝術品之客觀審美功能的範疇。該著作著力於體系建構，以及對範疇之間的衍化關係的梳理，而對具體的範疇在深度的開掘和論證方面略顯薄弱。但此書正如汪湧豪所評價的那樣：「對範疇的層次序列與內在演進方式有清晰的交代，對範疇發展演變的縱橫勾勒與圖示也能做到根植於實

[029] 成復旺 . 神與物遊 —— 論中國傳統審美方式 [M]. 北京：中國人民大學出版社，1989：17-18.

際，因而歷史感強烈。」[030] 這樣的評價還是比較恰切的。筆者在撰寫過程中借鑑了該書的合理內容，但揚棄了其蕪雜的結構分析和單線的敘述模式，企圖以橫斷切入的方式尋找出中國古代藝術理論中最普遍、最基礎的範疇。

徐復觀的《中國藝術精神》主要以中國畫論和樂論為基礎對中國藝術深層問題進行探討。他說：「由孔門通過音樂所呈現出的為人生而藝術的最高境界，即是善（仁）與美的徹底諧和統一的最高境界。」「莊子和孔子一樣，依然是為人生而藝術。因為開闢出的是兩種人生，故在為人生而藝術上，也表現為兩種形態。因此，可以說，為人生而藝術才是中國藝術的正統。不過儒家所開出的藝術精神，常需要在仁義道德根源之地有某種意味的轉換，沒有此種轉換，便可以忽視藝術，不成為藝術。程明道與程伊川對藝術態度之不同，實可由此而得到了解。由道家所開出的藝術精神，則是直上直下的，因此，對儒家而言，或可稱莊子所成就的為純藝術精神。」[031] 以上是徐復觀對儒家和道家藝術精神的基本觀點。他對具體範疇的解讀是對莊子之「道」的闡釋，對「氣」、「韻」、「靜」、「神」範疇的梳理和重視以及對「遠」、「清」範疇的爬梳也屬於藝術範疇的研究。但徐復觀的目的不是旨在梳理範疇，而是為了找尋中國藝術精神的根源和發展脈絡，範疇是他在尋找藝術精神史的過程中偶然的收穫。

葉朗的《中國美學史大綱》也可以視為研究中國美學範疇的專著。他認為，中華民族的審美意識的歷史表現為兩個系列：一個是形象系列，如陶器、青銅器、《詩經》、《楚辭》等；一個是範疇系列，如「道」、「氣」、「象」、「妙」、「意」、「味」、「神」、「意象」、「風骨」、「氣韻」等。並

[030] 汪湧豪 . 中國文學批評範疇十五講 [M]. 上海：華東師範大學出版社，2010：211-212.

[031] 徐復觀 . 中國藝術精神 [M]. 桂林：廣西師範大學出版社，2007：104.

且他認為，中國美學史的研究對象是歷史上各個時期表現為理論形態的審美意識，也就是歷史上各個時期出現的美學範疇、美學命題以及由這些範疇、命題構成的美學體系。先秦兩漢時期提出了「道」、「氣」、「象」、「妙」、「味」、「美」、「大」、「興」、「觀」、「群」、「怨」等美學範疇，魏晉南北朝時期提出了「意象」、「隱秀」、「形」、「神」、「風骨」、「氣韻」、「神思」、「情」、「景」、「虛」、「實」、「興趣」、「妙悟」、「氣象」、「意境」、「韻味」、「性格」、「情理」等美學範疇，明代萬曆年間以後提出了「童心」、「唯情」、「性靈」、「情」、「趣」、「靈氣」、「膽」等美學範疇，王夫之的「意象」、「情」、「景」範疇，葉燮的「理」、「事」、「情」、「才」、「膽」、「識」、「力」等命題和範疇。[032] 葉朗在範疇之間的流變和相似範疇之間的辨析方面頗有創見，值得借鑑和學習。

　　王振復等的《中國美學範疇史》認為，中國美學範疇的醞釀期為自先秦至秦漢，建構期為自魏晉至隋唐，完成期為自宋元至明清。王振復認為，中國美學範疇是一個由「氣」、「道」、「象」所構成的三維歷史、人文結構。人類學意義上的「氣」、哲學意義上的「道」與藝術學上的「象」，依次作為中國美學範疇的本原、主幹與基本範疇，各自構成範疇群落且互相滲透，共同構建了中國美學範疇的歷史、人文大廈。該書認為，「從醞釀、建構到完成，中國美學範疇史的發展，經歷了一個漫長的文脈歷程。其間所產生、發展與嬗變的重要美學範疇及命題數以百計，體現出紛繁複雜、豐富深邃的人文面貌與人文品格。矛盾與衝突、對越與回互、整合與嬗變、消亡與興起，構成其內在的、有聲有色的『美』的旋律，達到歷史與邏輯、思想與思維、自然與人文以及人性與人格的統一」[033]。王振復

[032] 葉朗. 中國美學史大綱 [M]. 上海：上海人民出版社，1985：5、6、8.
[033] 王振復. 中國美學範疇史 [M]. 太原：山西教育出版社，2006：1.

的這一思想對筆者頗有啟發意義，但對於「氣」、「道」、「象」所構成的三維歷史、人文結構的美學範疇體系，仍有深入論證的空間。

皮朝綱的《中國古代文藝美學概要》分為上、下編，上編為「中國古代文藝美學的重要範疇」，主要講述了「味」（審美觀照和體驗）、「悟」、「興會」、「意象」、「神思」、「虛靜」、「氣」、「味」（審美特徵）、「意境」諸範疇。下編為「中國古代文藝美學思想發展梗概」，作者基本上是按照歷史的發展順序，以命題的形式展開敘述的。這種先橫向研究後縱向梳理的方法。是傳統的研究思路，但在深度的開掘上略顯不足。

吳中傑主編的《中國古代審美文化論》第二卷（範疇篇），對「道」、「氣」和「象」、「自然」、「風骨」、「意境」、「神韻」、「格調」、「性靈」諸範疇進行了詳細的考察和梳理，並著重對「道」範疇的嬗變、特徵、內涵層次等問題進行了論述，並對「氣」的哲學、倫理學價值諸問題進行了詳細的考察。該書的缺點是範疇之間關係的辨析較少，缺少橫向連繫和宏通的視野。汪湧豪的《中國文學批評範疇十五講》對範疇進行了梳理，分別講述了具體範疇的性質與特點，如「圓」、「澀」、「老」、「嫩」、「才」、「閑」、「躁」、「法」、「聲色」、「格韻」、「局段」等。此書的三個附錄：《近百年來中國學界範疇研究述評》、《範疇研究三人談》、《與古人結心的學術取向》，對本書的研究也具有借鑑價值。《近百年來中國學界範疇研究述評》中對範疇的研究進行了一個概括式的歷史考察：郭紹虞在《小說月報》、《燕京學報》上討論「神」、「氣」，朱東潤在《文哲季刊》上討論「陰陽剛柔」，詹安泰在《詞學季刊》上討論「寄託」，傅庚生在《東方雜誌》上討論「賦比興」。從 1949 年至 1966 年，郭紹虞對「道」、李澤厚對「意境」、錢仲聯對「境界」、宗白華對「虛實」、周振甫對「風骨」、馬茂元對「通變」、吳調公對「味」等範疇，都有比較

詳細和深入的研究。張岱年的《開展對中國哲學固有的概念範疇的研究》
（載《哲學研究》1982 年第 1 期）和方克立《開展哲學範疇史的研究》
（載《人民日報》1982 年 9 月 3 日）均是當代較早關注哲學範疇研究的實
例。1983 年哲學範疇研討會在西安召開，會議集中討論了「道」、「氣」、
「理」等古代哲學基本範疇的含義及演變，對認識論上的「類」、「故」、
「理」等範疇的邏輯發展，具有辯證意味的「和」、「反」、「爭」及「合」
與「分」等範疇的演化進程，還有古代體用範疇、由「天人合一」、「知
行合一」、「情景合一」等理論命題推演出的古代哲學範疇的整體系統等
問題都做了廣泛的討論。1984 年人民出版社出版了這次會議的論文集《中
國哲學範疇集》。1985 年張岱年發表《論中國古代哲學的範疇體系》。
1988 年張立文發表《中國哲學範疇發展史（天道篇）》〔1995 年，作者
又推出了《中國哲學範疇發展史（人道篇）》〕。1989 年張岱年《中國古
代哲學範疇要論》出版。張立文的著作把範疇分為「象性」、「實性」和
「虛性」三類，對其中「天人」、「五行」、「陰陽」、「動靜」、「理氣」、「形
神」等範疇做了較為系統的論述；張岱年的《中國古代哲學範疇要論》將
所論物件分為三類：「自然哲學概念範疇」、「人生哲學概念範疇」和「知
識論概念範疇」，對每一類都擇要做了論述，特別是對範疇的總體系、新
舊概念、範疇的對比以及範疇的循舊與立新，有很到位的說明，可謂辭
約義豐，要言不煩。

　　20 世紀 80 年代中後期對範疇研究頗有影響的論著有趙沛霖的《興的
源起 —— 歷史積澱與詩歌藝術》、吳調公的《神韻論》、普震元的《中
國藝術意境論》、劉九洲的《藝術意境概論》、林衡勳的《中國藝術意境
論》、藍華增的《說意境》、薛富興的《東方神韻 —— 意境論》、陳應鶯
的《詩味論》、汪裕熊的《意象探源》、韓林德的《境生象外》、李孺義

的《無的意義》等。隨後有塗光社的《莊子範疇心解》、胡建次的《歸趣難求》等。曾祖蔭的《中國古代美學範疇》、詹福瑞的《中古文學理論範疇》也屬於這個研究範圍。總論性質的有：彭修銀的《美學範疇論》，楊成寅的《美學範疇概論》，張海明的《經與維的交結 —— 中國古代文藝學範疇論要》，張皓的《中國美學範疇與傳統文化》，陳竹、曾祖蔭的《中國古代藝術範疇體系》，塗光社的《中國古代美學範疇發生論》，王振復等的《中國美學範疇史》，汪湧豪的《中國文學批評範疇及體系》等。陳良運的《中國詩學體系》、皮朝綱的《中國美學體系論》、諶兆麟的《中國古代文藝理論體系初探》、鄧牛頓的《中華美學感悟錄》和陳望衡的《中國古典美學史》等雖未用範疇研究之名，但具體論述皆依循範疇展開或以範疇為中心。蔡鐘翔等主編的《中國古典美學範疇叢書》（第一輯內含袁濟喜《和 —— 中國古典審美理想》，塗光社的《勢與中國藝術》，陳良運的《文與質藝與道》，蔡鐘翔、曹順慶的《自然雄渾》，汪湧豪的《中國古典美學風骨論》）是一套以範疇為專題，以文論為核心，統和多個藝術門類的叢書。趙志軍對「自然」範疇的研究體現在他的著作《作為中國古代審美範疇的自然》（中國社會科學出版社，2006）一書中，王哲平對「道」的研究集中體現在他的《中國古典美學「道」範疇論綱》（中國社會科學出版社，2009）中。袁濟喜的《和 —— 中國古典審美理想》（中國人民大學出版社，1989），蔡鐘翔、曹順慶的《自然·雄渾》（人民大學出版社，1996）等以一個範疇或多個範疇為研究對象的體系性著作在20 世紀八九十年代逐步興盛起來。

李欣復的《中國古典美學範疇史》（香港天馬圖書有限公司，2003）也是較早以「範疇」為中心來建構中國美學史的著作，它以時間上的上古期、中古期和近古期為範疇分期。上古期為孕育和濫觴期，主要朝代是夏

商周、春秋戰國和兩漢，該書認為夏商周時期主要有「美醜」、「五味」、「五色」、「五聲」、「言志」、「抒情」、「美刺」等範疇；春秋戰國時期孔子的美學範疇是「美」、「惡」、「文」、「質」、「道」、「和」、「興」、「觀」、「群」、「怨」等，孟子的美學範疇有「美」、「惡」、「聲」、「色」、「味」、「文辭」、「志意」等，荀子的美學範疇有「美」、「文道」、「性情」、「心神」等範疇，莊子的美學範疇有「道」、「美」、「五色」、「無味」、「五音」、「大」、「大美」、「至美」、「至樂」、「天樂」、「言」、「意」等，《管子》中的美學範疇有「氣」、「道」、「文」、「質」、「形」、「象」、「神」等，《周易》的美學範疇有「文與道」、「意與象」、「辭與文」、「陰陽」、「陰柔」、「通變」、「神化」等，《呂氏春秋》中有「美醜」、「心適」、「適音」、「適欲養性」等，《淮南子》中有「美」、「惡（醜）」、「文」、「質」、「形」、「神」、「氣」等。中古時期是美學範疇全面獨立和成熟時期，魏晉南北朝確立了美學範疇的總體格局，「文氣」、「情采」、「形神」、「意象」、「氣韻」、「神思」、「趣味」等範疇在其中占有重要地位。隋唐五代是範疇的進一步發展時期，其主要的範疇包括「文道」、「風骨」、「興象」、「性靈」、「奇正」、「品格」、「風味」、「神似」、「意境」等。近古時期是美學範疇的深化和總結時期。宋元明初，「文道」、「文意」、「逸格」、「妙悟」、「風味」、「理趣」等範疇得到了發展；明清是美學範疇的總結時期，主要以「本色」、「童心」、「自然」、「性靈」、「性情」、「神韻」、「意象」、「意境」等範疇為其主要對象。該書系統地論述了美學範疇發展的歷程，但也可以看出作者對範疇界定得相對寬泛，從他在《山西師大學報》連載發表的四篇《中國美學範疇史略》（1985 年）來看，該書是由《中國美學範疇史略》中的系列文章增益而成的。

2. 藝術範疇的資料彙編

　　成復旺主編的《中國美學範疇辭典》，收錄條目 460 多條；王先霈、王又平《文學批評術語詞典》一書的「中國古典文學批評」部分，所收概念、範疇有 106 條。林同華的《中華美學大辭典》、趙則誠的《中國古代文學理論詞典》、彭會資的《中國文論大辭典》、《中國古典美學辭典》等雖非範疇專著，卻對範疇多有涉及。林同華的大辭典收錄概念、範疇多達 370 條，另有相關命題 820 條。

　　胡經之的《中國古典美學叢編》（中華書局，1988），基本上也是按照範疇組織安排資料的美學專著，分三編：作品、創作和鑑賞。作品部分涉及「美醜」、「情志」、「形象」、「氣韻」、「文質」、「虛實」、「真幻」、「文氣」、「情景」、「意境（境界）」、「動靜」、「中和」、「比興」。創作部分涉及「感物」、「感興」、「憤書」、「情理」、「神思」、「凝慮」、「虛靜」、「養氣」、「立身」、「積學」、「法度」等範疇和命題，鑑賞部分涉及「興會」、「體味」、「教化」、「意趣」等範疇和命題。朱立元的《美學大辭典》中國美學部分的「基本範疇」列舉了「神」、「氣」、「理」、「道」、「趣」、「味」、「意」、「情」、「景」、「境」、「韻」、「妙」、「拙」、「古」、「狂」、「文」、「質」、「品」、「和」、「法」等 111 個範疇。王宜文、路春豔的《美苑咀華 —— 中國古典美學範疇集萃》搜集了宗白華、吳調公、張海明、韓林德、錢鍾書、趙沛霖、汪湧豪的論文，涉及的藝術範疇有「道」、「氣」、「氣韻」、「神韻」、「興」、「境」、「味」、「淡」、「形神」、「虛實」、「風骨」等。

　　徐中玉的《中國古代文藝理論專題資料叢刊》（四卷本）是目前筆者所見到的比較詳盡的中國古代藝術資料彙編，四卷本分別是：《本原‧教化‧意境‧典型編》、《比興‧神思‧文質‧文氣編》、《藝術辯證法‧法度‧

通變編》和《風骨・才性・情志・知音編》。這套叢書基本上以命題和範疇為線索把古代有代表性的藝術理論資料進行了系統的歸納和整理，囊括了書法、繪畫、詩詞、曲文、戲劇、小說等理論資料。筆者對該套叢書中的「藝術辯證法」、「本原」、「教化」、「情志」等資料多有參考。

3. 中國古代藝術範疇的新近研究成果。

（1）期刊論文：桓曉虹的《〈文心雕龍〉「神」論》[《中國社會科學院研究生院學報》，2015（02）：102]對《文心雕龍》中的「神」、「志」和「思」範疇進行了論析，該文的一個顯著特點是結合古代生命醫學的思想解讀「神」的內涵，突顯了「神」範疇的生命內涵和理論的系統性。胡健的《論中國古代藝術審美形態的發展》[《美與時代》，2015（07）：19]認為，藝術美在於「抒情」、「意象」和「意境」，先秦是重抒情的音樂精神，唐宋是幻象性的審美意象，隨後發展成為完形性的審美意境，這是古代中國藝術審美形態發展的大致歷程。吳衍發的《中國藝術史上情與理、情感與程式的演進關係論略——兼及中國古代藝術的歷史分期問題》[《浙江藝術職業學院學報》，2014（01）：140]一文認為，「情」和「理」與藝術程式的矛盾是推動藝術史發展的動力，作者沒有把「情」和「理」作為範疇研究，但是他看到了「情」和「理」在中國古代藝術史中的推動作用，這是難能可貴的。王永軍的《明清小說評點敘事的畫學符號及其互文指向》[《學術界》，2014（01）：165]一文對繪畫的「形神」範疇進行了概述，並對小說評點中的畫學元素進行了梳理，指出小說人物的形象性和畫學符號之間的互文性特徵。文韜的《雅俗與正變之間的「藝術」範疇——中國古典學術體系中的術語考察》[《文藝研究》，2014（01）：25]把「藝」、「術」範疇置於中國學術史的發展中進行考察，從

而得出了中國古代「藝」、「術」是介於雅俗、正變和道器之間的「遊藝」之學。文韜的這一思想很有啟發意義，筆者在梳理中國古代「藝」範疇時對該文多有借鑑。胡健的《陰陽五行與中國藝術》[《淮陰師範學院學報》（哲學社會科學版），2014（02）：232]主要論述了「陰陽」、「陰陽五行」和「氣」範疇對中國古代藝術的深刻影響，該文指出陰陽五行的宇宙觀對中國藝術的虛實顯隱互用的創造方法、氣韻生動的審美旨趣與中和為美的審美理想以及許多重要的審美觀念都有深刻的影響，是頗有見地的一篇關於藝術範疇的論文。郭守運的《野：中國文人畫的美學追求》[《清華大學學報》（哲學社會科學版），2014（04）：158]把文人畫的「疏野」技巧、「野趣」傾向、「野逸」品格進行了梳理，從而得出「野」範疇從粗俗到「野逸」、「野趣」的變化，反映了較為具體系統的「野」審美範疇和文化追求，體現出了古代文人精神面貌中的另一面，即「野性的質樸的生命美學追求」。閆俊文、劉庭風的《中國意境審美的邏輯辯證及其哲學建構》[《求索》，2014（05）：66]指出了中國意境範疇的形成是中國古代藝術與哲學、古老的人體科學相結合的產物，並闡述了意境與建築之間的關係，這是對意境論新的闡釋。張澤鴻的《論中國古典美學的妙悟思想》[《南昌大學學報》，2014（05）：116]對「妙悟」範疇進行了梳理。孫宗美的《「意境」與道家思想 —— 中國現代美學研究範例論析》[《武漢大學學報》（人文科學版），2014（06）：105]重點研究了王國維、宗白華和葉朗對意境理論研究所做出的突出貢獻，並指出王國維的意境論是中西「化合」的結果；宗白華則以「象徵」連接藝術與哲學，莊子哲學和意境理論的緊密關係被突顯出來；葉朗則以老子美學為基礎使意境理論體系得以完備。該文比較了這三家的意境理論，認為宗白華對中國現代意境理論的建構貢獻最大，作者引用湯擁華的觀點說：「宗白華力圖借用西方理

論『建立藝術作為一個獨立自足的想像世界與現實的宇宙人生的關聯』，這是其意境論的核心。因此，他對莊子『象罔』說的闡釋和利用雖有傳統理解作為支撐，但又具有明顯的『為我所用』的特點。」（該文第 111 頁）。張建軍的《氣・骨・神・韻——中國書畫中的精神性範疇》[《藝術百家》，2014（05）：70] 一文認為「氣」、「骨」、「神」、「韻」屬於書畫藝術的精神性範疇，它們體現著作品的生命力、感染力、精神價值和藝術特質。

董雪靜的《中國古典美學「厚」範疇審美風格論》[《學術交流》，2013（04）：43] 認為，「厚」範疇「跨越了文藝理論中的主體修養論、藝術創作論、作品風格論和批評鑑賞論等多個領域，表現出了驚人的基始性和指涉力。其理論內涵總體上可分為創作主體性情之溫厚、藝術創作力量之巨集厚、作品涵旨意縕之重厚以及品鑑欣賞之味厚等內容」，並進一步指出「厚」範疇的形成是基於「傳統農耕文明的浸染」、「血緣宗法制度的約束」和「母權文化潛留的沉澱」等因素共同作用的結果。軒小楊的《中國樂論中情的本體論》[《文藝爭鳴》，2013（06）：154] 對情和音樂的關係進行了探討。黃鳴奮的《藝術身體觀三大範式比較》[《藝術百家》，2012（03）：126] 重點論述了中國古代藝術中的身體觀：「道家強烈地意識到身體的制約性並試圖加以擺脫，因此宣導『無身』；儒家清醒地意識到身體的重要性並主張加以因勢利導，故而宣導『修身』；佛教要求人們破除對於身體的執著，因此宣導『觀身』。這些觀念都在當時的藝術理論中打下了烙印。」他與西方藝術中的身體觀進行了比較，從而引發人對藝術中身體觀念的思考。魯慶中的《「原型之道」：中國古代藝術的精神軀體》[《江海學刊》，2012（03）：214] 一文認為，在中國古代，「修身」、「修藝」一體，「藝境」、「神境」相通，「道」體現了中國民

族精神的音樂質性，在這種意義上，道不是規律，而是旋律。他進而以中國書法、繪畫、園林、音樂、小說、哲學為例來證明中國藝術之道的本質。該文的觀點頗為新穎，具有一定的創新性。羅鋼的《意境說是德國美學的中國變體》［《南京大學學報》（哲學‧人文科學‧社會科學版），2011（05）：38］認為，「意境說」是由王國維奠基，經朱光潛、宗白華、李澤厚等學人深化和完善的。「從思想實質上說，『意境說』是德國美學的一種中國變體，『意境說』的現代建構是中國學者為了重建民族文化的主體性而進行的傳統的現代化工程的一個組成部分，但在實踐過程中，這種傳統的現代化轉化成了『自我的他者化』，從而進一步深化了近代中國所遭遇的思想危機。」羅鋼的這一思想是深刻和片面同時存在的。國內學界並沒有普遍認同他這一觀點，但羅鋼提出的問題是確實存在的，即中國古代藝術範疇在現代轉化中的困境和悖論問題。劉園園的《魏晉六朝人物品藻與藝術理論範疇關係初探》［《齊齊哈爾師範高等專科學校學報》，2011（06）：31］簡析了魏晉人物品藻和「氣韻」、「風骨」等範疇的關係。易小斌、孫麗娟的《道家美學中「和」範疇的審美生成》［《社會科學家》，2010，（06）：14］一文主要闡釋了「和」範疇的歷史流變以及儒家和道家「和」觀念的不同。仇文芝的《審美範疇「遠」之探析》［《鹽城師範學院學報》（人文社會科學版），2010（01）：12］論析了「遠」範疇的來源和意義。李旭的《作為審美範疇的「古」、「高古」、「古雅」》［《長江學術》，2009（01）：26］論析了「古」作為「極致、本源、標準」的價值範疇，「古」奠基於「太樸未散、形象渾淪」的元氣論以及「古」範疇所標示出的意義與矛盾等內容。楊景春的《中國古典詩學詩味理論的美學闡釋》［《文史哲》，2008（02）：113］就詩學中的「味」範疇進行了梳理，指出「味」範疇是古典詩學的核心範疇，「以味說詩」和「以味喻詩」具有永久

的藝術魅力。綜上可知，近年來對範疇的研究已然成為一種潮流，在深度和廣度上都有了相當的開掘；但也存在著諸多問題，例如對範疇的概念界定並不嚴格，且多集中在門類藝術的範疇的闡釋上面，較少有以宏通的視野和跨學科的方法研究範疇的力作。這也正如《文心雕龍》批評當時的文論「各照隅隙，鮮觀衢路」。

（2）博士論文：辛衍君的《唐宋詞意象的符號學闡釋》（蘇州大學，2005）主要以蘇珊·朗格為代表的符號理論來系統闡釋唐宋詞的意象範疇，這種闡釋顯然是有別於中國傳統詞意象的闡釋，具有形式研究的意味。何豔珊的《老子音樂美學思想與相關藝術審美》（中央音樂學院，2011）主要闡發了「道與藝」、「氣」、「象」、「德」、「和」、「合」諸範疇，並較為系統地闡述了老子的道與藝的關係，指出道與藝的關係是理解中國藝術理論的核心和關鍵；該文概括了道與藝的關係為「道藝相通」、「以藝求道」、「道以藝顯」、「藝道相融」。作者也提出了「道」、「氣」、「象」範疇的本體地位問題，與本書的觀點有頗多暗合之處，但何豔珊立足於音樂學，而本書則是立足於一般藝術學即藝術學理論學科，所以二者立論的終極旨趣是不同的。唐康強的《中國古典小說意境論》主要以小說的意境為核心，系統闡發其成因、發生發展、創設生成、表現形態等。傅煒莉的《〈文心雕龍〉文論術語的認知闡釋》（山東大學，2013）則從語言學的角度對《文心雕龍》中的文論術語做出了較為系統的梳理解釋，其中主要對道、情志、文、風骨、形勢、辭采等文論術語進行了研究和概括。鄭笠的《莊子美學與中國古代畫論》（蘇州大學，2009）則從藝術學角度對莊子關於道和藝及其關係問題的認識進行了梳理和辨析。孟慶麗的《試論先秦時期中國古代言意觀的建構和「言意之辨」的濫觴》（蘇州大學，2002）則從藝術文化的角度對先秦的言意理論進行了全面的梳理，指出先

秦言意觀是以「注重自然的道家言意觀，積極入世的儒家言意觀，唯法唯實的法家言意觀和實用實利的墨家言意觀」為主體，以道家、儒家和《周易》的言意觀為代表。老子的「道可道，非常道」、莊子的「得意忘言」、孔子的「辭，達而已矣」、孟子的「知言養氣」、荀子的「名定而實辨」、《周易》的「言不盡意，立象以盡意」均為言意觀的代表性言論。該文以「言」、「意」範疇為核心梳理了先秦的言意關係和代表性言論，認為這些都是後來的哲學和文學表述中的言意範疇的理論淵源。杜磊的《古代文論「韻」範疇研究》（復旦大學，2005）主要梳理了「韻」範疇的歷史，並對以「韻」為核心的範疇群落進行了辨析，對文學「韻」範疇進行了一定深度的開掘和論述。張沈安的《先秦文論範疇生成土壤和來源的考察》（遼寧大學，2008）主要對中國古代文論範疇的淵源，先秦文論和藝術學、美學的關係進行了辨析，並對莊子的諸多範疇進行了闡述。邵鴻雁的《中國美學「味」範疇新論》（吉林大學，2011）對「味」範疇和以「味」範疇為核心的範疇群落進行了梳理。陳聰發的《中國古典美學清範疇研究》（復旦大學，2007）和童偉的《論「狂」——泰州學派與明清美學範疇研究》（揚州大學，2006）均為在美學領域中的中國古代範疇研究。

綜上可見，文學和美學領域的範疇研究均達到了一定的深度和廣度。但是在藝術學理論成為一級學科的背景下，以宏通的視野、跨學科的方法來研究中國古代藝術範疇的學術論文還比較少見。但這些文學和美學範疇研究對一般藝術學理論視域下的藝術範疇研究無疑提供了很好的借鑑和參照。藝術學理論學科的建構離不開中國古代藝術理論範疇的研究，筆者認為這些門類藝術範疇研究也可以通過整合納入學科意義上的藝術學理論研究的範圍之內，借鑑美學範疇研究的方法來充實藝術學理論的學科內涵和夯實其學科發展的基礎。

三、研究思路與創新之處

（一）研究思路

　　宏觀上，本書的研究思路是把中國古代藝術理論範疇置於中國古代的文化要素、歷史語境和生命精神中來理解其精神特質，尋繹其發展脈絡。中國古代藝術理論範疇至今並沒有嚴格的概念界定，只有一個大致的方向性的指示，難以適應現代的學術規範，對此需要借鑑現代的學術規則進行現代性的轉化，以符合現實的需要。古代藝術理論範疇分為本體論、認識論和價值論三個部分。從歷時性的角度來看，古代藝術範疇的發展經歷著由哲學、美學到藝術的發展路徑，因此這些範疇不同程度地具備著形而上的特性。哲學範疇和藝術範疇的相互交織、基本同步成為中國古代藝術理論範疇的一大特點。張東蓀認為，古代到現代哲學的發展趨勢是從重視本體論、認識論到價值論的轉變。[034] 基於此，本書的基本結構和張東蓀對中國哲學認識相一致。「中國古代藝術本體論範疇」是對中國藝術根本性質的認識，它具有本根性和本源性。「中國古代藝術認識論範疇」是對古代藝術基本性質的認識，它重在對藝術基本構成和基本結構的論述。「中國古代藝術價值論範疇」是對古代藝術基本價值的認識，它重在對古代藝術功能、作用和品評的考察。

　　微觀上，中國哲學和中國古代藝術理論範疇均以「字」或「詞」的形式出現，因此對之研究的首要任務是要釐清這些字或詞的原初意涵、基本語義

[034] 張東蓀. 價值哲學 [M]. 上海：世界書局，1934：3-4.

和哲學意蘊。在此基礎上梳理這些範疇在中國古代藝術文獻特別是畫論、書論、樂論、舞論等古代藝術理論典籍中的具體運用，並尋繹範疇衍化的歷史軌跡。範疇的發展總是和具體藝術實踐相表裡，離開具體的藝術實踐，範疇就是無根之木，其必然流於空疏；藝術實踐離開範疇的凝聚和概括，必然顯得膚淺和缺乏深度。因此，每一個藝術範疇的背後必然有著無數藝術實踐的支撐，是它們使範疇顯得具體而生動。只有這種既能從藝術中「提出來」又能「放進去」的範疇才是有生命力的範疇，也是筆者認為有價值的藝術範疇。

總之，本書的基本思路是給古代範疇以現代詮釋，給抽象範疇以具體的闡發，給相近的範疇以入微的辨析，使這些範疇既能成為理解中國古代藝術的鑰匙，又能對現代藝術的發展有所啟發。「本體論」、「認識論」和「價值論」均為西方的哲學語彙，但並不是要拿中國古代藝術理論範疇來遷就這個預設的框架，產生削中國藝術理論之「足」來適西方哲學之「履」的弊端。筆者認為，如果把「本體論」、「認識論」和「價值論」作為中國古代藝術唯一的理論或者固定的框架，那就一定會產生方枘圓鑿的問題。所以筆者把它們只是作為本書運思的視角，而非固定的框架。這種視角的運用可以清楚地看到中國古代藝術理論模糊性、整體性和複雜性的特徵，彰顯其確定性的內涵。這樣不可避免就會出現彰顯其一面而冷落其另一面的偏頗，這種擔心是不無道理的，可是誰能真正地做到以「整全」的視野去觀照藝術呢？

（二）創新之處

本書有以下三點創新：

1. 本書是在藝術學理論視域下對中國古代藝術理論範疇所進行的尋繹、歸納和總結。它是以藝術學理論的宏通視野和跨門類藝術的方法來研究中國古代藝術理論的範疇問題。中國古代藝術理論時間跨度大、空間涵

括廣、種類囊括多，如何從整體來把握古代藝術理論成為學術上的一個難題。本書以範疇為論述的核心，借鑑西方哲學知識並以本體論、認識論和價值論為視角，有效地對中國古代藝術理論範疇的原生、次生或衍生的情況進行了歷史性的說明。

2. 觀點的創新。本書系統地提出了中國古代藝術本體論範疇是「道」、「氣」、「象」，並對這三個範疇進行了系統的爬梳和詮釋；同時對「藝」觀念進行了全面的清理，認為「藝」範疇是理解中國古代藝術的前提，中國古代的「藝」範疇的「間性」特徵，使其具備天然的跨學科性質。「藝」範疇古今的巨大差異使它在現代藝術觀念轉化中既複雜多變又艱難曲折。「道」是中國古代藝術的靈魂，「氣」是中國古代藝術的主體，「象」為中國古代藝術的形象，這三者構成了中國古代藝術的本體。質言之，中國古代藝術是由外仕的具體形象（象）、物質材料和主體人的創造（氣）以及藝術終極旨歸精神本體（道）三者構成。本書還重點突顯了情志、形神、虛實等在古代藝術認識論中的地位。對情志的中心地位、形神的二維結構、虛實的辯證特性等範疇的主要方面進行了系統的論證。中國古代藝術審美價值和倫理價值均蘊含在這些範疇中間，通過這些範疇可以更加直接地理解中國古代藝術的本質特徵和基本屬性。筆者對價值論範疇中的明道與樂心、雅與俗、善美與品格等均進行了爬梳，使這些範疇的藝術理論價值更加顯明。筆者認為，中國古代藝術理論範疇是一個由藝術本體論、藝術認識論和藝術價值論範疇所組成的體系。這是隱性的，而不是固定的顯性體系。這個體系不是人為的邏輯建構，它是在中國古代藝術發展史中自然形成的一個觀念之鏈。這個觀念之鏈可以用 XYZ 來表示。X：道—志—虛—神—韻—意等虛性的概念是一個系列，Y：氣—情—實—形—辭—象等實性的概念是另外一個系列，Z：明道樂心、雅俗、善美、

品格等虛實結合的概念是第三個系列。XY 的結合就構成了藝術的本體論範疇和認識論範疇，而 Z 中的範疇是中國古代藝術對人有用程度的一種理論概括。

3. 材料、方法的創新。本書在傳統材料的發掘和新材料的運用上力求創新，特別是在對郭店楚簡和上博簡等新文獻的運用上用力甚深，力求使最新的研究成果運用到本書的撰寫中，使本書的深度和廣度都有一個大的提升。郭店楚簡的《性自命出》和上博簡的《詩論》等材料對理解先秦「情」觀念和藝術發展的關係至關重要，戰國中期存在一個以「情」為本的思想潮流，是藝術史中的「真情」和「美情」的歷史源頭。本書以藝術學理論的融通性和宏觀性視野，借鑑美學、文學和藝術的跨門類的研究方法，試圖尋繹出中國古代藝術理論中的最基本、最普遍的概念。這種嘗試和探索是艱難的，也是值得的，有價值的。

第一章
中國古代藝術範疇生成語境

▌一、文化要素 ── 天人關係、心性學說、宗法制度

　　中國古代文化種類繁多，概括言之可分為自然文化、心理文化和制度文化。天人關係即古代的人在處理自然和自我時形成的一種關係。中國的地理環境和經濟形態使中國傳統文化重視「中庸」、「協和」，體現在宇宙觀上是「天人合一」，知行觀上是「知行合一」，審美觀上就是「情景合一」，這種不加分別的整體思維模式對中國古代藝術觀念有深刻的影響。中國古代社會是以血緣親情為基礎的宗法制社會，這一點決定了中國古代藝術的表情性特徵比較明顯，藝術的倫理教化功能顯著。以孔孟為代表的儒家和以老莊為代表的道家是心性學說的主體，前者以道德之心看待萬物和人生，後者以超越之心來觀照宇宙和自我。中國古代藝術根植於中國古代文化的土壤之中，而中國文化特性又與中國古代人的社會性密不可分。因此，研究中國古代藝術就不能脫離對中國古代人的社會性的研究。中國古代藝術本體根植於中國古代藝術之中，而中國古代藝術本體論是對中國古代藝術根本性質、藝術本體的形而上的追問和探索。中國古代藝術源自夏商周甚至史前時期的藝術實踐，這種藝術實踐活動雖然大都依附於「實用」理性的目的，但這並沒有降低它的藝術性，反而加強了藝術的歷史厚度和文化意蘊。如果從全球的視野來考察藝術就會發現，古希臘、古印度和古巴比倫的藝術隨著本土文化的斷裂，藝術也隨之而中斷了固有的傳統；而古老的中國則不同，她雖然也經歷過各民族文化的滲透，但她的藝術的統一性始終大於斷裂性，穩定性大於變異性。原因在於中國的「超穩

定結構」[035] 和文化的極大的包容性。

　　整個中國古代社會的發展歷程中，以下三點對中國人的思維方式和認識事物的態度有著決定性的影響：1. 從夏代開始到周代基本完備的以血緣親情為基礎的宗法制度；2. 奴隸社會的以「天人合一」為核心的宇宙觀與方法論的確立和應用；3. 西周的禮樂制度的創立和基本完備。這三個方面的內容在當時和以後社會生活中，都極其深刻地影響著中國人的思維方式和認識事物的態度。這些文化的積澱當然也影響著人們對藝術本體的認知，使我們對古代藝術本體的認識不斷地倫理化和文化化。如果我們從字源的角度對「藝」字進行考索，發現古代的「藝」和當代的「藝術」概念具有極人的差異，這種差異源自古與今、中與西對藝術觀念理解的錯位。所以，在古今與中西的夾縫中尋找到一個恰當的切入點去認識、發現中國藝術的「本源」和「根基」是至為重要的工作。

　　《周易》中的「形而上者謂之道，形而下者謂之器」這句話，徐復觀認為應該補充一句「形而中者謂之心」。他進一步闡釋說：「形」是指人的身體，人的上面是天道，人的下面是器物，這是以人為中心所分的上下。那麼關於人心的學問和哲學就應該叫作「形而中學」，而不應該叫「形而上學」。[036] 這裡所謂的「形而中學」實際就是中國傳統的心性學說，其奠基者是孟子、荀子和莊子。孟子認為，「心」為人的「大體」，「耳目」是

[035] 金觀濤，劉青峰 . 興盛與危機 ── 論中國封建社會超穩定結構 [M]. 香港：香港中文大學出版社，1992 年增訂本；開放中的變遷 ── 再論中國社會超穩定結構 [M]. 香港：香港中文大學出版社，1993；中國現代思想的起源 ── 超穩定結構與中國政治文化的演變 [M]（第一卷），香港：香港中文大學出版社，2000。金觀濤的這三本書均提到中國的「超穩定結構」。他認為，「社會演進並非由經濟決定，也不是單純的理念推進，它是依賴政治、經濟和文化三個子系統交互作用的方式。在人類不同文明社會中，三個子系統相互作用方式、演化機制及其形態各不相同。」（金觀濤，劉青峰 . 中國現代思想的起源 [M]. 北京：法律出版社，2011：5）他還認為，中國政治文化具有高度穩定性和連續性的原因是由「天人合一」結構和「道德價值一元論」的思想方法造成的（《中國現代思想的起源》，第 29 頁）。

[036] 徐復觀 . 中國思想史論集 [M]. 北京：九州出版社，2014：294.

人的「小體」，可見他對人心的強調；另外他認為所謂的道德應該「反求諸己」，即從人心中發現道德。他的這一思想發展到明代王陽明的心學就成了「不假外求」的良知說。中國文化很重要的一個特點是以人本身立論，不論是天人關係還是宗法制度，它們總是不離開活生生的人本身、人的本心和人的情感。《周易》的「感」、「情」、《樂記》的「感」、「物」、《性自命出》的「心無奠志，待物而作」、《中庸》的「天命之謂性，率性之謂道，修道之謂教。道也者，不可須臾離也，可離非道也」，都是言「心」的，強調用全身心感受這個世界，而所感受到的就是最真實的存在。荀子認為，人要認識事物，則要「虛一而靜」，「一」就是要凝神於一，心志不分，而人只有使心靈保持虛靜的狀態才可能有效地認識這個世界。中國繪畫強調「外師造化，中得心源」，而書法是「心印」，音樂和語言是「心聲」，宮殿是養心殿。總之，中國古代哲學很大程度上是講心學的，古代藝術是講如何寓教於樂、明道樂心的。可以說，不了解古代的心性之學就很難理解中國古代藝術的核心內容。

中國古代藝術根植於中國傳統文化的土壤中，因此對中國古代藝術的研究不能離開中國文化。而中國文化涵蓋面極其廣泛，在「緒論」的「概念釐定」中已經對中國文化的複雜性有所涉及。下面具體論述中國古代文化與藝術的關係。

王元化認為對中國傳統文化主要應該從以下四個方面理解：「一是不同文化類型在創造力上所表現的不同特點。二是形成某一類型文化傳統的心理素質。三是它的思維方式、抒情方式與行為方式。四是最根本的價值觀念。」[037] 季羨林也認為中西文化差異應該從思維方式諸方面來重點考察，他認為中國的思維方式、文化特點是重視綜合，而西方的思維方式、

[037] 王元化 . 清園文存 [M]（第二卷），南昌：江西教育出版社，2001：317.

文化特點是重視分析。他贊同並引用了申小龍的《關於中西語言句型文化差異的討論》中的觀點來證明中國文化重視綜合性和整體性的特徵：

把漢語句子格局概括為「散點透視」我以為有兩方面的含義。一是漢語句子格局具有流動性。它以句讀為單位，多點鋪排，如中國山水畫的格局，可以步步走，面面觀，「景內走動」。二是漢語句子格局具有整體性。它不欣賞個體語言單位（如單個句法結構）的自足性，而著意使為完成一個表達意圖而組織起來的句讀群在語義、邏輯、韻律上互為映襯，渾然一體。這時單個句讀（片語）的語義和語法結構的「價值」須在整個句子格局中才能肯定。這在中國山水畫格局來說即「景外鳥瞰」，從整體上把握平遠、深遠與高遠。[038]

這種「有機整體思維方式」對中國古代藝術的發展和定型有著極為重要的影響。莊子雖然有「一尺之棰，日取其半，萬世不竭」[039]這樣的對事物「無限可分」的思想，但他更認為「象罔」可以得「玄珠」，更傾向於人工的灌溉，而不主張用「桔槔」這樣的機械；這也是中國傳統整體思維觀和「混沌」思維的一個重要表現。德國哲學家黑格爾認為中國沒有真正的哲學，而先秦的《論語》不過是倫理道德的箴言。無獨有偶，法國哲學家德里達也表達了類似的觀點，他認為中國古代有「思想」而無「哲學」。[040]這些觀點當然是錯誤的，從中可以看出中西文化的巨大差異。這種以語言思辨為本的西方哲學體系當然難以理解並認同中國的話語方式和思維特徵。西方現代哲學家特別是以海德格爾、德里達為代表的解構主義者以反邏各斯中心為旨趣，從而開啟了一種可以和東方文化哲學相溝通的道路。海德格爾對《老子》思

[038] 季羨林. 東方文化研究 [M]. 北京：北京大學出版社，1994：4-5.

[039] [戰國] 莊周《莊子》，四部叢刊影明世德堂刊本，卷十。

[040] 錢文忠. 哲學與思想之辨 —— 王元化與德里達對話訪談 [C]. 陸曉光主編《人文東方：旅外中國學者研究論集》，上海：上海文藝出版社，2002：26.

想特別重視，他「翻譯《老子》的努力，構成了他思想道路上的一個重要步驟」。「這種使西方思想的開端面對東方傳統偉大的開端之一的努力，在一種批判性的位置上改變了海德格爾的語言，並賦予他的思想一個嶄新的方向。」[041] 海德格爾曾在三篇文章和演講、三封書信及一份初稿中七次引用過《道德經》中五個篇章的句子。[042] 海德格爾的哲學在某種程度上可以說就是藝術哲學，它延續了黑格爾重視藝術的哲學思想，但又扭轉了以黑格爾為代表的形而上學傳統。中國古代藝術和文化的緊密關係啟發了海氏的哲學思想，而這種啟發也說明了中國文化所固有的美學特質。

春秋戰國時代是「王官文化」向「諸子文化」的轉變時期，這種文化的轉型極大地解放了人的思想，帶來了文化上的百家爭鳴和藝術上的空前繁榮的局面。中國古代藝術範疇均在這個時期萌動出現，與藝術的空前繁榮有著直接的關係。而這時的繁榮和熱鬧的局面很大程度上是通過「藝術」這個仲介被我們所知曉的。因此，也可以說藝術不僅在文化之中，也在塑造著文化，成為文化的一個重要組成部分。日本學者目加田在其著作《詩經》中有這樣的評論：「惟大雅方可稱曰周詩之精髓。其雄渾壯大，恰可繼今日傳世之周代青銅器，令吾人驚嘆遙想。其線條之粗獷深刻，其馳思之遒勁有力，其氣魄之壯偉恢宏，幾為後世所不可企及者。」[043] 《詩經》是中國第一部詩歌總集，它是文學、藝術，也是極富文化意蘊的文本。殷商到周代的社會轉換是一個巨大的社會變革，西周吸取了殷商沒落的歷史教訓，從制度到文化進行了根本的社會改造。其中兩項極為重要的制度建設是「封土建君」和「制禮作樂」。至於「封土建君」的影響，勞思光的話具有代表性，他說：

[041] ［德］萊因哈德·梅依. 海德格爾與東亞思想 [M]. 北京：中國社會科學出版社，2003：218、195.

[042] 馬琳. 海德格爾論東西方對話 [M]. 北京：中國人民大學出版社，2010：178. 轉引自張汝倫. 德國哲學家與中國哲學 [J]. 復旦學報，2015（02）：54.

[043] 轉引自 ［日］岡村繁. 周漢文學史考 [M]. 上海：上海古籍出版社，2002：4-5.

「蓋周以前，從無取土地而派遣某人為其地首長之事。各部落各據其地，皆非由『封』得來。周人先勝殷人，然後又作大規模戰爭，戰勝殷之同盟勢力，其後乃創『封土建君』之制度。周王不僅為共主，而實成為統治天下之天子。換言之，自此制度實行，中國始真有中央政府也。」[044] 這種「中央」與「地方」的觀念深刻地影響到中國古代人的政治思維方式和行事的邏輯，也影響了整個封建社會的政治體制建構。與這種「封土建君」相適用的上層建築是周代的「禮樂制度」，周公「制禮作樂」就是為了適用「封土建君」的措施。周代的等級制度、文化學術的目的就是為了維護這個等級秩序，而周代的禮樂中的審美質素也往往被賦予很強烈的政治文化色彩。因此在周代禮樂的崩壞就意味著社會政治出現了問題，孔子甚至認為禮樂的損毀代表整個周代制度的崩潰。孔子為何如此重視《詩經》呢？因為它的精華部分是祭祀周先王的樂，它象徵著周代統治的秩序。孔子生活的時代正是禮樂制度即將崩潰的時代，因此他考察周初的禮樂制度並四處遊說，試圖恢復古禮。他舉辦私學，編撰《詩經》，培養貴族子弟，提倡雅正之樂。《詩經》的象徵性價值遠遠超過了它的審美價值，使它成為一個時代心理秩序的象徵。當然孔子的執著精神發展到莊子的時代已經蕩然無存了，因為莊子已經完全處於一個相異的文化環境之中，他對當時的社會現實已經完全徹底地失望了。莊子面對的是一個輝煌已經過去，而新的文化、政治的建構還需要時日的時代。因此，他的「逍遙」多少是出於文化的無奈和無望。周代的「王官之學」向「諸子之學」的轉換，其中釋放了巨大的文化能量，中國古代藝術的第一個高峰即在這種轉換的過程中燦然形成了。

　　第二個文化轉型是發生在秦漢和隋唐之間的魏晉南北朝時期。經過周代的「封土建君」和「制禮作樂」的制度，形成了奴隸制的大一統局面，

[044] 勞思光 . 新編中國哲學史 [M]（第一卷），桂林：廣西師範大學出版社，2005：49.

但經過春秋戰國時期的「禮崩樂壞」，解構了這種文化、政治上的統一。諸子百家興起，「王官之學」向「諸子之學」轉移，私人辦學和私人著述成為時代的新興潮流。春秋時代學在官府的文化壟斷被逐步打破，從而形成了戰國時代的「百家爭鳴」。這種爭鳴一直延續到秦漢之際，秦始皇的「焚書坑儒」對這種爭鳴進行了第一次大規模的收束，西漢武帝時採用儒生董仲舒的建議，「罷黜百家，獨尊儒術」，使儒家學說成為封建社會的正統思想，官員從儒生中選拔，禁止非儒家學說的傳播。這樣從政治制度、文化等方面鞏固了西漢的「大一統」局面。戰國時代「百家爭鳴」的學術繁榮和混亂局面歸於平靜了，儒家思想成為此後封建社會官方的正統思想。這正如章太炎所說：「春秋以上，學說未興，漢武以後，定一尊於孔子。雖欲放言高論，猶必以無礙孔氏為宗。」[045] 為了討論古今文經學的異同以及經學和神學的結合等問題，東漢章帝在白虎觀舉行了一場大討論。班固根據討論的結果，撰寫了《白虎通德論》。其內容涉及四十三個方面：爵、號、謚、五祀、社稷、禮樂、封公侯、京師、五行、三軍、誅伐、諫諍、鄉射、致仕、辟雍、災變、耕桑、封禪、巡狩、考黜、王者不臣、蓍龜、聖人、八風、商賈、文質、三政、三教、三綱六紀、情性、壽命、宗族、姓名、天地、日月、四時、衣裳、五刑、五經、嫁娶、紼冕、喪服、崩薨。[046] 這是百科全書式的神學、經學。它試圖運用「陰陽五行學說」解釋一切現象，為東漢政權的合法性尋找神學的根據。先秦儒學經過董仲舒、漢武帝等人的意識形態建構成為經學，又經過班固、漢章帝等人的神學化，人文性和開放性就被閹割掉了，進而成為統治者獨斷的教條。

　　魏晉南北朝就是在這樣的一個時代背景下迎來了它極為輝煌和燦爛的

[045] 章太炎. 章太炎講國學 [M]. 北京：東方出版社，2007：37.
[046] [漢] 班固. 白虎通德論 [M]. 上海：上海古籍出版社，1990：1-2.

文化春天。魏晉南北朝時期經歷了約三個半世紀的時間，先後約三十五個政權變換更替。這期間人民經歷了無數次的戰亂、災異和分裂等浩劫。《晉書》記載：「大晉受命，於今五十餘載。自元康以來，王德始關，戎翟及於中國，宗廟焚為灰燼，千里無煙爨之氣，華夏無冠帶之人，自天地開闢，書籍所載，大亂之極未有若茲者也。」[047] 這應該是對當時社會境況的如實描述。宗白華說：「漢末魏晉六朝是中國政治上最混亂、社會上最苦痛的時代，然而卻是精神史上極自由、極解放，最富於智慧、最濃於熱情的一個時代。因此，也就是最富有藝術精神的一個時代。」[048] 他還認為漢代思想上定於一尊的儒教，藝術上過於質樸，唐代思想受到儒、佛、道三教的支配，藝術上又過於成熟。唯有這幾百年時間是「精神上的大解放，人格上、思想上的大自由」[049]。「在思想不能自由發展的環境之下，時勢所趨，不能不有大變動。」[050] 因此這個時代和兩漢的情況大為不同。時代的文化底色儘管還是儒學，但它已經失去了一家獨大的優勢，佛學和老莊相結合而成就的玄學成為時代主流的思潮。《老子》、《莊子》和《周易》被稱為「三玄」，《顏氏家訓》記載：「洎於梁世，茲風復闡，《莊》、《老》、《周易》，總謂《三玄》。武皇、簡文，躬自講論。周弘正奉贊大猷，化行都邑，學徒千餘，實為盛美。」[051] 以此可見當時對玄學的推崇和普及的程度。

如果說兩漢有《詩大序》、《樂記》、《史記》、《淮南子》等著作與漢代畫像石和雕刻藝術的古樸、秩序、雄大風格相對應，漢代的學術和藝術使其時代精神構成了一種強大的內聚力，這種內聚力被一種秩序的力

[047] [唐] 房玄齡等撰. 晉書 [M]（簡體字本）卷八十二，北京：中華書局，第 1430 頁。
[048] 宗白華. 美學散步 [M]. 上海：上海人民出版社，1981：208.
[049] 宗白華. 論《世說新語》和晉人的美 [M]. 載《宗白華全集》(2)，合肥：安徽教育出版社，2008：267-268.
[050] 章太炎. 國學述聞 [M]. 北京：北京聯合出版公司，2013：26.
[051] [南北朝] 顏之推，[明] 朱用純. 顏氏家訓朱子家訓 [M]. 北京：中國友誼出版公司，2014：80.

量所禁錮，這種力量越強、持續時間越長，那麼它所釋放出來的能量就越大。魏晉南北朝就是這種文化力量的總釋放，不管是在文學藝術的實踐領域還是藝術理論方面均呈現出繁榮的局面。一些重要理論範疇和命題在這個時期得以形成並發展。如果說這些範疇在先秦還是哲學化的範疇，那麼它們到了魏晉時期則已經完全藝術化了。曹丕《典論‧論文》中的「氣」範疇，顧愷之《論畫》、《魏晉勝流畫贊》和《畫雲臺山記》中的「形」、「神」範疇，葛洪《抱朴子》中的「美」、「醜」範疇，宗炳《畫山水序》中的「情」與「神」、「澄懷味象」觀念，謝赫《古畫品錄》中的「六法」[052] 觀念、「氣韻生動」命題，陸機《文賦》中的「文」、「意」、「物」的關係與「詩緣情」的觀念，鐘嶸《詩品》中的「照燭三才，輝麗萬有」、「動天地，感鬼神，莫近於詩」的詩歌認識論等，均表明魏晉南北朝時期的藝術理論已經從春秋戰國時期的哲學和兩漢時期的經學中超拔出來，成為真正的藝術範疇。漢代藝術和藝術理論的居間性是比較明顯的，尤其以《淮南子》和《論衡》為代表，其中的「氣」範疇在先秦完全是一個哲學範疇，經過漢代王充的「元氣自然論」和《淮南子》的「氣一元論」發展，到了魏晉南北朝時期則出現了「文以氣為主」、「氣韻生動」、「神居胸意，志氣統其關鍵」的藝術理論命題。魏晉時代的許多藝術範疇起源大多可以通過漢代而上溯至春秋戰國，因此可以說秦漢是魏晉藝術繁榮和藝術自覺的前奏。

　　氣論思想在先秦基本上是在養生和哲學意義上被廣泛使用，兩漢則整體上延續了先秦的這種傳統，但它又加入了新的元素，例如先秦時代的《莊子》中「氣」範疇已經具備了一種活潑生命體的意義，發展到漢代的

[052] 六法：一、氣韻生動是也；二、骨法用筆是也；三、應物象形是也；四、隨類賦彩是也；五、經營位置是也；六、傳移模寫是也。據《古畫品錄》津逮祕書本。

《論衡》則明確把「氣」範疇二分為「物之精神」和「人之精神」[053]。魏時期的曹丕提出「文以氣為主」的命題,是《論衡》中「氣二分論」的合理發展,但它更具備藝術理論本體特質。

　　劉大傑說:「玄學清談的興盛,老莊思想的流行,隱遁養生之說,佛道二教之學,支配當代的人心,無一不有其因果,無一不有其背景的。不用說,在檢討魏晉思想之前,先明瞭這些社會的環境,實是必要的了。」[054] 唐宋的轉型,伴隨著社會、政治、經濟、文化的裂變。這種整體社會性質的變化[055],帶來的是社會心理和文化面貌的巨變。這些變化同時也催生了藝術的轉型,表現在藝術上就是其文化元素空前加強。先秦的藝術理論大多是隻言片語,多是在談論社會政治和禮樂制度時,拿繪畫或音樂來做比喻。例如孔子的「聞《韶》,三月不知肉味」,如果孔子沒有對《韶》所體現的禮樂文化內涵的洞悉,他就不可能對《韶》有如此高的評價;他的繪畫理論「繪事後素」,也是在談論詩教的時候才順便提及。秦漢時期的繪畫理論延續了這種傳統,但增加了哲學、養生等文化因素。《淮南子》中的「形」、「神」和「氣」論對魏晉這些範疇藝術化起到了橋梁作用,但它本來的旨趣本不在藝術。王充在《超奇篇》論述「文」、「華」和現實的關係時說道:

　　周有鬱鬱之文者,在百世之末也。漢在百世之後,文論辭說,安得不茂?喻大以小,推民家事,以睹王廷之義:廬宅始成,桑麻才有,居之曆歲,子孫相續,桃李梅杏,庵丘蔽野,根莖眾多,則華葉繁茂。漢氏治定久矣,土廣民眾,義興事起,華葉之言,安得不繁?[056]

[053] 「夫人之精神猶物之精神也。物生,精神為病;其死,精神消亡。人與物同,死而精神亦滅,安能為害禍?」 [東漢] 王充 . 論衡 [M]. 上海:上海人民出版社,1974:321.

[054] 劉大傑 . 魏晉思想論 [M]. 上海:上海古籍出版社,1998:18.

[055] 日本學者內藤湖南認為,「唐宋變革」是中國歷史由中古向近世轉變的時期。其文學藝術的具體轉變可參考本書「晚明藝術情論」節中的注釋。

[056] 陳蒲清點校 . 論衡 [M]. 長沙:岳麓書社,2006:180.

　　這種「文」和「實」的關係說明：「文」必然會隨著現實歷史的發展逐漸繁盛起來，藝術作為「文」的一部分也不例外，它隨著文化的發展而被裹挾著成長。藝術的文化要素實際上是屬於藝術的他律性。先秦兩漢藝術的他律性表現在藝術理論始終受制於宗教、政治和哲學的發展。迨至東漢末年至魏晉六朝時期，藝術的獨立性增強，並且在人物品藻、玄學和佛教框架下取得了新的進展。隋唐五代文化空前繁榮，藝術中卷軸山水畫興起，題畫詩繁榮，進一步促進了文學和視覺藝術的融合。閻立本、吳道子、荊浩、關仝、董源、巨然等著名畫家的藝術成就、敦煌壁畫和章懷太子墓室壁畫的輝煌，均以高度發展的文化和藝術成就，共同詮釋著這個偉大的歷史時代。當然，就藝術範疇來講，這個時代是文氣論向文意論轉化，藝術理論主要是解決「意不稱物，文不逮意」（《文賦》）的問題，劉勰提出「隱秀」、顧愷之提出「以形寫神」和「遷想妙得」等理論來解決「文」、「意」與「形」、「神」的矛盾問題。而這些問題本不是藝術上的問題，「言」（「文」）「意」本是玄學上的問題，「形」、「神」也是佛教上的重要問題。毫無疑問，魏晉到唐代，玄學和佛教（或佛學）對藝術的影響是巨大而深遠的。宋代是文化高度繁盛的時期，理學是主導的話語形態，藝術也染溉其文化精神，重視理趣和韻味。元代是少數民族統治的時代，它給中原文化帶來了新的元素。明清藝術是宋元藝術的繼續，藝術隨著社會的轉型也發生了變化。王陽明的心學和李贄的思想都深刻地影響了明清藝術精神。錢穆曾說：「欲求了解某一民族之文學特徵，必於其文化之全體系中求之。」[057] 藝術也不例外，凡要想全面理解藝術及其理論，就需要把藝術「放回到」整個文化系統中去。

[057]　錢穆. 中國文學講演集 [M]. 成都：巴蜀書社，1987：21.

二、歷史語境 —— 時間性、空間性、想像性

　　不管是「時間」還是「空間」，中國古人均不作抽象的理解。空間稱為「宇」，《說文解字》中說：「宇，屋邊也。」高誘注《淮南子》：「宁，屋簷也；宙，棟梁也。」本來棟梁是支撐屋宇的材料，但由於其可以長期承載重物的物理性質，衍化為耐久性，進而發展成為一個時間概念 ——「宙」。因此可見「中國人的宇宙概念本與廬舍有關」[058]。這就說明中國古代人並不把時間和空間看成抽象之物，宇宙的時間性和空間性都是非常具體的存在。中國的傳統建築材料是以磚木為主，建築沿著地面伸展而不是向高空發展。中國的書法也是如此，它最初也以其象形性來表達抽象的概念。由古代原始的洞穴發展到磚木結構的房子，在古人所出入的生活世界中形成的時空觀念，進而形成了天圓地方的宇宙想像。子在川上曰：「逝者如斯夫，不捨晝夜。」這裡孔子把時間具象化了。《世說新語》中「秉燭夜遊」、「乘興而去，興盡而歸」，則是把外在的時間規訓化約為為我的時間，這就是魏晉風度。封建社會城市裡的晨鐘暮鼓，把時間轉化為一種音響和空間的想像，這既是制度的產物，也是中國傳統社會時空觀的體現。《管子·宙合》中寫道：「天地萬物之橐，宙合有橐天地。」[059]「橐」是指口袋，管子進而解釋說「宙合」則是「上通於天之上，下泉於地之下，外出於四海之外，合絡天地，以為一裹」。可以把天地也裝入其中的口袋只有宇宙了。對於「宙合」，方以智解釋說：「管子曰『宙合』，謂宙合宇

[058]　宗白華. 藝境 [M]. 北京：商務印書館，2011：255.
[059]　劉曉藝校點. 管子 [M]. 上海：上海古籍出版社，2015：64.

也。灼然宙輪於宇，則宇中有宙，宙中有宇。」（《物理小識》卷二）管子的「宙合」即是時間和空間的渾融合一。中國的陰陽五行觀念「啟迪了中國古代藝術『宇中有宙，宙中有宇』的生命化與音樂化了的審美時空意識，孕育出了中國古代藝術重視虛體的靈動的『氣韻生動』的審美風尚，催生了中國古代藝術以平和為美的審美理想」[060]。中國古代的這種時間和空間合一的宇宙觀，就是「天人合一」、「情景合一」、「知行合一」的宇宙論基礎。

　　如果說文化是藝術存在的「空間」維度的話，那麼歷史就是藝術存在的「時間」維度。中國古代藝術是中國古人道德情感和審美意識的交集之地。中西古今藝術的最大不同不是技法、色彩、構圖、音響、旋律，甚或再現、表現、模仿和創造的本身的不同，而是這些背後的道德情感的不同。中國古代藝術的本體不僅根植於中國傳統的文化中，還生長於中國獨特的歷史語境中。如果對藝術和藝術觀念產生的語境不作歷史性的分析，那就很難全面理解中國古代藝術範疇的獨特價值。

　　歷史語和文化要素相同的地方在於它們都是藝術存在的本身。藝術既為文化的一個組成部分，也是歷史的內容之一。在此把它們並置列出，單獨研究，即為了強調藝術的文化屬性和藝術的歷史屬性。方聞在《為什麼中國繪畫是歷史》和《「漢唐奇跡」：如何將中國雕塑變成藝術史》兩文中共同闡釋了這樣一個道理：中國藝術史是對中國獨特視覺語言和獨特含義的歷史性描述；所謂藝術史學的「危機」主要是針對一種普遍模式追求的危機。[061] 筆者所提倡的「歷史語境」不是西方式的「他者」地位而存在的中國歷史的獨特性，而是對中國古代藝術如實描述的歷史環境。質

[060] 胡健. 陰陽五行與中國藝術 [J]. 淮陰師範學院學報（哲學社會科學版），2014（02）：237.

[061] 方聞.「漢唐奇跡」[J]. 美術研究，2007（01）：49-59. 方聞. 為什麼中國繪畫是歷史 [J]. 清華大學學報，2005（04）：1-15.

言之，中國古代藝術的歷史不是西方藝術歷史的陪襯，而是中國古代藝術歷史自身的描述。中國古代藝術的價值在於它的古代性，它的歷史語境也必然要體現出其獨特的關係本質。這裡的「語境」類似於布林迪厄所言的「場域」概念。他認為，分析「場域」必須有三個步驟：第一是確定目標場域相對於權利場域的位置，每一個場域都有它的獨立性，但都或多或少受制於其他場域，特定的場域相對於元場域無疑受其制約。儘管藝術家標榜「為藝術而藝術」，但他顯然屬於「支配階級中的被支配集團」。第二就是要確定場域中各個位置的結構，因為不同位置代表著不同的權威，它們之間的關係要競爭和較量。第三就是要分析行動者的「慣習」（一定類型的社會經濟條件制約下的個人活動常常表現出對「場域」的解構性力量，筆者注）。「應該說，如果一個『場域』的自主程度越高，那麼，它的折射能力就越大，外部限制也就越有變化，而且常常會變得面目全非。因此，『場域』的自主度以它的折射能力為主要指標。相反，『場域』的他律性主要表現為外部問題，特別是政治問題，能夠在其中直接地被反映出來。也就是說，一個學科的『政治化』並不是一個廣泛自主的指數。在達成自主的時候，社會科學所遇到的主要困難之一就是不太內行的人憑藉特殊的標準，也能夠以他律性原則的名義介入進來，而且不會有損他的聲響。」[062]中國古代藝術觀念常常缺乏獨立自主性，它往往是不同場域力量相互影響的結果，藝術話語在「存在之鏈」[063]中往往被強勢話語所裹挾、改造和覆蓋。因此，中國古代諸如「氣韻」、「意境」等對現代影響比較大的藝術觀念，儘管它們存在於純粹的藝術場域中，但是它們的純粹性往往

[062] [法] 布林迪厄. 科學的社會用途 —— 寫給科學場的臨床社會學 [M]. 劉成富譯，南京：南京大學出版社，2005：15、30-31.
[063] [美] 諾夫喬伊. 存在巨鏈 —— 對一個觀念的歷史研究 [M]. 張傳有，高秉江譯，南昌：江西教育出版社，2002：25.

受到兩方面的影響：一是藝術觀念（比如，「氣韻」或「意境」）產生的土壤的多場域性和不確定性，二是藝術觀念闡釋者的現代眼光、知識閾限和「慣習」等因素。這就是藝術理論範疇研究必須運用宏通的歷史眼光的原因。藝術範疇是對一般藝術觀念的凝結，藝術發展的複雜性往往體現在藝術創作主體既不會完全為了某種外在的觀念而創作，又不能完全獨立於當時社會歷史觀念的限制。中國古代藝術能夠在歷史的場域中存在下來，必然是因為它在與現實的對話中獲得自己的地位。

　　巫鴻是美國研究中國藝術史的代表人物，他認為研究中國藝術史的方法不應該是抽象的，而應該結合具體的歷史的處境。對藝術史方法的重視不是為了方法本身，而是為了對史料和內涵進行反思，從而擴大史料的定義和範圍；另一方面是為了「把歷史研究從對『史實』的單純考據引申到對文化機制、時空關係、歷史沿革的更複雜與多元的解釋上來」[064]。這種認識對闡釋藝術觀念來說同樣有參考價值。中國古代藝術史的研究不是單打獨鬥就能取得突破的，也不是就觀念談觀念就可以把觀念談清楚的。具體藝術範疇的界定和闡釋也必須考慮藝術範疇所生成的「文化機制、時空關係、歷史沿革」的土壤。因此，「歷史語境」不是簡單的「上下文」，它是立體的關係體系。某個具體的藝術觀念範疇可以是某個天才思想的結果，但這個天才的思想絕對不可能是單純個人的靈光乍現。它既凝聚著以往歷史中的諸多觀念，也是現實各種關係的產物。馬克思認為，人類的感覺器官是以往全部歷史積澱的結果。[065] 這句話也深刻道出了人本身就是歷史發展的結果，他的現實性必然寓於歷史性之中。藝術範疇是對藝術實踐活動的理論概括，觀念越高，凝結的美就越多（德國美學家費夏語），

[064] [美] 巫鴻. 禮儀中的美術：巫鴻中國古代美術史文編（上冊）[M]. 北京：生活·讀書·新知三聯書店，2005：3.
[065] 馬克思恩格斯全集（第 42 卷）[M]. 北京：人民出版社，1979：126.

當然它凝結的想像性空間就越大。正如中國古人從日常出入的「廬舍」的活動中，誕生了最初的宇宙觀；古人也從最為習見的生產活動、宗教活動和藝術活動中產生了道、氣、象範疇；進而隨著社會分工和精神活動的發展，他們對藝術的情感性、形神、虛實等問題有了自覺的意識。

三、生命精神 —— 生生謂易、希言自然、人者仁也

　　《周易》的「生生之謂《易》」即是言世界萬物是在陰陽的生生變化過程中產生的。按照鄭玄的注釋，「易」有三義：「變易」、「不易」和「簡易」。[066]「生生」就是變易之道，就是不斷地生成，世界就是處在不斷地生成過程之中，這是強調世界的變化性。「生生」還有使生命成為生命之義，前一個「生」是動詞，後一個「生」是名詞「生命」，也就是使生命成為生命。所謂「易」的三個意義，「生生」的不斷變化即是「變易」之道。所謂「不易」，就是唯有變化是不變的，是永恆的。所謂「簡易」就是「生生」的規律，雖然簡單卻可以囊括萬有，世界萬物不同的運動形態無不處於這一規律之中。中國古人的思維世界和現實的生命世界是一個連貫統一的生命世界。中國的哲學是生命哲學，道家的終極目的是成為至人、真人、神人，儒家的人格理想是成為聖人、賢人和君子，釋家的理想是成佛和覺悟者。儘管這些至人、聖人和覺悟者通達的具體途徑不同，但他們都強調內在心性的修煉。因此，方立天說佛教能夠與儒、道共存契合的基礎是他們都一致強調在生命中進行內向的磨礪，完善心性的修養。[067]西方古希臘羅馬的傳統則與此不同，他們除了現實的感性生命之外，在其思維的深處還存在一種獨立的邏輯生命，在感性的生命和邏輯的生命之間可以看到一條清晰的界線存在。因此柏拉圖可以為了心中的「邏輯」去送死，捨棄感性的生命去成就自己的「邏輯」。而中國孟子的「捨生取義」

[066]　馮天瑜 . 中華元曲精神 [M]. 上海：上海人民出版社，2014：201.

[067]　方立天 . 中國佛教哲學要義（上）[M]. 北京：中國人民大學出版社，2012：482.

的「義」則不具備形而上的邏輯性，他的「仁義」觀則主要是針對現實生活的修養論。饒有興味的是柏拉圖和孟子都有「人性善」的言論。柏拉圖在《米諾篇》中論證了「人皆求善」的邏輯命題。[068] 孟子的「人性本善」也並非獨斷論，他認為人有「四端」：「惻隱」、「羞惡」、「辭讓」、「是非」。這四者是「善」的萌芽，由此出發即可以發展出「仁義禮智」的善來。古代的「仁」按時間順序主要有以下三種寫法 ──「\f」、「息」[069]「恖」[070]，不同寫法則體現出了對「仁」的理解的三條進路。「從人從二」的「仁」是以「類生命」[071] 的角度對人本質的一種規定，馬克思認為人的本質是社會關係的總和。如果甲骨卜辭中的「\f」確實是「仁」，那麼說明這個時代對人與人的關係已經有了某種程度的自覺。郭店楚簡一般認為是戰國中期的遺存，而被訓為「仁」的「息」字，則反映出了人類對自我身心和諧關係的關注。戰國是個大動亂的時代，「禮崩樂壞」成為時代的特色，新舊更替頻繁，人對自我的關注超越了人對自然的關注。反映這一時期文化的，北方有「中山三器」，南方有「郭店楚簡」，兩組郢燕懸隔的文獻中都出現了很多以「心」為形符的字應該不是偶然的巧合，

[068] 蘇格拉底認為「人皆求善」。人分兩種：一部分是求善的，一部分是求惡的。這是一個觀察的事實，對於求善的我們可以不管它，對於「一部分是求惡的」又可分兩種情況：「以惡為善而求惡」和「明知為惡而求惡」。對於前一種情況是善惡不分，他主觀上是並不知道那是惡，相反他認為那是善。對第二種「明知為惡而求惡」繼續分為兩類：「明知為惡但為利而求惡」和「明知為惡且無利而求惡」。對於前一種是決定作惡的因素是有利可圖，儘管這個「有利可圖」是暫時的利益，但是這個時刻的主導意識是把這個利益當成最重要的善，並以此為其選擇的根據，可見他也是在善的名義下作惡，柏拉圖認為這部分人也是求善的。對於最後的「明知為惡且無利而求惡」這個「種」是空項，他認為現實中不存在這種人。從而完整論證了他「人皆求善」的命題。參考謝文郁. 善的問題：柏拉圖和孟子 [J]. 哲學研究，2012（11）：89-90.

[069] 梁濤. 郭店竹簡「息」字與孔子仁學 [J]. 哲學研究，2005（05）：46.

[070] 古文字詁林（第 7 冊）. 上海：上海教育出版社，2002：266-269.

[071] 人的「種生命」是人和動物都具有的生命狀態，它是被給予的自然生命。「類生命」則是區別人類和動物的一種生命狀態，它是自我創生的自為生命。高清海.「人」的雙重生命觀：種生命與類生命 [J]. 江海學刊，2001（01）：78.

065

而是當時心性之學興起的體現。[072] 唯有人類才能自覺意識到人是身心合一的存在，也唯有人類對自我之「心」有自覺的意識。而「從身從心」的「仁」則是從人的「種生命」對人本質的一種詮釋，這是對人「生存還是毀滅」的哲學性思考的結果。而字形為「㥦」的「仁」字見於《漢簡》和《古孝經》，它寫作「𢖶」，「從心，千聲。千親音皆清紐」[073]。而《說文解字》中對「仁」的解釋是「仁，親也，從人從二」。「仁者兼愛」、「仁者忍也」等解釋均為「仁」的後起義，《詩經·鄭風·叔於田》中寫道：「叔於田，巷天居人。豈無居人？不如叔也，洵美且仁。」那麼這裡的「仁」顯然是對個體人格的一種評價，顯現出了「仁」的「個生命」[074] 性。「𡰥」出自甲骨文，「息」為郭店楚簡用字，而「㥦」是《漢簡》中的字，從時間上來看也符合人類對「仁」的認識規律。荀子亦言：「水火有氣而無生，草木有生而無知，禽獸有知而無義；人有氣、有生、有知，亦且有義，故最為天下貴也。」[075] 這就把人和動物、植物、無機物的生命特徵區別出來了，從而顯現出人的高貴之處。

　　隨著「仁」觀念的發展，它逐步成為儒家的核心觀念。這不僅僅是因為「仁者愛人」的倫理本質，從哲學上來講，「仁乃仁體。仁為天地之心，仁為天地生生不已之生機，仁為自然萬物的本性。仁為萬物一體、生意一般的有機關係和神契境界。簡言之，哲學上可以說是有仁的宇宙觀，仁的本體論。離仁而言本體，離仁而言宇宙，非陷於死氣沉沉的機械論，即流於漆黑一團的虛無論」[076]。不管是從古文字的考釋還是古文獻的記

[072] 中國社會科學院哲學研究所 . 中國哲學年鑑（2001）[Z]. 北京：哲學研究雜誌社，2001：66.

[073] 《古文字詁林》（第 7 冊），上海：上海教育出版社，2002：267.

[074] 「『個生命』是人作為個體存在所具有的特性，標誌著人作為個體與他人之間的不同與差異，體現著每個個體特殊的價值取向、思維習慣和行為方式。」引自李潤洲 . 「具體人」及其教育意蘊 [J]. 清華大學教育研究，2013（01）：49.

[075] [戰國] 荀況 . 荀子 [M]. 上海：上海古籍出版社，1996：86.

[076] 賀麟 . 文化與人生 [M]. 北京：商務印書館，2005：10.

錄中均可以看到，中國古代對人和生命的認識的共同之處不是把人和自然做對立性的理解，而是把身和心、人和人、人和自然看作是統一的。這種對人自身生命的認識對藝術的影響也是很大的，中國古代藝術理論範疇即凝聚了這種生命精神。

　　藝術是一個完整的系統。儘管我們可以用西方的學術話語進行清晰的表述，但我們一定要警惕這種清晰表述背後對中國藝術生命精神的無情宰割與消解。我們把中國藝術置於中國的文化要素中去理解，試圖還原其真實的歷史語境，是為了把中國藝術置於其活態的環境中去觀察和體認，而不是為了體系的完整而去削足適履。因為即便是在縫合完美的藝術概念體系過濾下的藝術也只能是「概念木乃伊」[077]，而藝術則是新鮮活潑的生命體。這種生命體所散發的生命精神即是中國古代藝術最核心的部分，它不僅使中國古代藝術本體論、認識論和價值論統一起來，而且使這三個部分成為渾然一體之物。審美的生命性根源於人本能的需要，一切審美活動和藝術活動直接或間接地從人的吃、穿、住、行、性等基本的生命活動中引發出來。對生命的養護和熱愛是人類行為的基本準則。生命精神對藝術來說具有本源性的價值。中國古代藝術理論範疇也絕對不是「概念木乃伊」，它的邊界並不十分清晰，亦此亦彼的現象十分突出，這恰恰是中國古代藝術生命性的重要體現。中國古代「天人合一」（真）、「知行合一」（善）和「情景合一」（美）（湯一介語）的觀念甚為濃厚，這正是真、善、美渾然一體的表現。產生這種現象的原因是中國古人對自我生命的認識並不和養護他的環境作截然的分開。生命既是自然進化的結果，又是天地萬物綜合力量的凝結，中國古人已經有了這樸素的認識論。如果把這種人和自然、人和社會、人和人之間的天然的連繫稱為「有機性」，那麼這

[077] [德] 尼采 . 偶像的黃昏或怎樣用錘子從事哲學 [M]. 李超傑譯，北京：商務印書館，2013：19.

種「有機性」在藝術中的體現即是藝術的生命性特質。西方學者對藝術的生命精神的「有機性」也有深刻的論述。蘇珊·朗格在《藝術問題》中曾經對藝術的「生命的形式」進行過辨析。她通過對人的「專門機能」的考察，發現人的「生命形式」有以下幾點特徵：「能動性、不可侵犯性、統一性、有機性、節奏性和不斷成長性。這些特徵也就是一種生命的形式所應具有的基本特徵。」[078] 緊接著她分析了藝術作品的「能動性」、「不可侵犯性」、「統一性」和「有機性」等特徵。她認為，線條是一種運動的路線。這種運動的路線何以能表現出生命的特徵呢？她說：

除此之外，線條還有另一種機能，這就是，它們可以作為分隔空間的分界線或界定體積的輪廓線。體積，是構成我們所生活的世界的一種穩定要素。在人們創造的虛空之中，線條既可表現運動，同時又表現著靜止；也正是由於虛空是一種純粹的創造物，才使得那清晰地呈現虛空的線條同時地創造出了運動和靜止。輪廓線 —— 按照這個字眼本身所示的意思 —— 是一種繞轉或一條路線，有了它，才能開闢出一塊空間。那產生線條的運動，或是使線條本身成為一個顯著的運動成分，或是使它成為一個顯著的穩定成分，這要看情況而定。而由線條所創造出的空間又可以根據運動行為本身成為一個時間性的空間，這就是說，它應該成為一個「空間 —— 時間」性的形式，這個形式隨時都可以按需要變成一個表現持久性和變化性之間的辯證關係的形象，即呈現出生命活動的典型特徵的形象。[079]

中國古代藝術理論家對繪畫的基本元素也多有研究，石濤在《苦瓜和

[078] [美] 蘇珊·朗格. 藝術問題 [M]. 滕守堯，朱疆源譯，北京：中國社會科學出版社，1983：50.
[079] [美] 蘇珊·朗格. 藝術問題 [M]. 滕守堯，朱疆源譯，北京：中國社會科學出版社，1983：51-52.

尚畫語錄》中說：「動之以旋，潤之以轉，居之以曠。出如截，入如揭。能圓能方，能直能曲，能上能下。左右均齊，凸凹突兀，斷截橫斜，如水之就深，如火之炎上，自然而不容毫髮強也。……信手一揮，山川人物，鳥獸草木，池榭樓臺，取形用勢，寫生揣意，運情摹景，顯露隱含，人不見其畫之成，畫不違其心之用。」（《一畫章第一》）「墨受於天，濃淡枯潤隨之；筆操於人，勾皴烘染隨之。」（《了法章第二》）「夫畫，天下變通之大法也，山川形勢之精英也，古今造物之陶冶也，陰陽氣度之流行也，借筆墨以寫天地萬物而陶泳乎我也。……我之為我，自有我在。」（《變化章第三》）「夫一畫含萬物於中。畫受墨，墨受筆，筆受腕，腕受心。」（《尊受章第四》）「山川萬物之具體，有反有正，有偏有側，有聚有散……此生活之大端也。……一一畫其靈而足其神！」（《筆墨章第五》）「我有是一畫，能貫山川之形神。……山川與予神遇而跡化也，所以終歸之於大滌也。」（《山川章第八》）[080] 石濤的畫論是比較抽象的理論形態，即便是這樣，他的每一部分的論述和蘇珊·朗格的論述還是大異其趣的。西方藝術理論的根源之地是本於物的，而中國的則是本於生命的。《書譜》中寫道：「觀夫懸針垂露之異，奔雷墜石之奇，鴻飛獸駭之資，鸞舞蛇驚之態，絕岸頹峰之勢，臨危據槁之形，或重若崩雲，或輕如蟬翼，導之則泉注，頓之則山安……」[081] 這就直接把書法的形態生命化了，也把世間萬物心靈化了。錢鍾書曾經說，中國文學批評的一個重要特點是「把文章通盤地人化或生命化」[082]。宗白華說：「有了骨、筋、肉、血，一個生命體誕生了。中國古代的書家要想使『字』也表現生命，成為反映生命的藝術，就須用他所具有的方法和工具在字裡表現出一個生命體

[080] 朱良志.《石濤畫語錄》講記 [M]. 北京：中華書局 . 2018：33、49、58、122.
[081] [唐] 孫過庭 . 書譜 [M].《歷代書法論文選》，上海：上海書畫出版社，1979：125.
[082] 錢鍾書 . 中國固有的文學批評的一個特點 [J]，文學雜誌（第 1 卷第 4 期），1937.8.

的骨、筋、肉、血的感覺來。但在這裡不是完全像繪畫，直接模示客觀形體，而是通過較抽象的點、線、筆劃，使我們從情感和想像裡體會到客體形象裡的骨、筋、肉、血，就像音樂和建築也能通過訴之於我們的情感及身體直感的形象來啟示人類的生活內容和意義。」[083] 成復旺乾脆認為，中國古代的藝術之道就是生命之道，生命怎樣誕生，藝術就應該怎麼創作。[084] 這種慧見是基於其對中國古代藝術作品的全面觀察和深入研究，是很有價值的觀點。

　　《文心雕龍》提倡「自然」的風格和創作旨趣，反對雕琢、綺靡和獵奇的藝術風氣，因此該書「自然」凡九見。他在《明詩》中說：「人稟七情，應物斯感，感物吟志，莫非自然。」劉勰在《情采》中進一步提出了兩種為文的態度：「為情而造文」和「為文而造情」，前者是詩家之文，後者為辭賦家之文。顯然他是主張言和志統一，反對言與志矛盾的辭賦家。因此他說「言與志反，文豈足征」（《情采》）。他在《定勢》中說「如機發矢直，澗曲湍回，自然之趣也」，「譬激水不漪，槁木無陰，自然之勢也」，在《原道》中說「心生而言立，言立而文明，自然之道也」，「夫豈外飾，蓋自然耳」，均強調文章要有自然之趣，自然之勢，為文要遵從自然之道，反對過分的雕鏤和紋飾。劉勰的這個藝術思想，起源於先秦的道家，《老子》曾說「希言自然」，《莊子》也主張「自然」、「無為」。《論語》提倡禮樂教化和「有為」的思想，但對「自然」的思想也不排斥，孔子思想有很強的「不待勉強」、「順天休命」的質素。因此可以說劉勰所提倡的自然本體論是有深厚的文化基礎的，對藝術的影響也是極為深遠的。

[083] 宗白華 . 中國書法裡的美學思想 [M].《宗白華全集》（3），合肥：安徽教育出版社，2008：402.

[084] 成復旺 . 自然、生命與文藝之道 —— 對中國古代文論中「道藝論」的考察 [J]. 求索，2003（01）：166.

第二章
中國古代藝術本體論範疇

中國古代藝術本體論範疇是對中國古代藝術存在、認識和價值的闡釋。哲學意義上的「道」範疇是中國古代藝術存在的靈魂和理想；生命意義上的「氣」範疇是中國古代藝術存在的活水和主體；藝術學意義上的「象」範疇是中國古代藝術存在的形式和基礎。道、氣、象範疇均為表達的符號，各個時代對之闡釋也不盡相同，不同的人對之理解也存在差異。這三者構成的相互交織的範疇群落就是藝術本體論所研究的主要內容。藝術的每一步發展均要回溯到它的本源，藝術史的開創往往是以重新解釋這種本源而肇始。一般認為，本體論是 ontology 的翻譯詞。郭克蘭紐（Rudolphus Goclenius，1547—1628）和沃爾夫（Christian Wolff，1679—1754）較早使用 ontologia 一詞，沃爾夫把該詞定義為：「關於一般性『在』（entis）就其作為『在』而言的科學。」它使用的方法是「論證（即理性的和演繹的）方法」，目的在於研究「所有『在者』本身的最一般的特性」。[085] 它是一個哲學名詞，旨在描述世界的本原或本性問題。從古希臘到近代，對世界本體的研究形成了一個巨大的知識網路，其中康得、黑格爾和海德格爾的本體論思想對當代的本體論有重大的影響。康得以前的「本體論」是與經驗世界相分離或先於經驗而獨立存在的原理系統，其研究方法是形式邏輯，其表現形式就是研究「是」的哲學，「是」包含種種「所是」的邏輯規定性。[086] 康得的貢獻在於他對人的認識能力的考察，即對「認識」的認識，也就是對主體認識能力的範圍、限度、必然性、可能性的考察。黑格爾是古典唯心主義的集大成者，他創立了歐洲哲學史上最龐大的客觀唯心主義體系。其哲學的基本出發點是唯心主義的思維與存在同一論、精神運動的辯證法以及發展過程的正反合三段論。恩格

[085] 方光華 . 中國古代本體思想史稿 [M]. 北京：中國社會科學出版社，2005：1.
[086] 方光華 . 中國古代本體思想史稿 [M]. 北京：中國社會科學出版社，2005：3-4.

斯指出：黑格爾「把整個自然的、歷史的和精神的世界描寫為一個過程，即把它描寫為處在不斷的運動、變化、轉變和發展中，並企圖揭示這種運動和發展的內在連繫」[087]。他的「絕對精神」克服了康得的物自體不可認識的矛盾，但又墜入了柏拉圖式的觀念。但是，黑格爾確立了本體即主體的思想，「思有同一說」成為他整個哲學大廈的基礎。海德格爾是存在主義哲學家，他宣導有根本體論，提出「思維是存在的思維」的命題，將「煩」、「威」、「死」視作人生的基本結構，賦予它們本體論的意義。黑格爾的哲學是傳統哲學主客二分思維模式發展的頂峰，海德格爾則對這種思維模式提出了質疑，並試圖超越主客二分進而達到「存在的無蔽」狀態。他認為，只有達到「存在的無蔽」，才能順利達到把握真理的目的。海德格爾把整個世界看成一個在場與不在場、顯現與隱蔽連繫在一起的世界，因此他認為，藝術的魅力或功能就是通過在場東西的描繪進而達到對不在場東西的澄明。

　　「本」在先秦時期的含義有：草本的根、幹；事物的根基或主體；根據，支撐；原始，本原等含義。「體」在先秦時期的含義有：身體、全身之總稱；事物的主體、本體；器物的形體、形狀；占卜的卦兆；事物的法式、規矩；包含，容納；分別，分解；連結，親近；領悟，體察；實行，實踐。目前所見最早的「本」、「體」合寫的例子是《莊子・駢拇》西晉司馬彪注：「性，人之本體也。」[088] 唐朝禪宗大師慧海較早使用「本體」一詞，他在與人討論《維摩詰經》時說，要領會經意，只需把「淨」、「名」兩個字看透即可。慧海說：「淨者本體也，名者跡用也，從跡用歸本體。體用不二，本跡非殊。」[089] 宋明時期，「本體」幾乎成了常用詞。宋代的張載說：「太

[087]《馬克思恩格斯選集》第 3 卷第 63 頁，轉引自《辭海》，上海：上海辭書出版社，1989：5402.
[088] [三國] 王弼，郭象注《老子莊子》，上海：上海古籍出版社，1995：103.
[089] 林世田點校 . 禪宗經典精華（下）[M]. 北京 ：宗教文化出版社，1999：793.

虛無形，氣之本體。」[090] 明人王陽明說：「定者心之本體，天理也。動靜所遇之時也。」[091] 「惡人之心，失其本體。」[092] 「在這裡，張載所謂『氣之本體』，即氣之本然。王守仁講『心之本體』，即指所謂良知。」[093] 可見，中國古代的「本體」是「本」和「體」的合成詞，它們分別由植物的根、幹和人的身體之意發展而來，進而成為宗教和哲學的語彙，指根本、根源或主體。

我們現在講的「本體」是一個翻譯名詞，指現象背後的「實在」。江暢認為，與本體論相關的概念主要有始基、存在、生存、實體、本體這五個概念，這些概念源自哲學家從不同角度對「本體」進行的研究。「始基」是基於追溯事物的原因或不斷分析其構成要素，一直追溯到其最初的原因、分析事物最原始的構成要素時使用的概念；「存在」是尋求事物的共同屬性時所形成的概念；所有生物所具有的共同性質是「生存」；「實體」是哲學家著眼於事物與屬性、偶性、樣式等的關係來尋求什麼更實在時使用的概念，實體就是指作為其他東西的基礎、基質或主體的那種東西；「本體」是基於哲學家從現象入手尋求現象背後作為現象的承載者時所形成的概念。[094] 這些概念儘管都是本體論所使用的概念，但本體論的基本概念是「本體」，而「本體」就是現象背後的「實在」。

王岳川認為，「藝術本體論是對藝術本身存在的終極原因、藝術之為藝術的存在本體和質的規定性加以描述的理論體系」[095]。中國沒有西方意義上的「本體論」，但中國古代也具有豐富的本體論思想。中國古代

[090]　[宋] 張載《橫渠正蒙》，宋刻諸儒鳴道本，卷一.
[091]　[明] 王陽明. 王陽明全集·卷一 語錄一 [M]. 上海：上海古籍出版社，2012：15.
[092]　[明] 王陽明. 王陽明全集·卷一 語錄一 [M]. 上海：上海古籍出版社，2012：13.
[093]　張岱年. 中國哲學史方法論發凡 [M]. 北京：中華書局，2005：47.
[094]　江暢. 論本體的實質 [J]. 江海學刊，2008（01）：5-6.
[095]　王岳川. 藝術本體論 [M]. 北京：中國社會科學出版社，2004：18.

「本體」一般指「本然」、「本根」和「本性」之意。中國古代藝術本體論研究，並非僅僅對與漢字「本體」相關的藝術材料和理論進行研究，而是參照西方本體論的有關內容，對中國藝術本體論的相關內容進行研究。

那麼，中國古代藝術本體論範疇具體指哪些範疇呢？筆者認為，中國古代藝術的本體論範疇是道、氣、象。這三個範疇是中國古代藝術的基本範疇，構成了中國藝術範疇的基本結構，它們的重要性自不待言。下面對「象」、「氣」範疇產生的歷史文化語境略加疏證，為進一步的論證做鋪墊。

「象」，《爾雅·釋地》：「南方之美者，有梁山之犀象焉。」疏：「犀象二獸，皮、角、牙、骨，材料之美者也。」《禮記·玉藻》：「笏，天子以球玉，諸侯以象。」這裡的「象」均指象這種動物或者指象牙。《尚書·說命》上：「乃審厥象。」傳：「刻其形象。」這裡「象」通「像」，形狀、相貌之意。《周易·繫辭》：「在天成象，在地成形，變化見矣。」意思是說變化皆表現於形象之中。

「氣」，據《辭源》釋義有七：雲氣，氣息，呼出吸入之氣。《論語·鄉黨》：「攝齊升堂，鞠躬如也，屏氣似不息者。」氣味。《大戴禮記·四代》：「食為味，味為氣。」嗅、聞，氣候、氣色，氣勢、氣質，物質（我國古代哲學概念，常指構成萬物的物質）。《易經·繫辭上》：「精氣為物。」疏：「陰陽精靈之氣，氤氳積聚而為萬物也。」漢王充《論衡·自然》：「天地和氣，萬物自生。」[096]

由此可見，不管是「道」、「氣」還是「象」，它們最初均是具體之物，最後逐步衍化為藝術上的本體範疇。

[096]《辭源》，北京：商務印書館，2012：1862.

第一節　藝術本體及其本體論

　　哲學家蒯因在談到本體論問題時指出，要區分兩個問題：一是何物實際存在，一是我們說何物存在。前者是「本體論的事實」，後者則是在語言中對「本體論的許諾」。「一般地說，何物存在不依賴人們對語言的使用，但是人們說何物存在，則依賴其對語言的使用。」[097] 古代學者往往把二者混同起來，因此導致本體論的事實和本體論的許諾成為一個東西。中國古代哲學中的道範疇、氣範疇和象範疇也存在著「事實」和「許諾」層面。古代藝術家或者文人在自己著作中使用這三個範疇時，實際也是一種「許諾」。但這個「許諾」需要語言系統的支撐和事實層面的比照方能落實。「六經」系統和「諸子」系統中，其最高的觀念並不相同：前者是「天」或「神」，後者則是「道」。哲學上「道」觀念的出現是「天」和「神」觀念衰落的產物，至於本體論的「許諾」的道範疇發展至老子方才出現。《老子》和《莊子》把「道」作為本體論範疇，老子的「道」以否定性的存在（「虛」）和不可言說性來保證其本體性。《莊子》的「道」以「自然」和「無為」的雙重意蘊來言道本體。《尚書·堯典》言：「詩言志，歌永言，聲依永，律和聲，八音克諧，無相奪倫，神人以和。」後人把「八音克諧，無相奪倫，神人以和」闡釋為「美」、「善」、「真」的統一的境界。這種統一的境界不是以道為「許諾」，而是以「樂」為途徑達到的。諸子時代，「天」和「神」的觀念已經不能滿足人們對世界本體的追

[097] [美] 蒯因（Quine，W.）. 從邏輯的觀點看 [M]. 江天驥等譯，上海：上海譯文出版社，1987：95.

問，「道」的可說與不可說性，「道」的形上與形下性，「道不遠人」的切近性和「道在屎溺中」的普遍性，使「道」成為「本體論的許諾」。

這種「本體論的許諾」在不同的時代所用的符號並不完全相同，無疑「道」是最具代表性的符號。「天」的觀念不能解釋「禮崩樂壞」的春秋亂象，禮樂制度的崩潰使人的情感信仰和生活境遇發生了巨變，「道」逐步取代「天」而成為春秋戰國時期的本體論許諾。《尚書・堯典》的「詩言志」主要是指在宗教、政治或狩獵活動中向神明昭告功德或記述政治大事的祭祀或慶功之詞。這裡的「志」雖然也蘊含了人的情感性的內容，但主要還是宗教性和政治性的情感。這種情感的性質遺留了「天」向「道」轉化的痕跡，因此可以說「詩言志」是從信仰的「天」向人文的「道」轉化的關鍵。中國古代藝術認識論範疇中的情與志、形與神、虛與實均為「道」範疇話語系統的一個方面或次一級範疇。它們在某一個歷史時期或某一個藝術領域可以成為本體論的內容。例如在重視情感的晚明，藝術的情感可以擢升為藝術的本體，但它和道的「本體論許諾」並不矛盾，它還是以道的本體論許諾為背景和終極旨歸。形神、虛實等範疇均可以作如是解。情志、形神、虛實、辭韻等範疇在藝術史中的豐富內容以知識的話語形態支持了道、氣、象的本體論許諾。不管是以情為本還是以志為本，以形為本還是以神為本，以實為本抑或以虛為本，它們均可以在通往道、氣、象的本體論許諾中得到落實。

■一、藝術本體觀念和藝術本體論闡釋

物理學尋找物質的基本離子，化學研究物質的基本元素，生物學探尋生物的基因，哲學探究世界存在的根源性和統一性。孫正聿認為本體論是一種理論思維的無窮無盡的指向性，是一種指向無限性的終極關懷。本體論的終極關懷具有三重基本內涵：追尋作為世界統一性的終極存在（存在

論）；反思作為知識統一性的終極解釋（知識論或認識論）；體認作為意義統一性的終極價值（價值論或意義論）。[098] 整體來講，本體和本體論存在著兩種闡釋向度：一為哲學上的本體和本體論，一為非哲學的本體和本體論。有論者認為中國沒有本體論[099]，誤解源自他們把本體論狹隘地理解為「世界本原」的探究。其實，哲學本體論蘊含三種蘄向：終極存在，尋求世界統一性；終極解釋，尋求知識或認識的統一性；終極價值，尋求意義和價值的統一性。這種對人的終極性價值的追問從蘇格拉底到康得、黑格爾一直沒有中斷。中國哲學對世界的終極存在、終極解釋和終極價值的追問情況和西方不同，但它是存在的，有自己的特色。中國的「五行」思想、「陰陽」觀念、「道」的理論，即是對世界統一性的探求。老子的「同於道」的直覺主義，孔子的知、覺、思、行的認識論，孟子的「反求諸己」（《孟子·離婁上》）、「不假外求」（王陽明《傳習錄》）的認識思想，莊子學派的「知之能登假於道」的神祕主義「真知」論，惠施的「曆物十事」和公孫龍的「正名實」認識觀點，墨家的「以其知遇物而能貌之」的認識思想，荀子的以「解蔽」為目的的認識體系，韓非子的「緣道理以從事」的認識論學說和《周易》的象數認識論思想，構成了春秋戰國認識論思想的主流。[100]《莊子·天下》中云：「判天地之美，析萬物之理。」司馬遷的「究天人之際，通古今之變」和理學家的「為天地立心，為生民立命」的博大心胸和高蹈的精神，正是中國古代哲學家對本體論的追求。人類對事物本體的追尋是其本性所致，本體論所承諾的終極存在、價值和解釋既是理論思維的方向和目標，又是其反思的物件。人類的本性有著追求統一、簡單、必然和確定的意向，這是哲學本體論存在的心理根據。而每

[098]　孫正聿. 哲學通論 [M]. 上海：復旦大學出版社，2007：221、224-227.

[099]　朱立元. 當代文學、美學研究中對「本體論」的誤釋 [J]. 文學評論，1996（06）：20.

[100]　參見夏甄陶. 中國認識論思想史稿（上）[M]. 北京：中國人民大學出版社，2011：1-197.

個時代的哲學家總是立足於自己所處時代的精神來反思本體論承諾中的片面、狹隘和暫時性的部分，以期達到對事物本體的新的認識。質言之，事物的本體不是一次就可以窮盡的，它總是在不同的層次上和不同的階段呈現出來。因此可以說，哲學本體論既不是西方所獨有，也不是僵死凝固的理論，它是可以達到自我否定和自我更新的理論。

　　哲學本體論是對存在、知識、價值的本身的追問和探究。藝術本體論則是對藝術存在、知識（認識）、價值（意義）本身的追問和探究。中國古代藝術本體論是關於中國古代藝術本質規律及其特性的探討，也是關於中國古代藝術根源性、本質性和對藝術現象背後的「承載」者的探索。按照這種說法，我們假定了中國古代藝術現象背後具有「承載者」的存在，對這種「承載者」的探索就是對藝術本體論的探索。金岳霖說：「中國哲學家，在不同程度上，都是蘇格拉底，因為他把倫理、哲學、反思和知識都融合在一起了。就哲學家來說，知識和品德是不可分的。哲學要求信奉它的人以生命去實踐這個哲學，哲學家只是載道的人而已，按照所信奉的哲學信念去生活，乃是他的哲學的一部分。哲學家終身持久不懈地操練自己，生活在哲學的體驗之中，超越了自私和自我中心，以求與天合一。十分清楚，這種心靈的操練一刻也不能停止，因為一旦停止，自我就會抬頭，內心的宇宙意識就將喪失。因此，從認識角度說，哲學家永遠處於追求之中；從實踐角度說，他永遠在行動或將要行動。這些都是不可分割的。在哲學家身上就體現著『哲學家』這個字本來含有的智慧和愛的綜合。他像蘇格拉底一樣，不是按上下班時間來考慮哲學問題的；他也不是塵封的、陳腐的哲學家，把自己關在書齋裡，坐在椅中，而置身於人生的邊緣。對他來說，哲學不是僅供人們去認識的一套思想模式，而是哲學家自己據以行動的內在規範，甚至可以說，一個哲學家的生平，只要看他的

哲學思想便可以了然了。」[101] 金岳霖的這段話旨在說明哲學家和哲學的關係是一種踐行關係，但如果把這種關係移植到中國古代藝術家和藝術的關係，也是恰當的。因此，尋繹中國古代藝術本體既要從古代藝術學術語中，又要從生動鮮活的藝術實踐和豐富多彩的藝術現象中尋找。中國古代藝術本體離不開藝術活動本身，其本體論某種程度上可以說就是關於中國古代藝術活動本身的理論。藝術的發展並不和具體朝代的更替相一致，但藝術的突破常伴隨著藝術返本探源的回望則是藝術史的事實。近代洪毅然在《藝術家修養論》中指出：「藝術本體論所探求的是『藝術是什麼』一問題的究極的解釋。」[102] 這是近代較早對「藝術本體」問題進行觀照的實例。王國維較早提出他的「意境」本體論範疇，梁啟超提出「趣味」為本的藝術思想，朱光潛提出「情趣」和「意象」為本的詩學思想，宗白華提出以「生命」和「意境」為本體的藝術理論。這些均是近現代學者對中國傳統藝術本質規律的探索，其本體論意味十分顯明。

　　本體是由道範疇、氣範疇和象範疇構成的一個立體結構。道是標示古代藝術的靈魂和終極的目的性的範疇，氣是古代藝術的主體性範疇，像是體現古代藝術的外在形象性的範疇。道、氣、象凝結於藝術之中，標示著中國古代藝術最為本質的規定性。從這個意義上來說，道、氣、象是中國古代藝術的本體，而關於它的理論即本體論。

　　中國古代各家都言道，也都承認道具備形上的特質，但其內涵並不相同。道、氣、象並不是一開始就成為藝術的本體，也不是一成不變的藝術本體。因為道、氣、象在中國古代哲學中並不是一個固定不變的概念，對道的不可定義性人們已經熟知，它不能用現代漢語「道是什麼」來表述，

[101] 轉引自馮友蘭 . 英漢中國哲學史 [M]. 南京：江蘇文藝出版社，2012：19-20.
[102] 洪毅然 . 藝術家修養論 [M]. 羅苑叢書，羅苑座談會，1936：57.

而只能表述為「道存在於什麼地方」，或者說「道怎麼樣了」等非本質性的話語模式。《荀子》：「文以明道。」[103]《樂記》：「窮本極變，樂之情也。」劉熙載《藝概·序》中寫道：「藝者，道之形也。」張懷瓘：「文也者，道之煥也。」湯顯祖：「曲中傳道最多情。」張彥遠《歷代名畫記》中說：「窮神變，測幽微，與六籍同功，四時並運，發於天然，非繇述作。」他們似乎都管窺到了道與藝的關係，發現藝術並不是簡單的物質性存在，也不是制度的附庸，更不是僅僅為了表達一己之私情。因此可以說，中國古代藝術有超越於這一切之上的終極追問 —— 「窮神變，探幽微」的本體旨趣。

二、中國古代藝術本體及其本體論範疇

　　中西方對本體或本體論的認識儘管不同，但是它們之間是可以溝通的。中國古代很早已經有自己的「本體」和本體論思想。西晉司馬彪在《莊子》外篇《駢拇》注中寫道：「性，人之本體也。」俞樾認為，「性之言生也。駢拇枝指，生而已然者也」。[104] 司馬彪認為人的性是其本體，俞樾進一步認為人的性是生的「已然」狀態。北宋理學家張載在《正蒙·太和》中云：「太虛無形，氣之本體。」南宋朱熹在《論語集注·公冶長》中寫道：「天道者，天理自然之本體，其實一理也。」[105] 他還認為虛靈無象即是「心之本體」，「虛靈自是心之本體」[106]。明代王陽明則認為「良知」或「至善」為「心之本體」，「知是心之本體」。他還認為「心之本體，即天理」[107]。

[103] 荀子是最早把「道」引入藝術領域的哲學家之一。他在《荀子·正名》中云：「辨說也者，心之象道也。心也者，道之工宰也。道也者，治之經理也。心合於道，說合於心，辭合於說。」《荀子·非相》中寫道：「凡言不合先王，不順禮義，謂之奸言。」

[104] 諸子集成（第3卷）[M]. 北京：團結出版社，1996：460.

[105] [宋] 朱熹. 四書章句集注. 宋刻本，論語卷第三.

[106] [宋] 朱熹. 朱子語類. 明成化九年陳煒刻本，卷第五.

[107] 何善蒙. 傳習錄十講 [M]. 貴陽：孔學堂書局，2016：79.

「本根」是道家的術語，它指世界的根源或依據。《老子》中寫道：「夫物芸芸，各複歸其根，歸根曰靜，靜曰覆命。」這裡的「根」是本源或初始的含義。而《莊子·知北遊》則對「本根」有一明確的闡釋：

今彼神明至精，與彼百化，物已死生方圓，莫知其根也，扁然而萬物自古以固存。六合為巨，未離其內；秋豪為小，待之成體。天下莫不沉浮，終身不故；陰陽四時運行，各得其序。惛然若亡而存，油然不形而神，萬物畜而不知。此之謂本根，可以觀於天矣。[108]

莊子把世界萬物的「本根」描述為事物背後的力量，這種力量無形無相，但它又無處不在。近代關於對本體的探討以熊十力為代表，他在《新唯識論·明宗》中寫道：「唯吾人的本心，才是吾身與天地萬物所同具的本體。」[109] 張岱年則在其《中國哲學大綱》中把本體論部分命名為「本根論」，他說中國哲學史上認為宇宙的「本根」分三類：一是理則，二是氣體，三是心；以此為據形成了三種關於本根的學說：以理則為本根，是道論和唯理論或理氣論；以氣為本根，是太極論和氣論；以心為本根，是主觀唯心論。[110] 中國古代的本根論和西方的本體論，在尋求複雜事物背後的「基本原理」、「終極存在」、「終極解釋」或「終極價值」等方面是一致的。這就是筆者認為可以用本體論來代替本根論的內在根據。中國古代藝術本體論和哲學本體論不同，但具有相似的話語符號。哲學本體論是對世界存在、知識和價值的終極追問，而藝術本體論是對藝術存在、知識和價值的終極追問。中國古代藝術本體論也是如此，它是對中國古代藝術本體存在、知識和價值的終極追問，下面具體探討之。

[108] 陳鼓應．莊子今注今譯 [M]．北京：商務印書館，2007：651.
[109] 熊十力．新唯識論·明宗 [M]．羅義俊《理性與生命 —— 當代新儒學文萃1》，上海：上海書店出版社，1994：321.
[110] 張岱年．中國哲學大綱 [M]．南京：江蘇教育出版社，2005：106.

第二節　中國古代藝術本體論範疇

　　恩格斯說：「我們的主觀的思維和客觀的世界服從於同樣的規律，因而兩者在自己的結果中不能互相矛盾，而必須彼此一致，這個事實絕對地統治著我們的整個理論思維。」[111] 因此，藝術理論與藝術存在在共同受辯證法的制約這一點上統一起來了。中國古代藝術種類繁多，樣態各異，孳乳流變的歷史悠久，變化之大殊非一篇短文所能概括。中國古代藝術的本體是什麼？這個藝術本體當然必須建立在古代藝術「經驗」的基礎之上。如果建立在經驗的基礎上，它的普遍必然性如何保證？我們遇到的藝術本體論問題類似康得當年遇到的矛盾──經驗主義和理性主義的矛盾。知識來源於經驗，但它的普遍必然性只能是先天的。即知識如果建立在經驗的基礎上，它的普遍必然性便不能保證；如果要保證知識的普遍必然性，它就只能是先天的。康得是這樣解決經驗的特殊性和理性的普遍性之間的矛盾：他認為經驗為知識提供材料，而主體則為知識提供這些材料的形式。這樣一來，知識就其內容而言是經驗的，但就其形式而言是先天的。[112] 對中國古代藝術來說，我們拿什麼保證其本體論是必然存在的？我們也必須先提供一個先天的形式，即中國古代藝術「本體論許諾」是「道」、「氣」和「象」範疇。

　　恩格斯說的「主觀的思維和客觀的世界服從於同樣的規律」使我們研究中國藝術古代本體論成為可能。我們不可能窮盡古代藝術實踐的全部內

[111]　[德] 恩格斯 . 自然辯證法 [M].《馬克思恩格斯選集》第 3 卷，北京：人民出版社，1995：564.
[112]　胡驕平，劉偉 . 中西哲學入門 [M]. 北京：國防工業出版社，2012：194.

容，但對各種藝術實踐的理論我們卻可以盡可能多地占有、消化、吸收，這就有限度地保證了「經驗」的真實可信。因此，筆者主要參考中國古代的畫論、書論、舞論、劇論、樂論和詩論的內容來論證中國藝術本體論的範疇是「道」、「氣」和「象」範疇。當然，這些門類藝術的理論來源是門類藝術的實踐和門類藝術理論家「形式」的賦予。下面先探討中國古代典籍中對「藝」的看法。

■ 一、藝範疇的三個維度

事物的存在是先於其本質的，這是存在主義的著名命題。中國古代藝術之「存在」也是先於其命名的[113]。下面從三個方面梳理中國古代藝術觀念中「藝」的範疇。

語源意義上的「藝」已經在緒論中簡單地討論過了，以下主要從三個方面對「藝」範疇進行討論：第一，中國古代學術史中「藝」的觀念；第二，中國古代藝術史中「藝」的範疇；第三，中國古代藝術本體論中「藝」的範疇。我們追蹤「藝」字的流變和認識的過程，不僅是為了釐清其歷史，更是為了整合和完善目前對「藝」範疇的認識。

■ （一）學術史中的藝 —— 連接正變、雅俗和尊卑的間性

[113] 沒有「藝術」觀念，但具有藝術內容和實質的存在，我們也可以稱之為藝術。例如，莊子之「道」和藝術風馬牛不相及，但莊子的「道」卻成就了他藝術化的人生，後代的藝術家也多以莊子為其精神導師；再如，史前的壁畫、陶器紋飾也是「藝術」觀念前的藝術，即便不剝離其存在的物質文化語境，其人類求美、求和諧的本性亦可從中管窺，因此，在這個意義上它們也可稱之為藝術。

■ 概念 [114]

1.「藝」字考辨

　　「藝」字的繁體是「藝」，但「藝」和「埶」字在《說文解字》中均沒有出現，這說明它是一個後起的字。一般學者認為「埶」是「藝」的本字。而對於「埶」字比較權威的詮釋來自許慎，他在《說文解字》中寫道：「埶，種也。從坴丮。《書》曰：我埶黍稷。」但是，從甲骨文、金文和漢簡用字的情況綜合考慮，「埶」的本義並非如許慎所言是「種植」。甲骨文中被訓釋為「埶」字的字形很多，《甲骨文編》中凡三十八見，《續甲骨文編》中凡六十三見。摘錄代表性的字形如下：《甲骨文編》中有𡊑（甲一九九一）、𡊑（甲二二九五）、𡊑（佚四八）、𡊑（京都一二七三）、𡊑

[114]「正變」為詩學術語，《詩經》分類的術語。鄭玄《詩譜序》：「詩之正經，變風變雅。」《毛詩序》中認為天道流行時期的作品為正風正雅，王道衰微時期的一些作品為變風變雅；這是封建正統的詩學觀念。隨後發展到對文的評價，《文心雕龍·通變》：「時運交移動，質文代變。」葉燮對「正變」觀念進行了系統的總結，他明確提出了「正」為詩的源，「變」為詩的流；「變」的原因是「隨事增華」和「陳言之務去」，認為「相似而偽，無寧相異而真」《已畦文集》（卷八），這實質上是承認「變」為詩發展的必然。他還認為，「不得謂正為源而長盛，變為流而始衰。惟正有漸衰，故變能啟盛」，「正變系乎時」，「時有變而詩因之」；「前者啟之，而後者承之而益之；前者創之，而後者因之而廣大之」，「後人無前人，何以有其端緒；前人無後人，何以竟其引伸乎」（《原詩·內篇》）。葉燮的這些觀點，對中國古代「藝」觀念的衍化發展也有啟發的意義。「間性」為西方哲學範疇。胡塞爾、哈貝馬斯、薩特等均使用過「主體間性」一詞，後結構主義常常用「文本間性」。「主體間性」、「指作為自為存在的人與另一作為自為存在的人的相互連繫與和平共存。薩特在《存在與虛無》中曾提出與主體間性意義相反的『為他存在』的觀點，認為人與人之間的連繫就是衝突。在《存在主義是一種人道主義》中提出主體間性代替為他存在，以克服人與人之間只有衝突的觀點，認為主體間性不僅是個人的，因而人在我思中不僅發現了自己，也發現了他人，他人和我自己的自我一樣真實，而且我自己的自我也是他人所認為的那個自我，因而要了解自我就要與別人接觸，通過他人來了解自己的自我，通過我影響他人來了解我自己，因而把這種人與人相連繫的關係稱為主體間性的世界。」引自朱貽庭. 倫理學大辭典 [Z]. 上海：上海辭書出版社，2002：699.
　　本書的「間性」概念是化用西方的「主體間性」概念，但又與之不同。本書也考慮用「仲介性」或「中間性」，但又覺得不妥，「仲介」是媒介的性質，缺少主體性；「中間」則是空間概念，缺少彼此亦彼的含義。「間性」可以取「主體間性」的自我的存在和他人的存在相互依存的道理，即正、雅、尊和變、俗、卑相互依存；而正變、雅俗和尊卑的「藝」均不為單純的時間性或單純的空間性存在，它是在具體的歷史時空中的存在，因此考慮用「間性」這個詞來表達這層含義。

（前二・二七・四）、🔥（粹三九三）等；《續甲骨文編》中有🔥（2698）、🔥
（徵 2·48）、🔥（489）、🔥（1062）、🔥（1545）、🔥（4571）等。從這些字
形來看，字的左邊或右邊有一個人做跪地狀，手中拿著一個物品。一部分
學者認為跪地的人是在種植樹苗，而另一部分則認為跪地的人是在祭祀，
手中拿的是燃燒著的樹枝類的東西，至於最終作何解釋還沒有定論。《金
文編》中被訓為「埶」的有如下字形：🔥（埶觚）、🔥（父辛簋）、🔥（盝
尊）、🔥（克鼎）等。[115] 從金文中的字形來看，比較接近「埶」的《說文
解字》中「種植」的含義，因為這些字形已經出現「土」的偏旁。徐山認
為，「『埶』一詞的本義發生於燎祭儀式，具體則為植樹木於祭臺上進行
燎祭，由於農業活動中的種植和本義中植樹木於祭臺上的相似性，所以又
引申出種植義。而農業社會的種植活動需要技藝，所以又泛指人的各種技
藝、才能，而六藝則在諸種技藝中被認為是最主要的」[116]。徐山對「埶」
字含義的轉化分析是有道理的，但他認為「埶」是「植樹木於祭臺上」，
此說不準確。筆者認為應該是「埶」樹木於祭臺上進行燎祭才合理。至
於由「祭祀」如何轉化為「種植」，夏代的燎祭是比較流行的一種農事活
動，其目的是祈求風調雨順以利於農作物生長。這實質上是把祭祀的目的
和具體的勞動活動，都用「埶」來表達了。古文字學家在對「埶」字本義
的爭辯焦點在於跪地者手中所持之物到底是什麼。是「火苗」，還是「樹
苗」？如果從上文編號為「粹三九三」的「埶」字看，是燃燒的樹枝。據
此可以推斷它是祭祀者用樹枝點起的火苗，是對祭祀活動的描述，以此來
祈求「種植」的順利。

　　甲骨文中的「埶」字均缺少下面的「土」的意符，至金文始見有

[115]《甲骨文編》、《續甲骨文編》和《金文編》引用的字均取自《古文字詁林》（第 3 冊），上海：
　　　上海教育出版社，2001：347-349.
[116] 徐山 . 釋「藝」[J]. 藝術百家，2010（01）：197.

「土」出現，這是「埶」字從祭祀向種植轉化的徵象。羅振玉的《增訂殷墟書契考釋（卷中）》、孫海波的《誠齋甲骨文字考釋》、唐蘭的《天壤文釋》、朱芳圃的《殷周文字釋叢》等書對「埶」本字的考辨看到，「埶」與「火」有關；而徐山的《釋「藝」》對「埶」在甲骨文中的用法進行了考察，從而得出了「埶」與「燎祭」這種古老的活動有關。至此，「埶」字在甲骨文和金文中字義的轉化關係基本勾畫出來了。

除「燎祭」和「種植」的基本含義以外，周代初期「埶」還衍化出了社會化、倫理化的意涵。孫詒讓認為，「埶，俗作藝。《尚書·立政》：『藝人表臣。』『藝人』亦謂『邇臣』，與『表臣』為遠正相對」[117]。《尚書·立政》相傳是周公為成王寫的誥詞，「藝人」為負責「貢獻」的近臣。這時的「藝人」是官職的名稱，還遺留有殷商時期祭祀的痕跡。[118]呂思勉在《先秦學術概論》總論中把中國學術分為十個時期：先秦諸子百家之學，兩漢儒學，魏晉玄學，南北朝隋唐佛學，宋明理學，清代漢學，現今新學。[119]顯然呂思勉並沒有把夏商和周前期的學術納入其視野。在諸子百家之學的前期，還有一個漫長的「王官之學」的時期，「學在官府」是這一時期主要的學術形式。「藝事」也基本壟斷在官府，《考工記》中的「知者創物，巧者述之」中的「巧者」即為藝人。顯然，「知者」為知識的擁有者和壟斷者，而「巧者」為知識的傳播者和實踐者，這是「學在官府」

[117]《籀廎述林卷七》，載《古文字詁林》，上海：上海教育出版社，2001：349.

[118]《尚書·立政》中的「藝人」的解釋有兩種：一、官名。《禹貢》時置。掌課賦稅之事。《尚書·立政》：「大都小伯、藝人、表臣百司。」周秉鈞易解：「藝人，蓋徵稅之官，《家語》『合諸侯而藝貢焉』注：藝分別貢獻之事。」（見王俊良. 中國歷代國家管理辭典 [M]. 長春：吉林人民出版社，2002：913.）二、有才藝的人。《尚書·立政》：「大都小伯、藝人、表臣百司。」《傳》：「以道藝為表幹之臣。」《抱朴子·行品》：「創機功以濟用，總音數而並精者，藝人也。」在手工藝行業，凡懷有才藝的人，皆稱「藝人」。（見吳山. 中國工藝美術大辭典 [M]. 南京：江蘇美術出版社，1999：1098.）

[119] 呂思勉. 先秦學術概論 [M]. 上海：世界書局，1933：1.

的時代特徵。《尚書‧胤征》:「官師相規,工執藝事以諫。」三國魏劉劭《人物志‧材能》:「權奇之能,伎倆之材也,故在朝也,則司空之任;為國,則藝事之政。」這裡都可以看到藝事和政治的密切關係。這種關係是「埶」的「祭祀」和「種植」原始意義的時代體現。《尚書‧金縢》「乃元孫不若旦,多材多藝」,這裡的「藝」應該理解為「才能」,這和孔子的「吾不試,故藝」的「藝」字義相似。這也正如黑格爾在《精神現象學》中所論述的「主奴」思想的辯證性一樣,他們之間的思想主體性在一定條件下是可以互相轉換的。「藝」在西周之前的祭祀性、「貢獻」性、官方性等特徵是相互結合在一起的,這就決定了它並非一個義界清晰的概念,它的間性特徵即已顯現出來。而「藝人」的中間地位也在此時突顯出來:他既可能是天和人溝通的仲介(祭祀時的主持者),也可能是「貢獻」的中間人,還有可能是「技術」媒介的擁有者。而「藝人」的這種特性就直接導致「藝」觀念的間性地位。

2. 藝範疇的衍化

中西方藝術觀念在古代的起源和意義上有諸多相似之處,例如它們的起源均與技術、巫術或祭祀有著密切的關係。但在隨後的歷史發展中,西方的藝術觀念更多地和宗教、哲學發展相同步;而中國的則更多地和政治、倫理的關係相糾結。春秋戰國至兩漢時期,「藝」的觀念由雅趨俗,孔子開其端緒。藝字字形的變化雖然可以直接反映該字的外部形態的演變規律,但文字的本質是符號,和圖畫有著質的不同,因此,僅考索字形無法準確把握該字在學術史上的孳乳流變情況,必須連繫上古時代的學術和文化語境,這裡重點考察孔子、莊子、荀子和司馬遷對「藝」觀念的認知,以期勾畫出「藝」範疇從先秦向兩漢轉化的軌跡。

　　首先從六藝到六經這個稱謂的變化來管窺「藝」觀念在歷史中的衍化規律。自周公至孔子的五百年學術，孔子對之進行了歸納整理，從而形成了孔子的「六藝」傳統。一般認為「六藝」為奴隸社會貴族教育的主要內容，分為「大藝」和「小藝」。由孔子編訂的六部典籍習慣上稱為「六藝」，又稱為「大藝」，指《詩》、《書》、《禮》、《樂》、《易》、《春秋》等六部經典，它們主要是對周代學術文化的總結。「小藝」指禮、樂、射、御、書、數等六種基本技能。據史書記載，孔子精通「小藝」，《論語》中「吾不試，故藝」的「藝」是說作為「技能」的「藝」。孔子雖然「述而不作」，但他是一位偉大的文化總結者和整合者。他和蘇格拉底一樣雖然沒有留下一個字，但他們的「言」和「行」足以為後世所景仰。孔子的人格成就了他的「人藝」，由他編訂的「六藝」不僅是當時貴族教育的經典教材，也是中國儒家的「恆久之至道，不刊之鴻教」[120]。《史記·孔子世家》中寫道：「孔子之時，周室微而禮樂廢，《詩》、《書》缺。追跡三代之禮，序《書傳》，上紀唐虞之際，下至秦繆，編次其事。曰：『夏禮吾能言之，杞不足徵也。殷禮吾能言之，宋不足徵也。足，則吾能征之矣。』觀殷夏所損益，曰：『後雖百世可知也，以一文一質。周監二代，鬱鬱乎文哉。吾從周。』故《書傳》、《禮記》自孔氏。」[121] 司馬遷的這則記錄是可信的，孔子對先秦文化的保存和延續做出了傑出的貢獻。

　　把禮、樂、射、御、書、數視為「六藝」比較容易理解，因為這確實是六種基本技能。而《詩》、《書》、《禮》、《樂》、《易》、《春秋》何以也稱為「六藝」？「六藝」最早出現在《周禮·地官·保氏》中，它這樣記載：「乃教之六藝：一曰五禮，二曰六樂，三曰五射，四曰五馭，五曰六

[120]　宛華主編. 四庫全書精華 [C]. 汕頭：汕頭大學出版社，2016：274.

[121]　[漢] 司馬遷. 史記 [M]. 北京：中華書局，2014：2344.

書，六曰九數。」[122] 一般認為周代的「六藝」是教育貴族或士大夫階層的課程的名稱，這些課程的實質是要受教育者具備這六種基本技能，這樣的認識並不錯，但不全面。人們多注意到「乃教之六藝」前面的一句話「而養國子以道」中的「國子」二字，卻忽視了《周禮》的下面一段話：「以鄉三物教萬民，而賓興之。一曰六德：知、仁、聖、義、忠、和；二曰六行：孝、友、睦、婣、任、恤；三曰六藝：禮、樂、射、御、書、數。」[123] 可見「六藝」不僅是教授給「國子」的貴族課程，它還可以是教授給「萬民」的通識課程。而在《國語》中教育太子的言論可以與之比較：「教之春秋，而為之聳善而抑惡焉，以戒勸其心；教之世，而為之昭明德而廢幽昏焉，以休懼其動；教之詩，而為之導廣顯德，以耀明其志；教之禮，使知上下之則；教之樂，以疏其穢而鎮其浮；教之令，使訪物官；教之語，使明其德，而知先王之務用明德於民也；教之故志，使知廢興者而戒懼焉；教之訓典，使知族類，行比義焉。」[124]

　　至此我們可以看到，不管是「萬民」、「國子」還是「太子」，他們都有接觸「六藝」的機會，但他們受教育的地點、方式、內容和目的有很大不同。「萬民」的受教地點是在「鄉校」，而「國子」是在國學受教，「太子」在宮廷接受專職教師的培養。西周這些學校均為官府所辦，春秋以後私學逐步興盛起來。「學在官府」的壟斷狀況被打破後，「六藝」的內容和形式均發生了相應的變化。「王官之學」向「諸子之學」的轉振，加快了各個階層文化的交流速度。原來是教授「國子」的內容也對「萬民」開放了，其中教授「國子」的「六藝」內容也逐漸向下層流動，這就造成了雅文化與俗文化的交流。這時本來為貴族子弟所壟斷的知識，如《詩》、

[122]　[清] 阮元 . 十三經注疏 [M]. 周禮注疏 [M] 卷十四，北京：中華書局，1980：731.
[123]　[戰國] 左丘明 . 國語 [M]. 上海：上海古籍出版社，2015：355.
[124]　林尹注釋 . 周禮今注今譯 [M]. 臺北：臺灣商務印書館，1979：99.

《書》、《禮》、《樂》、《易》、《春秋》也成為「萬民」可以接觸的內容。但是，民眾中的一般知識仍然是「六藝」（禮、樂、射、御、書、數）這些通識性的技能。而將高級的《詩》、《書》、《禮》、《樂》、《易》、《春秋》等新興的內容加入到舊有的知識體系中，把後者也稱為「六藝」，實質是把新酒裝入了舊瓶中。這也同時反映出當時經典文本通俗化發展的路向。也有論者認為，「小藝」指課程，「大藝」指教材或者課本。[125] 課程的概念當然要相對穩定，但隨著社會的變化，教材或課本的內容會隨時代而變化。這種變化實質上反映了「藝」範疇內涵的變化，即「藝」由純粹的技藝向思想學術的轉化。

而促成這種轉化的關鍵人物就是儒家的創始人孔子。他的學生中既有當時的貴族，也有一般的庶人。他教授學生的「六藝」最初叫「六經」。「六經」這個名詞在先秦典籍中的《難經本義》和《莊子》中均出現過，但是指「六經之脈」[126]，醫學上的經絡或經脈的意義。《莊子·天運》:「孔子謂老聃曰:『丘治《詩》、《書》、《禮》、《樂》、《易》、《春秋》六經，自以為久矣，孰知其故矣。』……老子曰:夫《六經》，先王之陳跡也，豈其所以跡哉!」[127] 這裡首先明確提出「六經」的概念。老子對孔子說，「六經」是先王的「陳跡」，非「所以跡」，由此可以看到儒家和道家對待傳統文化的不同態度。儒家是繼承和改造傳統文化以適應現實的需要，而道家則認為這些人為的經典規範都是糟粕，應該被拋棄。

原始儒家的「儒」到底是什麼含義呢?《論語》中有「為君子儒，無為小人儒」，《荀子》有《儒效》篇，《韓非子》中有「世之顯學，儒、墨也」，《墨子》有《非儒》篇。可見，春秋戰國時的「儒」已經成為一個常

[125]　吳龍輝. 六藝的變遷及其與六經之關係 [M]. 中國哲學史，2005（02）: 42.
[126]　[晉] 皇甫謐.《甲乙經》，明古今醫統正脈全書本。
[127]　陳鼓應. 莊子今注今譯 [M]. 北京: 商務印書館，2007: 450-451.

見的詞彙。郭沫若說：「古之人稱『儒』……起初當是俗語而兼有輕蔑意的稱呼，故爾在孔子以前的典籍中竟一無所見。」[128] 章太炎在《原儒》中認為：「古之儒知天文占候，謂其多技，故號遍施於九能，諸有術者悉晐之矣。類名為儒：儒者，知禮、樂、射、御、書、數。《天官》曰：『儒，以道得民。』說曰：『儒，諸侯保氏，有六藝以教民者。』《地官》曰：『聯師儒。』說曰：『師儒，鄉里教以道藝者。』」[129] 從章氏的考證來看，周代「鄉里」具備六藝技能的教師都可以稱為「儒」。從「儒」產生的根源來看，儒者從誕生之初就具備強烈的現實關懷精神，不管是「達」名之儒、「類」名之儒，還是「私」名之儒，[130] 都試圖與現實政治保持著密切的連繫。這裡的「道藝者」，就是指具備方術、祝術、射術、禦術、星象術、醫術等技能的儒者。

　　但從孔子到董仲舒的漫長歷史中，儒者干預現實政治的道路並不平坦。《論語》中說，孔子「在陳絕糧，從者病，莫能興」。《史記・孔子世家》中記載：「孔子適鄭，與弟子相失……累累若喪家之狗。」[131] 這些記錄均表明孔子所主張的學說與現實政治的緊張關係。這種緊張關係恰恰表明他所主張的是獨立於政治的「道」，而非依附於現實政治的「術」。孔子的遭遇還不能簡單地被稱為「士不遇」的問題，他的志願是「老者安之，朋友信之，少者懷之」[132]。他的這個看似平淡的理想，實則隱含了亟待解決的社會問題。春秋時期，周王室衰微、諸侯爭霸、「禮崩樂壞」，

[128] 中國社會科學院科研局 . 郭沫若集 [C]. 北京：中國社會科學出版社，2005：117.
[129] 章太炎撰，龐俊、郭誠永疏證 . 國故論衡疏證 [M]. 北京：中華書局，2011：665-666、661.
[130] 章太炎撰，龐俊、郭誠永疏證 . 國故論衡疏證 [M]. 北京：中華書局，2011：665-666、661.
[131] 司馬遷原著 . 史記匯纂 [M]. 北京：商務印書館，2017：27.
[132] 楊伯峻 . 論語譯注 [M]. 北京：中華書局，1980：52. 劉慶海把這句翻譯為：「老年人，我要使他們安逸。朋友，我要使他們誠信。年輕人，我要使他們溫順。」或者：「我要讓老年人安逸，讓朋友誠信，讓年輕人馴良。」他的理解甚為恰切。載劉慶海 . 試探《論語》「少者懷之」句之確詁 [M]. 湖南廣播電視大學學報，2014（01）：47.

從而使原來的政治、經濟和文化秩序遭到天崩地坼般的改變。據《春秋繁露》記載，春秋時期「弒君三十二，亡國五十一，細惡不絕所致也」[133]。原來的一元化的統治秩序被打破，這就在微觀上影響到了人與人之間的關係，使老者不安、朋友不信、少年不懷成為普遍的社會現象。面對如此局面，孔子並沒有降低標準去屈就現實，而是「知其不可而為之」。在「道藝」問題上，孔子更加執著於其「道」，而不拘泥於其「藝」。

　　隨後的歷史中，儒家參與政治的熱情和干預現實的激情不減，他們繼承了孔子的這一基因，但又與他有所不同。《史記・封禪書》載：「（秦始皇）於是徵從齊魯之儒生博士七十人，至乎泰山下。諸儒生或議曰：『古者封禪為蒲車，惡傷山之土石草木，埽地而祭，席用葅稭，言其易遵也。』始皇聞此議各乖異，難施用，由此絀儒生。……始皇之上泰山，中阪遇暴風雨……則譏之。」[134] 這是儒生參與政治的一次嘗試，但由於其迂腐而導致失敗。在秦代，儒生借方術為其參與政治找到了一條新路，他們為秦始皇尋找仙藥就是一個典型的例子。《史記・秦始皇本紀》記載，由於盧生和侯生譏評秦始皇為人「剛戾自用」、「上不聞過而日驕，下懾伏謾欺以取容」[135]，為其求仙人、仙藥而逃跑，這直接導致秦始皇坑殺儒生術士四百六十人。這次坑殺儒士和焚燒《詩》、《書》徹底斷送了秦代儒者干預現實的熱情。儒學和方術的結合使其在迎合現實政治的同時也喪失了其獨立品格，儒學也由此從政治哲學向政治之術轉變。漢代學術環境承接戰國和秦代的餘緒，也呈現出了多元化發展的道路。但董仲舒借助「天人三策」和「天人感應」理論得到漢武帝的認同，從而建構其「罷黜百家，獨尊儒術」的「大一統」觀念。他說：「諸不在六藝之科，孔子之術者，

[133] [漢] 董仲舒著，周瓊編 . 春秋繁露 [M]. 呼和浩特：遠方出版社，2005：23.
[134] [漢] 司馬遷 .《史記》[M]. 北京：中華書局，2014：1644.
[135] [漢] 司馬遷《史記》，清乾隆武英殿刻本，卷六。

皆絕其道，勿使並進。」[136] 這樣，儒學在漢代就得到了官方的正統地位，使其諸子之學向經學轉變。西漢中期的儒學經學化在董仲舒的手裡變成了現實，但畢竟這種思想的統一不是學術、學理自然發展的統一，而是依靠政治權力進行的「武力」統一。這就為司馬談、司馬遷父子把春秋以來的學術進行一次學理上的總結留下了空間。

《史記·太史公自序》中寫道：「略以拾遺補藝，成一家之言，厥協六經異傳，整齊百家雜語。」對此處「藝」《集解》寫道：「六藝也。《索隱》、《漢書》作『補缺』，此作『藝』，謂補六藝之缺也。」[137] 此處「經」和「藝」同時出現，且均指「六經」。《史記·李斯列傳》：「知六藝之歸，不務明政以補主上之缺，持爵祿之重，阿順苟合，嚴刑酷法。」[138] 司馬遷對李斯的評價是頗為中肯的，從此評價看出他把「六藝」看成是政治的「恆道」，而不是一時的政治之術。《漢書·武帝紀》贊曰：「孝武初立，卓然罷黜百家，表章六經。」顏師古注：「六經，謂《易》、《詩》、《書》、《春秋》、《禮》、《樂》也。」漢以來無《樂經》。今文家以為《樂》本無經，皆包含於《詩》、《禮》之中；古文家以為《樂》毀於秦始皇焚書。[139]《論語·述而》中孔子說：「志於道，據於德，依於仁，游於藝。」[140] 孔子把人的理想目標定位為「道」，立身的根據是「德」，必須按「仁」的要求去行事，最後如果要順利實現「道」、「德」、「仁」的境界，必須有熟練的技藝、技能，也就是知識方面的才能修養，即「游於藝」。這裡「藝」和「道」分別居於人的實踐領域和主體思想的兩端，「藝」雖然還在技術

[136] [漢] 班固《漢書》，清乾隆武英殿刻本，卷五十六。
[137] [漢] 司馬遷《史記》，清乾隆武英殿刻本，卷一百三十。
[138] [漢] 司馬遷《史記》，清乾隆武英殿刻本，卷八十八。
[139]《漢語大詞典》「六藝」條。
[140] 楊伯峻 . 論語譯注 [M]. 北京：中華書局，1980：67.

性的層面，但「遊」的特性已表明是對「知者創物，巧者述之」[141] 的超越。如果說墨家的「愛人」是成人的，莊子之「道」是成己的，那麼孔子之「道」則是成人與成己的統一。在《論語·侍坐》中孔子說道：

「點，爾何如？」鼓瑟希，鏗爾，舍瑟而作，對曰：「異乎三子者之撰。」子曰：「何傷乎？亦各言其志也。」曰：「暮春者，春服既成，冠者五六人，童子六七人，浴乎沂，風乎舞雩，詠而歸。」夫子喟然嘆曰：「吾與點也。」[142]

這段話之所以引起古今學者的關注，「並非由於這種談話形式的新穎，也不僅僅由於問答中高揚的道德感，而是由於曾點的人生理想洋溢著審美的性質 —— 它如同美妙的華彩，為樂曲莊重的前闋注入了愉悅輕快的氣息。」[143] 宗白華在《論〈世說新語〉和晉人之美》中也曾經引用此段故事並寫道：「孔子這超然的、藹然的、愛美愛自然的生活態度，我們在晉人王羲之的《蘭亭序》和陶淵明的田園詩裡見到遙遙嗣響的人。」[144] 可見，孔子所要成就的有道人生不是乾癟的政治說教和類似漢代的俗儒鄉願，他的根本宗旨是要把「道」人間化、人生化，從而落實到具體的德和仁的現實境遇之中。孔子的「累累若喪家之狗」、陳蔡絕糧等遭遇非但沒有使他喪失信心，反而使他以審美的眼光重新審視自己周圍的世界。鄭人告訴子貢孔子「若喪家之狗」時，子貢把原話告訴了孔子，孔子欣然笑

[141]　關增建 . 考工記翻譯與譯注 [M]. 上海：上海交通大學出版社，2014：3.

[142]　楊伯峻 . 論語譯注 [M]. 北京：中華書局，1980：119.

[143]　任鵬 . 從「吾與點也」到「顏淵問仁」 ——《論語·先進》「侍坐」章小議 [A]. 載陳明，朱漢民主編 . 原道 [C] 第 15 輯 . 北京：首都師範大學出版社，2008：266.「錢穆先生《論語新解》在一定程度上採用了這種最為常見的分析：『蓋三人皆以仕進為心，而道消世亂，所志未必能遂。曾皙乃孔門之狂士，無意用世，孔子驟聞其言，有契於其平日飲水曲肱之樂，重有感於浮海居夷之思，故不覺慨然興嘆也。』此外，錢穆先生對於曾點的具體評價尚有所不同，這在他注意朱熹《語類》晚年思想與《集注》『吾與點也』注釋之差別上，也可以看出。參考錢穆 . 朱子新學案 . 成都：巴蜀書社，1986.」轉引自陳明，朱漢民主編 . 原道 . 第 268 頁 .

[144]　宗白華 . 宗白華全集 [M]. 合肥：安徽教育出版社，2008：281.

曰：「形狀，末也，而謂似喪家之狗，然哉！然哉！」[145]孔子「在陳絕糧，從者病，莫能興」[146] 的危難時刻猶能「玄歌鼓舞，未嘗絕音」，《呂氏春秋》中寫道：「陳蔡之厄，於丘其幸乎！孔子烈然返瑟而弦，子路抗然執干而舞。子貢曰：『吾不知天之高也，不知地之下也。』古之得道者，窮亦樂，達亦樂，所樂非窮達也，道得於此，則窮達一也。」[147] 孔子在他的學生信念幾乎要動搖的時刻，挺身而出，以自己的言行挽救了學生的精神困厄，使他們認識到對真理的追求可以超越現實的困境。孔子「烈然」而歌的高蹈、子路「抗然」而舞的勇毅和子貢的「天高地下」的醒悟生動詮釋了儒家精神。這種儒家精神也就是中國的禮樂精神和樂感文化。孔子用音樂表達的不是屈原式的《離騷》精神，也不是朱熹的「仁熟」與「和順」的境界，他所要表達的是「意志自身的寫照」[148]。這種「寫照」就是原始儒家藝術精神的內核。

據楊伯峻《論語譯注》統計，《論語》中「藝」字共出現四次：兩次為「藝術，技術」之意，例如，游於藝；兩次為「有才能，有技術」之意，例如，故藝。[149] 孔子之「藝」實際可以分為兩個部分：一部分是指向具體的技能、技藝，《論語》中的「藝」大部分是在這個意義上使用的；另一部分則類似於近代藝術中的審美之精神。這部分內容當時並非稱之為「藝」，只是孔子所欣賞、所企慕的人生境界不期然地和一個藝術家所要表達的內容相吻合，因此我們就把這部分內容歸置到藝術上來。

《莊子‧天下》在《莊子》中有著特殊的地位，是中國最早的一篇學術

[145] ［漢］司馬遷《史記》，清乾隆武英殿刻本，卷四十七。

[146] ［宋］朱熹集注. 論語. 上海：上海古籍出版社，2007：150.

[147] 李振宏注說. 新語 [M]. 鄭州：河南大學出版社，2016：201.

[148] ［德］叔本華. 作為意志和表像的世界 [M]. 石沖白譯，北京：商務印書館，1982：357.

[149] 楊伯峻. 論語譯注 [M]. 北京：中華書局，1980：312.

史，也是最早的一篇哲學史。[150] 它以「天下之治方術者多矣，皆以其有為不可加矣。古之所謂道術者，果惡乎在」[151] 開頭，提出了一個形而上的問題，「方術」與「道術」相並列，感嘆治「方術」者眾多，並且都以為「洞悉宇宙本原的學問」[152]。（道術）在哪裡呢？《天下》「標示最高的學問乃在於探討宇宙人生本根的學問，它稱之為『道術』」[153]。「方術」與「道術」不同，前者是局限於特定領域的專家，後者則是可以探究宇宙萬物本原的通家。《莊子》書中沒有出現「藝術」二字的連寫，莊子本人對單純技術、藝術也不怎麼感興趣，甚至有反對技術、藝術的言論。但是，後代的文學家、藝術家卻從莊子書中汲取了不盡的精神養料，這說明莊子所開啟的是一個哲學藝術化的時代，或者說是詩化的哲學時代。《莊子》「方術」和「道術」的提出，意味著「藝術」概念呼之欲出。而莊子所成就的中國古代藝術精神史比「藝術」這個概念的出現重要得多。

　　《荀子·非十二子》對春秋戰國的學術進行了初步的歸納總結，主要對十二子的學說進行了批判。荀子堅持「解蔽」的方法，歷數十二子之蔽。「荀卿學派明確地提出否定、排斥、批判、揚棄的原則，表現出世界思想史上積極的總結者的氣概和姿態。」[154] 不僅如此，他還提出了克服認識片面性的方法途徑是「大清明」：「人何以知道？曰：心。心何以知？曰：虛一而靜。心未嘗不藏也，然而有所謂虛；心未嘗不滿（注：「滿」當為「兩」）也，然而有所謂一；心未嘗不動也，然而有所謂靜。……虛一而靜，謂之大清明。」[155] 荀子在《解蔽》中還說：「不以所已藏害所將

[150] 陳鼓應 . 莊子新論 [M]. 北京：商務印書館，2008：373.

[151] 陳鼓應 . 莊子今注今譯 [M]. 北京：商務印書館，2007：983.

[152] 陳鼓應 . 莊子今注今譯 [M]. 北京：商務印書館，2007：984.

[153] 陳鼓應 . 莊子新論 [M]. 北京：商務印書館，2008：373.

[154] 郭齊勇 . 中華人文精神的重建 —— 以中國哲學為中心的思考 [M]. 北京：北京師範大學出版社，2011：259.

[155] [清] 王先謙《荀子集解》，清光緒刻本，卷十五。

受謂之虛。」用伽達默爾的闡釋學話語來翻譯就是「不以前見來影響接受新的事物或思想，這就叫空虛其心」。這裡荀子幾乎沒有涉及藝術的任何問題，但我們卻可以發現他的「大清明」和「解蔽」思想在藝術創作和藝術接受中有著非常重要的地位。海德格爾在其名著《存在與時間》中試圖顛覆傳統的認知事物「真理」的方式，他認為傳統真理觀是「符合說」，他要揭示的是「去蔽說」，即「真理」就是人（「此在」）對存在者如其所是的樣子的揭示、去蔽。[156] 這些認識的出發點是倫理或哲學，但要落實到具體的實踐中卻只有依靠藝術。荀子和海德格爾均認識到了這一點，因此他們均把「藝術」置於其哲學體系中的重要位置。

　　《荀子·非十二子》站在戰國末期儒家的正統立場，試圖對當時的學術進行整合與批評。作者對它囂、魏牟的「縱性情」，陳仲、史鰌的「忍情性」，墨翟、宋鈃的「大儉約而僈差等」，慎到、田駢的法度「偶然無所歸宿」，惠施、鄧析的「怪說」、「琦辭」，子思、孟軻的「略法先王而不知其統」的批判，可以看出荀子宏大的理論視野和洞悉時代深刻而敏銳的觀察力。荀子在《樂論》中對墨子的觀點進行了批判，他認為墨子「蔽於用而不知文」。縱觀荀子對諸子的批判，我們可以看出，他所提倡的是一種名實相符、性情相合、禮樂相濟的思想。司馬談、司馬遷父子都是繼孔子之後對前代學術進行系統歸納的偉人。司馬談的《論六家要旨》和司馬遷的《史記》都是總結性的學術論著。

　　道家無為，又曰無不為，其實易行，其辭難知。其術以虛無為本，以因循為用。無成勢，無常形，故能究萬物之情。不為物先，不為物後，故能為萬物主。有法無法，因時為業；有度無度，因物與合。故曰：聖人不朽，時變是守。虛者道之常也，因者君之綱也。群臣並至，使各自明也。

[156] 張世英 . 哲學導論 [M]. 北京：北京大學出版社，2002：70-78.

其實中其聲者謂之端，實不中其聲者謂之窾。窾言不聽，奸乃不生，賢不肖自分，白黑乃形。在所欲用耳，何事不成。乃合大道，混混冥冥。光耀天下，復反無名。凡人所生者神也，所托者形也。神大用則竭，形大勞則敝，形神離則死。死者不可復生，離者不可復反，故聖人重之。由是觀之，神者生之本也，形者生之具也。不先定其神，而曰「我有以治天下」，何由哉？[157]

　　司馬談在批評了陰陽家、儒家、墨家、法家和名家的優缺點後重點對道家思想進行了闡發，並提出了「形神離則死。死者不可復生，離者不可復反」的觀點。司馬談所提倡和服膺的道家已非先秦純粹的老莊思想，而是融合了黃老等諸家之長的道家思想。「其術以虛無為本，以因循為用」和「無成勢，無常形，故能究萬物之情」的思想雖然是針對當時現實政治提出的哲學主張，但對中國古代藝術本體論的形成也有著影響。司馬遷《史記》直接繼承了司馬談所提倡的道家思想，也對儒家的禮樂精神有著直接的繼承。《史記》中的《樂書》和《律書》為後代藝術史家建立了典範，歷代史書中《樂志》和《律志》就明顯受到《史記》體例的影響。

　　《史記》雖然成書於「獨尊儒術」的時代，但從《太史公自序》和整個《史記》來看，司馬遷絕不囿於某家某派，而是以巨大的文化魄力和勇氣對孔子以後的整個學術傳統來了一次整合，從而實現了其先輩「世典周史」、其父「余先周之太史也。自上世嘗顯功名於虞夏，典天官事。後世中衰，絕於予乎？汝復為太史，則續吾祖矣」[158] 的遺願。司馬遷先輩歷任周代的史官，其父又「學天官於唐都，受《易》於楊何，習道論於

[157] [漢] 司馬遷原著 . 史記匯纂 [M]. 北京：商務印書館，2017：446.
[158] [漢] 司馬遷《史記》，清乾隆武英殿刻本，卷一百三十。

黃子」[159]，他的家學淵源極深，這就使他具備了當時學術整合的主客觀條件。

從《史記》中的《孔子世家》、《秦本紀》[160]《貨殖列傳》、《滑稽列傳》、《范雎蔡澤列傳》、《呂太后本紀》等均記載有歌舞、倡優、講唱的故事，可見當時「藝術」的生活化程度。儘管這時的藝術所表達的多是倫理化、道德化的情感，但也時常溢出社會倫理範疇而彰顯個人情感的抒發，這就為東漢末年文學藝術的走向獨立奠定了思想基礎。

《後漢書》卷五六《伏湛傳附伏無忌》記載：劉保「詔無忌與議郎黃景校定中書、五經、諸子百家、藝術」。在這裡，「藝術」兩個字第一次實現了形式的統一（合寫），但「藝」的含義較先秦有所縮小 ──「藝謂書、數、射、御，術謂醫、方、卜、筮」（《後漢書》李賢注）。[161]「藝」與「術」的這次偶遇並沒有使它們成為一個穩定的組合，在後代的學術著作中，「藝」和「術」仍然各有所指，且極不穩定。巧藝、雜藝、術藝、雜藝術、藝術等組合頻繁出現在古代的典籍中。《後漢書·方術列傳》寫道：「漢自武帝頗好方術，天下懷協道藝之士，莫不負策抵掌，順風而屆焉。」[162] 這裡的「方術」和「道藝」都是指讖緯、求仙和煉丹等活動，這是漢代比較流行的道術活動。

建安七子之一的徐幹著有《中論》，曹丕在《與吳質書》中高度評價了徐杆，稱他是「懷文抱質，恬淡寡欲，有箕山之志，可謂彬彬君子者矣。著《中論》二十余篇，成一家之言，辭義典雅，足傳於後」[163]。《中

[159] [漢] 司馬遷 . 史記觀止 [M]. 北京：新世界出版社，2012：302.

[160] 記載了百里奚的妻子一面彈著琴，一面唱著歌：百里奚，五羊皮。憶別時，烹伏雌，舂黃齏，炊扊扅。今日富貴忘我為？可見百里奚的妻能自己創作樂曲，自己演唱，又能自己彈著琴伴奏。引自楊蔭瀏 . 中國古代音樂史稿 [M]. 北京：人民音樂出版社，1980：79.

[161] 熊鐵基 . 秦漢文化史 [M]. 北京：新世界出版社，2018：217.

[162] [南北朝] 範曄 . 後漢書 [M]. 北京：中華書局，2012：2173.

[163] 王充閭選評；畢寶魁注釋充閭文集 . 古文今賞（上）[M]. 萬卷出版公司，2016：184.

論》第七為《藝紀》，其中談到了藝術的本質、藝術的功能以及「美育」、「文藝」等諸問題。徐幹認為：「藝之興也，其由民心之有智乎？造藝者將以有理乎？民生而心知物，知物而欲作，欲作而事繁，事繁而莫之能理也。故聖人因智以造藝，因藝以立事，二者近在乎身，而遠在乎物。藝者，所以旌智飾能，統事禦群也。聖人之所以不能已也。」他認為，藝術的興起是因為人心之有智，「造藝者」的「理」即「心知物」的理。人心均可以知物，但並非人人都可以為「藝」，人人均有創作藝術的衝動，但並非都能把藝理搞清楚，這就是「事繁而莫之能理」。但「聖人」不同，他可以「因智以造藝」，「因藝以立事」。二者心智當然在人身體之中，但它關心外在的甚至遙遠的事物，徐幹引用了《周易·繫辭》的「近取乎身，遠取乎物」的內容。「旌智飾能，統事禦群」是對藝術功能的總體評價：「藝」就是要表彰人的智力、美化人的才能，統一事理，管理群倫。他在《中論》卷二十一中說「天地之間，含氣而生者，莫知乎人」[164]，就是對人主體地位的肯定。作者雖然以「聖人」為「造藝」的主體，但他並沒有否定「民知」、「民心」的基礎作用。

徐幹在論述「德」與「藝」的關係時說：「藝者，所以事成德者也；德者，以道率身者也。藝者，德之枝葉也；德者，人之根幹也。斯二物者，不偏行，不獨立。木無枝葉則不能豐其根幹，故謂之瘣；人無藝則不能成其德，故謂之野。」[165] 這裡可以看到徐幹比《樂記》的「德成而上，藝成而下」更加客觀公允，他的德藝兼備論是中國傳統藝術價值論的精華，對後世藝術理論有著重要的影響。他在《中論·治學》中認為，一個人應該具備六德、六行和六藝，只有「三教備而人道畢矣」。雖然他也認

[164] 夏傳才主編，林家驪校注．徐幹集校注 [M]．石家莊：河北教育出版社，2013：190.
[165] 夏傳才主編，林家驪校注．徐幹集校注 [M]．石家莊：河北教育出版社，2013：190.

為德是根本、藝為枝葉，但是如果連繫《藝紀》中的德藝關係就會發現他對「藝術」的強調：如果人沒有知識、不接受教育的話，就必定是粗野和鄙陋的，其人格、道德就無所附麗。他的這種關於道德和知識（藝術）兼備為人生根本的論述對現代藝術理論有著重要的啟發意義。

除此之外，《藝紀》還論述了藝和心、仁、義的關係。他說：「藝者，心之使也，仁之聲也，義之象也。」他還認為，「故言貌稱乎心志，藝能度乎德行，美在其中而暢於四支，純粹內實，光輝外著」，「故寶玉之山，土木必潤；盛德之士，文藝必眾」。這實質是對孟子「誠中形外」、「充實之謂美，充實而有光輝之謂大」[166] 的申論。而他「文藝必眾」句是借用了荀子的「玉在山而草木潤，淵生珠而崖不枯」[167] 的說法。《藝紀》還提出了「美育」的概念：「美育材，其猶人之於藝乎！既修其質，且加其文，文質著然後體全。」[168] 這是中國古代文獻中「美育」觀的閃亮登場，其意義不可小覷。

劉義慶的《世說新語》記錄了魏晉人的「德行」、「言語」、「政事」、「文學」、「方正」、「雅量」等三十六門，主要記載了晉代士大夫的言談、逸事，反映了當時士族的思想、生活和清談放誕的風氣。其中「文學」、「術解」和「巧藝」門直接涉及藝術問題：「文學」主要記載了當時士族的清談和玄言，「術解」則涉及諸多風水、卜筮、醫者等故事，「巧藝」涉及「彈棋」（古代一種遊戲）、「圍棋」（下棋）、「騎射」、「陵雲台」（建築）、書法、繪畫等內容。這說明「藝」在魏晉時的內涵和過渡性特點。儘管作者敘述的重點是突出其「巧」，但我們卻可以看出當時人們對「藝」範疇的認知，即「藝」不僅包括建築、「彈棋」、「圍棋」，還涵括書法、繪畫的內容。

[166] 于民主編 . 中國美學史資料選編 [C]. 上海：復旦大學出版社，2008：28.
[167] [戰國] 荀況《荀子》，清抱經堂叢書本，卷一。
[168] [漢] 徐幹《中論》，四部叢刊影明嘉靖本，卷上。

北齊魏收《魏書‧術藝列傳》記載有畫家蔣少游、書法家江式、建築家郭善明、醫生周澹、天文術數家姚崇、曆算師信都芳等。該書寫道:「蓋小道必有可觀,況往聖標歷數之術,先王垂卜筮之典,論察有法,占候相傳,觸類長之,其流遂廣。工藝紛綸,理非抑止,今列於篇,亦所以廣聞見也。」[169] 從記載人物的職業來看,「術藝」即天文、術數、醫卜、占候的統稱,但也涵括 些刻畫、書法等技藝性能力。該書在介紹殷紹時寫道:「殷紹,長樂人也。少聰敏,好陰陽術數,遊學諸方,達九章、七曜。世祖時為算生博士,給事東宮西曹,以藝術為恭宗所知。」[170] 從上下文判斷此處的「藝術」即以術數為基礎的算學和天文學的結合。

北齊《顏氏家訓‧雜藝》主要要求子女要「兼明」、「算術」和六藝:「算術亦是六藝要事,白古儒上論天道,定律曆者,皆學通之。然可以兼明,不可以專業。江南此學殊少,唯范陽祖昕精之,位至南康太守。河北多曉此術。」[171]《顏氏家訓》不僅把「算術」列入「藝」的範疇,而且把「博戲」、「醫」、「書」、「畫」和「琴」也列入了「雜藝」的範疇。

唐初房玄齡編修的《晉書‧藝術列傳》中說:「藝術之興,由來尚矣。先王以是決猶豫,定吉凶,審存亡,省禍福。日神與智,藏往知來;幽贊冥符,弼成人事。既興利而除害,亦威眾以立權,所謂神道設教,率由於此。然而詭托近於妖妄,迂誕難可根源,法術紛以多端,變態諒非一緒。……今錄其推步尤精、伎能可紀者,以為《藝術傳》,式備前史雲。」[172] 從他對「藝術」功能的描述可見,他對藝術種類的選擇是兼收並蓄,正變、雅俗、尊卑者皆可入本傳。諸如善於陰陽、天文、卜數、占

[169]　[北齊] 魏收 . 魏書 [M]. 長春:吉林人民出版社,1995:1191.
[170]　[北齊] 魏收 . 魏書 [M]. 長春:吉林人民出版社,1995:1200.
[171]　[北齊] 顏之推 . 顏氏家訓‧雜藝 [A]. 載林文照 . 中國科學技術典籍通匯(綜合卷第二分冊)[C]. 鄭州:河南教育出版社,1994:367.
[172]　[唐] 房玄齡 . 晉書 3 卷 78-100,北京:大眾文藝出版社,1999:1227-1228.

候、圖宅相塚、厭勝、風角的人，甚至一些翻譯佛經的和尚，祈雨服氣的
道人，裝神弄鬼的道藝之徒，也都列入本傳。與房玄齡同時代的李延壽編
撰的《北史‧藝術列傳》則說：「至於遊心藝術，亦為多矣⋯⋯前代著述，
皆混而書之。但道苟不同，則其流異，今各因其事，以類區分。先載天文
數術，次載醫方伎巧云。」[173] 其中不僅有「天文數術」、「醫方伎巧」，
還涉及音樂、美術、建築和圍棋等內容。唐代初年這種對「藝術」的不同
認知，既反映了中國傳統「藝術」觀念內涵之複雜，也反映了此時的「藝
術」並非一個自足完善的概念，它的邊界在不同的時代總是在變化，即便
是在同一時代，也會因人而異。

　　元代脫脫撰寫的《宋史‧藝文志》「主要根據自宋太祖至宋甯宗時期
的四部《國史藝文志》刪並而成。⋯⋯在修《宋史‧藝文志》的過程中，
由於修史者的疏忽和淺陋，使其出現不少重複顛倒、紕繆之處，故《四庫
全書總目》評其『紕漏顛倒、瑕隙百出，於諸史志中最為叢脞』」[174]。
《宋史‧藝文志》的「雜藝術」類共輯錄了一百十六部二百十七卷，其中涵
括了「射評要錄」、「彈棋經」、「樗蒲經」、畫論、書論、畫史、畫品、畫
目、漆經、馬經、馬口齒訣和醫馬經等內容。[175] 由此可見，宋元時代特
別是元代的「藝術」觀念，不僅包括了博戲、繪畫，還包括了漆經、馬經
和醫馬經等內容。

　　《四庫全書》是清代總結性的學術巨著，它編撰於清朝乾隆年間，共
收書三千四百六十餘種、七萬九千三百餘卷，分經、史、子、集四部。根
據《四庫全書簡明目錄》載：其經部分十類，史部分十五類，子部分十四
類，集部分五類。經部十類分別為易類、書類、詩類、禮類、春秋類、孝

[173]　[唐]李延壽.北史 4 卷 72-100，北京：大眾文藝出版社，1999：1861.
[174]　董洪利主編.古典文獻學基礎 [M]. 北京：北京大學出版社，2008：153.
[175]　[元]脫脫等撰.宋史（11）[M]. 長春：吉林 人民出版社，2005：3350-3351.

經類、五經總義類、四書類、樂類、小學類，史部十五類分別為正史類、編年類、紀事本末類、別史類、雜史類、詔令奏議類、傳記類、史鈔類、載記類、時令類、地理類、職官類、政書類、目錄類、史評類，子部十四類分別為儒家類、兵家類、法家類、農家類、醫家類、天文演算法類、術數類、藝術類、譜錄類、雜家類、類書類、小說家類、釋家類、道家類，集部五類分別為楚辭類、別集類、總集類、詩文評類、詞曲類。《四庫全書》共四十四類。標明「藝術類」的在四庫中的子部。而「藝術類」所錄內容主要有「書畫之屬」、「琴譜之屬」、「篆刻之屬」和「雜技之屬」。這裡的書畫之屬主要收錄的是書畫史、畫譜、畫家傳記、畫跡實錄、書法史、書法錄、書畫題跋、書畫品評、書畫考證、書畫鑑藏、書畫表志、書畫方法、書畫理論等內容，琴譜之屬主要涵括了琴史和琴譜兩項內容，篆刻主要是闡述書體正變以及章法和鐫法等內容，雜技則主要著錄了「羯鼓錄」、「樂府雜錄」和棋經、棋錄等內容。

　　這些分類體現出典型的官方意志和四庫館臣的雅俗、正變、尊卑的觀念。例如，四庫館臣在「藝術類」每一個「屬」之後有一個按語，頗能表明他們分類的這種意識。在「雜技之屬」後的按語是「《羯鼓錄》、《樂府雜錄》，《新唐書‧藝文志》皆入經部樂類，殊為雅正不分，故今悉改列於藝術類」；在「琴譜之屬」後的按語是「以上所錄，皆山人墨客之技，識曲賞音之事也。與《熊朋來琴譜》、《王坦琴旨》之類，發律呂之微，葉風雅之奏者，截然二事。故熊、王諸書得入經部樂類，而此則謹於有詞之譜與無詞之譜，各存一部，以見梗概。其他悉不濫收焉」[176]。

　　直到清末，劉熙載方用「藝」來指稱詩文、賦、詞曲、書法等文體，體現出具有現代意義的「藝術」觀。隨後，梁啟超、王國維、蔡元培、魯

[176] [清] 永瑢等 . 四庫全書簡明目錄 [M]. 上海：上海古籍出版社，1985：448-449.

迅等人才用「美術」、「藝術」概念來指稱詩歌及文學、繪畫、雕塑、音樂、舞蹈、建築、書法等在內的各類藝術，至此，廣義的、與西方現代相接近的「藝術」概念才流行開來。

（二）藝術史中的藝 —— 技術和藝術、實用和審美的融匯和轉化

古代的「藝」在學術史上並非是一個獨立自足的概念，它是以「種植」、「栽種」類的農事勞動為基本意義，後來又衍生出「技術」、「技能」的含義。因此，古代的「藝術」實質上是一個連接雅俗、正變、道器甚或尊卑的仲介性概念。[177] 如果完全按照古代藝術觀念去建構一部「中國藝術史」，不僅不可能，而且沒有必要。其原因是古代藝術觀念的邊界和義界均十分模糊，即便古代「藝術」有具體明確的所指，也無法完全按照古代的藝術觀念去書寫，因為隔著今與古的時空距離，只能據今而知古，而不是相反。因此，中國古代「藝」範疇中的「藝術史」只能是現代意義上的古代藝術史，而不可能是古代「藝術」意義上的藝術史。我們在分析這一部分的「藝」的內容時就把古代的尊卑、雅俗、正變等對藝術進行價值判斷的部分析出，從而突出其審美和愉悅性情的部分。

《周禮 · 保氏》云：「養國子以道，乃教之六藝：一日五禮，二日六樂，三日五射，四日五馭，五日六書，六日九數。」[178] 隨後禮、樂、射、御、書、數便被稱為「六藝」，並且成為貴族子弟必備的六種基本技能。「禮」和「樂」位於「六藝」之首並非因為「禮」和「樂」的藝術性和審美性，而是因為其適合統治階級或貴族階層對「養國子以道」的最基本的要求。禮和樂的審美性在於，禮具有儀式之美、禮器之美和舞蹈之美；樂要具有

[177] 文韜．雅俗與正變之間的「藝術」範疇 —— 中國古典學術體系中的術語考察 [M]．文藝研究，2014（01）：25．
[178] [漢] 鄭玄《周禮》，四部叢刊明翻宋岳氏本，卷四。

樂奏中的「中和」之音，是善與美的體現。《論語》中記載：子語魯大師樂，曰：「樂其可知也。始作，翕如也；從之，純如也，皦如也，繹如也，以成。」[179] 從孔子和魯國樂官的對話可以看出其對音樂功能的認知。「《論語發微》：《孔子世家》記此節於哀公十一年孔子自衛反魯後，知語魯大師者，即樂正，《雅》、《頌》得所之事。始作，是金奏《頌》也。《儀禮·大射儀》納賓後乃奏《肆夏》，樂闋後有獻酢、旅酬諸節，而後升歌，故曰從之。『從』同『縱』，謂縱緩之也。入門而金作，其象翕如變動。緩之而後升歌，重人聲，其聲純一，故曰純如，即《樂記》所謂『審一以定和也。』繼以笙入，笙者有聲無辭，然其聲清別，可辨其聲而知其義，故曰皦如。繼以閒歌，謂人聲笙奏，閒代而作，相尋續而不斷絕，故曰繹如。此三節皆用《雅》，所謂『《雅》、《頌》各得其所』也。有此四節而後合樂，則樂以成。」[180] 可見孔子對音樂內容的理解和形式的認知是高度統一的，即音樂的節奏和韻律的輕重緩急與音樂所象徵的《雅》、《頌》內容「各得其所」切合無間。「起始，眾音齊奏。展開後，協調者向前演進，音調純潔。繼之，聚精會神，達到高峰，主題突出，音調響亮。最後，收尾落調，餘音嫋嫋，情韻不匱，樂曲在意味雋永裡完成。」[181] 這種對音樂藝術的欣賞已經具備了對藝術本體的關照意味，當然這種對音樂「藝術」的認識不能孤立起來理解，在繪畫、工藝雕塑和舞蹈領域也同樣洋溢著新的時代精神。

河南新鄭出土的立鶴方壺銅器是該時期工藝的代表，郭沫若給予其很高的美學評價：「蓮瓣之中央復立一清新俊逸之白鶴，翔其雙翅，單其一足，微隙其喙作欲鳴之狀，餘謂此乃時代精神之一象徵也。此鶴初突破上

[179] 程樹德撰 . 論語集釋·八佾下 [M]. 北京：中華書局，1990：216.
[180] 陳志堅主編 . 諸子集成（第 1 冊）[M]. 北京：北京燕山出版社，2008：56.
[181] 宗白華 . 宗白華全集 [M]. 合肥：安徽教育出版社，1984：431.

古時代之鴻蒙，正躊躇滿志，睥睨一切，踐踏傳統於其腳下，而欲作更高更遠之飛翔。此正春秋初年由殷周半神話時代脫出時，一切社會情形及精神文化之一如實表現。」[182] 白鶴的這一形象似乎已經打破了青銅器雕飾的凝重、獰厲的常規風格，而朝向了更加世俗化和美學化的方向發展，白鶴所代表的精神實質是春秋時期人的自我意識的覺醒和在禮教重壓下人對自由感性的渴慕。

「繪事後素」出自《論語・八佾》，對之闡釋者代不乏人，通常的解釋是：「繪，畫文也。凡繪畫先布眾色，然後以素分布其間，以成其文，喻美女雖有倩盼美質，亦須禮以成之也。」[183] 這裡對「繪事後素」爭論的焦點是對「後」的理解，一般均理解為時間上的先後之後，但也有作為「厚」之意的解釋，即崇尚、重視之意。[184]「繪事」即繪畫之事，或者可以泛化為美化、裝飾之事。其實，「繪事後素」所體現的是孔子對「素」的認知和崇尚。《禮記・樂記》：「樂由中出故靜，禮由外作故文。大樂必易，大禮必簡。」[185] 這種對「樂」、「禮」、「繪事」的「易」、「簡」和「素」的崇尚是一以貫之的，這也是儒家藝術精神的外在體現。古代的樂涵括的範圍非常廣泛，我們從墨子的《非樂篇》中可見一斑：

子墨子之所以非樂者，非以大鐘鳴鼓、琴瑟竽笙之聲以為不樂也，非以刻鏤文章之色以為不美也，非以芻豢煎烹之味以為不甘也，非以高臺厚榭邃宇之居以為不安也，雖身知其安也，口知其甘也，目知其美也，耳知其樂也，然上考之不中聖王之事，下度之不中萬民之利。是故子墨子曰：

[182] 郭沫若. 殷周青銅器銘文研究 [M]. 北京：人民出版社，1954：99-100.

[183] 程樹德撰. 論語集釋・八佾上 [M]. 北京：中華書局，1990：159.

[184] 參見劉偉冬.「繪事後素」新釋 [J].《美術研究》，2013（03）：17.

[185] [漢] 鄭玄《禮記疏》附釋音禮記注疏卷，清嘉慶二十年南昌府學重刊宋本十三經注疏本，第三十七。

「為樂非也。」[186]

墨子將「大鐘鳴鼓、琴瑟竽笙」、「刻鏤文章」、「芻豢煎烹」、「高臺厚榭邃宇」均視為樂的範疇。因此，「樂（音岳），它的內容包含得很廣。音樂、詩歌、舞蹈本是三位一體，繪畫、雕鏤、建築等造型美術也被包括，甚至連儀仗、田獵、肴饌等都可以涵蓋」[187]。從這個意義上（即藝術的本質功用是使人快樂）來看，現代的藝術概念和中國古代的樂的內涵倒有諸多相似之處。

儒家和道家的藝術精神在其開創者孔子和老子這裡都有著一個輝煌的起點，可惜他們都沒有對藝術進行深入系統的理論探討，歷史的悖論在於：他們不僅成就了中國哲學的兩個基本維度，也成就了中國藝術精神的兩個基本原則——至善盡美和自然無為。孔子把「樂」的社會性內容（盡善）和形式美（盡美）的追求高度結合起來，從而做出了《韶》「盡美矣，又盡善也」，《武》「盡美矣，未盡善也」[188] 的論斷。他從「樂而不淫」的標準去評價鄭國的民歌，從而得出「鄭聲淫」的結論：

樂則韶舞。放鄭聲，遠佞人。鄭聲淫，佞人殆。（《論語·衛靈公》）

鄭國之音，好濫淫志，鄭國之俗有溱洧之水，男女聚會，謳歌相感，故云鄭聲淫。（《禮記·樂記》）

（魏文侯）端冕而聽古樂，則唯恐臥；聽鄭衛之音，則不知倦。（《禮記·樂記》）

（晉）平公悅新聲。（《國語·晉語》）

非能好先王之樂也，直好世俗之樂耳！（《孟子·梁惠王下》）

[186]　[春秋戰國] 墨翟《墨子》，明正統道藏本，卷八。
[187]　郭沫若 . 公孫尼子與其音樂理論 . 載《樂記》論辯 . 北京：人民音樂出版社，1983：5.
[188]　[三國] 何晏《論語》，四部叢刊影日本正平本，卷二。

惡鄭聲之亂雅樂也。（《論語・陽貨》）

吾自衛反魯，然後樂正，《雅》、《頌》各得其所。（《論語・子罕》）[189]

孔子所主張的「盡善盡美」的這一美學原則和當時的時代潮流發生了衝突，因此孔子「知其不可，而為之」，目的是要恢復雅樂在當時的正統地位。無奈的是不管是統治階層，還是普通的民眾，都不再自覺遵守先王的禮樂制度，因而出現了「禮崩樂壞」的社會局面。孔子的這種文化保守主義立場不可避免地和社會現實發生激烈的矛盾衝突，在藝術審美領域也不例外，魏文侯的「聽鄭衛之音，則不知倦」和梁惠王的「直好世俗之樂」就反映了當時這種世俗的審美風尚的流行。孔子的美學思想的複雜性在於他儘管主張「善」和「美」的高度統一，但並不排斥「美」和「樂」的獨立價值。他的「知之者不如好之者，好之者不如樂知者」（《論語・雍也》）與「吾與點也」（《論語・先進》）的審美態度即來源於其對人性的深刻洞察。

孔子云：「知者樂水，仁者樂山；知者動，仁者靜；知者樂，仁者壽。」[190] 這種樂山樂水的人文情懷和他的君子應該「文質彬彬」、「吾與點也」的精神是一以貫之的。他的這種在山川自然之美的陶冶下完善自我的道德人格對後代士人產生了積極的影響，董仲舒吟詠的《山川頌》，周敦頤熱衷的山水的「真境」，蘇軾的寄情山水的曠達無不沾溉著孔子的樂山樂水的自然人倫情懷。

孟子是孔子的偉大繼承者。他在哲學上提出了人性善的論斷，在美學上提出「充實之謂美，充實而有光輝之謂大」[191] 的命題；在人生境界

[189] 楊伯峻，楊逢彬．注釋論語 [M]．長沙：岳麓書社，2000：82．

[190] [宋] 蔡節《論語集說》，清文淵閣四庫全書本，卷三。

[191] [戰國] 孟軻《孟子・盡心章句下》，四部叢刊影宋大字本，卷十四。

方面，他崇尚「大而化之之謂聖，聖而不可知之之謂神」[192] 和「至大至剛」[193] 的境界。孟子的這些思想實際上是中國古代「崇高」和「神聖」藝術風格的濫觴。孟子為漢代「雄大」藝術風格的出現提供了理論上的準備。如何達到這種「至大至剛」的境界？孟子的思路是「養氣」，他認為：

　　夫志，氣之帥也；氣，體之充也。夫志至焉，氣次焉，故曰：持其志，無暴其氣。……志壹則動氣，氣壹則動志也。今夫蹶者趨者，是氣也，而反動其心。

　　敢問夫子惡乎長？

　　曰：我知言，我善養吾浩然之氣。

　　敢問何謂浩然之氣？

　　曰：難言也。其為氣也，至大至剛，以直養而無害，則塞於天地之間。其為氣也，配義與道，無是，餒也。是集義所生者，非義襲而取之也。行有不慊於心，則餒矣。[194]

　　敏澤認為孟子的「氣」論實質是對自我力量的肯定[195]，「養氣」說與曹丕的《典論·論文》的「文以氣為主」、劉勰《文心雕龍》的《養氣》篇和韓愈的養氣和修辭等有著直接淵源關係，由此可見孟子的「養氣」說對中國藝術理論產生了長遠的影響。[196] 不僅如此，將孟子的思想放在中國藝術史上去考察，發現他把藝術的共同美感置於感官的感性直覺基礎之上：

　　口之於味也，有同耆焉；耳之於聲也，有同聽焉；目之於色也，有同美焉。於心，獨無所同然乎？心之所同然者何也？謂理也，義也。聖人先

[192] 楊伯峻，楊逢彬．注釋論語 [M]．長沙：岳麓書社，2000：255．
[193] [戰國] 孟軻《孟子·公孫丑上》，四部叢刊影宋大字本。
[194] [戰國] 孟軻《孟子·公孫丑上》，四部叢刊影宋大字本，卷三。
[195] 敏澤．中國美學思想史（上）[M]．長沙：湖南教育出版社，2004：154．
[196] 敏澤．中國美學思想史（上）[M]．長沙：湖南教育出版社，2004：156．

得我心之所同然耳。故理義之悅我心，猶芻豢之悅我口。[197]

　　雖然從口、耳、目出發得出「同耆」、「同聽」和「同美」的結論是具有一定依據的，但不能由此得出「理也，義也」的結論。因為儘管口、耳、目有共同的美感基礎，但也同時存在著因人而異的差異性，那就更不用說「理」、「義」這些社會性的範疇了。

　　孔子和孟子從社會倫理和人的社會屬性出發，試圖實現善和美的統一，藝術的個性和共性的統一，從而成就了中國古代倫理化的藝術理論。老子和莊子儘管也關注社會和人生，但他們是從另外一個向度展開對人生和社會的認識和思索，即不執著、不黏滯於具體人生事象和社會問題的解決，而是以超越的姿態和審美的心胸去燭照之。因此，道家成就的是中國古代個人和審美性的藝術理論。在中國古代藝術的窮究之地，儒、道兩家活水相通，但他們各自成就的藝術之「象」則判然有別。

　　老子的「道」、「自然」和「無為」是其關鍵性的範疇，而「道」不僅在中國古代哲學中居於重要的地位，在中國古代藝術理論中也有著十分重要的影響。何為「道」呢？《老子》說：

　　有物混成，先天地生。寂兮寥兮，獨立而不改，周行而不殆，可以為天下母。吾不知其名，字之曰道，強為之曰大。[198]

　　胡適說：「老子的最大功勞，在於超出天地萬物之外，別假設一個『道』。」[199]馮友蘭說：「道之作用，並非有意志的，只是自然如此。故曰：『人法地，地法天，天法道，道法自然』。」[200] 從老子的這兩段話可以看出，「道」是宇宙萬物的總的法則。

[197]　[戰國] 孟軻《孟子·告子下》，四部叢刊影宋大字本，卷十一。
[198]　張松如 . 老子校讀 [M]. 長春：吉林人民出版社，1981：145.
[199]　胡適 . 中國哲學史大綱 [M]. 重慶：重慶出版社，2013：51.
[200]　馮友蘭 . 中國哲學史 [M]. 上海：華東師範大學出版社，2000：135.

老子又曰：「道可道，非常道；名可名，非常名。無，名天地之始；有，名萬物之母。故常無，欲以觀其妙；常有，欲以觀其徼。此二者，同出而異名，同謂之玄。玄之又玄，眾妙之門。」[201] 儘管歷代學者對這句話有著不同的解讀，但「道」的這種有與無、虛與實、若有若無、若虛若實、混沌不可名的性質則是普遍被承認的。道範疇的這種質素就為中國藝術理論的發展樹立了一個很高的起點，例如中國藝術理論中的「韻」、「意境」、「意象」、「氣」等範疇無不具有「道」的這種特性。老子之「道」概念的提出，不僅使中國古代哲學具備了形而上的思辨品質，而且也使藝術因此很快掙脫了天、神、巫術的控制而具備了人性的內涵。

在老子之前，「道」大多指具體的「道路」，那麼當時，有沒有和老子之道相當的概念呢？「天」的概念應該與之相當，「老子的『天地不仁』說，似乎也含有天地不與人同性的意思。人性之中，以慈愛為最普通，故說天地不與人同類，即是說天地無有恩意。老子這一個觀念，打破古代天人同類的謬說，立下後來自然哲學的基礎」[202]。老子在「天」之上加了一個「道」，使得天成為人的對象，天要效法道的規律。中國古代藝術理論的很多原則儘管發端於老子的哲學，但老子似乎無意於去關注藝術，甚至有反藝術或技術的傾向。真正把「道」藝術化的是莊子，《莊子·知北遊》中說：

天地有大美而不言，四時有明法而不議，萬物有成理而不說。聖人者，原天地之美而達萬物之理，是故至人無為，大聖不作，觀於天地之謂也。[203]

從莊子「天地有大美而不言」的自然觀中我們可以發現莊子的「道」

[201] 陳鼓應. 老子注釋及評介 [M]. 北京：中華書局，1984：442.
[202] 胡適. 中國哲學史大綱 [M]. 重慶：重慶出版社，2013：50.
[203] 陳鼓應. 莊子今注今譯 [M]. 北京：商務印書館，2007：650.

是「客觀存在的、最高的、絕對的美」[204]。那麼莊子所謂的「道」與藝術之間是一種什麼樣的關係呢？徐復觀認為：「說到道……但若通過工夫在現實人生中加以體認，則將發現他們之所謂道，實際是一種最高的藝術精神，這一直要到莊子而始為顯著。」[205]「道」範疇儘管是老子最先建立起來的，但老子的著眼點更多的是對社會、現實和政治的關切，而莊子的「道」雖然依舊是從現實社會中開出的「燦爛之花」，但它更多的指向則是主體的人及其精神。

莊子思想中的自由思想（「逍遙游」、「庖丁解牛」、「心齋」、「坐忘」、「吾游心於物之初……夫得是，至美至樂也。得至美而游乎至樂，謂之至人」《莊子·田子方》）和混沌思想（「象罔得玄珠」《莊子·天地》）對後世的藝術影響較大。這裡就涉及莊子的審美心胸的理論、審美創作的理論和審美接受的理論。例如，「象罔得玄珠」的寓言故事的基本寓意是：事物的形象比言辭更為優越，形象是有與無的結合，即「象罔」。「象罔」既是對「言不盡意」、「立象以盡意」的發揮，也是對《繫辭傳》命題的修正。[206] 朱自清說：「《莊子》是一部『韻致深醇』的哲理詩……比起儒家來，道家對於我們文學和藝術的影響的確廣大些。那『神』的意念和通過了《莊子》影響的那『妙』的意念，比起『溫柔敦厚』那些教條來，應用的地方也許要多些罷？」[207] 其實不止如此，除了「神」的範疇外，還有「韻」的範疇、意境範疇，莊子對它們都有著深遠而重大的影響。

先秦的「藝」概念基本上是技術的代名詞，但《莊子》賦予技術以藝術審美內蘊。西漢的《淮南子》中有多處論述美和美感的文字，其「旨近

[204] 葉朗. 中國美學史大綱 [M]. 上海：上海人民出版社，1985：111.
[205] 徐復觀. 中國藝術精神 [M]. 桂林：廣西師範大學出版社，2007：36.
[206] 葉朗. 中國美學史大綱 [M]. 上海：上海人民出版社，1985：131.
[207] 朱自清. 朱自清古典文學論文集 [M]. 上海：上海古籍出版社，1981：129.

老子」，然而藝的觀念仍然停留在「德成而上，藝成而下」的水準。東漢末年徐幹的《中論》提出了「文藝」和「美育」的概念，這是藝術觀念的重大進步。魏晉六朝人的自覺和文的自覺使藝的觀念覺醒了。曹丕提出了「文以氣為主」的觀念，使文不僅可以和經國大業、不朽盛世相連，而且使文可以和「道」範疇直接溝通。至劉勰提出聖人「因文而明道」的觀點，至此詩和志、文和道的關係才得以貫通。宗炳的「澄懷味象」和「以形媚道」、顧愷之的「以形寫神」和「實對」觀念、謝赫的「六法」論、沈約的音韻成就、劉勰的文章學巨著，這一切均表明藝的觀念是在技術和藝術、實用和審美之間融匯和轉化的。清代末年的康有為仍然認為「藝」不是純粹的審美問題。「藝」成為純粹的審美藝術是在五四新文化運動前後的事情。

（三）藝範疇與藝術本體論 —— 藝與道、氣和象範疇

　　古今藝範疇的邊界差異巨大，從上面兩節的論述中可以看出。藝範疇內容的駁雜性恰恰可以和藝術的本體論的道、氣和象諸範疇形成某種對應關係。先秦的莊子鄙視技術，同時又十分重視技術對人自身力量的延伸。整體來講，莊子反對技術對人的異化，而主張技術對人的解放。因此，他的藝術（技術）和道的關係可以概括為由技進乎道。《莊子》中講述的「庖丁解牛」、「佝僂者承蜩」、「梓慶削木為鐻」、「長於水安於水」等故事的特點就是把技術變為自身的一部分，把工具或媒介融入自身之中，這樣就可能達到「刻雕眾形，而不為巧」的藝術境界。質言之，《莊子》的藝術或技術不是外在於人的東西，而是內在於人自身之中的「自然」之物，因此莊子的「藝」要服從自然之道。

　　宋代的「藝」觀念比前代已經有很大變化，其中最重要的變化是其思

辨性和體系化傾向增強。魏晉的理論發展和隋唐的藝術實踐為宋代藝術理論的發展鋪平了道路。朱熹理學的成就幾乎掩蓋了他在藝術上的光芒，馮沅君認為朱熹曾是歷史上最會寫文章的高手。他獨具特色的藝術理論體系可以概括為「理本氣具」的哲學本體論，他以此為根據提出了「文從道出」的藝術本體論、「感物道情」的藝術發生論、「托物興辭」的藝術特徵論、「氣象渾成」的藝術理想論、「涵泳自得」的藝術鑑賞論以及「遠遊精思」的主體修養論。[208] 這種概括是頗為精當的。如果僅從藝術和氣、象範疇的關係來講，朱熹顯然是把氣範疇和象範疇進行了創造性的發揮，提出了「氣象」論。他說：「詩須是平易不費力，句法混成，如唐人玉川子輩，句語雖險怪，意思亦自有混成氣象……（韋應物）其詩無一字做作，直是自在，其氣象近道。」[209] 朱熹對盧仝（號玉川子）和韋應物的詩評價極高，謂前者「氣象渾成」，後者「氣象近道」，這種詩的境界就是「氣象渾成」的藝術至境。朱熹的「理」是本體範疇，相當於傳統哲學中的「道」，他的「氣」是次一級的本體範疇。他由「理」和「氣」範疇所構成的理氣論是中國哲學「最縝密最有條理的本根論系統」[210]。關於「理」和「氣」的關係，他認為：

　　天地之間，有理有氣。理也者，形而上之道也，生物之本也；氣也者，形而下之器也，生物之具也。是以人物之生，必稟此理，然後有性；必稟此氣，然後有形。（《四書集義精要》28 卷，清文淵閣四庫全書本，卷三・大學三）

　　天下未有無理之氣，亦未有無氣之理。（《朱子語類》，明成化九年陳

[208] 潘立勇 . 朱熹藝術哲學的總體特色 [A]. 李孝弟 . 儒家美學思想研究 [C]. 北京：中華書局，2003：556.
[209] [宋] 黎靖德《朱子語類》，明成化九年陳煒刻本，卷第一百四十。
[210] 張岱年 . 中國哲學大綱 [M]. 南京：江蘇教育出版社，2005：80.

燁刻本，卷第一）

　　所謂理與氣，此決是二物。但在物上看，則二物渾淪不可分開各在一處；然不害二物之各為一物也。（《晦庵先生朱文公文集》，四部叢刊影明嘉靖本，卷第四十六）

　　他的理氣論中的「理本氣具」和「理氣相渾」的思想體現在藝術上就是「氣象渾成」和「氣象近道」的理想藝術境界。朱熹曾對「象」和「言」的關係做出如下的議論：

　　嘗謂伏羲畫八卦，只此數畫該盡天下萬物之理……所謂「書不盡信，言不盡意」者非，蓋他不會看「立象以盡意」一句。惟其言不盡意，固立象以盡之。學者於言上會得者淺，於象上會得者深。[211]

　　「言」是抽象的語言符號，而「象」則是感性直觀的形象（或者卦象）。他的「言上會得者淺，象上會得者深」就是說藝術的感性特徵對人心的觸動要比理性的語言更為深刻強烈。他在《書畫銘》中則表達了自己對書畫藝術創作的認識：「握管濡毫，伸紙行墨。一在其中，點點畫畫。放意則荒，取妍則惑。必有事焉，神明厥德。」[212] 關於此段話，明代王英在《書方尚書所藏朱夫子墨蹟》中對之有如下的評論和解讀：

　　夫書，六藝之一也，學者之余事，而有至理寓焉。去古既遠，世之學書者以姿媚豔麗為工，而所書者則又多豔辭俚語，無益於世。是以先生之所謂「一者，敬也」。敬存於心，則不至於荒惑，而書之體自得。有事於此，乃能神明其德。先生於書其敬且爾，在他人可不慎哉！[213]

　　朱熹的「一在其中，點點畫畫」，還是強調書法的理性內容，看似感

[211] 黃冬麗.《朱子語類》語彙研究 [M]. 北京：語文出版社，2016：330.
[212] 鄭福田主編. 永樂大典 [M]. 呼和浩特：內蒙古大學出版社，1998：1529.
[213] [明] 王英《王文安公詩文集》，清樸學齋鈔本，卷六雜著。

性的「點點畫畫」，要想「神明厥德」必要「一在其中」，擯棄浮豔和姿媚的書法風格，這樣就能不惶惑於心，而能抱一而敬。朱子反對藝術性的「放意」和「取妍」，這正是他基於「學者於言上會得者淺，於象上會得者深」的認識。要之，朱熹所謂「一在其中」是言書法的形式和內容的關係，認為「明德」是書法藝術的終極目的。「一草一木皆有至理」，何況「點點畫畫」的書法？朱熹書畫理論又回到了嵇康對音樂的認識：「鄭聲是音聲之至妙。妙音感人，猶美色惑志，耽槃荒酒，易以喪業。」[214] 他們一方面承認藝術的感人力量，另一方面又懼怕這種力量破壞人內心的和諧和社會秩序的穩定，這種強烈的「幽暗意識」直接影響了人們對藝術本體的認識。魏晉時，門閥士族社會的權力爭奪使士人朝不保夕，他們吃藥、飲酒、談玄、品藻、夜遊，過著任情恣性的生活。他們對有無問題、虛實問題、情性問題、哀樂問題的關注，實際是對殘酷現實的本能思考。魏晉門閥士族時代，阮籍、嵇康等還可以依附於一個士族集團來對抗另外一個士族集團。而宋代科舉制度相對完善，文人社會地位比較高，他們有著優厚的待遇，但是想在社會上有所作為則相對困難。鑑於此，宋代文人的心靈中一方面有著渴望建功立業的政治抱負，另一方面存在著強烈的疏離於政治而尋求精神獨立的傾向。《西園雅集圖記》中云：「水石潺湲，風竹相吞，爐煙方嫋，草木自馨，人間清曠之樂，不過於此。嗟呼！洶湧於名利之域而不知退者，豈易得此耶！」[215] 這種文人情趣和隱逸情結籠罩著整個中國近世的文人精神世界。

　　朱熹「文從道出」的藝術本體論限制了他對「藝」、「氣」和「象」的進一步美學探討。他只能把藝滯留於道、理之中，藝術的過程也就是

[214]　[三國] 嵇康. 聲無哀樂論 [A]. 吳釗等. 中國古代樂論選輯 [C]. 北京：人民音樂出版社，2011：124.

[215]　陶慕寧. 采菊東籬詩酒流連的生活美學 [M]. 南京：江蘇人民出版社，2017：82.

氣化為具體藝術品的過程。在這種過程中朱熹注意到了「放意」和「取妍」的心靈自由，遂又用「理」對之否定，這是他的局限性。朱熹藝術理論的貢獻是他建立了一個和他的「理本氣具」相一致的藝術體系。他從「理氣相渾」的本體論到「文從道出」、「氣象渾成」、「一在其中」的藝術論，奠定了隨後藝術理論的基本走向。他的藝術論中的理、氣、象的本體論結構中，「理」為本體、「氣」為實性、「象」為顯現。[216] 整體來講，這種藝術本體論是宋代藝術社會的現實（文化繁榮、邊疆危機、世俗享樂）、理學思想的集大成（程朱理學中的理性精神和形上追問）和主體性情（「意」、「韻」境界的內在尋求和理趣、禪意交相輝映）的共同作用的結果。這種以理為本的藝術本體論體系對後代藝術理論家有著深刻的影響。嚴羽的《滄浪詩話》深受朱熹「氣象渾成」理論的影響，隨後明清王陽明和李贄基本上是在解構朱熹的這個理論體系，但也從反面說明其影響力之大。清代的胡應麟在《詩藪》中形容盛唐詩歌「氣象渾成，神韻軒舉」[217]，清代的戴熙在評價王茂京的立軸畫時說「色墨融洽，氣象渾成」[218]，這些都說明了朱熹的「理」、「氣」、「象」的本體論結構對藝術實踐的影響之大。

　　清代劉熙載在《藝概》中提出了一個著名的觀點：「藝者，道之形也。」他在《昨非集》中申述了這一觀點。《藝概·序》中寫道：

　　藝者，道之形也。學者兼通六藝，尚矣！次則文章名類，各舉一端，莫不為藝，即莫不當根極於道。顧或謂藝之條緒蔡繁，言藝者非至詳不足以備道。雖然，欲極其詳，詳有極乎？若舉此以概乎彼，舉少以概乎多，

[216] 潘立勇 . 從漢唐氣象到宋元境界 [J]. 杭州師範大學學報，2013（06）：26.

[217] ［明］胡應麟《詩藪》，明刻本，內編五。

[218] ［清］戴熙《習苦齋畫絮》，清光緒十九年刻本，卷七。

亦何必殫竭無餘，始足以明指要乎！是故，余平昔言藝，好言其概，今復於存者輯之，以名其名也。……蓋得其大意，則小缺為無傷，且觸類引申，安知顯缺者非即隱備者哉！抑聞之《大戴記》曰：「通道必簡。」「概」之云者，知為「簡」而已矣。至果為通道與否，則存乎人之所見，余初不敢意必於其間焉。[219]

　　劉熙載的「藝者，道之形也」的觀點構成了其藝術論的基石。他的「道」的內涵是什麼呢？他以「仁」、「義」論道，因此可以說他的道是儒家之道；他又以「真」言道，可以說他又融入了道家的思想；他精研佛禪典籍，並言：「道不泥言說形象，亦不離言說形象。是故，文章書畫皆道。」[220] 顯然是佛禪的「道不在聲色，而不離聲色」[221] 的演繹。要之，劉熙載的「道」是儒、釋、道三家融合而成之道，蘊含著深厚的文化基礎。他的「藝」既指「六藝」經典，也指書畫、戲曲等傳統藝術。可見，雖然劉熙載的藝術論創見不多，但卻對古代藝術本體論有著完美的理論總結，這是值得我們認真研究的。下面對藝術本體論範疇道、氣、象分別進行梳理。

■ 二、道範疇 —— 藝術之靈魂

　　「道」不僅是中國古代哲學的最高概念，也是中國古代藝術的最高範疇。老子之「道」的提出既是他理論的邏輯假定，也是當時紛亂殘酷的社會現實的理論凝集。老子描述「道」時常用的副詞是「強」、「似」、「或」、「若」、「幾」（「吾不知其名，字之曰道，強名之曰大。」[222]）等，這說明了「道」所指和能指的矛盾，「道」字僅僅是一個符號，而它的實

[219]　[清] 劉熙載 . 藝概 [M]. 北京：朝華出版社，2018：3-4.
[220]　[清] 劉熙載 . 劉熙載文集 [M]. 南京：江蘇古籍出版社，2001：762.
[221]　[宋] 普濟 . 五燈會元（卷十七）[M]. 北京：中華書局，1984：1119.
[222]　[周] 老聃《老子河上公注》，四部叢刊影宋本，卷上。

際內容則比「道」字本身要豐富得多。老子心中之「道」的無限豐富性是遠遠超過「道」符號所能表達的。老子之「道」既非常具體，又異常抽象，這也正如美學家費舍（F.T.Vischer，1807—1887）所言:「觀念愈高，它所包含的『美』越多。但即使是最低的觀念也含有『美』，因為它是整個體系中不可缺少的一環。觀念的最高形式是個性，因此，最崇高的藝術是以最崇高的個性為主題的藝術。」[223] 老子之「道」的美在於他用「道」的形式（觀念）凝聚了他對那個時代的無限深沉的思索和感喟，在這個意義上說，老子的《道德經》也是一首「韻致深醇」的哲理詩。

　　莊子則把老子之「道」更加藝術化和審美化。莊子雖然沒有直接發表關於藝術的言論，但莊子（或其藝術化的人生）卻啟迪了後人無限的遐想，成為後代具有超越和自由精神的藝術家效法的楷模。其後代的魏晉、唐宋，晚明乃至現當代藝術均受到他直接而深刻的影響，因此對道範疇的研究就顯得非常重要。下面就道範疇的衍化、道藝的關係、本體之道和藝術靈魂之道分別加以論述，以廓清道範疇在中國古代藝術中的地位和價值。

（一）道範疇的衍化 —— 自然的「天」到哲學的「道」，至藝術的「文」

　　「道」這個字在甲骨文中是否存在，還有爭議。嚴一萍認為，甲骨文中的「𦥯」就是道，是「導」的本字，並闡釋了它在甲骨文中的用法，指出該字的含義為「示之以道途也」，以期望田獵時候能多獲。《說文》中有「道」和「導」二字，「道，所行道也」[224]。嚴一萍把「道」字的孳乳流變情況概括在圖示（見下頁右圖）中，筆者認為，他對先秦「道」字的考

[223]　[德] 沙斯勒 . 美學批評史 [第一卷]，1872：1065-1066. 轉引自列夫 · 托爾斯泰 . 藝術論 [M]. 豐　　　陳寶譯，北京：人民文學出版社，1958：27.
[224]　[清] 邵晉涵《爾雅正義》，清乾隆刻本，卷六。

辨最為詳審，有著很高的參考價值。[225]

　　「道」的金文寫作：「」（從首，從行，汗簡行部，釋為道，見於《尚書》貉子卣）、「」（
鼎）、「」（曾伯簠）、「
、、」（散盤）、「」（中山王鼎）、「
」（鼎）[226]，這時的「道」字多釋為「道路」。《說文解字》沿襲了金文的字形和字義，「從行，從首，一達謂之道」[227]。《釋名·釋道》：「一達曰道路。道，蹈也。路，露也。人所踐蹈而露見也。」[228] 可見漢代「道路」已經形成了一個固定的詞。從漢代對「道」的闡釋來看，「道」首先是作為名詞的「道路」講，又因為它「從行」且又有「蹈」、「露」的含義，因此，「道」也就具備了動詞化的傾向。段玉裁在《說文解字注》中亦看到了這一點，他說：「道者人所行，故亦謂之行。」[229] 這些均為字典中的「道」的原始含義，在文獻中「道」的含義要豐富得多。

[225] 《釋？中國文字第七冊》，《古文字詁林》（第 2 冊）[M]. 上海：上海教育出版社，2000：455-458.

[226] 《金文編》，《古文字詁林》（第 2 冊），上海：上海教育出版社，2000：455.

[227] [漢] 許慎《說文解字》，清文淵閣四庫全書本，卷二下。

[228] [漢] 劉熙《釋名》，四部叢刊影明翻宋書棚本，卷第二。

[229] [清] 段玉裁《說文解字注》，清嘉慶二十年經韻樓刻本，卷二篇下。

1. 自然之道

從「道」的字源來看，它是指道路，即人行走之後在地面所形成的軌跡。在此之後，不管「道」的含義如何深奧莫測，都與此有著直接的關係。道路之「道」的基本語義要素是：有一定軌跡和方向，有通達之意，人無意為之的人為之物。

《詩經‧小雅‧大東》中說：「周道如砥，其直如矢。」[230]這裡的「道」即是道路之意，是「道」的最基本的意涵。但這裡的「道」已經不是自然之道，它明顯含有人為之意在裡面，因為「如砥」、「如矢」的「道」只能是人在理性參與的基礎上為之的結果。

《繫辭上》：顯諸仁，藏諸用，鼓萬物而不與聖人同憂。《注》：萬物由之以化。……聖人雖體道以為用，未能至無以為體，故順通天下，則有經營之跡也。《正義》：道之功用，能鼓動萬物，使之化育。……道則無心無跡，聖人則無心有跡。……內則雖是無心，外則有經營之跡，則有憂也。[231]

錢鍾書說：「揚雄《法言‧問道》：『吾與天與，見無為之為矣。或問：雕刻眾形者非天與？曰：以其不雕刻也。』揚雄雖自言此乃取老子之說，而語更爽利，可作無心有跡之確解。」[232]如果連繫《老子》的「天地不仁」[233]之說，天地和人相分，這就意味著老子已經意識到了人格化的天地觀念已經動搖，代之而起的是物件化的天地觀念的出現。老子在此基礎上提出了自己新的觀點，認為「道」是「先天地生」，是比「天地」更為

[230]　[清]阮元《詩書古訓》，清道光刻本，卷二下。
[231]　錢鍾書. 管錐編（一）[M]. 北京：生活‧讀書‧新知三聯書店，2007：73.
[232]　錢鍾書. 管錐編（一）[M]. 北京：生活‧讀書‧新知三聯書店，2007：73.
[233]　這裡「仁」有兩意，即「仁慈」或「人」之意。見胡適. 中國哲學史大綱 [M]. 重慶：重慶出版
　　　　社，2013：50.

本源、更為根本的存在。他還認為「道法自然」（「自然」即「自己如此」之意，和自然界、自然萬物不同），也就是說道自己如此，它既是最根本的存在，也是最高的存在，它以自己為法，而不法任何具體的事物（也包括人）。老子之「道」的重要意義在於它是人類自我意識發展的重要階段的標誌。人是從自然界中發展而來的，因此人是自然界的一部分，但如何把人從自然界中超拔出來、區別出來就是當時重要的認識論課題。老子提出了「道可道非常道」、「先天地生」、「象帝之先」、「天地不仁」等重要命題，把一個有意志的天轉變為一個物件化的天，這就為我們認識自然界（天地）開闢了道路。今天的倫理學家和環境學家極力提倡和強調的「人是自然界的一部分」，不要過度地物件化自然，不要無限制地濫用自然資源，這與老子的努力方向正好相反，但其意義是同樣偉大的。

由人道發展到天道，日月星辰運行的軌跡曰天道，河流運行的軌跡曰河道，飛禽走獸的羽毛和花紋曰文，這些都是自然之道或天道。《周易·繫辭下》中說：「古者庖犧氏之王天下也，仰則觀象於天，俯則觀法於地，觀鳥獸之文與地之宜，近取諸身，遠取諸物，於是始作八卦，以通神明之德，以類萬物之情。」[234] 這裡雖然沒有「道」字出現，但幾乎處處在言道。首先它是在探討庖犧氏王天下之原因，即「王道」；其次是言「天象」、「地法」、「鳥獸之文」、「八卦」、「神明之德」、「萬物之情」，也即萬物之道。《易經》整體性質而言是屬於宗教巫術，它旨在探測天神的意志，它對世界總的看法從屬於一定的宗教世界觀。《易傳》是對《易經》的解釋，是哲學著作。[235]《周易》對事物的判斷是通過「卜」（用龜甲）或「筮」（用蓍草）來比附或者連絡人事（從現存的卜辭來看，多是戰

[234]　[周]卜商《子夏易傳》，清通志堂經解本，卷七。
[235]　徐儀明，陳江風，劉太恆. 中國文化論綱 [M]. 開封：河南大學出版社，1992：126.

爭、祭祀、氣象和建設城池等人事內容），這種比附當然具有古代人的數理觀念和邏輯認知的規律，但更多的是一種臆測或想像，因此司馬遷說：「三王不同龜，四夷各異卜，然各以決吉凶。」[236]

《易傳》在中國古代藝術理論史上的重要貢獻是提出了「象」的範疇。「《易》之有象，取譬明理也，『所以喻道，而非道也』（語本《淮南子‧說山訓》）。求道之能喻而理之能明，初不拘泥於某象，變其象也可；及道之既喻而理之既明，亦不戀著於象，舍象也可。」[237]「象」在這裡僅是具有符號的指示意義，它所要顯示的則是「意」或者「道」。「《易》之象」即指卦象，這當然是人為的建構，但易象來源於自然。《簡易道德經》：「易，上則日象，下則物象，有日萬物顯現，則易之象也。」[238]《易經》以奇數為天之數，以偶數為地之數。陽爻為天，其畫一；陰爻為地，其畫二。陰陽皆從蓍撰而來。筮時，蓍草九撰七撰為陽爻，六撰八撰為陰爻。這就是參天兩地而倚數的主要內容。[239]

古代巫師預測未知事物時所用的卜筮即龜甲和蓍草，為什麼會選擇這兩種東西作為卜筮的媒介呢？這首先是因為古代醫卜不分，蓍草和龜甲都是極具藥用價值的藥材。其次是文化的選擇，蓍草和烏龜都是具有靈異性質的植物和動物。[240]這裡當然有自然崇拜或神靈崇拜的因素在裡面。最後是蓍草的自然形狀和龜甲的自然紋理比較適宜於進行觀其象數。《易經》的這種運用自然之物來推演人事吉凶的方法，表現出了由自然之「道」向社會之「道」轉化的思想痕跡。其實，在夏商和春秋前期最高的範疇是

[236]　[漢] 司馬遷 . 史記‧太史公自序 [M]. 北京：中華書局，1959：3318.

[237]　錢鍾書 . 管錐編（一）[M]. 北京：生活‧讀書‧新知三聯書店，2007：20.

[238]　中國易學文化研究院 . 梅花易數入門 [M]. 北京：九州出版社，2009：63.

[239]　參考朱伯昆，李申，王德有 . 周易通釋 [M]. 北京：昆侖出版社，2004：6.

[240]　《易緯‧乾鑿度》引古《經》說：「蓍生地，於殷凋殞一千歲。一百歲方生四十九莖，足承天地數，五百歲形漸幹實，七百歲無枝葉也，九百歲色紫如鐵色，一千歲上有紫氣，下有靈龍神龜伏於下。」《說文解字》也說蓍草「生千歲（才）三百莖」。

「天命」，《尚書·召誥》說「王其德之用，祈天永命」，即以「立德」來祈求上天永葆其政治權力的合法性。春秋後期變亂頻繁，人們對天的崇拜減少，從而產生了「不吊昊天，不宜空我師！……昊天不傭，降此鞠訩；昊天不惠，降此大戾」[241] 的思想，這實質是對「天命」的懷疑，最後出現了「天命不徹 [242]，天命靡常 [243]」的境況。這樣的說法實質是對「天命」觀念的否定。梁啟超亦言：「商周之際，對於天之寅畏虔恭，可謂至極。」及至春秋戰國時期，這種觀念受到了極大的衝擊，老子認為：「天地不仁，以萬物為芻狗。」何以出現這種情況？「此無他，神權觀念，惟適用於半開的社會，其不足以靨服春秋戰國時之人心，固其所也。」[244]

　　《左傳》則明確區分了「天道」和「人道」的不同，並且提出了「天道」無法決定「人道」的觀點。「天道遠，人道邇，非所及也，何以知之，灶焉知天道？」指出天道和人道遠近的不同，並且認為天道不能決定人事，這在當時是有著進步意義的。「而天的觀念也漸為天道的觀念以及道的觀念所取代，喪失了其為人格意志神的意義。天的非人格化，表明中國哲學中的上帝觀念（為商周天的觀念之內涵），並未能如希伯來人的上帝觀念，最後形成天之宗教神學。這亦說明，中國早期的天的觀念，除了用來說明自然及人事之外，並未發展出一種超自然、超生死的向度，故未能形成一種超越上帝的意象。這亦說明，『天』原是受情緒和想像的影響的觀念，而並非知識和理性的產物。」[245] 中國先秦「天」觀念的這個特點為其「道」觀念的轉化以及與「道」觀念的結合提供了便利條件。

[241] 陳戎國點校. 四書五經（上）[M]. 長沙：岳麓書社，2014：363.
[242] [漢] 毛亨《詩經·小雅·十月之交》毛詩，四部叢刊影宋本，卷十二。
[243] [清] 胡文英《詩經逢原》，清乾隆刻本，卷八。
[244] 梁啟超. 先秦政治思想史 [M]. 北京：東方出版社，2012：39、40.
[245] [美] 成中英. 世紀之交的抉擇 —— 論中西哲學的會通與融合 [M]. 北京：知識出版社，1991：149.

　　從《尚書》、《老子》、《詩經》、《論語》和《左傳》我們都可以看到自然之「道」，或曰天道與社會之「道」，或曰人道二分情況的出現，這反映了中國古代人的自我意識的覺醒和主體意識的增強。不管是學術上的「百家爭鳴」、政治上的戰亂紛爭，還是藝術上的豐富多彩，無不昭示著人的力量。其實這種「爭鳴」、「紛爭」和「豐富」背後隱藏著「承認」、「統一」和「反思」的趨勢。要求「承認」是所有意識的一個特性，但不是所有的意識都能獲得被「承認」的機遇。當不同的意識相遇，衝突就會來臨，為了保持自我意識的同一性，也就是意識的「單純的自為存在」，必須要征服異己的意識。戰國時期的亂象就是由各方維護自我的「單純的自為存在」而引起的。「天人合一」與「天人相分」思想的心理學背景是以是否「承認」客體和主體意識一致為基礎。以戰爭為例可以說明「承認」原則的重要性。在戰爭中如何劃定戰勝方和戰敗方，一般不是把對方徹底消滅，而是要對方承認自己勝利，但在秦代以前戰敗方被坑殺是常見的事，後來戰敗的士兵多被轉化為奴隸。讓戰敗方承認勝利者主人的地位，這體現了自我意識的發展和進步。這種意識反映在學術爭鳴上，就有儒家和道家在基本觀點分歧的基礎上卻表現出很多一致的認知和終極的價值認同。藝術領域中也可以看到這種「承認」原則的重要性，當然先秦時期的藝術依附於政治、宗教和宗法性的社會，它自身沒有獨立，我們從禮器的紋飾中可以看到人和社會的對立，人和自然的對立，反映在藝術風格上就是這些青銅禮器以猙獰的面目示人，給人以威壓的感覺，表現了人的意識和社會、自然對立對抗的情態。「虎食人卣」是商周時期比較典型的以虎食人為母題的青銅器，也有的研究者把它命名為「人虎相合卣」，至於這些青銅器究竟表現了什麼主題還沒有定論，但其中的人物沒有絲毫的痛苦之情，肯定不能簡單地理解為老虎吃人的主題。筆者認為，把這類青銅器

理解為「人虎相合卣」可能比較接近歷史的原貌。從審美的角度觀照，可以看出虎儘管張開大口，但並不猙獰，人物頭部居於虎口中央，並有安詳之容，這一切均說明「人和強大自然的和解」，或者說這反映了人在回歸大自然母腹的過程中的從容和滿足之情。湖南長沙出土的「人物龍鳳」帛畫，其內容為帛畫右上方是一隻鳳凰，鳳凰下面是一個側面人物（他可能是墓的主人），鳳凰和人占了畫面大部分，左側有一條龍被擠到畫面一角。據郭沫若考證，這表現了正義戰勝邪惡的主題。郭沫若的闡釋大致不錯，但也並非定論，筆者認為它表現了另外一種天人關係，即「人與自然對抗性的關係」。黑格爾的《精神現象學》是研究精神現象如何實現其本質的過程，「用中國哲學的術語來說，這就是『由用求體』的方法。『用』指現象，『體』指本質。中國哲學著作中有所謂『格物窮理』，『物』是現象，『理』是本質，『格物窮理』就有由現象窮究本質的現象學的素樸意義」[246]。我們在追溯自然之「道」的意涵時，也是運用這種現象學的方法，從現象入手進入到對本質的思考。

　　自然之「道」是在解決自然和人的關係時提出的範疇，中國這種主客式的認識並不發達，這反映出中國人特有的思維習慣和文化傳統。為了說明這一點，可以和西方做一比較：

　　先從人世間個別的美的事物開始，逐漸提升到最高境界的美，好像升梯，逐步上進，從一個美形體到兩個美形體，從兩個美形體到全體美形體；再從美的形體到美的行為制度，從美的行為制度到美的學問知識，最後再從各種美的學問知識一直到只以美本身為物件的那種學問，悟徹美的本體。[247]

[246]　[德] 黑格爾. 精神現象學（上卷）[M]. 賀麟，王玖興譯，上海：上海人民出版社，2013：11.
[247]　[古希臘] 柏拉圖. 文藝對話集 [M]. 朱光潛譯，合肥：安徽教育出版社，2007：163.

　　這是典型的西方思維方式，他對美的本體或者藝術本體的認識是從經驗開始逐步上升，一步一步從感性到理性，最後提升到對精神本體和美本體的認識，這就是邏輯分析的思維方法。中國古人特別是藝術家則使用直觀體悟，即生活、即文化、即審美的一體化的感悟方式。《鶴林玉露》中有這樣一段文字頗能說明中國古代獨特的審美方式：

　　唐子西詩云：「山靜似太古，日長如小年。」余家深山之中，每春夏之交，蒼蘚盈階，落花滿徑，門無剝啄，松影參差，禽聲上下。午睡初足，旋汲山泉，拾松枝，煮苦茗啜之。隨意讀《周易》、《國風》、《左氏傳》、《離騷》、《太史公書》及陶杜詩韓蘇文數篇。從容步山徑，撫松竹，與麛犢共偃息於長林豐草間。坐弄流泉，漱齒濯足。既歸竹窗下，則山妻稚子，作筍蕨，供麥飯，欣然一飽。弄筆窗間，隨大小作數十字，展所藏法帖、筆跡、畫卷縱觀之。興到則吟小詩，或草《玉露》一兩段。再烹苦茗一杯，出步溪邊，邂逅園翁溪友，問桑麻，說杭稻，量晴校雨，探節數時，相與劇談一餉。歸而倚仗柴門之下，則夕陽在山，紫綠萬狀，變幻頃刻，恍可人目。牛背笛聲，兩兩來歸，而月印前溪矣。味子西此句，可謂妙絕。[248]

　　這段話充分表達了中國古代士人的生活願望和審美理想。在這裡，時間凝固了，空間也時間化了，總之是萬物渾然一體了，衝突對立消融在和諧之中，中國古代獨特的時空意識就產生在這樣的生活環境之中。宗白華對此有深刻的認識：「中國人的宇宙概念本與廬舍有關。『宇』是屋宇，『宙』是由『宇』中出入往來。中國古代農人的農舍就是他的世界。他從屋宇得出空間觀念。從『日出而作，日入而息』（《擊壤歌》），由宇中出

[248] [清] 羅大經《鶴林玉露》，明刻本，卷四。

入而得到時間觀念。空間、時間合成他的宇宙而安頓著他的生活。他的生活是從容的，是有節奏的。對於他，空間與時間是不能分割的。春夏秋冬配合著東南西北。這個意識表現在秦漢的哲學思想裡。時間的節奏（一歲，十二個月，二十四節氣）率領著空間方位（東南西北等）以構成我們的宇宙。所以我們的空間感覺隨著我們的時間感覺而節奏化了、音樂化了！」[249] 在這裡，自然之「道」、哲學之「道」和藝術之「道」仿佛融合為一，難分彼此。

2. 哲學之道

中國商周時代之「天」的觀念，主要是人格化的天，而非知識和理性的天。自然之「道」即中國古人生活的這個天地環境之「道」，他們融身其中，而不做主客二分的認識。其主要原因是中國古人在解決其「種生命」[250] 問題時，這種農耕文明可以很好地滿足其需要，不必對其進行無限的探究。「在中國人之思想中，迄未顯著的有『我』之自覺，故亦未顯著地將『我』與『非我』分開，故知識問題（狹義的）未成為中國哲學上之大問題。」[251] 但這並不等於說，中國古人沒有對「知識」的反思，中國古代哲學中的道範疇則是對其時代精神反思的結果。

由具體道路之「道」發展成為「規律、道理」之「道」，是「道」意涵的第一次飛躍，它標誌著「道」的形而上性質的形成。

（1）道家之道

老子並沒有給「道」下一個具體而明確的定義，他只是描述「道」的一

[249] 宗白華 . 宗白華全集（2）[M]. 合肥：安徽教育出版社，2008：431.
[250] 教育學或心理學家把人的生命分為三部分：一部分是「種生命」（解決與自然的關係），一部分是「類生命」（解決與動物、人類的關係），一部分是「個生命」（解決與自身、別人的關係）。
[251] 馮友蘭 . 中國哲學史（上）[M]. 上海：華東師範大學出版社，2000：8.

些特徵。因此，老子的道範疇就成為近代學者對之研究的一個熱點。現以胡適、馮友蘭、徐復觀、侯外廬、呂振羽等為代表略陳其說。胡適認為，「這個道的性質，是無聲、無形；有單獨不變的存在，又周行天地萬物之中；生於天地萬物之先，又卻是天地萬物的本源」[252]。馮友蘭認為，「古時所謂道，均謂人道，至《老子》乃予道以形上學的意義。以為天地萬物之生，必有其所以生之總原理，此總原理名之曰道」[253]。徐復觀說，「道」是「創生宇宙萬物的基本動力」[254]，「究極地說，他們所說的道……實際是一種最高的藝術精神」[255]。侯外廬說，「道」、「是超自然的絕對體」[256]。呂振羽認為，「所謂『道』的內容，並不是物質的東西，而是神化的東西」，「道是創造宇宙、統制宇宙的最高主宰」[257]。張松如認為：「『道』大體說它有兩個意思：（一）有時是指物質世界的實體，亦即宇宙本體；（二）在更多場合下，是指支配物質世界或現實事物運動變化的普遍規律。」[258] 陳鼓應認為：「『道』字，符號形式雖然是同一的，但在不同章句的文字脈絡中，卻具有不同的意涵。有些地方，『道』是指形而上的實存者；有些地方，『道』是指一種規律；有些地方，『道』是指人生的一種準則、指標或典範。」[259] 唐君毅則把「道」細分成六義：「虛理之道，形上道體，道相之道，同德之道，修德之道及其生活之道，為事物及心境人格狀態之道。」[260] 這些對道範疇的界定都是從各自的知識背景出發對老莊之道的一種理解，

[252]　胡適 . 中國哲學史 [M]. 重慶：重慶出版社，2013：51.
[253]　馮友蘭 . 中國哲學史（上）[M]. 上海：華東師範大學出版社，2000：135.
[254]　徐復觀 . 中國人性論史 [M]. 臺北：臺灣商務印書館，1969：329.
[255]　徐復觀 . 中國藝術精神 [M]. 桂林：廣西師範大學出版社，2007：36.
[256]　侯外廬 . 中國思想通史 [M]（第一卷）. 北京：人民出版社，1992：271.
[257]　呂振羽 . 中國政治思想史 [M]. 北京：人民出版社，1955：58.
[258]　張松如 . 老子校讀 [M]. 長春：吉林人民出版社，1981：8.
[259]　陳鼓應 . 老子注譯及評介 [M]. 北京：中華書局，2003：2.
[260]　唐君毅 . 中國哲學原論·道論篇 [M]. 臺北：學生書局，1986：348-365.

　　這些理解大致可以分為三類：一是實有類的解釋，二是精神類的闡釋，三是綜合類的闡釋。但普遍認為，「道」是精神與物質的結合。

　　中國古代「道」的觀念至少蘊含四層含義：「第一，事物的存在都有其變化的過程；第二，在事物變化的過程中具有相對不變的規律；第三，事物有其特殊的規律，也有統一的普遍的規律，這普遍的規律命之曰道。有些思想家則以事物變化的總過程為道；第四，有些思想家把普遍規律抬高到物質世界之上，看作最高的實體，世界的本原，於是成為一個觀念的虛構。老莊、程朱都是如此。而《易大傳》、《管子》和張載、王夫之等則反對這種虛構。總之，道包含過程與規律的意義，這都是客觀世界的反映。」[261]

（2）儒家之道

　　儒家之「道」多執著於現實的問題，因此，儒生們的人生道路就是這種在「明明德」大旗下逐步把自我修煉成一個倫理性的人。當然，對古代儒生來說，這也是實現人生之道的唯一途徑。據楊伯峻《論語譯注》中的統計，《論語》中「道」凡八十七見：單獨出現的六十見，成語出現的二十七見。[262] 但據筆者對四部叢刊影日本正平本何晏的《論語集解》檢索而得，「道」凡八十三見。而筆者據四部叢刊影宋大字本《孟子》統計，該書「道」一百五十二見，「德」三十七見。孔子《論語》中的「道」指「道德」的句子有「本立而道生」（《論語·學而》），「本」指孝悌，其為仁之本。孝敬父母、敬愛兄長這就是仁的根本。也有人把「仁」訓為「人」，蓋因古書常常把「仁」和「人」混用所致。孔子從孝敬父母和敬愛兄長的角度來言「道」，這是從切近的倫理角度來談「道」的開始。追尋「道」的根源，在儒家看來就是順天休命的終極倫理的問題：順天休命

[261]　張岱年 . 中國古代哲學概念範疇要論 [M]. 北京：中國社會科學出版社，1989：29-30.
[262]　楊伯峻 . 論語譯注 [M]. 北京：中華書局，1980：293、294、284.

是儒家的最高倫理道德，順天就是按照天的意志辦事，休命就是使天命美好。人是休命的主體，人如何才能成為理想的休命者？

　　《春秋谷梁傳》莊西元年寫道：「人之於天也，以道受命。（天之）於人也，以言授命。不若於道者，天絕之也。不若於言者，人絕之也。臣子大受命。」[263] 人是以「道」受命，而天是以「言」授命。人接受天命的途徑是得道，天授命的途徑是利用「言」來發號施令。「天」是如何利用「言」來發號施令呢？《論語·陽貨》中說：「天何言哉！四時行焉，百物生焉，天何言哉！」《孟子·萬章上》也說：「天不言，以行與事示之而已矣。」[264] 這似乎和《春秋谷梁傳》的天「以言授命」相矛盾。筆者認為天的「言」即是賦予人以「德」和「性」。天通過對人的「德」和「性」的賦予，來行使「天」的威力和命令。商周時期「以德配天」是普遍的觀念，例如《尚書》記載「殷先王終以德配天，而亨國長久也」[265]。「以德配天」就是說人的「德」是來自於「天」，有「德」的人就是天才的人物，如周公、召公這樣的人。所謂「敬德保民」就是人們尊敬這樣有德的人，以此來保護天下蒼生。「德」來自天，敬「德」就是敬「天」。天命的威力和呈現就是通過人的「德」來言之。這種思想發展到思孟學派，他們把「德」發展成為「性」，這就大大地擴展了「德」的內涵。《中庸》中的「天命之謂性」就是對這一思想的明確表達。而所謂的「尊德性」就是聽天命，就是「順天休命」。「天命」是「德性」的根源，而「天不私覆」、「地不私載」，天命給予每一個人都是公平的。人們接受「天命」、順從「天命」既是偉大的，又是美好的，這就是「順天休命」和「以言授命」的內涵。《大學》則重視心性修養對人格形成的重要性：

[263]　陳戍國點校．四書五經 [M]．長沙：岳麓書社，2002：1466．
[264]　[戰國] 孟軻《孟子》，四部叢刊影宋大字本，卷九。
[265]　[明] 胡廣《書傳大全》，清文淵閣四庫全書本，卷八。

古之欲明明德於天下者，先治其國；欲治其國者，先齊其家；欲齊其家者，先修其身；欲修其身者，先正其心；欲正其心者，先誠其意；欲誠其意者，先致其知；致知在格物。物格而後知至，知至而後意誠，意誠而後心正，心正而後身修，身修而後家齊，家齊而後國治，國治而後天下平。[266]

胡適認為，《大學》裡所談的「本末」、「終始」、「先後」等實際是方法問題。[267] 人格的修養最終要落實到「修身」問題上，而「修身」的關鍵問題是身心問題，可見，身心問題是人生一切問題的樞紐。儒家的藝術精神由孔子的「成於樂」發展到《中庸》的「慎獨」、「誠明」，又及《孟子》的「知言」、「養氣」，最後到《大學》的「正心」、「誠意」。這時儒家的道並不必然要通過「樂」來實現，他們完全可以通過宋儒的所謂「主靜」、「主敬」、「存天理」、「致良知」的人格修養來實現。[268] 隨後的儒家為人生而藝術的精神，往往表現在「文章者經國之大業」、「美教化、助人倫」等倫理性的宣導。但藝術如果不建基在人的情感之上，不建基在美感之上，這種倫理性的建構最終是不牢靠的。

3. 藝術之道

如果說哲學之道是對自然之道的抽象的話，那麼，藝術之道則是對哲學之道的超越。它是由感性到理性再到感性的迴圈運動。藝術之道的「道」是「道」意涵的第二次飛躍，從抽象之道落實到了具體之道。這次飛躍和第一次飛躍不同，第一次從具體到抽象是感性積累到一定階段人類抽象本性、歸納本性的必然趨勢，第二次則是人類審美自覺、感性本性的驅使所致。《五燈會元》卷十七載有青原惟信禪師的一段著名的語錄：「老

[266] 《禮記》，四部叢刊影宋本，卷十九。
[267] 胡適 . 哲學史綱 [M]. 南昌：江西教育出版社，2014：190.
[268] 徐復觀 . 中國藝術精神 [M]. 桂林：廣西師範大學出版社，2007：29.

僧三十年前未參禪時，見山是山，見水是水。及至後來，親見知識，有個
入處，見山不是山，見水不是水。而今得個休歇處，依前見山只是山，見
水只是水。」[269] 此階段的藝術之「道」也似禪師的「見山是山，見水是
水」的階段，但已經不同於未參禪時的「見山是山，見水是水」，而是經
過「主客分立」階段的認識後更高階段上的「主客合一」。禪宗的這種認
識和中國道家哲學中的天人合 ·、萬物一體的境界是一致的。

　　儒家和道家對「藝」的認識儘管有分歧，但也有諸多相似之處。孔
孟老莊均以人生而立論，他們的「道」從不脫離具體物象，他們均不把
「藝」看成終極目的。「天人合一」是他們共同認可的觀念。下面具體論析
「道」和「藝」的關係。

■（二）道藝的關係 —— 道賦藝以深度和靈魂，藝賦道以形象與生命[270]

　　在中國古代，「道」和「藝」是不同的概念。人的主體意識覺醒以後，
古代人把宇宙分為天、地和人，是謂「三才」，也有把這「三才」稱為
「三大」。《易·說卦》：「是以立天之道，曰陰與陽；立地之道，曰柔與剛；
立人之道，曰仁與義；兼三才而兩之，故《易》六畫而成卦。」[271]《周易》
的這種宇宙劃分模式實質上是把人從自然界中獨立出來，並且賦予它們各
自不同的特性。「天道」、「地道」和「人道」，即為天、地、人各自特性
的總稱。天、地、人相統一的基礎是「情」和「感」[272]，這所謂的情感

[269]　[宋] 釋普濟《五燈會元》，宋刻本，卷第十七。

[270]　參考宗白華的「燦爛的『藝』賦予『道』以形象和生命，『道』給予『藝』以深度和靈魂」句，
　　　載宗白華 . 美學散步 [M]. 上海：上海人民出版社，1981：68.

[271]　[三國] 王弼《周易正義》，[晉] 韓康伯注，[唐] 孔穎達疏，餘培德點校，北京：九州出版社，
　　　2004：7.

[272]　參考朱謙之 . 周易哲學 [M]. 上海：啟智書局，1934：1-15.

世界才統一起來。中國古代藝術既是寄託情感的對象，又是表達情感的媒介。「道」是形而上的概念，它是宇宙萬物的總法則和總規律；而「藝」則是藝術的簡稱，它是標示人與物、人與自然界、人與其自身關係的概念。它們的統一表現在形而上之道必須以形而下之器（藝）為基礎，而形而下的藝必須接近或達到道的高度，才能算優秀的藝術。它們的統一性表現在它滿足了人的兩方面的本質需要：一是感性的滿足和需要，一是理性的追求和超越。之所以說道和藝是人的「本質需要」，是因為它們二者似人類的基因鏈條一樣互相纏繞和糾結，構成了人的精神統一體。它們的變化往往是社會演變的風向標，更是藝術文體、藝術風格乃至藝術精神變化的直接誘因。中國古代「藝」範疇不僅是連接正變、雅俗、道器、尊卑等的仲介概念，而且「藝」還獲得了技術性和審美性相統一的內涵。形而上之「道」若要顯現出來，必然要通過「藝」這個仲介；形而下的「藝」（技術性）若要獲得審美性的提升，也必然要和「道」聯姻，從而獲得自我精神和靈魂的重新塑造。因此「道」、「藝」的關係，在中國古代並不是一個對等的平衡的靜態關係，而是經歷了「由技進道」、「重道輕藝」、「重藝輕道」、「藝與道合」等過程。[273]

1.「道」、「覆載天地刻雕眾形而不為巧」

[273] 這裡借用了「文以載道」、「文以貫道」和「文道合一」的理論。但是，不能把「道」和「藝」的這種關係理解得太絕對，「道」和「藝」在儒家和道家均有著不同的組合關係，儒家強調藝術的道德屬性（善），道家強調藝術的「自然」屬性（真），二者均未強調藝術的藝術屬性，但在中國古代藝術的具體實踐領域卻並非完全如此。在廣大的民間藝術中，人們為了滿足其感官的所謂的「低級」需要，倒發展起真正的純粹的藝術來了。例如，《墨子》：「諸侯倦於聽治，息於鐘鼓之樂；士大夫倦於聽治，息於竽笙之樂；農夫春耕夏耘、秋斂冬藏，息於聆缶之樂。」這就說明藝術的這種娛樂功能已經在民間盛行。因此，在古代官方的意識形態中，之所以為藝術之美留有一席之地，不僅僅是為了所謂的「道」，實在是因為這乃是人性之一部分。凡是官方的意識形態統治較鬆弛的地方或時期，或者是比較開明的統治時期，藝術就如雨後春筍般生長起來，這也是藝術史的事實。即便是統治比較嚴苛、社會情勢不利於發展藝術的時期，「道」範疇被絕對化為官方的意識形態，這個時期的藝術可能表面上看比較死板和僵硬，但誰又能說它的內在不潛藏著火一般的激情呢？此之謂「道是無情卻有情」！

　　徐復觀在《中國人性論史》第一章《生與性 —— 中國人性論史的一個方法上的問題》中認為，一個思想史上的概念術語的意義並不等同於語言學上該字詞的訓詁學上的意義。他發現傅斯年《性命古訓辯證》中對「性」和「命」的考證的粗疏，說明「以語言學的觀點解決思想史中之問題」的方法的謬誤。[274]「一個觀念的歷史可能並不完全等同於相應術語的歷史」[275]，徐復觀這個思想對研究史前藝術是有幫助的，因為史前藝術是「觀念前史」，對之研究不能僅依靠語言文字，而應該把目光更多地放在藝術品本身。那麼，何謂「藝術品本身」？是史前藝術的當前存在狀態嗎？比如一個半坡人面魚紋盆在博物館的現存的實物狀態。筆者認為，應該歷史地看待一個藝術品的存在，既要看到它存在的原初語境，又要考察它在隨後歷史時空中的變化情況。這些因素的綜合構成其「藝術品本身」的要素。巫鴻對之有著清晰的理解，他認為：「一件藝術品的歷史形態並不自動地顯現於該藝術品的現存狀態，而是需要通過深入的歷史研究來加以重構。這種重構必須基於對現存實物的仔細觀察，但也必須檢索大量歷史文獻和考古材料，並參照現代理論進行分析和解釋。」[276] 這樣就把藝術品原物和藝術品的「歷史物質性」進行了區分。因此，研究史前藝術既要重視對史前的美術作品「原作」的仔細考察，又要重視辨析後世文獻對它的追憶性記錄（多是口耳相傳性的傳說）。從目前的考古發現來看，中國最早的文化遺址是山西省的「西侯度文化」，據古地磁法的測定，西侯度組的年代距今約一百八十萬年。[277] 那麼中國的史前時期，就應該從這個時間開始，包括舊石器時代、新石器時代以及部分金石並用時代。考古

[274]　徐復觀 . 中國人性論史 · 先秦篇 [M]. 上海：生活 · 讀書 · 新知三聯書店，2001：10.

[275]　[美] 本傑明 · 史華茲 . 古代中國的思想世界 [M]. 程鋼譯，南京：江蘇人民出版社，2008：236.

[276]　[美] 巫鴻 . 美術史十議 [M]. 上海：生活 · 讀書 · 新知三聯書店，2008：42.

[277]　蘇秉琦，張忠培，嚴文明 . 中國遠古時代 [M]. 上海：上海人民出版社，2014：3.

發現中國較早的樂器是塤和笛，大約是在舊石器時代晚期或新石器時代早期。這些史前樂器大多是作為陪葬的明器而被發現的，可見史前時期音樂和生活的緊密關係。

《莊子》、《呂氏春秋》等文獻多處涉及史前音樂的情況。《莊子》中記載：「吾師乎！吾師乎！齏萬物而不為戾，澤及萬世而不為仁，長於上古而不為壽，覆載天地刻雕眾形而不為巧。」[278]《莊子》所提倡的是「天樂」和「至樂」，實質就是大自然本身的「音樂」，也就是天籟、地籟和人籟。這種不刻意而為之的音聲，就是「覆載天地刻雕眾形而不為巧」的「天樂」。《莊子》認為「天樂」不僅能體現出「天道」，而且在某種程度上就是「天道」。《天道》中「樂」和「道」的緊密關係可見一斑。《呂氏春秋·大樂》中寫道：「音樂之所由來者遠矣：生於度量，本於太一。……道也者，至精也，不可為形，不可為名；彊為之，謂之太一。」[279]這裡明確提出了音樂本於「太一」的觀點，「太一」即是「道」，因此可以說音樂的本體就是道。《呂氏春秋·古樂》中說：「樂所由來者尚也，必不可廢。有節、有侈、有正、有淫矣。……非獨為一世之所造也。」[280]《古樂》從朱襄氏、葛天氏之樂到周武王的《大武》，樂的功能從生產、祭祀、明德、昭功到嘉德，說明音樂已經成為上古時代人精神生活不可分割的一部分。

2.「志於道……游於藝」；「由技進乎道也」

孔子在《論語》中曰：「志於道，據於德，依於仁，游於藝。」人的最後完成是在「游於藝」階段，道、德和仁等理性的內容必須輔之以感性的

[278]　[戰國] 莊周《莊子》，四部叢刊影明世德堂刊本，卷第五。
[279]　吳釗等. 中國古代樂論選輯 [C]. 北京：人民音樂出版社，2011：35-36.
[280]　吳釗等. 中國古代樂論選輯 [C]. 北京：人民音樂出版社，2011：38-39.

藝才能深植於人的內心。孔子提倡詩教和樂教的目的，就是要從人的內心深處發力，來改變末世混亂的世道。《詩經》是我國第一部詩歌總集，按其音樂性質分為《國風》、《小雅》、《大雅》、《頌》四個部分。其中「風」是地方音樂，來自民間，富於生活描寫，藝術性很強，為我國文學的嚆矢。「當時的詩歌有四種名稱：詩、歌、謠、誦。如《小雅·巷伯》：『寺人孟子，作為此詩』；《魏風·園有桃》：『心之憂矣，我歌且謠』；《大雅·崧高》：『吉甫作誦，其詩孔碩』之類。按《園有桃》毛傳注：『曲合樂曰歌，徒歌曰謠。』可知『歌』是配上音樂，有樂器伴奏；「謠」沒有樂器伴奏；『誦』卻只是朗誦，不歌。而他們的文辭總稱曰『詩』。」[281] 從字源上看，詩，志也（《說文解字》）。「心」表現為言便成為「詩」，如果存於心便是「志」。《尚書·舜典》：「詩言志」，《詩經·序》：「詩者志之所之也，在心為志，發言為詩。」因此可以說，「詩」和「志」既保持了原始的語言學上的連繫，又為「詩」和「志」的分化埋下了伏筆。

　　「詩」的口頭傳播的特點使它和音樂的連繫更加緊密，音樂是音和樂的合成。「構成音樂的音，不是一般的嘈聲、響聲，乃是『聲相應，故生變，變成方，謂之音』，是由一般聲裡提出來的，能和『聲相應』，能『變成方』，即參加了樂律的音。所以《樂記》又說：『聲成文』謂之音。樂音是清音，不是凡響。由樂音構成樂曲，成功音樂形象。」[282]《尚書·舜典》：「詩言志，歌永言，聲依永，律和聲，八音克諧，無相奪倫，神人以和。」馬采對之解釋為：「詩人述其志於言而成『詩』；樂人取其言而永之，便有長短的拍節，而成為『歌』；語言有拍節還不夠，還要依其長短而規定『聲』之高下（旋律）；『聲』便由一定的音律而加以調和。當它和

[281] 馬采. 藝術學與藝術史文集 [M]. 廣州：中山大學出版社，1997：91.
[282] 宗白華. 中國古代的音樂寓言與音樂思想. 見宗白華全集（三）[M]. 合肥：安徽教育出版社，2008：428.

伴奏的八種樂器合奏起來，眾音便十分和諧，不至互相干擾，混亂秩序，成為美妙的音樂，不但可以使人和樂，而且可以使神和樂。」[283] 這種解釋是頗為恰當的，如果說《詩經》的風、雅部分是愉人的，那麼頌則是愉神的。比《詩經》時代稍晚的《春秋左傳》的情況和上面稍有不同：

> 吳公子劄來聘。……請觀於周樂。使工為之歌《周南》、《召南》，曰：「美哉！始基之矣，猶未也。然勤而不怨矣。」為之歌《邶》、《鄘》、《衛》，曰：「美哉，淵乎！憂而不困者也。吾聞衛康叔、武公之德如是，是其《衛風》乎？」為之歌《王》，曰：「美哉！思而不懼，其周之東乎！」為之歌《鄭》，曰：「美哉！其細已甚，民弗堪也，是其先亡乎？」為之歌《齊》，曰：「美哉，泱泱乎，大風也哉！表東海者，其太公乎！國未可量也。」為之歌《豳》，曰：「美哉，蕩乎！樂而不淫，其周公之東乎？」為之歌《秦》，曰：「此之謂夏聲。夫能夏則大，大之至也，其周之舊乎？」為之歌《魏》，曰：「美哉，渢渢乎！大而婉，險而易行，以德輔此，則明主也。」為之歌《唐》，曰：「思深哉！其有陶唐氏之遺民乎？不然，何憂之遠也？非令德之後，誰能若是？」為之歌《陳》，曰：「國無主，其能久乎？」自《鄶》以下無譏焉。為之歌《小雅》，曰：「美哉！思而不貳，怨而不言，其周德之衰乎？猶有先王之遺民焉。」為之歌《大雅》，曰：「廣哉，熙熙乎！曲而有直體，其文王之德乎？」為之歌《頌》，曰：「至矣哉！直而不倨，曲而不屈，邇而不逼，遠而不攜，遷而不淫，複而不厭，哀而不愁，樂而不荒，用而不匱，廣而不宣，施而不費，取而不貪，處而不底，行而不流。五聲和，八風平，節有度，守有序，盛德之所同也。」見舞《象箾》、《南籥》者，曰：「美哉！猶有憾。」見舞《大武》者，曰：「美哉！周之盛也，其若此乎！」見舞《韶濩》者，曰：「聖人之弘也，而猶有

[283] 馬采. 藝術學與藝術史文集 [M]. 廣州：中山大學出版社，1997：96.

慚德，聖人之難也。」見舞《大夏》者，曰：「美哉！勤而不德，非禹，其誰能修之？」見舞《韶箾》者，曰：「德至矣哉，大矣！如天之無不幬也，如地之無不載也。雖甚盛德，其蔑以加於此矣。觀止矣！若有他樂，吾不敢請已。」[284]

　　這裡我們不僅可以看到詩、樂、舞合一的情況，更能感受到春秋時期孔子比較推崇的聖人季劄所欣賞的音樂的盛況。雖然季劄完全是從「樂以知政」的角度評價音樂的，但我們還是可以看出他對「美」、「德」、「大」、「淵」等美學品格的推崇。季劄顯然對雅正的音樂十分激賞，對《鄭》和《衛》之音這些被孔子稱為淫聲的音也給予了恰當的評價，他說《鄭》：「其細[285]已甚，民弗堪也，是其先亡乎！」謂《衛》：「美哉，淵乎！憂而不困者也。」即認為鄭風「細」，衛風「淵」。他雖然沒有給予像晉平公「說（悅）新聲」的正面評價，但也基本上客觀地看待鄭衛之聲，而孔子對鄭衛之聲的評價則明顯是種倒退。[286]

　　《樂記》中載：「魏文侯問於子夏曰：『吾端冕而聽古樂，則唯恐臥；聽鄭衛之音，則不知倦。』」這裡魏文侯顯然不是「德音」的欣賞者，但他是美的欣賞者，對所謂「溺音」的欣賞實質是對自然美的欣賞和推崇。而子夏代表儒家的正統觀點，是「德音」的提倡者。所謂「德」或「溺」的劃分都是以儒家是否適合其「禮」為根據，因為古樂質樸、單純，音韻秩序和諧，因而適合其人倫秩序的建構，所以有絕對的價值，而新樂儘管可以搖

[284] 吳釗等. 中國古代樂論選輯 [C]. 北京：人民音樂出版社，2011：2.

[285] 《辭源》，北京：商務印書館，2012：2636. 載「細」的第二個義項為：瑣屑，柔軟。《左傳·襄公二十九年》：「其細已甚。」《注》：「譏其煩碎。」宋蘇軾《東坡集前集一·東湖》：「絲緡雖強致，瑣細安足戲！」

[286] 當然孔子和季劄所持的立場不同，孔子是以風教的好壞來確定音樂的價值，季劄是以「樂以知政」的態度來看待音樂的價值，這就決定了他們對同一事物評價的不同。如果從審美的角度來看，季劄略優於孔子。

蕩性情、悅耳動聽，但無助於人倫秩序的建設，因而就應該被鄙棄。

魏文侯和子夏的爭論體現了人的求美本性和人倫教化的矛盾，也可以說是人的自然本性和社會性之間矛盾的反映。歷史不斷演繹這種新與舊、現代與傳統、雅與俗之間的矛盾運動，也不斷地證明著人性有天然的向新、求美、入俗的心理趨向，傳統的、舊的與雅的元素不僅構成了事物中靜態穩定的一面，而且也構成了社會人倫中秩序性與和諧性的重要一面。這也是儒家的道德倫理觀在「樂」中找到的最大價值所在。儒家、墨家和道家對音樂的態度基本上代表了中國古代對音樂的三種態度類型：儒家重視禮樂及其內在倫理道德的內涵；墨家反對音樂而提出「非樂」的主張，認為音樂不利於社會的和諧穩定的需要；道家主張取消音樂，認為音樂不符合其「自然」、「無為」之道。老子的「五色令人目盲」、「大音希聲」等雖然具有樸素的辯證思想，但從根本立場上說，他對音樂持否定和虛無的態度，甚至對一切人為的技巧都持否定的態度。老子的這種認識雖然片面，但對他那個時代過分追求裝飾、雕鏤和繁縟的藝術文化不啻一味清醒劑。不僅如此，老子崇尚的天然淳樸和「無為」（即「不恣意妄為」）的思想，通過莊子的發展和魏晉玄學對其內涵的豐富，最終凝定為中國藝術之靈魂 —— 道範疇。

莊子基本繼承了老子的思想，又極大地豐富和發展了老子的精神。莊子在《齊物論》中表達了他的音樂思想：

古之人，其知有所至矣。惡乎至？有以為未始有物者，至矣，盡矣，不可以加矣。……有成與虧，故昭氏之鼓琴也；無成與虧，故昭氏之不鼓琴也。昭文之鼓琴也，師曠之枝策也，惠子之據梧也，三子之知，幾乎皆其盛者也，故載之末年。[287]

[287] 陳鼓應 . 莊子今注今譯 [M]. 北京：商務印書館，2007：81-82.

　　這段話是說古時候人的知識是有一個究極的，但這個究極在哪裡？有的認為「未始有物者，至矣，盡矣，不可以加矣」，即宇宙的初始並不存在萬物，這就是知識的究極，到達盡頭不能增加了。接著，莊子又把知識分為兩個等級：第一等級是宇宙開始存在萬物，但萬物並不嚴分界域；第二等級為宇宙開始不僅存有萬物，而且事物之間有分界，只是不計較是非。[288] 一旦計較是與非，自然就「有成與虧」。接著，莊子以音樂為例闡述了「成」與「虧」的道理：有成與虧，就如昭文彈琴，沒有成與虧，就如昭文不彈琴。「郭象在這裡注說：『夫聲不可勝舉也，故吹管操弦，雖有繁手，遺聲多矣。而執籥鳴弦者，欲以彰聲也，彰聲而聲遺，不彰聲而聲全。故欲成而虧之者，昭文之鼓琴也；不成而無虧者，昭文之不鼓琴也。』這就是說，無論多麼大的管弦樂隊，總不能一下子就把所有的聲音全奏出來，總有些聲音被遺漏了。就奏出來的聲音說，這是有所成；就被遺漏的聲音說，這是有所虧。所以一鼓琴就有成有虧，不鼓琴就無成無虧。照郭象的說法，作樂是要實現聲音（「彰聲」），可是因為實現聲音，所以有些聲音被遺漏了，不實現聲音，聲音倒是能全。據說，陶潛在他的房子裡掛著一張五弦琴。他的意思大概就是郭象所說的。」[289] 從這裡可以看出，莊子之「道」既不是「混沌」，也不是「精氣」，而是抽象的「全」。

　　莊子的這一思想和西方後現代藝術有某種相似之處，但其內在的本質是不同的。莊子是從根本上否定「有」的，甚至認為連「無」也不存在，因為有「無」畢竟也是一種「有」，因此他多次提到「無無」；而西方後現代藝術的哲學背景是崇尚「有」，如薩特、海德格爾、尼采、叔本華等這些大哲學家，他們仍然沒有脫掉對「有」本身的崇拜或顛覆。西方這種

[288] 陳鼓應. 莊子今注今譯 [M]. 北京：商務印書館，2007：86-87.
[289] 馮友蘭. 論莊子 [A]. 載哲學研究編輯部. 莊子哲學討論集 [C]. 北京：中華書局，1962：123-124.

143

主客二分的認識模式及後現代對主客二分的否定和超越與莊子哲學中的以「虛無」為本的立場不同，中西藝術和哲學的地位也不相同。中國的老子和莊子本無意於藝術，甚至有否定藝術的傾向，但卻成就了中國藝術的最高境界，即入「道」的境界。至此，中國藝術即以是否「合道」評定其優劣雅俗，能否「體道」來評定其境界的高低，欣賞者能否「悟道」來檢驗其欣賞效果的高下。而現代西方哲人多以藝術為媒介來彌合其哲學體系的裂縫，這一點康得表現得比較明顯。他為了彌合「知」和「意」的斷裂，從而發展出他的《判斷力批判》以回答「情」的問題。海德格爾以藝術為材料去建構自己的哲學體系，以藝術中的感性和想像為起點去對抗主客分立式的舊哲學。他們都無意於「藝術」，但最終都成就了最深刻的藝術理論，從這一點來看，中西情況正如錢鍾書所言：「東海西海，心理攸同；南學北學，道術未裂。」[290]

　　《莊子·駢拇》也敘述了同樣的道理，即對沉湎於「五色」和「五聲」等感官享受進行批判，他認為這些都是旁門左道，而非天下之正途。《莊子·馬蹄》中論述了只有「性情（真性）」、「五色」、「五聲」的分裂才會有「禮樂」、「文采」、「六律」的出現，應該尊重人民的「真常」的本性，順其「自然」行事，否則即「道德不廢，安取仁義」。《莊子·胠篋》中記載：「擢亂六律，鑠絕竽瑟，塞師曠之耳，而天下始人含其聰矣；滅文章，散五采，膠離朱之目，而天下始人含其明矣；毀絕鉤繩而棄規矩，攦工倕之指，而天下人含其巧矣。」[291] 在這裡作者並不是簡單地否定技巧、色彩和音樂，並不是完全拋棄聰明智巧，而是要含其「聰」、「明」和「巧」，只是「不鑠」（不炫耀）而已。《莊子·胠篋》中的技巧思想對中國傳統藝

[290] 錢鍾書. 談藝錄·序 [A]. 載錢鍾書，朱光潛，朱自清. 民國叢書第四編（58）文學類 [C]. 上海：上海書店出版社，1992：1.
[291] 陳鼓應. 莊子今注今譯 [M]. 北京：商務印書館，2007：306.

術的技巧觀具有極為重要的影響，如藝術上最高的技巧是沒有技巧的觀點，其實質是「有而似無」。[292]《莊子·在宥》則論述了目的和手段的分裂現象，即「道」和「藝」的異化情形：

　　而且說明邪？是淫於色也；說聰邪？是淫於聲也；說仁邪？是亂於德也；說義邪？是悖於理也；說禮邪？是相於技也；說樂邪？是相於淫也；說聖邪？是相於藝也；說知邪？是相於疵也。[293]

　　這裡的「明」、「聰」、「仁」、「義」、「禮」、「樂」、「聖」、「知」是當時社會普遍認可的價值，但是對它們追求過程中卻沉湎於「色」、「聲」、「德」、「理」或有助於「技」、「淫（聲）」、「藝」、「疵」，目的和手段就成為對立的存在，即前者的「道」和後者的「藝」發生了分裂，「色」不能給予「明」以滋養，反而要使人迷亂，「聲」也不能有助於「聰」，相反卻使人迷失在聲裡……因此，作者主張「無為而治」（順任自然、尊重生命之自然本性），以避免這種異化的出現。

　　《莊子·天地》論述失性有五：「一曰五色亂目，使目不明；二曰五聲亂耳，使耳不聰；三曰五臭薰鼻，困惾中顙；四曰五味濁口，使口厲爽；五曰趣舍滑心，使性飛揚。此五者，皆生之害也。」[294] 此處作者認為「聲」和「色」是「生之害也」，他之所以這樣認為，是因為真正的「聰」、「明」之人不會執著於「樂」之末，而是要黜聰明，離形去智，和於「天樂」，從而達到與「道」合二為一的境界。《莊子》中許多地方並列提到「五色」、「五聲」和「五味」，這是因為春秋戰國時期人們的審美感

[292] 據龐樸考證，「無」在古代至少有三種形態：亡、無、无。「亡」代表「有而後無」，「無」代表「絕對的無」，而「无」則代表「虛而不無，實而不有」。轉引自唐少蓮. 道家「道治」思想研究 [M]. 北京：中國社會科學出版社，2011：260.

[293] 陳鼓應. 莊子今注今譯 [M]. 北京：商務印書館，2007：320.

[294] 陳鼓應. 莊子今注今譯 [M]. 北京：商務印書館，2007：387.

還沒有完全脫離實用的快感。但是，人們已經感覺到了美感是高於快感的，例如《論語·述而》記載：「子在齊聞《韶》，三月不知肉味，曰：『不圖為樂之至於斯也。』」[295]「孔子明確地區分了美感和快感，並且認為美感作用的強度和持久性遠遠超過快感，這是一個進步。」[296] 孔子的這些言論和思想莊子是否贊同，我們不得而知，但從《莊子》中，我們發現他對禮樂和仁義的基本態度是否定的，《莊子·天道》中寫道：「禮法度數，形名比詳，治之末也。鐘鼓之音，羽毛之容，樂之末也。」[297] 不僅如此，莊子對「聲」和「色」也持同樣的態度。《莊子·天運》中寫道：

北門成問於黃帝曰：「帝張《咸池》之樂於洞庭之野。吾始聞之懼，複聞之怠，卒聞之而惑；蕩蕩默默，乃不自得。……樂也者，始於懼，懼故祟；吾又次之以怠，怠故遁；卒之於惑，惑故愚；愚故道，道可載而與之俱也。」[298]

作者以北門成和黃帝的對話體現「天運」的思想。北門成和黃帝在談論音樂欣賞的心理問題時，黃帝生動地回答了北門成在欣賞《咸池》時從「懼」、「怠」到「惑」的心理變化的過程和原因，這也是作者借助音樂來體悟「道」的過程，也就是說，借助黃帝彈奏《咸池》到達的境界來證明「道可載而與之俱也」的思想。具體來說，《咸池》開篇以人事、天理、自然為內容達到「其卒無尾，其始無首；……所常無窮，而一不可待」[299] 的境界，故「懼」。接著他又以「陰陽之和」的節奏，「日月之明」來燭照，使聲音達到剛與柔、短與長、變化和規律的和諧統一，從而使欣賞者

[295] 楊伯峻. 論語譯注 [M]. 北京：中華書局，1980：70.
[296] 凌繼堯等. 中國藝術批評史 [M]. 上海：上海人民出版社，2011：23.
[297] 吳釗等. 中國古代樂論選輯 [C]. 北京：人民音樂出版社，2011：22.
[298] 陳鼓應. 莊子今注今譯 [M]. 北京：商務印書館，2007：426-427.
[299] 陳鼓應. 莊子今注今譯 [M]. 北京：商務印書館，2007：426.

「心窮乎所欲知，目窮乎所欲見，力屈乎所欲逐，吾既不及已夫！形充空虛，乃至委蛇」，[300] 故「怠」。接下來，黃帝又以「無怠之聲」、「調之以自然之命」從而使音樂達到玄妙的境界，也即達到「天樂」的效果，其實就是老子所言的「大音希聲」——「聽之不聞其聲，視之不見其形，充滿天地，苞裹六極」，這時的音樂實質就是達到了極豐富又極簡單、極絢爛又極平淡的藝術境界——你想聽但是卻聽不到，想用既有的感覺認識去把握，卻把握不到，故「惑」。

《咸池》之樂的演奏使接受者由「懼」、「怠」到「惑」，這也就是對「天樂」、「大音」的接受心理的變化，其心理效果是「崇」（禍患）、「遁」（遁滅）和「愚」（無知）。這裡的「愚」不是一點知識沒有的「無知」，而是經過了「崇」和「遁」之後的「無知」，即經歷過「知」的階段之後的無知。林希逸把它解釋為：「意識俱忘，大用不行之時。」[301]「樂也者，始於懼，懼故崇；吾又次之以怠，怠故遁；卒之於惑，惑故愚；愚故道，道可載而與之俱也。」這個過程和莊子的另一個寓言「象罔得玄珠」頗有相似之處。

《莊子·養生主》中的「庖丁解牛」雖然講的是由「技」入「道」的故事，但他對「技」的描述明顯具有音樂的性質，這裡的「技」就超越了單純的技術而進入了音樂的境界，因此筆者更願意把它理解為音樂與道的關係。庖丁解牛的動作「莫不中音；合於《桑林》之舞，乃中《經音》之會」[302]，他的解牛的實用性動作具備了音樂的音節、韻律之美和舞蹈的動作、體態之美。這種美是以「真」為基礎的，即以對牛內部肌理和組織

[300] 這句話實質是說《咸池》演奏中使欣賞者從物我對立到物我合一的過程。「形充空虛，乃至委蛇」即「形體充滿而內心空明，才可隨順應變」。按，陳鼓應的翻譯。
[301] 轉引自陳鼓應 . 莊子今注今譯 [M]. 北京：商務印書館，2007：431.
[302] 陳鼓應 . 莊子今注今譯 [M]. 北京：商務印書館，2007：116.

規律的認識為基礎，從而可以達到「以無厚入有間，恢恢乎其於遊刃必有餘地矣」的境地。這時，人和牛的關係已不純粹是主體對客體的關係，而是超越了這種關係。「始臣之解牛之時，所見無非全牛者。三年之後，未嘗見全牛也」，接著「臣以神遇而不以目視，官知止而神欲行」。莊子所虛構的庖丁從主客關係的統一到心手關係的統一，也即徐復觀所言的「技術對心的制約性消解了。於是，他的解牛成為他的無所系縛的精神遊戲」[303]。在這裡「藝」已經儼然超越了技術本身而進入「道」的境界，「道」經歷了「心」與「物」、「心」與「手」對立的超越而徹底藝術化了。而莊子所言之「道」，當「我們也只能從觀念上去加以把握時，這道便是思辨的、形而上的性格；但當莊子把它當作人生的體驗而加以陳述，我們應對這種人生體驗而得到了悟時，這便是徹頭徹尾的藝術精神」[304]。莊子還言：「視乎冥冥，聽乎無聲。冥冥之中，獨見曉焉；無聲之中，獨聞和焉。故深之又深，而能物焉。」[305] 宗白華認為莊子表現的「無聲之樂」實質就是宇宙間最深微的結構，也就是他所說的「道」，是運動著、變化著的境界，它「止之於有窮，流之於無至」；「這道和音樂的境界是『逐叢生林，樂而無形，布揮而不曳，幽昏而無聲，動於無方，居於窈冥……行流散徙，不主常聲。……充滿天地，苞裹六極』（《天運》），這道是一個五音繁會的交響樂。『逐叢生林』，就是在群聲齊奏裡隨著樂曲的發展，湧現繁富的和聲」[306]。這裡「道」和「樂」的精神完全契合。

　　道家的老莊之「道」如此，儒家的孔孟之「道」情況又是如何呢？孔子不僅是儒家的創始人，還是一位元音樂大師，《論語》一書中「樂」字

[303] 徐復觀 . 中國藝術精神 [M]. 桂林：廣西師範大學出版社，2007：39.

[304] 徐復觀 . 中國藝術精神 [M]. 桂林：廣西師範大學出版社，2007：37.

[305] 孫通海譯注 . 《莊子》. 北京：中華書局，2012：199.

[306] 宗白華 . 藝境 [M]. 北京：商務印書館，2011：378.

共出現四十六次，其中讀「岳」音即「音樂」共二十二次；其中讀「洛」音即「快樂」十五次；其中讀五教切，及物動詞，「嗜好」意的有九次。[307] 而「道」字在這部經典中的出現頻次是六十次，其中孔子術語四十四次（有時指道德，有時指學術，有時指方法），其中「合理的行為」兩次；其中「道路」，「路途」四次；「技藝」一次；動詞「行走」、「做」一次；動詞「說」三次；動詞「治理」三次；動詞「誘導」、「引導」兩次。[308] 這說明不管是「道」範疇還是「樂」範疇，在《論語》中都是高頻詞彙。孔子對音樂的癡迷是眾所周知的，這一方面是遠古樂教的遺留，樂教要早於禮教；音樂對人心的影響的深刻性和直接性是和當時的社會生產緊密結合在一起的。遠古時代的宗教祭祀、狩獵收穫或者宣洩情感，音樂均起著其他藝術形式不可替代的作用。孔子繼承周代的樂教傳統，並且從中發展了其審美的質素。另一方面則表現了孔子試圖把音樂從倫理世界擢升入精神世界的努力：如在陳蔡絕糧弦歌不止，這是人在危難時刻表達心中之「道」的最佳方式，音樂和道德的境界合一。《說苑》中記述：

> 孔子至齊郭門之外，遇一嬰兒，挈一壺，相與俱行。其視精，其心正，其行端，孔子謂禦曰：「趣驅之，趣驅之，韶樂方作。」[309]

孔子把嬰兒的單純質樸的精神美和他推崇的韶樂相比。他之所以能看到嬰兒的「天真聖潔」，是因為他自己具備發現美的眼睛，因此可以說是《韶》樂啟示了孔子人格精神之美。《論語·八佾》載：「子語魯太師樂曰：樂，其可知也！始作，翕如也。從之，純如也。皦如也，繹如也。以成。」這種音樂的美是無與倫比的，孔子從音樂中所得到的不僅僅是溫柔

[307]　楊伯峻 . 論語譯注 [M]. 北京：中華書局，1980：302.
[308]　楊伯峻 . 論語譯注 [M]. 北京：中華書局，1980：293-294.
[309]　[漢] 劉向《說苑》，四部叢刊影明鈔本，卷十九。

敦厚的和諧美，他還試圖從音樂的學習和欣賞中得到人性的彰顯和人格的完善。《孔子世家》中的這段記載可以說明這個問題：

　　孔子學鼓琴於師襄子，十日不進。師襄子曰：「可以益矣。」孔子曰：「丘已習其曲矣，未得其數也。」有間，曰：「已習其數，可以益矣。」孔子曰：「丘未得其志也。」有間，曰：「已習其志，可以益矣。」孔子曰：「丘未得其為人也。」有間，曰：「有所穆然深思焉，有所怡然高望而遠志焉。」曰：「丘得其為人，黯然而黑，幾然而長，眼如望羊，心如王四國，非文王其誰能為此也！」[310]

　　從這段話可以看出孔子和莊子對「藝」的不同態度：莊子「庖丁解牛」所啟示的也是一種音樂境界，但莊子更在乎的是「由技進乎道」，即對事物外在規律的把握；孔子學習音樂是從「曲」、「數」開始，進而達到對「志」和「人」的深刻把握。徐復觀認為「對樂章後面的人格把握，即是孔子自己人格向音樂中的沉浸、融合」[311]。莊子由技藝的純熟進而達到駕馭外物的目的，孔子對音樂技術的追求則是為了內在人格的完善。一個是偏向天道，一個是執著人道；一個是外向的進取的精神，一個是內向的自省的品格。正是這種截然不同的文化人格的會合，形成了中國古代藝術的獨特風貌。

3. 書法和舞蹈以造型和韻律啟示道的境界

　　中國的書法誠如宗白華所言：「用筆得法，就成功一個有生命有空間立體味的藝術品。若字和字之間，能『偃仰顧盼，陰陽起伏，如樹木之枝葉扶疏，而彼此相讓；如流水之淪漪雜見，而先後相承』。這一幅字就是

[310]　[漢] 司馬遷. 史記 [M]. 北京：中華書局，2014：2332.
[311]　徐復觀. 中國藝術精神 [M]. 桂林：廣西師範大學出版社，2007：5.

生命之流，一回舞蹈，一曲音樂。」[312] 郭若虛在《圖畫見聞錄》中記錄了
吳道子繪畫的過程：

唐開元中，將軍裴旻居喪，詣吳道子，請於東都天宮寺畫神鬼數壁，
以資冥助。道子曰：「吾畫筆久廢，若將軍有意，為吾纏結，舞劍一曲，
庶因猛厲，以通幽冥！」旻於是脫去縗服，若常時裝束，走馬如飛，左旋
右轉，擲劍入雲，高數十丈，若電光下射。旻引手執鞘承之，劍透室而
入。觀者數千人，無不驚悚。道子於是援毫圖壁，颯然風起，為天下之壯
觀。道子平生繪事，得意無出於此。[313]

將軍裴旻高超的舞劍技藝啟發了吳道子的繪畫靈感，這裡的舞劍、繪
畫、書法都可以視為是一種「舞蹈」，其目的無非為了得其意，而得意即
得道。裴旻的舞劍、吳道子的繪畫，前者極動中啟示著極靜的境界，後者
極靜中蘊含著極動的力量。這是活躍的具體的生命舞蹈，是韻味無窮的
音樂，是「颯然風起」的繪畫。而活躍在舞蹈、音樂和繪畫背後的魂靈是
道。宗白華說：「由舞蹈動作延伸、展示出來的虛靈的空間，是構成中國
繪畫、書法、戲劇、建築裡的空間感和空間表現的共同特徵，而造成中國
藝術在世界上的特殊風格。」[314] 他又指出：「『舞』是它最直接、最具體
的自然流露。『舞』，是中國一切藝術境界的典型。中國的書法、畫法都趨
向飛舞，莊嚴的建築也有飛簷表現著舞姿。」[315]

古代對舞蹈的研究不同於詩歌和繪畫。舞蹈的存在形態有其特殊性，
即它存在於舞蹈的過程中，表演過後即無所捕捉，舞蹈的形象就只能存在
於經歷者的記憶中，因此，中國古代對舞蹈的研究就大大遜色於詩歌和繪

[312] 宗白華 . 宗白華全集（二）[M]. 合肥：安徽教育出版社，2008：144.
[313] [宋] 郭若虛 . 圖畫見聞錄 [M]. 載俞劍華 . 中國古代畫論類編（上）[C]. 北京：人民美術出版社，1998：452.
[314] 宗白華 . 宗白華全集（三）[M]. 合肥：安徽教育出版社，2008：390.
[315] 宗白華 . 宗白華全集（二）[M]. 合肥：安徽教育出版社，2008：369.

畫。即便如此，我們還是可以看到文獻中對舞蹈的一些彌足珍貴的記載。

關於音樂的本質，先秦的《樂記·樂本》認為：「凡音之起，由人心生也。人心之動，物使之然也。感於物而動，故形於聲。聲相應，故生變，變成方，謂之音。比音而樂之，及干戚羽旄，謂之樂。」《樂記·樂象》：「德者，性之端也；樂者，德之華也。金石絲竹，樂之器也。詩，言其志也；歌，詠其聲也；舞，動其容也：三者本於心，然後樂氣從之。」《毛詩序》：「詩者，志之所之也，在心為志，發言為詩。情動於中而形於言，言之不足故嗟嘆之；嗟嘆之不足故詠歌之；詠歌之不足，不知手之舞之足之蹈之也。」《荀子·樂論》：「舞意天道兼。……曷以知舞之意？曰：目不自見，耳不自聞也，然而治俯仰、詘信、進退、遲速，莫不廉制，盡筋骨之力以要鐘鼓俯會之節，而靡有悖逆者，眾積意諄諄乎！」[316]

關於舞蹈，漢代的《白虎通·禮樂》記載：「樂所以必歌者何？夫歌者口言之也，心中喜樂，口欲歌之，手欲舞之，足欲蹈之。」[317]《舞賦》中楚襄王對宋玉曰：「寡人欲觴群臣，何以娛之？玉曰：臣聞歌以詠言，舞以盡意。是以論其詩不如聽其聲，聽其聲不如察其形。」[318] 宋玉在這裡提出了「舞以盡意」的命題。從先秦到漢代的舞蹈理論基本上都認為舞蹈藝術是「盡意」的最高形式。

魏晉時期阮籍的《樂論》中也有關於歌舞的論述：「故歌以敘志，舞以宣情，然後文之以采章，昭之以風雅，播之以八音，感之乙太和。」[319] 鐘嶸《詩品·序》：「氣之動物，物之感人，故搖盪性情，形諸舞詠。」[320] 由此可以看出，魏晉六朝時期，舞蹈藝術理論以「舞以宣情」為主流，對

[316]　[唐] 楊倞注 . 荀子 .[M]. 上海：上海古籍出版社，2014：251.
[317]　[漢] 班固《白虎通德論》，四部叢刊影元大德覆宋監本，卷第二。
[318]　[南北朝] 蕭統《文選》，胡刻本，卷十七。
[319]　[魏] 阮籍 . 阮籍集 . 上海：上海古籍出版社，1978：51.
[320]　[梁] 鐘嶸 . 詩品集注 . 上海：上海古籍出版社，2011：1.

情的高揚是這一時期舞蹈理論的特點。

唐代的杜佑在《通典·樂》中說:「舞也者,詠歌不足,故手舞之,足蹈之,動其容,象其事。」「夫樂之在耳曰聲,在目者曰容。聲應乎耳可以聽知,容藏於心難以貌觀,故聖人假干戚羽旄以表其容,發揚蹈厲以見其意,聲容選和則六樂備矣。詩序曰:詠歌之不足,不知手之舞之足之蹈之,然樂心內發,感物而動,不覺手之自運,歡之至也,此舞之所由起也。」[321] 陳暘《樂書》中寫道:「舞也者,蹈厲有節而容成焉者也,故舞之所動,非志也,非聲者,一於容而已矣。」[322]

宋代的鄭樵《通志·樂略》:「舞與歌相應,歌主聲,舞主形。」明代的朱載堉《樂律全書·樂學說》:「古人舞法,舉要言之,不過一體轉旋而已。是知轉之一字,其眾妙之門歟!今人學舞,多不肯轉,此所以失傳也。」[323]《樂律全書·書律》:「今按,樂舞之妙,在乎進退屈仲離合變態,若非變態,則舞不神,不神而欲感動鬼神難矣。」《樂律全書·律呂精義》:「武舞則發揚蹈厲,所以示其勇也;文舞則謙恭揖讓,所以著其仁也。此二舞之容不同也。其綱領之要,不過如此;至若佾列有多寡,綴兆有修短,變態有離合,進退有急徐,周旋中規,折旋中矩,俯仰屈伸整齊嚴肅,舉止動作皆應節奏,此則二舞之同也。……太常雅舞,立定不移,微示手足之容而無進退周旋離合變態,故使觀者不能興起感物,此後世失其傳耳,非古人之本意也。」[324] 從以上的論述中可以看到唐宋明清舞蹈藝術理論從先秦和魏晉的重視「情」、「意」、「道」的本體觀照向舞蹈的「形」、「容」、「神」的轉化。先秦到魏晉時代,舞蹈理論以荀子的「舞意

[321]　[唐] 杜佑《通典》,清武英殿刻本,卷一百四十五。
[322]　[宋] 陳暘《樂書》,清文閣四庫全書本,卷六十。
[323]　[明] 朱載堉《樂律全書》,清文淵四庫全書本,卷十九。
[324]　[明] 朱載堉《樂律全書》,清文淵四庫全書本,卷十九。

天道兼」、傅毅的「舞以盡意」、阮籍的「舞以宣情」為代表。唐宋明清舞蹈理論則強調舞蹈的「形」、「容」和「神」諸範疇的彰顯，突出了舞蹈的外在形式美。縱觀中國古代藝術歷史，舞蹈理論最能代表中國古代藝術哲學的特性，它試圖解決「身」與「道」的矛盾，舞蹈最能直接表達和宣洩人內心的情志和意趣。中國古代的舞蹈是心靈的藝術，其理論也基本上可以置於心性學說框架下來理解。

　　中國古代書法藝術被稱為「心印」，熊秉明把中國古代的書法藝術稱為中國文化核心的核心。南朝的王僧虔《筆意贊》說：「書之妙道，神彩為上，形質次之，兼之者方可紹於古人。……必使心忘於筆，手忘於書，心手達情，書不忘想，是謂求之不得，考之即彰。」[325] 書法以神彩為上，方可入妙通靈。書法藝術對「心」和「神」的強調成為歷代書法家的共識。李世民在其書法理論中反復強調「心」、「神」對書法藝術的重要作用，他說：「夫字以神為精魂，神若不和，則字無態度也；以心為筋骨，心若不堅，則字無勁健也。」[326] 孫過庭《書譜》中「心」字凡十六見，有「留心」、「憂心」、「明心」、「從心」、「心昏」、「心手」、「心遽」、「心通」、「心迷」、「心閑」等組合。他還指出書法有乖有合，各呈現出五種情況：「略言其由，各有其五：神怡務閑，一合也；感惠徇知，二合也；……心遽體留，一乖也；意違勢屈，二乖也……」[327] 這裡的「閑」即閒暇或閑怡之心，「惠」即惠心，「心遽」是不情願而勉強之意，「意違」即違反己意而迫於外界的壓力。總之，他反對「心昏」、「手迷」，提倡「心手雙暢」、「神融筆暢」的創作狀態。《書譜》的可貴之處在於它明確提出了書法具有「達其性情，形其哀樂」的本體功能。書法不僅是世間萬物生命精

[325]《歷代書法論文選》，上海：上海書畫出版社，2004：62.

[326]《歷代書法論文選》，上海：上海書畫出版社，2004：120.

[327]　長北 . 中國古代藝術論著集注與研究 [M]. 天津：天津人民出版社，2008：122-123.

神和生命意象的抽象表達，而且是藝術家「通會」、「兼善」的結果。沒有
藝術家對萬物的「通感」和主體的「意先」，就不會有書法形象的出現。
清代劉熙載在《藝概・書概》中把藝術家的「意」提高到了本體地位，他
說：「意，先天，書之本也；象，後天，書之用也。」[328] 這也正如明代書
法家項穆《書法雅言・神化》中所言：「書之為言散也，舒也，意也，如
也。欲書必舒散懷抱，至於如意所願，斯可稱神。」[329] 唐代符載在《觀
張員外畫松石序》說：「觀夫張公之藝，非畫也，真道也。」中國古代的
繪畫、書法和舞蹈的相同點是以藝術家的「心」、「意」為准的，通過富有
韻味的動作、節奏和頓挫的變化來啟示一種道的境界，這一點可以從吳道
子、張員外等畫家的作畫過程中得到生動的說明。

4.「藝者，道之形也」

　　宗炳的《畫山水序》中寫道：

　　聖人含道映物，賢者澄懷味象。至於山水，質有而趣靈，是以軒轅、
堯、孔、廣成、大隗、許由、孤竹之流，必有崆峒、具茨、藐姑、箕首、
大蒙之遊焉。又稱仁智之樂焉。夫聖人以神法道而賢者通，山水以形媚道
而仁者樂，不亦幾乎？餘眘戀廬、衡，契闊荊、巫，不知老之將至。愧不
能凝氣怡身，傷跕石門之流，於是畫象布色，構茲雲嶺。夫理絕於中古之
上者，可意求於千載之下；旨微於言象之外者，可心取於書冊之內。況乎
身所盤桓，目所綢繚，以形寫形，以色貌色也。且夫昆侖山之大，瞳子之
小，迫目以寸，則其形莫睹，迴以數裡，則可圍於寸眸。誠由去之稍闊，
則其見彌小。今張綃素以遠映，則昆閬之形，可圍於方寸之內。豎畫三
寸，當千仞之高；橫墨數尺，體百里之迴。是以觀書畫者，徒患類之不

[328]《歷代書法論文選》，上海：上海書畫出版社，2004：681.
[329]《歷代書法論文選》，上海：上海書畫出版社，2004：529.

巧，不以制小而累其似，此自然之勢。如是，則嵩華之秀，玄牝之靈，皆可得之於一圖矣。夫以應目會心為理者，類之成巧，則目亦同應，心亦俱會。應會感神，神超理得，雖復虛求幽岩，何以加焉？又神本亡端，棲形感類，理入影跡，誠能妙寫，亦誠盡矣。於是閒居理氣，扶觴鳴琴，披圖幽對，坐究四荒，不違天勵之藜，獨應無人之野。峰岫嶤嶷，雲林森渺，聖賢映於絕代，萬趣融其神思，余復何為哉？暢神而已，神之所暢，孰有先焉！[330]

　　儘管這篇畫論篇幅不長，但它在中國繪畫理論史上具有極為重要的地位，它被譽為中國第一篇山水畫論，因此俞劍華說：「案山水畫，實以少文開其端緒。」[331]

　　《畫山水序》認為「山水以形媚道」，所以賢者、仁者對山水的親近也就是對「道」的親近，這是因為「山水」最具有道家自然的性質，接著宗炳論證了在山水畫中也可以體味「道」的原因。由於現實的山水性質和道家之「道」有諸多相似之處，如「水」的無色無形，「遠山」的虛無縹緲，皆與道家之「道」性質相通。「且夫昆侖山之大，瞳子之小，迫目以寸，則其形莫睹，迥以數裡，則可圍於寸眸。誠由去之稍闊，則其見彌小。」這種視覺的原理也說明了畫山水時，宗炳通過這種視覺上的「近大遠小」（遠到盡頭即為無）的原理來體會「道」的虛無縹緲的性質。但是畫出的山水如何和「道」銜接呢？「是以觀畫畫者，徒患類之不巧，不以制小而累其似，此自然之勢。如是，則嵩華之秀，玄牝之靈，皆可得之於一圖矣。」對於欣賞山水畫的人來說，擔心害怕的是「類之不巧」和「制小而累其似」，如果能得到「自然之勢」，也就是所畫之山水能「巧」、「似」

[330] [南朝] 宗炳 . 畫山水序 [M]. 載俞劍華 . 中國古代畫論類編（上）[C]. 上海：人民美術出版社，2005：583.

[331] 俞劍華 . 中國古代畫論類編（上）[C]. 北京：人民美術出版社，2005：583.

真，那麼「嵩華之秀」和「玄牝之靈」即可「得之於一圖矣」。接著宗炳說：「夫以應目會心為理者，類之成巧，則目亦同應，心亦俱會。應會感神，神超理得，雖復虛求幽岩，何以加焉？」這是他對「類之成巧」的山水畫功能的心理闡釋：「應目會心」然後成「理」，如果「類之成巧」則「目」和「心」、「俱會」。而「心目俱會」的結果就是「應會感神，神超理得，雖復虛求幽岩，何以加焉？」[332]這是由佛道的融合而產生的玄學視野下的「感神」而「理得」，是由「理得」而「神超」即精神獲得超越。這種超越性的精神是通過對「得之於一圖」的「嵩華之秀」和「玄牝之靈」的感悟而獲得的。「雖復虛求幽岩，何以加焉？」即使是重新回到真山水中，也不可能比這獲得的更多吧？「又神本亡端，棲形感類，理入影跡，誠能妙寫，亦誠盡矣。」這裡「端」即「萌也，始也，首也」之意。整句話的意思是，神本來就無形可見，但它可以棲息於或寄託於有形之物，而又感通於畫中，理也就可在山水畫中找到蹤跡，如果真能夠把它們巧妙地畫出來，也就可以把「神」表現出來了。於是「閒居理氣，拂觴鳴琴，披圖幽對，坐究四荒，不違天勵之藂，獨應無人之野」[333]。這裡主要指創造一種清靜玄幽的環境來「澄懷觀道」，當然這種「觀道」是通過「閒居理氣」、「拂觴鳴琴」、「披圖幽對」等藝術性的手段來完成的。「峰岫嶢

[332] 《明佛論》：所謂感者，抱升之分，而理有未至。要當資聖以通此理之實，感者是也。是以樂身滯有，則朗以空苦之義；兼愛弗弘，則示以投身之慈。體非俱至，而三聖設；分業異修，而六度明，津梁之應，無一不足，可謂感而後應者也。……群生皆以精神為主，故於玄極之靈，咸有理以感。堯則遠矣，而百獸舞德，豈非感哉，則佛為萬感之宗焉。……彼佛經也，包五典之德，深加遠大之實；含老、莊之虛，而重增皆空之盡。高言實理，肅焉感神，其映如日，其清如風，非聖誰說乎？即謂因色悟空，而精神獲得超越。轉引自許華新主編 . 書畫研究（3）. 南昌：江西美術出版社，2011：28-29.

[333] 「不違天勵之藂」，此句頗難解。據日本學者福永光司說「天勵」可能是「夭曆」的誤寫，「夭曆」於《左傳》襄公三十一年及《漢書 · 嚴安傳》裡，是災害的意思。「夭曆之從」是指災害群聚的地方，即現實的人間社會。此句大意謂不離開污穢之世，而能於披圖幽對中得精神之超脫。許華新 . 書畫研究（3）. 南昌：江西美術出版社，2011：29.

嶷，雲林森渺，聖賢映於絕代，萬趣融其神思，余復何為哉？」在山勢高峻、岩穴點綴、雲霧繚繞、密林渺遠的畫面裡，（欣賞者能感受到）聖賢之道橫貫絕代，而萬化融於我的神思之中，我還有什麼追求呢？「暢神而已，神之所暢，孰有先焉！」、「暢神」即是精神感到暢快，能使「神」暢快的還有比山水更重要的嗎？宗炳的這篇短文提出了許多有價值的命題，但其核心的內容是論述山水及其反映山水實情的山水畫與道的關係。

山水畫可以表現人之精神情感（包括審美情感和儒釋道宗教感情[334]），宗炳在自然界中窮究天理、參禪悟道，並帶著宗教情感去「棲形感類」、「披圖幽對」，我們很難區分出其中的哪一部分是宗教情感之「神」，哪一部分是審美情感之「神」。因此，對《畫山水序》最後的「暢神」之說，理解為由宗教情感而入、由審美情感而出則是比較合理的。[335]

宗炳在該文中多次提到「道」的問題，很明顯，他試圖把「畫山水」的觀念和「道」連繫起來。從他的敘述傾向上看，他把「道」和「山水」看作是事情的兩端，聖人可以「含道映物」，即直接把握道的本質和事物的本體，而現實中的賢者則能「澄懷味象」，我們凡人只能向其靠攏，靠攏的途徑就是通過遊山玩水從而把握山水之象，山水「質有而趣靈」，通過把握其形進而把握其靈秀之氣。而畫山水所要求的「心」、「目」關係和遊覽現實中的山水沒有區別，因而山水畫就具備了「山水以形媚道」的

[334]《明佛論》：「是以孔老如來，雖三訓殊路，而習善共轍也。」

[335] 陳傳席 . 中國繪畫理論史 [M]. 臺北：三民書局股份有限公司，2004：15. 載文：「所以，可知他說的『道』是老、莊之道，也就是道家之『道』。用道家之『道』去『洗心善身』，而達到佛的境地。打個比喻：佛國是他的目標、理想境地，但通往佛國的路乃是道家之路；他駕著道家的馬車，沿著道家的路方能到達佛國。他在《答何衡陽書》中反復提到『眾聖莊老』，而且把莊子、老子的話奉為金科玉律。他甚至解釋佛理也用道家的話，《明佛論》中說『聖無常心』『玄之又玄』『稟日損之學，損之又損，必至無為』『得一以靈，非佛何為？』這些都是《老子》、《莊子》中的話。這說明了他的目標是佛國，但他在到達佛國的目的地過程中用了比較有審美精神的『莊子』的馬車，因此他的整個過程就具備了審美的精神，當他得到佛家之道時，發現其已經被審美化了。」

性質，這實質上是以人為之物代替自然之物的一個嘗試。即外在之物（山水）通過藝術家的主觀努力——心、目、手等器官的作用，變為為我之物（山水畫），自然的山水本無所謂「靈」、「趣」，它只有經過人的主觀力量的介入，才會表現出「質有而趣靈」。宗炳的「道」和「藝」的關係，在這個點上建立了連繫。山水畫代替了真實的山水，並且具備了真實山水的功能，因此「道」由自然之山水向藝術之山水轉化和落實。徐復觀說：「山水畫的出現，乃莊學在人生中、在藝術上的落實。」[336] 這時山水畫就達到了「以形媚道」和「暢神」的目的。

這裡的「聖人」指那些得「道」之人，不是一般人。而「賢者」和「仁者」也並非儒家所指的飽讀詩書的仁賢之士，而是指像王羲之、慧遠、謝靈運等這些暢遊山水的士族文人。宗炳所宣導的「道」也並非儒家之「道」。據史料記載，宗炳曾師從慧遠，「下入廬山，就釋慧遠考尋文義」[337]。後來，在家人相逼之下，下山居住在江陵三湖，可見他對慧遠的崇拜。慧遠兼通玄學、佛學和儒學，以玄釋為主。因此宗炳的「道」應該是融合了玄釋思想的「道」，其本質是「本無」、「法性」或「佛性」。因此《肇論疏》說：「因緣之所有者，本無之所無。本無之所無者，謂之本無。本無之與法性，同實而異名也。」[338] 宗炳「畫山水」的過程實質是在體悟「道」的過程。所以，「峰岫嶤嶷，雲林森渺，聖賢映於絕代，萬趣融其神思。余復何為哉？暢神而已」中的「神」當然是指其精神，他的「暢神」也就是冥神，即觀山水的過程中，體悟虛無的本體，使精神達到超然物外的至高境界。《歷代名畫記》中記載：「『噫！老病俱至，名山恐難遍遊。唯當澄懷觀道，臥以遊之。』凡所遊歷，皆圖於壁，坐臥向

[336] 徐復觀. 中國藝術精神 [M]. 桂林：廣西師範大學出版社，2007：179.
[337] [南北朝] 沈約《宋書》，清乾隆武英殿刻本，卷九十三。
[338] [五代] 慧遠. 廬山慧遠大師文集 [M]. 北京：九州出版社，2014：19.

之，其高情如此。」[339] 這裡的「畫山水」的觀念和「暢神」、「臥游」相關聯。金觀濤認為：「這種畫山水的觀念由林泉精神（遊山玩水修身）和佛學的冥想組合而成，那麼它廣泛地轉化為實踐，形成普遍的山水畫需要有一個價值系統，同時蘊含『林泉嚮往』和『觀想』這兩個很難互相結合的要素。」他認為程朱理學完成了這種結合，「首先程朱理學是建立在常識之上，而且它系統地吸收了佛學冥想的修身方法，這就是建立了一個關係之有物質之無的天理世界。修身的第一步是去『冥想天理』，這既是用常識體悟天地萬物之形成，也是道德主體『暢神』在『理』的世界」。這種「林泉嚮往」和「觀想」在程朱之「理」的作用下催化了中國山水畫的成熟。他的這種分析符合中國山水畫發展的內在邏輯，他進而把山水畫背後的精神定為宋明理學，並且認為山水畫的傳統的形成和宋明理學的發展同步。[340] 宗炳的「以形媚道」思想即認為山水以外部形態媚悅、喜歡、接近「道」。這裡儘管主要是玄釋之道，但也不可避免地摻入了儒家的仁智之樂和道家的逍遙山水之趣。[341] 儘管對宗炳所言之「道」還存在著道家和釋家之爭，但從宗教的形態上來看，宗炳作為佛教徒具備佛教的道論也屬正常。但宗炳所處的時代又是一個玄學盛行的時代，特別是在士族知識階層，信奉玄學尤甚，這樣道、釋、玄的混雜就可能是宗炳的思想實情。當然，他「畫山水」的目的還不能說是為了純粹的審美，他的直接目的應該是為了保存山水之形，代替自然之真山水，以便當他「老病將至，名山恐難遍游」之時「臥遊」之。因此，我們可以說，這時宗炳畫山水的目的是要以「繪畫」來代替真實的山水。在他的思想深處，不管是真實的山水還

[339] 俞劍華. 中國古代畫論類編（上）[C]. 北京：人民美術出版社，2005：584.

[340] 金觀濤. 宋明理學和山水畫 [A]. 載《中國思想與繪畫教學和研究集》（二）[C]. 杭州：中國美術學院出版社，2013：14.

[341] 陳傳席認為宗炳所言之「道」是道家之「道」。參見陳傳席. 中國繪畫理論史 [M]. 臺北：三民書局股份有限公司，2004：13.

是畫出來的山水，都不過是一個仲介而已，並沒有成為真正的審美對象，他只是通過自然（山水）來體悟內心的「道」、內心的「神」，也即體悟世界本體的「無」而已。

在宗炳這裡，畫山水僅僅是個手段和「仲介」。在這個過程中，他是否參悟了「道」或者「感」到了「神」我們不得而知，但有一點可以肯定，他必定是在「寫真」或者「寫生」。這正如俞劍華所說：「中國山水畫自顧愷之宗炳王微而後，始漸成獨立之畫科。山水畫之開始，完全從真山水寫生中得來。」[342] 宗炳本來是要通過畫山水（山水畫）來參悟和感神的，結果就是山水畫的出現。他圖之於壁的「山水畫」，意在老病之時「臥遊」、「暢神」、「悟道」。這時作為「仲介」性質的山水畫取代了真實山水的地位，而真實山水「以形媚道」的功能就自然轉移到山水畫上來，這樣一個變化是革命性的。自在之物的山水通過仲介（山水畫）的作用，變為為我之物（山水畫）。雖然主觀上欣賞山水畫和遊歷真山水的效果是一致的，但是山水的「以形媚道」的功能卻自然轉移到了山水畫上面。仲介變為客體，成為我們體悟道和「暢神」的所在了。

張建軍認為，「既然我在山水畫的欣賞中能夠得到一種與山水中的『神』『理』『道』的接近與溝通，那當然就說明了山水中的『神』『理』『道』已經在山水畫中表現出來了，也就是說『畫山水之神』已經通過『以形寫形』得到了實現。顯然，宗炳是用價值問題，即『是什麼』的問題置換掉了方法問題，即『怎麼做』的問題」[343]。

王微的《敘畫》則從技術性的窠臼中突破出來，賦予山水畫以藝術審美的自覺：

[342] 俞劍華 . 中國古代畫論類編（上）[C]. 北京：人民美術出版社，2005：584.
[343] 張建軍 . 中國畫論史 [M]. 濟南：山東人民出版社，2008：38.

辱顏光祿書。以圖畫非止藝行，成當與《易》象同體。而工篆隸者，自以書巧為高。欲其並辯藻繪，覈其攸同。夫言繪畫者，競求容勢而已。且古人之作畫也，非以案城域，辯方州，標鎮阜，劃浸流，本乎形者融靈而動變者，心也。靈亡所見，故所託不動；目有所極，故所見不周。於是乎以一管之筆，擬太虛之體，以判軀之狀，畫寸眸之明。曲以為嵩高，趣以為方丈。以叐之畫，齊乎太華，枉之點，表夫龍准。眉額頰輔，若晏笑兮；孤巖鬱秀，若吐雲兮。橫變縱化，故動生焉，前矩後方，出焉。然後宮觀舟車，器以類聚；犬馬禽魚，物以狀分。此畫之致也。望秋雲，神飛揚；臨春風，思浩蕩。雖有金石之樂、珪璋之琛，豈能仿佛之哉！披圖按牒，効異《山海》。綠林揚風，白水激澗。嗚呼！豈獨運諸指掌，亦以明神降之。此畫之情也。[344]

《歷代名畫記》對王微這樣記載：「圖畫者所以鑑戒賢愚，怡悅情性，若非窮玄妙於意表，安能合神變乎天機？宗炳、王微皆擬跡巢、由，放情林壑，與琴酒而俱適，縱煙霞而獨往。各有畫序，意遠跡高，不知畫者，難可與論。因著於篇，以俟知者。」[345] 謝赫在《古畫品錄·序》中把王微列為第四品，把宗炳列為第六品，對他們的品評分別如下：「王微、史道碩（五代晉時人）並師荀、衛，各體善能。然王得其細，史傳其真。細而論之，景玄為劣。」「宗炳明於六法，迄無適善；而含毫命素，必有損益。跡非准的，意足師放。」[346] 徐復觀在《中國藝術精神》中指出《敘畫》中三點值得注意：「第一是把山水畫從實用中擺脫出來，使其具有獨立的藝

[344] [南朝] 宗炳，王微 . 畫山水序敘畫 [M]. 北京：人民美術出版社，2016：1-7.
[345] [唐] 張彥遠 . 歷代名畫記 [A]. 載俞劍華 . 中國古代畫論類編（上）[C]. 北京：人民美術出版社，2005：586.
[346] [南齊] 謝赫 . 古畫品錄 [A]. 載于安瀾 . 畫品叢書 [C]. 上海：上海人民美術出版社，1982：9 - 10.

術性。……第二，他很明顯地指出人之所以愛好山水而加以繪畫，乃是因為在山水中可得到『神飛揚』『思浩蕩』的精神解放。……第三，他和宗炳一樣，所以能在山水中得到精神的解放，是因為在山水之形中能看出山水之靈。」[347]

　　徐復觀的說法大致是不錯的，但結合繪畫的發展歷史和謝赫、張彥遠的評價，我們可以知道宗炳、王微二人的山水畫觀念也並非如徐復觀所言「從實用中擺脫出來」。宗炳的畫山水觀念只是以山水畫替代現實山水，他所感悟到的山水之神、靈（聖人之「道」）因而也移植到了山水畫中，其畫山水的觀念就具有了超越性的品格即精神的價值。但這種精神和超越性還不能說是完全「從實用中擺脫出來」了，他的藝術更不可能是獨立的，儘管它們已經擺脫了「案城域，辯方州，標鎮阜，劃浸流」的實用性地圖指示功能，但它可能又墜入談玄說禪和標榜名流隱士身份的實用性中。這使徐復觀先入為主地認為中國山水畫的精神是莊學所致，而沒有進一步分析宗炳和王微的具體情況。王微的情況和宗炳相似，王微比較重視「情」（「本性」或「本質」之意思）在山水畫中的地位，他的「情」和宗炳的「道」和「神」應該所指一致。

　　宗炳和王微所處的時代，藝術上占主導地位的應該還是人物畫而非山水畫，從二人的畫論中也可以看出從人物畫向山水畫轉化的痕跡和影響。[348] 他們二人的繪畫作品為時人所關注的是人物畫而非山水畫。謝赫的《古畫品錄》中大部分都是人物畫家的內容，即便是對宗炳和王微的評價也是著眼於他們的人物畫，其中對王微的評價是「王得其細」，對宗炳的評價是「跡非准的，意足師放」。徐復觀認為，當時謝赫還「不能了解

[347] 徐復觀. 中國藝術精神 [M]. 桂林：廣西師範大學出版社，2007：181 -182.
[348]《敘畫》中「眉額頰輔，若晏笑」之句顯然是對人物神情的描繪，而《畫山水序》中「以形媚道」的「媚」字顯然也是描寫人物詞彙，山水的「靈」、「秀」也是如此。

此種新藝術作品（山水畫）的價值」[349]，這種推測是正確的。但是，我們從謝赫對二人人物畫的評價中可以推測其山水畫的一些特徵。從人物畫的重「形」與「神」到山水畫的重「形」與「意」的轉變，這時的山水畫創作為唐代「意境」範疇的出現做了實踐上的準備，也為宋元時期文人畫的「寫意」傾向埋下了伏筆。

　　王微和宗炳是同時代的人，他們所處的時代環境和對繪畫的認識都基本一致。他們認為，繪畫不僅僅是「藝行」（技術）之事，還應有超越於畫面之上的形而上的追求（宗炳為「道」，王微為「情」）。他們二人又都十分重視「藝」事，宗炳主要是運用山水的視覺透視「遠小近大」的原理安排畫面，從而為山水「融勢」開闢道路；王微明確劃分了繪畫和地圖的區別，為山水畫「融情」的濫觴，他關注到書法在山水畫的地位，為後代文人畫的繪畫與書法的融合做了理論上的鋪墊。二人都認為通過繪畫可以達到聖賢的境界，宗炳是通過對真實山水的「棲形感類」和「融其神思」進而達到對山水畫「何以加焉」的感受來「暢其神」；王微是通過繪畫與「《易》象同體」、與書法「攸同」從而達到繪畫「融靈」的效果。這樣中國山水畫就不僅具有「暢神」和「融靈」的本體地位，而且具有極強的教化倫理價值，這種「成教化，助人倫」的藝術心理成為中國藝人的集體無意識，從而深刻塑造了中國藝術的精神面貌。

（三）道範疇的本體地位 —— 文以載道、以形媚道、樂幾於道

　　藝術之謂藝術的內在根據，即謂藝術本體之道。中國文化的特性決定了中國古代藝術本體和哲學密不可分，這也是我們在闡釋藝術本體之道的時候多以哲學為其背景的原因。中國的文學、繪畫、音樂、舞蹈、戲

[349] 徐復觀 . 中國藝術精神 [M]. 桂林：廣西師範大學出版社，2007：183.

劇和書法各有其門類的特殊性，但它們都承認「文」本於「自然之道」。這裡的「文」是指文化、學術、修辭、藻飾等含義。[350]「文」的本原意義即「紋飾」，天地萬物為人而存在者皆可以稱為「文」，這是廣義上的「文」。狹義上的「文」有兩個層次：一是相對於詩而言的散文，一是指文學藝術。

1. 文以載道 ── 一種形而上的文論原型

如果說「詩言志」和「詩緣情」是詩歌最為著名的理論的話，那麼最著名的散文理論就是「文以載道」和「文以明道」。而「文以載道」也是近代以來被人誤解最深的一個理論。下面主要辨析「文以載道」的理論發展及其價值。

「原道」一詞在《淮南鴻烈解》中的「原道訓」中首先出現。高誘對之注曰：「原，本也。本道根真，包裹天地，以曆萬物，故曰『原道』。」[351] 可見「原道訓」即是對世界本原或本根的解說，它是整部《淮南鴻烈解》的理論基礎。《原道訓》提出了「故達於道者，不以人易天，外與物化，而內不失其情」[352] 的主張，表現在藝術上就是「無樂」而「至樂」的音樂本體觀。因此，他特別強調內心的快樂要強於感官的快適，也就是「以內樂外」優於「以外樂內」的藝術觀。

劉勰在《文心雕龍》開篇即言：「文之為德也大矣，與天地並生者何哉？」行文至最後曰：「故知道沿聖以垂文，聖因文而明道。」紀昀評之曰：「此即載道之說。」「文以載道，明其當然；文原於道，明其本然，識其本乃不逐其末。」[353] 文「原於道」，簡稱「原道」。這裡紀昀首次認

[350] 陸侃如，牟世金 . 文心雕龍譯注 [M]. 濟南：齊魯書社，1981：2.

[351] [漢] 劉安《淮南鴻烈解》，四部叢刊影鈔北宋本，卷第一。

[352] 郭丹 . 先秦兩漢文論全編 [C]. 上海：上海遠東出版社，2012：388.

[353] 周振甫 . 文心雕龍注釋 [M]. 北京：人民文學出版社，1981：2 - 3.

定「故知道沿聖以垂文，聖因文而明道」為「載道之說」。孫詒讓疏云：「彥和所稱之道，自指聖賢之大道而言，故篇後承以《徵聖》、《宗經》二篇，義旨甚明，與空言文以載道者殊途。」結合紀昀的「評」和孫怡讓的「疏」我們可以知道，劉勰的《原道》重點論述了文起源於「自然之道」，至於「文」是否「載」、「道」，作者清楚地說是「明道」，而非「載道」。從整個篇章的文脈來看，劉勰極為重視為文的自然之道，這裡的「明道」的主體是「聖」，因此不能說是他提出了「文以明道」的命題。劉勰在此的理論貢獻並不在於他是否提出了「文以載道」或「文以明道」的命題，而是他看到了文和道的緊密關係。「文」乃自然之文，「道」乃自然之道。至於文是否可以「載」道，是否可以「明」道，則要看文是否是從天地自然之道中流出，道是否得文之「心」。紀昀的「此載道之說」和孫詒讓的「與空言文以載道者殊途」說明他們都受到了宋明理學的「文以載道」理論的影響，也可能是他們理學的「載道」精神過度投射所致。《文心雕龍》的《原道》篇雖然沒有提出「文以載道」的命題，但不是說它沒有這方面的思想，它是以「文」和「道」的關係為核心展開論述的。可以說「文道」是「文質」、「文氣」和「文德」諸說的合理發展。孔子從培養「文質彬彬」的君子出發，提出了文質和諧發展的理論，他的「思無邪」的詩教是文以載道思想的萌芽。東漢末年在氣論發展的基礎上，曹丕提出「文以氣為主」的命題，強調個人在文學創作中的作用，進而肯定了文的永恆價值。作為統治階級的曹丕當然要重視文的「經國」的政治功用，但他顯然已經超越了具體的現實政治與個人的「榮樂」和「飛馳之勢」，從而使文成為「美則愛，愛則傳」[354] 的「不朽之盛事」和「無窮之聲名」。

　　《文心雕龍》中的氣論思想受到曹丕的影響是無疑的，曹丕的「氣」

[354]　[宋] 周敦頤《周元公集》，宋刻本，卷之四。

主要是針對「文」創作的主體而言的，發展到劉勰時，「氣」則成為貫穿創作、作品和欣賞的統一性元素。所謂「人文之元，肇自太極」，「太極」即天地未形成前的原始混沌之氣，這實質上是把文章的起源推到了神祕的不可知的領域。王元化認為《文心雕龍》的宗旨是原道、征聖、宗經；他的「道沿聖以垂文，聖因文而明道」中的「道」、「聖」、「文」雖然各為三，實則同指儒學。[355] 如果真是這樣，劉勰的藝術本體論思想就沒有什麼新鮮的地方，只是沿用了兩漢時期的經學思想而已。但《文心雕龍》的可貴之處是它從「文」產生的究極之地來闡釋「文」和「道」的關係，他也從「道」的恆在意義上來表明心志。例如他在《雜文》中寫道：「身挫憑乎道勝……此立體之大要也。」[356] 因此可見劉勰的「道」並非僅限於現實政治的成敗之道，而是超越其上的「恆道」。他所說的「文」也並非僅指載現實政治之「文」，也指包括「天地並生」的「日月疊璧，以垂麗天之象；山川煥綺，以鋪理地之形」的「大文」。由此可見，劉勰的「文從道出」或「聖因文而明道」就具備著「包前孕後」的理論原型的質素。

　　「文從道出」和「因文而明道」發展到唐宋時期，就成為「文以載道」和「文以明道」的理論命題。對於「文以載道」，如果去除其封建僵化的思想內容，擯棄其純粹工具論的思想，把它理解為一種形而上的文論原型，它就是中國古代一個十分光輝的命題。「明道」雖然在先秦時儒家和道家均已明確提出，但基本上是哲學和倫理學的概念。先秦諸子均有自己的「明道」觀念，但「文」與「道」或「藝」與「道」是一種較為鬆散的關係，這時的「明道」觀念多是聖人、君子、隱逸之士的政治哲學或統治者的政治之術。這一時期的「文」和「質」的關係明顯比「藝」和

[355] 王元化. 文心雕龍講疏 [M]. 桂林：廣西師範大學出版社，2004：41.
[356] [南北朝] 劉勰《文心雕龍·雜文》，四部叢刊影明嘉靖刊本，卷三。

「道」的要緊密。因為從事藝術的多是處於「吾不試」境遇的人，孔子所言的「志於道」排在第一，「游於藝」只能處於末位，這和《樂記》中所言的「德成而上，藝成而下」的情況相同。而「詩」和「文」的情況則不同，詩文以文字為材料形式，它們具備著詮釋政權合法性的天然地位，不管是甲骨文還是鐘鼎銘文，都有著溝通天地的神聖功能。殷商時期重要的巫師甚至可以掌握話語權，決斷戰爭、祭祀等現實中的重大事情，他們靠的就是其熟練掌握的甲骨文這個象徵性的媒介。而鐘鼎銘文則是紀念碑性的文字，這種金屬材料和文字的結合，把貴金屬的象徵性和文字的隱喻功能發揮到了極致，後代的諸如秦泰山刻石等基本上繼承了這一傳統。這一時期的「文」是政治之文，「道」是政治之道，「文」和「道」是合一的。所謂「學在官府」的「王官文化」是春秋以前的主要文化類型。春秋時代以後以孔子代表的私學興起，文化的高度壟斷性開始鬆動，文化開始向下層流動，從而造成士階層的形成。士階層的形成使「文」和「道」逐步分裂為二，統治階級話語權的絕對性和權威性開始動搖，此為孟子所言的「聖王不作，諸侯放恣，處士橫議」[357] 的時代。這時，楊朱墨翟之學盈於天下，自然也是極端混亂和價值重構的時代。殷商時期以《詩經·大雅》為代表的「文」和以青銅器為象徵的國家政權的「道」在風格上是一致的，這也是「文道合一」的症候。及至戰國時期，「百家爭鳴」、「處士橫議」、「諸侯放恣」，代之而起的是「道術將為天下裂」[358]。價值的一元論逐步為價值多元論所取代，這也是春秋戰國時期藝術繁榮的一個重要原因。天道觀念式微，人道觀念興起，人的終極關懷由天上落到人間。《莊子·天下》描述了「道術」分裂、「方術」興起的狀況：

[357] ［戰國］孟軻《孟子》，四部叢刊影宋大字本，卷六。
[358] ［戰國］莊周《莊子》，四部叢刊影明世德堂刊本，卷第十。

古之人其備乎！配神明，醇天地，育萬物，和天下，澤及百姓，明於本數，系於末度，六通四辟，小大精粗，其運無乎不在。其明而在數度者，舊法世傳之史尚多有之。其在於《詩》、《書》、《禮》、《樂》者，鄒魯之士縉紳先生多能明之。《詩》以道志，《書》以道事，《禮》以道行，《樂》以道和，《易》以道陰陽，《春秋》以道名分。其數散於天下而設於中國者，百家之學時或稱而道之。

天下大亂，賢聖不明，道德不一，天下多得一察焉以自好。譬如耳目鼻口，皆有所明，不能相通。猶百家眾技也，皆有所長，時有所用。雖然，不該不遍，一曲之士也。判天地之美，析萬物之理，察古人之全，寡能備於天地之美，稱神明之容。[359]

《天下》篇所描述的這種狀況顯示著歷史的巨大進步，殷商時期所謂統一的「文」和統一的「道」已經不復存在，代之而起的是「各美其美」的「一曲之士」的「方術」。這種片面的深刻相對於混沌的「文道合一」來說是一種進步，道家的「判」、「析」、「察」的學術精神在隨後的歷史中沒有發展出「求真」的科學精神，不期然卻誤入了自然美的花園。究其原因可能是複雜的，但從《天下》篇來看，它的「分析」精神也就是「與物宛轉」和「常寬於物，不削於人」的藝術精神，和西方的主客二分的「分析」是大異其趣的。況且，這些「術士」們所追求的「內聖外王」之道，也進一步阻礙了人們對物質世界的更深層次的物理探究。中國古代的全部學術就流於內在的「修養」和外在的「經世」。[360] 秦觀對這種道術分裂也有著相似的認知，他在《韓愈論》中論及這一情況：「臣聞先王之

[359] [清] 郭慶藩. 莊子集釋 [M]. 北京：中華書局，1961：1067 -1069.
[360]「『內聖外王之道』一語，包舉中國學術之全部。中國學術，非如歐洲哲學專以愛智為動機，探索宇宙相以為娛樂。其旨歸在於內足以資修養而外足以經世」。梁啟超. 梁啟超全集（第八冊）[M]. 北京：北京出版社，1999：4676.

時，一道德，同風俗，士大夫無意於為文。故六藝之文，事詞相稱，始終本末，如出一人之手。後世道術為天下裂，士大夫始有意於為文。故自周衰以來，作者班班，相望而起，奮起私知，各自名家。然總而論之，未有如韓愈者也。」[361] 統一的「道」不存在了，繼之而起的是各言自家之道。諸子百家為了爭奪各自的「象徵性資本」，均站在自己的立場上爭奪話語權，指摘對方的局限。處於顯學地位的學派也非鐵板一塊，據歷史記載，「孔子歿後，儒家一分為八」，是否分為八家筆者不去深究，但可以相信的是儒家自孔子後，它的內部也存在諸多不同的甚至對立的觀點。可見，即使是原始儒家內部，對「道」也存在著不同的理解。這種混亂和差異的「道」不僅顯得晦暗不明，甚至有被遮蔽的危險，這自然就導致「明道」觀念的出現。三皇五帝的時代是公認的「大道至明」的時代，不需要刻意去「明道」，春秋戰國是「大道廢，有仁義；智慧出，有大偽」的時代，因此，「明道」就成為有雄心的傳統知識份子的追求。

　　陸機在《遂志賦並序》中說「昔崔篆作詩以明道」[362]，是繼詩言志、緣情之後對詩功能的又一拓展。《文心雕龍》不僅言「聖因文明道」，而且也提到了「乃正始明道，詩雜仙心」[363]，文章均有「明道」的功能。柳宗元繼承了韓愈的「修其辭以明其道」[364] 的藝術觀念，在《答韋中立論師道書》中提出了「文者以明道」[365] 的觀點。從劉勰到柳宗元，「文以明道」的命題徹底完成。劉勰的「道沿聖以垂文，聖因文而明道」是以「聖」為中心來談「文」和「道」的關係，他所言的「道」是聖人之道，所言的「文」是聖人之文。這與王元化的觀點有相通之處，「道」、「聖」、

[361] 陳良運. 中國歷代文章學論著選 [C]. 南昌：百花洲文藝出版社，2003：542.
[362] [晉] 陸機《陸士衡文集》，清嘉慶宛委別藏本，卷二賦二。
[363] 《文心雕龍·明詩》。
[364] [唐] 韓愈《昌黎先生文集》，宋蜀本，卷第十四。
[365] [唐] 柳宗元《詁訓柳先生文集》，清文淵閣四庫全書本，卷三十四。

「文」三位一體，同為儒學。如果把「儒學」理解為原始的儒學，主張「春作夏長，仁也；秋斂冬藏，義也」[366]的儒學，也可以說「道」、「聖」、「文」是一致的。

　　從邏輯上來講，只有「文以明道」之後，才會有「文以載道」的出現。「明」是「發明」之意，使處於晦暗的或遮蔽的「道」顯露出來。而「文以載道」重點在「載」，「載」即承載之意。實際上這種理解並不準確，「文」和「道」並不完全遵循這樣的邏輯。特別是有獨特個性的藝術家，他們的道和文往往存在著十分複雜的關係。「文以載道」之所以能成為形而上的文論原型，就是因為它的涵括力和可闡發的空間極大。藝術家的「文」不同，表現的「道」的實際內涵就存在差異，「載」的方式也因人而異。古文家韓愈是既主張「明道」、「傳道」，也主張「載道」的代表人物。古文家的「道」和理學家的「道」不同。宋代理學家重視「道」，唐代古文家重視「文」。這一點我們既可以從理學家的開山鼻祖周敦頤的有關論述中，也可以從理學的集大成者「程朱」的著作中找到依據。韓愈說：「志在古道，又甚好其言辭。」[367]他的門徒李漢亦言：「文者貫道之器也。」[368]程頤說「古人好道而及文，韓退之學文而及道」，而韓愈把這種「文」、「道」的關係顛倒了，稱之為「退之卻是倒學了」[369]。如果從「文」的角度來看韓愈，程頤對韓愈的批評恰恰是對他的「讚揚」。

　　「文以載道」的命題首先是由周敦頤明確提出來的，他在《周元公集·文辭第二十八》中寫道：

　　　文所以載道也。輪轅飾而人弗庸，徒飾也。況虛車乎？文所以載道，

[366] 樂記 [M]. 吉聯抗譯注，陰法魯校對，北京：人民音樂出版社，1987：16.
[367] [唐] 韓愈《昌黎先生文集》，宋蜀本，卷第十六。
[368] [清] 徐乾學《古文淵鑑》，清文淵閣四庫全書本，卷三十八。
[369] [宋] 吳开《優古堂詩話》，清讀畫齋叢書本，第 16 頁。

猶車所以載物，故為車者必飾其輪轅，為文者必善其辭說，皆欲人之愛而用之。然我飾之而人不用，則猶為虛飾而無益於實，況不載物之車、不載道之文，雖美其飾，亦何為乎？文辭，藝也；道德，實也。篤其實而藝者書之。美則愛，愛則傳焉。賢者得以學而至之，是為教。故曰：「言之無文，行之不遠。」然不賢者，雖父母臨之，師保勉之，不學也；強之，不從也。此猶車已飾而人不用也。不知務道德而第以文辭為能者，藝焉而已。[370]

他的後繼者二程的思想與這種「文辭」觀也頗為接近，但周敦頤還沒有發展到「作文害道」[371] 的地步。這種把「文」視為「虛車」和「載道」工具的思想，不僅為近代的藝術理論家所鄙棄，即便是在古代也不可能得到真正的貫徹。程頤的「作文害道，英氣害事」[372] 的言論雖然有其現實的基礎，但它畢竟與藝術自身的發展規律相違背。藝術工具論或者藝術仲介論是中國古代普遍存在的觀念，「文以載道」非但沒有受到廣泛的質疑，反而在唐宋時代得到了空前的發展。這就說明該理論具備著增殖的空間。其影響是較大的，一方面是傳統儒家重視「文」的一派，以韓愈、歐陽修和蘇軾為代表；另一方面是儒家重視「道」的一派，以周敦頤、二程和朱熹為代表。

蘇軾和朱熹是「文」、「道」關係理論的集大成者。蘇軾是詩、文、書、畫一代大家，將儒、釋、道思想集於一身。其藝術理論的獨特貢獻在於他以自己豐厚的藝術實踐和儒、釋、道的精神滋養，顛覆了以往

[370] [宋] 周敦頤《周元公集》，宋刻本，卷之四。

[371] [宋] 程顥《二程遺書》，清文淵閣四庫全書本，卷十八。從「作文害道」提出的原初語境來看，程顥批評的並非是一切之「文」，只是那些「害道之文」。《二程遺書·卷十八》寫道：「今為文者專務章句悅人耳目，既務悅人，非俳優何而？曰：古者學為文否？曰：人見六經便以為聖人亦作文，不知聖人亦一攄發胸中所蘊自成文耳，一所謂有德者必有言也。」

[372] 于民，孫通海. 中國古典美學舉要 [C]. 合肥：安徽教育出版社，2000：538.

的「文」、「道」關係，把「文」從依附於「道」的地位擢升到與「道」並列的地位。蘇軾的「文」不是抽象的理學家的「文」，也非僅指聖賢之「文」，而是更加關注文采、音韻、筆墨等藝術形式的「文」。歐陽修首先提出「文與道俱」，蘇軾繼其後而言：「我所謂文必與道俱。」[373] 朱熹不僅是理學的集大成者，而且是一個文章高手。他提出了「文道合一」的命題，並批評了蘇軾的「文與道俱」的說法。他認為：

　　道者文之根本，文者道之枝葉。惟其根本乎道，所以發之於文皆道也。三代聖賢文章皆從心寫出，文便是道。今東坡之言曰：「吾所謂文必與道俱。」則是文自文而道自道，待作文時，旋去討個道來放入裡面，此是它大病處。只是它每常文字華妙，包籠將去，到此不覺漏逗，說出他本根病痛所以然處。緣他都是因作文，卻漸漸說上道理來，不是先理會得道理了方作文，所以大本都差。歐公之文，則稍近於道，不為空言。如《唐·禮樂志》云：「三代而上，治出於一；三代而下，治出於二。」此等議論極好，蓋猶知得只是一本。如東坡之說，則是二本，非一本矣。[374]

　　馮沅君說：「我們認為在中國古代哲學家中，只有三個人是真能懂得文學的，一是孔丘，二是朱熹，三是王夫之。他們說話不多，而句句中肯。」[375] 朱熹明確提出了「道者文之根本，文者道之枝葉」的觀點，他的文道觀比蘇軾的更為明確，也更為徹底。但是朱熹對蘇軾「文與道俱」的批評也存在著偏頗的地方。蘇軾認為「道可致而不可求」[376]，他在創作上就提出了「有所不能自己而作」的觀點，這一點和程朱均有相似的地方，但也存在重要的分歧。蘇軾的創作是以自己對事物或境遇的真切感受

[373]　[宋] 蘇軾《蘇文忠公全集》，明成化本，卷十六。
[374]　[宋] 黎靖德《朱子語類》，明成化九年陳煒刻本，卷第一百三十九。
[375]　吳長庚 . 朱熹文學思想論 [M]. 合肥：黃山書社，1994：9.
[376]　[宋] 蘇軾《蘇文忠公全集》，明成化本，卷二十三。

為基礎，進而不得不發的創作活動。而「和順集中，而英華外發」[377] 則是理學家的「道」或「理」內化為一種精神境界之後發而為文的。蘇軾和朱熹創作的出發點不同，因此就表現出對文道關係的不同認識。但他們對「道」本體地位的確立則都是功不可沒的。

如果說蘇軾把「文」的地位提高到和「道」同樣的高度，那麼朱熹則把二者合為一體。這也正如吳長庚所說：「朱熹打破了千百年來論文道關係舊的思維模式，不再置文道於兩端，重複在或重道輕文、或重文輕道、或文道並重等方面兜圈子。他合文道為一體，把文看成是從道的泉源中流出來的水。這樣，他便將人們的注意從『文與道應該是什麼關係』的思維模式中超脫出來，而引導到『文與道原本就是這個關係』的新的思維模式之中，這就是朱熹的高明及超越前人處。」[378] 這段話肯定了朱熹的「文道合一」的理論，把「道」外在於「文」拉回到了文道一體的軌道上來。蘇軾在創作上為道本體找到棲身之處，朱熹在理論上總結了「文本於道」和「文道合一」的重大命題。

「文以載道」雖然是由周敦頤首先明確提出，但是在這個命題提出之前和之後，「文以載道」的精神均廣泛存在著。因此，可以說文以載道的「文」和「道」的內涵早已溢出了理學的範疇，在不同藝術主體中具有不同含義。而其中間的動詞「載」、「明」或「貫」等的不同主要是由於認識問題的角度不同所致，並沒有根本性的區別。終生以藝術為志的藝術家的道當然要偏重於為文之道，重視文章或藝術的形式因素的創造和個人情感的宣洩。而以現實政治為目的的政治家肯定要重視藝術的「治道」功能，把藝術視為「虛車」或「工具」則為理所當然。還有一部分人既不以藝術

[377]　[宋] 胡寅《致堂讀史管見》，宋嘉定十一年刻本，卷二十二。

[378]　吳長庚 . 朱熹文學思想論 [M]. 合肥：黃山書社，1994：33.

為最終目的，也不以現實的政治為目的，他們只是要探究宇宙人生的祕密，表現出「得意忘象」、「辭達而已」的重道輕藝的傾向。中國古代的知識份子往往是這三種人的合體，不同的人生際遇和個性特質就呈現出差異化的「文」、「道」認知傾向。

　　章學誠在《言公》（上）中言：「文與道為一貫，言與事為同條。」在《言公》（中）則曰：「文虛器也，道實指也。文欲其工猶弓矢欲其良也，弓矢可以禦寇亦可以為寇，非關弓矢之良與不良也。文可以明道亦可以叛道，非關文之工與不工也。」[379] 前者強調「文」與「道」的統一性，後者強調「文」的獨立性，「工與不工」與「道」無關。這裡章學誠似乎認識到了「文」的獨立價值，他的這種「獨立」是基於他所論述的「言為公，而非私有」[380] 的價值基礎上的。因此可以說，章氏的文道觀並沒有溢出傳統的文道範疇。近代「文以載道」觀念受到了空前的批判。周作人是以今釋古簡單否定「文以載道」，郭紹虞是「新以帶舊」把「言志」和「載道」對立起來，故而把「文以載道」的複雜性掘發出來的同時遺失了其原生語境；錢鍾書「以舊釋舊」恢復到了「文以載道」的原生語境，[381] 錢鍾書說：

　　「詩以言志」和「文以載道」在傳統的文學批評上，似乎不是兩個格格不相容的命題，有如周先生和其他批評家所想者。……「文以載道」的「文」字，通常只是指「古文」或散文而言，並不是用來涵蓋一切近世所謂「文學」；而「道」字無論依照《文心雕龍・原道》篇作為自然的現象解釋，

[379] [清] 章學誠《文史通義》，民國嘉業堂章氏遺書本，內篇四。
[380]《言公》（上）章學誠反復申明的一個觀點是：「古人之言所以為公也，未嘗矜其文辭而私據為己有也。」
[381] 薛雯，劉鋒傑．「文以載道」的三種研究範式 —— 以周作人、郭紹虞、錢鍾書的相關研究為物件 [J]. 河北學刊，2014（06）：69.

或依照唐宋以來的習慣而釋為抽象的「理」。「道」這個東西，是有客觀的存在的；而「詩」呢，便不同了。詩本來是「古文」之餘事，品類較低，目的僅在乎發表主觀的情感 —— 「言志」，沒有「文」那樣大的使命。所以我們對於客觀的「道」只能「載」，而對於主觀的感情便能「詩者持也」地把它「持」起來。這兩種態度的分歧，在我看來，不無片面的真理；而且它們在傳統的文學批評上，原是並行不悖的，無所謂兩「派」。所以許多講「載道」的文人，作起詩來，往往「抒寫性靈」，與他們平時的「文境」絕然不同，就由於這個道理。[382]

　　這段話就有效地糾正了周作人和郭紹虞二人認識上的偏頗，使「文以載道」回歸到它產生的原生語境中。由此我們可以看出，「文以載道」觀念是關乎中國古代藝術本體論的內容，不必糾纏於古代是重文還是重道，也不要局限於儒家、道家或釋家，它是整個中國文化孕育出來的旨在探究「文」與「真」（「道」）關係的形而上的「文」論原型。

2. 以形媚道 —— 一種古老的造型媒介理論

　　如果說對「文」和「道」的本體論關係的探討標誌著「文」的自覺，對詩和情、志的關係的探討標誌著「詩」的自覺，那麼繪畫的自覺則是以對「形」與「象」關係的提出開其端緒；「形」與「神」（「道」）關係的探討繼其後，「形」與「意」（「境」）關係的探討標誌著繪畫理論的成熟。一般認為中國繪畫是寫意傳統，缺乏寫實傳統。實質上，這是一種誤解，可能是文人畫的表面現象所導致的一種誤判。中國古代對「真」、「似」的追求和對事物「形」的把握有著悠久的歷史傳統，某種程度上可以說中國的文化是一種造型的文化。中國文化的符號 —— 漢字是以線條為其構

[382] 錢鍾書 . 評周作人的《中國新文學的源流》[J]. 新月，1932 年第 4 卷 4 期 . 轉引自袁良駿 . 周作人論 [M]. 北京：中國社會科學出版社，2013：155 - 156.

成要素，雖然現在早已脫去了繪畫的象形性，但它的基礎仍然是象形。中國古老文化起源的傳說中「河圖」、「洛書」也是「圖」在前而「書」在後。《周易·繫辭上》：「《易》有太極，是生兩儀，兩儀生四象，四象生八卦。」[383] 這裡的「四象」即四種基本的物質構成[384]，用來象徵世界的基本構成要素。

　　總體來講，中國古代「以形媚道」理論大致可以分為兩類：一是以形媚政治之道，一是以形媚審美之道。「媚」字是什麼意思？《辭源》中的釋義有四，分別是：巴結，奉迎；愛戴，喜愛；美好；通「魅」。連繫「以形媚道」的語境，應該把「媚」訓釋為「揭示」或「親近」較為恰當。中國古代文化的「象徵圖系」的基礎是其造型性，禮樂文化的功能性是以造型性為基礎的。孔子說：「八佾舞於庭，是可忍也孰不可忍也！」[385] 他說的重點不是「舞於庭」，而是「八佾」。顯然按周代的禮制，「八佾」的舞樂圖像是不符合季氏的身份和地位的。同樣，青銅器的大小、多少、輕重，紋飾的類型、深淺、疏密和圖繪的內容均有著極強的象徵功能。先秦廣泛流傳的「鑄鼎象物」神話中的「鼎」不僅是國家權力合法化的象徵，也是中國古代社會塑造秩序的有效手段。宋代王黼在「商象形饕餮鼎」中

[383] [周] 卜商《子夏易傳》，清通志堂經解本，卷七。

[384] 《周易·繫辭上》：「是故《易》有太極，是生兩儀，兩儀生四象，四象生八卦，八卦定吉凶，吉凶生大業。」「四象」是乙太極為原初的宇宙衍化過程中的一個發展環節，指由天地變通出春夏秋冬，或由陰陽變通出少陽、老陽、少陰、老陰。《易緯·乾鑿度》：「天地有春秋冬夏之節，故生四時。」三國虞翻說：「四象，四時也。」（見《周易集解》卷十四）北宋邵雍認為「四象謂陰陽剛柔」（《周易折中》卷十四），並在他的《先天卦點陣圖》中把四象標為太陰、少陽、少陰、太陽。另外，還有把四象解為「金木水火」者（唐孔穎達《周易正義》卷七），解為「乾之四德」或「吉凶、變化、悔吝、剛柔」者（[北宋] 張載《橫渠易說·繫辭上》和《正蒙·大易》），解為「天地之四象，陰陽剛柔也；易之四象，則吉凶悔吝也」（王夫之《張子正蒙注·大易》），或解為「四象謂分二、掛一、揲四、歸奇」（[清] 惠棟《周易述》卷十五）之筮法的四個步驟等。引自方克立. 中國哲學大辭典 [Z]. 北京：中國社會科學出版社，1994：201. 筆者認為「四象」即四種基本物質構成，和孔穎達對「四象」的注釋相近。

[385] [清] 江永《禮書綱目》，清文淵閣四庫全書本，卷四十六。

寫道：「凡為鼎者悉以此為飾，遂使《呂氏春秋》獨謂周鼎著饕餮，而不知其原實啟於古也。按《春秋》宣公三年，王孫滿對楚子問鼎之語曰：『昔夏之方有德也，遠方圖物，貢金九牧，鑄鼎象物，故民入川澤山林，不逢不若，魑魅魍魎，莫能逢之。』則商之為法亦基於夏而已。周實繼商，故亦有之耳。昔人即器以寓意，即意以見禮，即禮以示戒者如此。」[386] 王孫滿言的「鑄鼎象物」核心功能是「協於上下，以承天休」。巫鴻在《九鼎傳說與中國古代的「紀念碑性」》一文中對王孫滿的話進行了詳細的分析。他認為，九鼎傳說所揭示的首先是中國文化中一種古老的「紀念碑性」，以及一個叫作「禮器」的宏大、完整的藝術傳統。[387] 王孫滿駁斥楚子的這段對話的核心是「在德，不在鼎」，但不是說「鼎」不重要，「鼎」的重要性是它隨著「德」而遷移，因此「鼎」就成為「德」的象徵。九鼎的鑄造是夏代立國合法性的象徵，它是因為其有「德」，故而可以「遠方圖物，貢金九牧，鑄鼎象物」，四夷進貢給夏王朝的「金」合鑄成九鼎，以象徵其統一的合法性，而九鼎上面的「物」一般是圖騰、神怪等圖畫，以此來隱喻四方部族對夏王朝的臣服。本來是先有「德」，而後有鼎之「形」。但由於「桀有昏德，鼎遷於商，載祀六百。商紂暴虐，鼎遷於周」，這樣的遷徙反而使人們認為鼎的占有成為其政權合法性的標誌。王孫滿在糾正楚子的錯誤認識的同時，也使自己陷入了悖論當中 —— 既然「在德，不在鼎」，那「我」為什麼不能「問」呢？周「德」已經衰落，但「九鼎」還在，也就意味著「在鼎，不在德」了，這樣「九鼎」又成為周王統治合法性的唯一根據。這裡就又涉及一個更為深層的問題，即「德」的背後還有「天命」，「周德雖衰，天命未改。鼎之輕重，未可問也」[388]。

[386]　[宋] 王黼《宣和博古圖》，清文淵閣四庫全書本，卷一。
[387]　[美] 巫鴻 . 九鼎傳說與中國古代的「紀念碑性」[J]. 美術研究，2002（01）：19.
[388]　[漢] 司馬遷《史記》，清乾隆武英殿刻本，卷四十。

這裡王孫滿把「天命」抬出來，最終駁斥了「楚子問鼎輕重」的荒謬，可以使人看到王孫滿還在極力維護「九鼎」神祕的隱喻功能。因為「天命」在春秋時期已經受到廣泛的質疑，「天道遠，人道邇」早已使人們更加注重現實道德的操勞，而不是遙遠的「天命」。

隨後在《戰國策》中也有一段記載九鼎的傳說：「夫鼎者，非效……可懷挾提挈以至齊者。非效鳥集烏飛，兔興馬逝，漓然止於齊者。昔周之伐殷，得九鼎，凡一鼎而九萬人挽之，九九八十一萬人，士卒師徒，器械被具，所以備者稱此。今大王縱有其人，何途之從而出？臣竊為大王私憂之。」[389] 這是周朝大臣顏率與齊王的對話，這番話使齊王打消了奪取「九鼎」的想法，從顏率講話的策略來看，一是極言九鼎之重，無法籌集那麼多的人力來運走；二是極言在運往齊國的路途中，其他邦國也都在覬覦「九鼎」，即便齊王把它們運出周王都，也無法真正得到「九鼎」。從這裡我們可以看出，顏率和王孫滿對待「九鼎」態度的變化，顏率不言「德」與鼎的關係，也不言「天命」，而只言運輸的困難，這是對「九鼎」神祕性的解魅。諸侯國在爭霸過程中唯有實力才是「發言」和爭霸的根據，至於各諸侯對「九鼎」的垂涎，只能說明當時人們對「九鼎」象徵性符號的爭奪。顏率欺騙齊王的話就是把「九鼎」看成一個有限的物的存在，和王孫滿對「九鼎」的態度有著根本的區別。「事實上，顏率的解釋反映了通過賦予九鼎以新的形式和象徵意義來維護這些古老政治象徵物所作的最後努力」[390]，周代結束，鼎也沉於水中，後代也曾出現「泗水取鼎」的神話，但最終也沒能成功打撈出象徵國家政權的鼎，這就隱喻了一種時代的徹底改變。

[389] [漢] 高誘《戰國策注》，士禮居叢書影宋本，卷第一。
[390] [美] 巫鴻 . 九鼎傳說與中國古代的「紀念碑性」[J]. 美術研究，2002（01）：22.

顏率欺騙齊王之所以能成功是因為當時人們普遍缺乏對「九鼎」的感性認識，但也同時透露出了思想史上的重大轉變：三代依靠擁有鼎的神祕性來實現其有效統治的時代過去了，接著是依靠萬里長城、雄偉的建築、整齊排列的兵馬俑等這些視覺上無限大的造型媒介來象徵其統治。漢代之初，蕭何建未央宮，劉邦見其「壯麗」，「甚怒」，而責問蕭何：「天下匈匈苦戰數歲，成敗未可知，是何治宮室過度也？」蕭何曰：「天下方未定，故可因遂就宮室，且夫天子以四海為家，非壯麗無以重威。」[391] 蕭何明言天子要依靠「壯麗」才能顯現其威權，這和先秦時代依靠神祕的禮器來顯示其權威是大異其趣的。如果說以鼎和禮儀性建築為代表的造型藝術是以它們的「神聖性」或「神祕性」來象徵統治者的「治道」的話，那麼圖和文則分別以其「形象性」或「抽象性」的特點直接「媚」或「載」這個道。

《天問》王逸注中寫道：「（屈子）見楚有先王之廟及公卿祠堂，圖畫天地山川、神靈，奇偉儵佹，及古賢聖、怪物行事」，「仰見圖畫因書其壁，何（一作呵）而問之」[392]。可見屈原《天問》創作的觸發點是由「圖」、「像」引起的。這則注釋歷來受到人們的質疑。筆者認為應該把這個問題「懸置」，就如「鑄鼎象物」的九鼎傳說一樣，可以把它作為觀念史研究的資料來看待。屈原所謂的「呵壁」而作，至少可以理解為王逸對屈原創作的一種想像。這種想像是由東漢的社會環境和王逸個人的知識背景所決定的。《孔子家語》中也記載了孔子觀明堂的情景：「孔子觀乎明堂，睹四門墉，有堯舜之容，桀紂之像，而各有善惡之狀，興廢之誡焉。又有周公相成王，抱之負斧扆南面以朝諸侯之圖焉。」[393] 先秦考古發現

[391]　[漢] 司馬遷《史記》，清乾隆武英殿刻本，卷八。
[392]　[漢] 王逸《楚辭》，四部叢刊影印明翻宋本，卷三。
[393]　[三國] 王肅《孔子家語》，四部叢刊影印明翻宋本，卷三。

的實物作品是「兆輿圖」[394]，有文有圖，是文圖結合的早期作品。兩漢是圖學發展的一個重要時期，先秦時期圖學為兩漢圖學奠定了基礎。漢代的王延壽在《魯靈光殿賦》中寫道：

圖畫天地，品類群生。雜物奇怪，山神海靈。寫載其狀，托之丹青。千變萬化，事各繆形。隨色象類，曲得其情。上紀開闢，遂古之初。五龍比翼，人皇九頭。伏羲鱗身，女媧蛇軀。鴻荒樸略，厥狀睢盱。煥炳可觀，黃帝唐虞。軒冕以庸，衣裳有殊。下及三後，瑤妃亂主，忠臣孝子，烈士貞女。賢愚成敗，靡不載敘，惡以誡世，善以示後。[395]

宋代王益之的《西漢年紀》記載：「天地萬物所系象也。黃帝作寶鼎三，象天、地、人。禹收九牧之金，鑄九鼎，象九州。」[396]明代楊慎的《山海經注》中亦寫道：「鼎之象，則取遠方之圖，山之奇、水之奇、木之奇、禽之奇；說其形，著其生，別其性，分其類；其神奇殊匯，駭視驚聽者，或見，或聞，或傳聞，或恆有，或時有，或不必有，皆一一書焉。蓋其經而可守者，具在《禹貢》；奇而不法者，則備在九鼎。九鼎既成，以觀萬國，同彼象而魏之，日使耳而目之。脫牲牷之使，重譯之貢（之），續有呈焉，固以為恆而不怪矣。」[397]宋代王應麟在其編纂的《玉海》開篇寫道：「天道隱而難測，可見莫如象；天象遠而難究，可考莫如圖。」[398]這些圖像的記載大致可以分為明堂、宗廟的政教性壁畫和一些神話、天文的認識性圖畫。唐代的張彥遠在《歷代名畫記》中總結了前代對繪畫的功能的認識，認為繪畫是「成教化，助人倫」和「窮神變，探幽微」的結

[394] 1974 年，河北平山縣戰國時期中山王墓出土的墓穴陵堂規劃圖。該圖有文字說明和圖形符號，並刻有中山國王的「詔書」42 字。引自劉克明 . 中國圖學思想史 . 北京：科學出版社，2008：5.
[395] [南北朝] 蕭統《文選》，胡刻本，卷十一。
[396] [宋] 王益之《西漢年紀》，清文淵閣四庫全書本，卷十五。
[397] [明] 賀復徵《文章辨體匯選》，清文淵閣四庫全書補配清文津閣四庫全書本，卷二百九十一。
[398] [宋] 王應麟《玉海》，清文淵閣四庫全書本，卷第一。

合。前者是繪畫的教化功能，後者是繪畫的認識功能。他還明確了繪畫是以「形」、「象」來確立自己的獨特地位的：「記傳所以敘其事，不能載其形。賦頌所以詠其美，不能備其象。圖畫之制所以兼之也。故陸士衡云：『……宣物莫善於言，存形莫善於畫。』」[399] 陸機曾言「作詩以明道」，劉勰也說「聖人因文而明道」，宗炳在《畫山水序》中明確提出了「以形媚道」的命題，可見至遲在南朝時期已經明確形成了「詩」、「文」、「畫」和「道」的本體性關聯。

　　史前時期的「道」和「器」合一，人類和自然的連繫緊密，人的主體性意識還沒有完全覺醒，這正如莊子「象罔得玄珠」的寓言一樣，人類還處於混沌思維的階段，他直接感知的世界就是他的全部。隨著「混沌」的死去，人類開始睜開眼睛「看」世界，用覺醒的感覺器官去感知這個世界。人類的文明史就是伴隨著人類感覺器官發展的歷史，而視覺和聽覺是其重要的組成部分。這種感覺器官的分工既是動物性的自然進化的結果，也是社會性的實踐勞動的塑造結果。筆者認為這種進化有得也有失，這種進化使人類得到了一個世界的同時也失去了一個世界。人類得到了一個「屬人」的世界，失去了一個「自然」的世界。人類的文明程度越高，這種「得到」和「失去」的對比就愈加明顯。藝術就是這樣的一種媒介，它在極力平衡這種高度文明帶來的人與自然的疏離感和對立感，使人類回歸到「家園」之中。從這種意義上說，藝術具有令人解放的性質，它能使人的主客二分的世界重新回歸到「天人合一」的境界。「以形媚道」是喚醒審美化的眼睛的第一步。道家認為「山水」是和「道」相通的，儒家也認為它是仁智之樂所在。山水畫是對真實山水的描摹，它是連接真實山水和人之間的媒介。通過這樣一種媒介，人可以回歸到感性和理性平衡的

[399]　[清] 孫岳頒《佩文齋書畫譜》，清文淵閣四庫全書本，卷十一論畫一。

狀態，既不像動物一樣本能地受制於自然的山水，也不會過度和自然對立而陷入功利化和片面化。宗炳同時代的畫家王微對這種情況有所描述：「望秋雲神飛揚；臨春風思浩蕩。雖有金石之樂，珪璋之琛，豈能仿佛之哉！披圖按牒，效異山海。綠林揚風，白水激澗。嗚呼！豈獨運諸指掌，亦以神明降之。此畫之情也。」[400] 繪畫的這種功能，就是以情感的形式來把握世界之真。這裡的「真」不是科學之真，而是「達其性情，形其哀樂」（孫過庭《書譜》）的藝術之真和心靈之真。五代的荊浩在其畫論《筆法記》中提出了他最為著名的「圖真」理論，他的「真」既是「氣質俱盛」的物象之真，也是「搜妙創真」的藝術之真。清代的畫家元濟把這種「真」抽象為「一畫」，他的「一」即道，繪畫至此完成了「形」與「道」合一的歷程。

3. 樂幾於道 —— 一種有意味的視聽符號理論

　　詩言志、文載道、畫寫神中的「詩」、「文」和「畫」均以不同的符號形態來表達主體人的意志、道德和精神。詩文、繪畫與道的關係是在漫長的歷史中形成的，是隨著藝術史的發展和人們審美意識的發展逐步被發掘和認識的。但是樂與道的關係更加直接，它們發生關聯的歷史也就更為久遠。沈約的《宋書·謝靈運傳論》寫道：「然則歌詠所興，宜自生民始也。」[401] 劉勰的《文心雕龍·明詩》中云：「民生而志，詠歌所含。興發皇世，風流《二南》。」[402] 他們均認為，音樂的起源和人類發展是同步的。但是音樂的「樂」，從甲骨文字形來看，它是樂器的一個象形字。樂是詩歌、音樂和舞蹈的合稱，古希臘的音樂概念也是十分寬泛的，只要是

[400] 北京大學哲學系美學教研室. 中國美學史資料選編（上）[C]. 北京：中華書局，1980：179.

[401] [南北朝] 蕭統. 文選 [C]. 海榮，秦克標注，上海：上海古籍出版社，1998：421.

[402] 陸侃如，牟世金. 文心雕龍譯注（上冊）[M]. 濟南：齊魯書社，1981：72.

與培養人的心靈有關的學問，都可以歸入音樂的範疇。《史記·樂書第二》寫道：「天有日月星辰，地有山陵河海，歲有萬物成熟，國有賢聖宮觀周域官僚，人有言語衣服體貌端修，咸謂之樂。」[403] 因此不管是從發生意義上來說，還是從跨藝術門類的角度上來講，「樂」是古今中外的藝術代表是沒有異議的。

但是，樂與道如何發生關係？「道」最初是道路的意思，在《周易》中「道」四見，均指道路；《詩經》中「道」二十九見，其含義有所擴展，除「道路」和「說」的含義外，還有「道理」、「方法」等含義的出現。這說明道已經不是簡單地指稱「道路」，它已經獲得了主流話語權，逐步向本體論的範疇發展。一種觀念地位的獲得，必須是在「使用」中得以呈現和在「習俗」中成為事實。這其中話語權起到重要作用，古樂在典籍中的不斷出現，即說明了它的強勢地位和運用的廣泛性。《呂氏春秋·古樂》記載了不少神話傳說，這些傳說就說明古樂在上古社會的重要地位，它是當時人們生產、生活的重要組成部分。但是在闡釋音樂的產生根源的時候，掌握話語權的是樂官、巫師和貴族統治者。劉師培曾經說：「古代樂官，大抵以巫官兼攝。……掌樂之官，即降神之官。……三代以前之樂舞，無一不源於祭神。鐘師、大司樂諸職，蓋均出於古代之巫官。」[404] 可見樂師和巫師關係密切，他們是可以兼職的。《春秋谷梁傳》中的「人之於天也，以道受命；（天之）於人也，以言授命」[405]。天以言來傳授天命，人以道來接受天命；而天人之間的溝通就是靠巫師和樂師的「專業技術」，這種技術就包括音樂、舞蹈、儀式和咒語等複雜的媒介符號。《周易》的「形而上者謂之道，形而下者謂之器」一般被認為是對道、器的定

[403]　[漢]司馬遷《史記》，清乾隆武英殿刻本，卷二十四。
[404]　蔣孔陽.蔣孔陽全集（1）[M].上海：上海人民出版社，2014：408.
[405]　[晉]范甯《春秋谷梁傳》，四部叢刊影宋本，莊公第三。

義，實則不是。「謂之」和「之謂」不同，被稱為儒學總綱的《中庸》開篇三句話是：「天命之謂性。率性之謂道。修道之謂教。」[406] 根據戴震在《孟子字義疏證》中的闡釋：「古人言辭，『之謂』『謂之』有異：凡曰『之謂』，以上所稱解下。……凡曰『謂之』者，以下所稱之名辨上之實。」[407] 因此可以說「形而上者謂之道，形而下者謂之器」不是對道器的區分，而是對形上和形下的區分。同樣《中庸》的這三個「之謂」，不是對天命、率性和修道的指稱，而是對「性」、「道」和「教」的真理性的宣誓。明白了「之謂」和「謂之」的不同，就可以更準確地理解《中庸》和《周易》的「道」範疇的含義。「形而上者謂之道」即事物的「事」的層面，「形而下者謂之器」即事物的「物」的層面。也有論者認為形而上為「存在」，形而下為「存在者」。從「樂」的指稱的廣泛性來看，它接近於形而下的「存在者」的層面。但不管是什麼形態的「樂」，都是面向人而存在的，而人正如《中庸》所言「天命之謂性」，人性由天命所賦予；「率性之謂道」，循著人的本性就可通達道之境界；「修道之謂教」，修道，也就是治道，治而廣之，人仿效之，這就是教。[408] 當然在《中庸》的「命—性—道—教」體系中，「性」和「道」不僅處於邏輯語言的中心，它們實際上還是天人關係的仲介。「教」包括政教和文教，禮樂教化當然是「教」範疇內的事情。巫師和樂師是「道」的具體占有者和闡釋者，他們的藝術性的行為 —— 歌、舞、言、辭是形而下層面的「器」，但是正是這形而下層面的「器」可以達到對形而上層面的「道」，乃至對「天命」的穎悟。這就是「不若於道者，天絕之也；不若於言者，人絕之也」[409] 的含義。這樣

[406]　[漢] 鄭玄《禮記》，四部叢刊影宋本，卷十六。

[407]　[清] 戴震 . 孟子字義疏證 [M]. 北京：中華書局，1982：22.

[408]　[清] 戴震 . 孟子字義疏證 [M]. 北京：中華書局，1982：187.

[409]　[晉] 范甯《春秋谷梁傳》，四部叢刊影宋本，莊公第三。

作為媒介的歌、舞、言、辭便取得了話語的強勢地位。當然，隨著天人關係的變化，春秋時期巫師和樂師的地位也發生了變化。據歷史記載，孔子精通占卜，但他已經對此不感興趣，他治《易經》重在「德義」，這就和周代前期的情況大為不同。

但是禮樂和道的關係非但沒有因為「禮崩樂壞」變得鬆散，反而變得更加緊密了。春秋戰國時期的知識階層和貴族階層普遍認為天命不可靠，他們隨即轉向對人道的關注。過去用來通天道的巫師和樂師轉而成為世俗知識的生產者和新秩序的建構者。在新的話語體系下，樂和道的關係不再是以神祕的天或天道為終極旨歸，而是以現實的人性和人道為目的。這種轉換極大地影響了藝術的發展，音樂、詩歌和舞蹈由祭祀的娛神、通神向現實的娛人、通政轉化。藝術從與天溝通的媒介轉而成為與人溝通的媒介，為人生、為政治服務的功能隨之成為藝術的主要功能。藝術的獨立精神始終在宗教和政教的枷鎖中成長，只有後者相對衰落或者在相對寬容的時代氛圍中，藝術方始表現出獨立自主的生命力。

隋代的音樂家何妥在考定鼓律時，上表書中有這樣一段話：

魏文侯問子夏曰：「吾端冕而聽古樂則欲寐，聽鄭衛之音而不知倦，何也？」子夏對曰：「夫古樂者，始奏以文，複亂以武，修身及家，平均天下。鄭衛之音者，奸聲以亂，溺而不止，優雜子女，不知父子。今君所問者樂也，所愛者音也。夫樂之與音，相近而不同，為人君者謹審其好惡。」案，聖人之作樂也，非止苟悅耳目而已矣。欲使在宗廟之內，君臣同聽之則莫不和敬；在鄉里之內，長幼同聽之則莫不和順；在閨門之內，父子同聽之則莫不和親。此先王立樂之方也。故知聲而不知音者，禽獸是也；知音而不知樂者，眾庶是也。故黃鐘、大呂、弦歌、干戚，童子皆能舞之。能知樂者，其唯君子。不知聲者，不可與言音；不知音者，不可與

言樂。知樂則幾於道矣。[410]

　　何妥引用《樂記》中的內容來直接論證他的「知樂則幾於道」的觀點，樂與道的關係至此得到了一個明確的表述。當然何妥出於隋代社會秩序的建構的需要重視音樂的政教倫理價值，這是可以理解的。他的觀點基本上是對《樂記》中的觀點的複述。《樂記・樂情》寫道：「窮本知變，樂之情也。」《樂象》中云：「樂者，德之華也。」《樂言》中曰：「樂觀其深矣。」從這些記載可以看出，音樂不僅是人內心真實情感的表現，而且是社會生活的深刻表露。那麼，音樂的情感特性和社會特質是如何統一起來的呢？《樂記》把聲、音和樂分得很清楚，動物能知聲，一般人能知音，而唯有君子能知樂。音生於人心，而樂則可以通倫理，而人心和倫理溝通的途徑就是「和」，這就是人和，因此可以說「知樂則幾於禮」（《樂本》）。「樂合同，禮別異」就是這個意思。《樂記》也言「道」，但它是指人道和社會倫理之道，其根源於自然之道。這正如《樂情》所言：「天地䜣合，陰陽相得，煦嫗覆育萬物。然後草木茂，區萌達，羽翼奮，角觡生，蟄蟲昭蘇，羽者嫗伏，毛者孕鬻，胎生者不殰，而卵生者不殈：則樂之道歸焉耳！」[411] 禮樂只有根源於自然之道才能成為恆久之至道，這就是「知樂則幾於道」的真義。

　　其實，中國古代典籍文獻中廣泛記載了先王「作樂崇德」[412] 的神話傳說和歷史事實。隋代的何妥首唱「知樂則幾於道」，史學家郝經繼其後也認為「禮本乎德，樂幾於道」。中國漫長的封建社會樂教被不斷強化，就是因為統治者看到了音樂在建構社會秩序和感化人心方面的內在力量。

[410]　吳釗等 . 中國古代樂論選輯 [C]. 北京：人民音樂出版社，2011：150.
[411]　樂記 [M]. 吉聯抗譯注，陰法魯校對，北京：人民音樂出版社，1987：34.
[412]　[周] 卜商《子夏易傳》，清通志堂經解本，卷二。

音樂不斷地被現實政治所利用的同時，它也在試圖擺脫外在的束縛，而嵇康的《聲無哀樂論》系統地論述了這個問題，宋代的鄭樵在《通志·祀饗正聲序論》亦曰：「樂為聲也，不為義也。」[413] 可見音樂只有內在於人的生命之道，被人欣賞、玩味、體會其至美至善的精神境界，音樂的最大價值才能彰顯。至於孟子的「金聲玉振」、莊子的「無聲之樂」，其本身就是韻致深純的道之境界。

■ 三、氣範疇 —— 藝術之主體

嚴格來說，「氣」並不是一個統一的範疇概念，因為它的複雜、歧義、混亂，至今沒有人能給它以一個清晰而準確的定位。《名學淺說》中這樣說：

有時所用之名之字，有雖欲求其定義，萬萬無從者。即如中國老儒先生之言氣字。問人之何以病？曰邪氣內侵。問國家之何以衰？曰元氣不復。於賢人之生，則曰間氣。見吾足忽腫，則曰濕氣。他若屬氣、淫氣、正氣、餘氣、鬼神者二氣之良能，幾於隨物可加。今試問先生所雲氣者，究竟是何名物，可舉似乎？吾知彼必茫然不知所對也。然則凡先生所一無所知者，皆謂之氣而已。指物說理如是，與夢囈又何以異乎！今夫氣者，有質點有愛拒力之物也，其重可以稱，其動可以覺。雖化學所列六十餘品，至熱度高時，皆可以化氣。……出言用字如此，欲使治精深嚴確之科學哲學，庸有當乎？今請與吾黨約，嗣後談理說事，再不得亂用氣字，以祛障蔽，庶幾物情有可通之一日。他若心字天字道字仁字義字，諸如此等，雖皆古書中極大極重要之立名，而意義歧混百出，廓清指實，皆有待

[413] 吳釗等 . 中國古代樂論選輯 [C]. 北京：人民音樂出版社，2011：230.

於後賢也。[414]

可見「氣」範疇確實是一個歧義紛呈、隨意而混亂的語義聯合體。耶方斯即已看出這一點，號召對這些中國傳統哲學上的重要「立名」進行「廓清」。郭紹虞也認為：「神、理、氣、味四者比較不易明曉，而四者之中尤以文氣的界限最為混淆不清。說氣機，則近於神；說氣韻，則近於味；說精氣或元氣，則又近於理。」[415]本書於此對「氣」範疇進行一個探賾索隱的工作是必要的。

「氣」甲骨文寫作「三」。「隸變作乞，天亡簋不克乞衣王祀。」金文寫作「彡」或「气」，小篆寫作「氣」。「氣」字見《說文》，氣氣出《碧落文》。「許慎說：氣雲氣也。象形。凡氣之屬皆從氣。去即切。」「總之，甲骨文氣字作三，自東周以來，為了易於辨別，故　變作彡，再變作气。但其橫畫皆平，中畫皆短，其嬗變之跡，固相銜也。氣訓乞求、迄至、訖終，驗之於文意詞例，無不吻合《釋氣·甲骨文字釋林》。」

徐中舒認為：「三象河床涸竭之形，二象河之兩岸，加一於其中表示水流已盡，即汔之本字。《說文》：『汔，水涸也。』又孳乳為訖，《說文》：『訖，止也。』引申為盡。小篆訛作氣，借為雲氣之氣。又省作乞，從乞字多保留氣的初義。《甲骨文字典》（卷一）」[416]從《古文字詁林》中可以看出「氣」字來源於「三」，但其含義是「乞求」和「迄至」。該字在甲骨文中的字形和其字義之間的連繫，無法確證。它的「乞求」、「迄至」之意和「河床涸竭」之意何者為「氣」的最初意涵，現在還沒有定論。但可以肯定的是甲骨文的「氣」的「乞求」、「迄至」之意在隨後的詞義演化

[414] ［英］耶方斯（W. S. Jevons）. 名學淺說 [M]. 嚴復譯，北京 ：商務印書館，1981：18-19.
[415] 郭紹虞. 照隅室古典文學論集 [M]. 上海：上海古籍出版社，1983：115.
[416]《古文字詁林》（一），上海：上海教育出版社，1999：308 - 311.

中逐步被「乞」字所取代，而「氣」的象形性或指事性則逐步得到強化。「氣」字的語源及其詞義分化情況比較複雜，就現有的資料我們還不可能釐清它發展和轉化的每一個細節，但可以肯定的是，藝術本體之「氣」範疇是在其名詞性的詞義基礎之上發展起來的。

（一）氣範疇的源始視域 —— 從自然、哲學到藝術中的氣

1. 自然之氣：天氣、地氣與人氣

　　「氣」範疇的來源極為複雜，僅從文字的考釋這一途徑還不足以使其本來的面貌呈現出來。李存山的《中國氣論探源與發微》和張榮明的《中國古代氣功和先秦哲學》兩書對之進行了詳細的考辨。李存山認為「氣」範疇經歷了氣一元論到陰陽二氣再到精氣的發展歷程。他還認為，「西周末年伯陽父以『天地之氣』論地震之發生，用『氣』來解釋自然界的運動以及對人類社會的影響，這是與『天啟的、給予的知識和權威的真理』相反對的新的世界觀，是中國傳統哲學產生的標誌」[417]。他進而指出，氣概念的哲學含義是在其物質性含義的基礎之上衍生、發展起來的，氣的原始意義應該是「煙氣、蒸氣、雲氣、霧氣、風氣、寒暖之氣、呼吸之氣等氣體狀態的物質」[418]。張岱年亦認為，「氣是中國古代哲學中表示現代漢語中所謂物質存在的基本觀念」[419]，這是對「氣」範疇的原始意義的哲學概括。

　　儘管許多專家認為「氣」在甲骨文中是動詞和虛詞的用法，但也不可否認它在隨後的詞義孳乳流變中具備著向名詞轉化的可能性。徐中舒認為「三象河床涸竭之形，二象河之兩岸，加一於其中表示水流已盡」，這一

[417]　李存山 . 中國氣論探源與發微 [M]. 北京：中國社會科學出版社，1990：2.
[418]　李存山 . 中國氣論探源與發微 [M]. 北京：中國社會科學出版社，1990：30.
[419]　張岱年 . 中國古典哲學概念範疇要論 [M]. 北京：中國社會科學出版社，1989：30.

分析也是頗具道理的，這一闡釋為隨後的詞性和詞義的變化奠定了基礎。我們儘管還找不到充分的證據來證明這一推斷，但僅從字的外在形象來看，「」字中間一短橫確實是該字靈魂之所在，而如何理解這一短橫，關鍵還是要先理解上下的兩長橫。徐中舒認為是河的兩岸，那麼中間短橫即是行將斷流的水，從而引申為水蒸發為氣。但也有論者把上面長橫理解為天，下面長橫理解為地，而中間的短橫理解為充塞天地之間的氣，這種理解僅僅是想像，缺乏充足的證據，在此處存疑。我們認為徐中舒的說法較為可信，故採用此說。

氣在歷史中的發展，大致可以分為自然之氣、哲學之氣和藝術之氣這三種形態。自然之氣更多的是與水相連，水蒸發而為氣，氣凝結而為水。氣聚集而為雲，故有雲氣之說。雲氣流動而成風，於是產生了風氣的組合。這種對雲氣和風氣的觀察改變了古代人對大象的認知，從而形成了氣象的觀念。

從自然之氣轉化到人自身，即形成了氣味和血氣兩大觀念。氣的觀念與味的觀念的組合即氣味。先秦味的觀念時常和審美的感受相比較，孔子「聞《韶》，三月不知肉味」即是比較顯明的例子。這個實例說明：一方面，味覺感受在當時人們的生活中處於極其重要的地位；另一方面，味覺已經超越純粹的生理感覺而進入了道德倫理的序列，甚至治理國家這樣的形而上層面。這種情況的出現是與奴隸主貴族對美味的享受分不開的，「司味與司政的統一，猶如巫與政的合一一樣，都是特定的政治經濟發展的歷史產物」[420]。五味、五色和五音往往並列而提，而且五味居首，可見當時對味覺的重視以及味覺在人的感覺體系中的重要地位。氣味的概念由純粹的美味向味美乃至道德之美、藝術之美的轉化是歷史發展的必然。

[420] 于民．春秋前審美觀念的發展 [M]．北京：中華書局，1984：120-121．

　　另一個與氣有關的範疇為血氣。如果飲食求美味，道德求美德，那麼飲食與道德之間必要以人的血氣為中間環節。「血氣者，人之神也。」[421]這裡血氣更多地指向了人的自然本性，即所謂「凡有血氣，皆有爭心」[422]。飲食一方面來滿足人的食欲，從而補充人的血氣，而另一方面通過飲食之禮來調節血氣，使人的血氣（「爭心」）在一個合理的範圍記憶體在，不至於超出人的倫理界限。《左傳·昭公二十年》寫道：

　　齊侯至自田，晏子侍於遄台，子猶馳而造焉。公曰：「唯據與我和夫！」晏子對曰：「據亦同也，焉得為和？」公曰：「和與同異乎？」對曰：「異！和如羹焉。水、火、醯、醢、鹽、梅，以烹魚肉，燀之以薪，宰夫和之，齊之以味，濟其不及，以泄其過。君子食之，以平其心。君臣亦然。君所謂可而有否焉，臣獻其否以成其可；君所謂否而有可焉，臣獻其可以去其否：是以政平而不干，民無爭心。……先王之濟五味、和五聲也，以平其心、成其政也。聲亦如味：一氣，二體，三類，四物，五聲，六律，七音，八風，九歌，以相成也；清濁，小大，短長，疾徐，哀樂，剛柔，遲速，高下，出入，周疏，以相濟也。君子聽之，以平其心。心平，德和。」[423]

　　在這裡，「氣」、「味」不僅具有「和」的功能，而且較具體的聲、律、音、風、歌具有更加根本性的作用，這說明「氣」範疇已經試圖從自然之氣的觀念中掙脫出來，從而具有了概括性和統領性的品質和倫理化、道德化的傾向。《左傳·昭公二十五年》則有這樣的記載：

　　則天之明，因地之性，生其六氣，用其五行。氣為五味，發為五色，

[421]　[明]張介賓《類經》，清文淵閣四庫全書本，卷八。
[422]　陳戍國點校.四書五經[M].長沙：岳麓書社，2002：1088.
[423]　陳戍國點校.四書五經[M].長沙：岳麓書社，2002：1126.

章為五聲。淫則昏亂，民失其性。是故為禮以奉之：為六畜、五牲、三
犧，以奉五味；為九文、六采、五章，以奉五色；為九歌、八風、七音、
六律，以奉五聲。[424]

　　這裡的「氣」成為「味」的根源和本體，也成為五色和五聲的根源和
本體。這就為氣從自然之氣向哲學之氣邁進了一大步，也為氣本論邁出了
關鍵性的一步。人的血氣必然要落實到人的自然生命和社會生活之中，
前者遵從快樂的原則使社會充滿活力，後者遵從秩序的原則使人人各安
其位。

2. 哲學之氣：氣本、氣化和氣感

　　哲學上「氣」概念來源於對自然天地之氣和主體人的氣息的形而上概
括，常指構成萬物的物質。中國元氣論的基本觀點是物質性的「氣」為天
地萬物的本原和本質。[425]中國在先秦已經提出了太虛說，對之有明確記
載的是《黄帝內經》：「太虛廖廓，肇基化元。」（《天元紀大論》）「虛者，
所以列應天之精氣也。」[426]（《運行大論》）這種「太虛肇基」論即是氣
本論的思想的發端。《老子》和《莊子》以「道」為世界的本體，但它們
往往從「氣」和「象」範疇來解釋形而上的「道」。《老子》一書中「氣」
字共出現三次。《老子》第十章：「搏氣致柔，能如嬰兒乎？」《老子》第
四十二章：「萬物負陰而抱陽，沖氣以為和。」《老子》第五十五章：「精
和日常，知常日明，益生日祥，心使氣日強。」這三處的「搏氣」、「沖
氣」和「使氣」均應解釋為名詞，動詞「搏」和「使」均具有方向性，它
具有可以使主體的心性或「柔」或「強」的特性。而「沖氣」則不具方向

[424]　陳戍國點校 . 四書五經 [M]. 長沙：岳麓書社，2002：1141.
[425]　程宜山 . 試論張載對元氣學說史的貢獻 [J]. 人文雜誌，1983（06）：60.
[426]　張其成 . 中醫陰陽新論 [M]. 北京：中國中醫藥出版社，2017：156.

性，「沖」即「湧搖也」[427]。「沖氣」使陰陽二氣相互湧搖，從而達到和的境界。《莊子》中提出：「人之生氣之聚也。聚則為生，散則為死。」[428]這裡即可以看出「氣」在《老子》和《莊子》中具備著生命和境界的含義。《國語‧周語上》寫道：

> 幽王三年，西周三川皆震。伯陽父曰：周將亡矣！夫天地之氣，不失其序；若過其序，民亂之也。陽伏而不能出，陰迫而不能烝，於是有地震。今三川實震，是陽失其所而鎮陰也。陽失而在陰，川源必塞；源塞，國必亡。夫水土演而民用（足）也，水土無所演，民乏財用，不亡何待？[429]

這裡伯陽父把「周將亡矣」的原因歸之於「民乏財用」，而「民乏財用」的原因是「水土無所演（潤）」，「水土無所演」的原因是「源塞」，「源塞」是由於「地震」，「地震」是由於陰陽二氣「失其序」。因此，在伯陽父的眼裡，「周亡」不是「天意」的原因，而是現實的物質的原因，這就和前代關於國家興衰系之於天命的觀點拉開了距離。「這完全是真理的另一來源，與那天啟的、給予的知識和權威的真理的另一種來源正相反對。這種於權威之外另尋別的根據來代替的活動，人們便叫作哲學思想。」[430] 伯陽父這段話的重要性在於他不僅把「天地之氣」和「陰陽」連繫起來，而且又把天地之氣的秩序性和人類社會興衰連繫起來，這就具有了樸素唯物主義的性質。

先秦時代，管子和莊子的氣論尤其值得注意，他們均把氣本體化，即與道為一。《管子‧內業》中寫道：

[427] [漢] 許慎《說文解字》，清文淵閣四庫全書本，卷十一上。
[428] 冒建華. 國學要籍說略 [M]. 鄭州：河南人民出版社，2016：733.
[429] 楊寬. 楊寬著作集. 西周史（下）[M]. 上海：上海人民出版社，2016：733.
[430] 黑格爾. 哲學史演講錄（第一卷）[M]. 北京：商務印書館，1981：47.

凡物之精，此則為生。下生五穀，上為列星。流於天地之間，謂之鬼神；藏於胸中，謂之聖人。是故民氣，杲乎如登於天，杳乎如入於淵，淖乎如在於海，卒乎如在於己（屺）。是故此氣也，不可止以力，而可安以德；不可呼以聲，而可迎以音。敬守勿失，是謂成德。德成而智出，萬物果得。……萬物以生，萬物以成，命之曰道。[431]

作者在這裡把「道」衍化為充塞天地的「精」、「氣」，萬物以「精」、「氣」為構成質素，它們相蕩相摩便成宇宙萬化。不僅「精」、「氣」構成世間萬物，而且「精」、「氣」構成人本身。「凡人之生也，天出其精，地出其形，合此以為人。」[432]「『精』便是『精氣』。所謂『精氣』，《內業》篇解釋：『精也者，氣之精者也。』相當於精細的物質，與之相對的是『形氣』，即一種粗糙的氣。此兩氣相合而成人。」[433] 不僅人的形體是由氣産生的，人的精神也是由氣直接導致的。《管子·內業》中說：「氣道乃生，生乃思，思乃知，知乃止矣。……凡人之生也，天出其精，地出其形，合此以為人。和乃生，不和不生。」[434] 這裡作者認為天地之氣構成生命，有了生命才能有「思」（思想）和「知」（智慧）。老子之「道」的形上性是從具體的「道路」發展來的，他在第四十二章寫道：「道生一，一生二，二生三，三生萬物。萬物負陰而抱陽，沖氣以為和。」[435] 歷代學者對這句話的解釋很多，一般認為「一」為「元氣」，「二」指陰陽，「三」指和氣。這種觀念多來自漢代以後的學者。陳鼓應對該章進行了兩方面的解釋：一方面是以有無做解，一方面以天地解。[436] 老子本身並沒有對「氣」這個範

[431]　[春秋] 管仲《管子》，四部叢刊影宋本，卷第十六。
[432]　[春秋] 管仲《管子》，四部叢刊影宋本，卷第十六。
[433]　張立文 . 中國哲學邏輯結構論 [M]. 北京：中國社會科學出版社，2002：139.
[434]　[春秋] 管仲《管子》，四部叢刊影宋本，卷第十六。
[435]　張松如 . 老子校讀 [M]. 長春：吉林人民出版社，1981：253.
[436]　陳鼓應 . 老莊新論 [M]. 北京：商務印書館，2008：109.

疇進行系統的說明，「沖氣以為和」的「氣」似乎更加接近具體事物之氣，即由道所衍化的萬物的統一元素就是「沖氣」，這裡道和氣處於宇宙的兩端，道是形而上的獨立範疇，氣則是由道衍化為形而下的萬物的氣，最後世界的統一性還是由「沖氣」（混沌未分之氣）來完成。《老子》二十一章即主要闡述道與萬物的關係，「其中有精」的「精」即解為「精氣」[437]。《管子·內業》中的氣論思想顯然比《老子》書中的這一思想更加明確和系統化。

　　如果說《管子》四篇繼承了老子的道氣觀念，那麼《莊子》的道氣觀對老子的繼承則更加直接。《莊子·則陽》寫道：「是故天地者，形之大者也；陰陽者，氣之大者也；道者為之公。」[438] 這裡作者把道分為「形之大」和「氣之大」兩類，這和《管子·內業》把「萬物以生，萬物以成，命之曰道」的思想頗為類似。《莊子·知北遊》寫道：

　　人之生，氣之聚也，聚則為生，散則為死。若死生為徒，吾又何患，故萬物一也。是其所美者為神奇，其所惡者為臭腐；臭腐複化為神奇，神奇複化為臭腐。故曰通天下一氣耳。[439]

　　作者不僅把人的自然生命的存亡視為氣的聚散過程，提出了一生死的生命倫理觀，還進而提出「通天下一氣耳」的氣本體論思想。

　　亞聖孟子關於氣的思想也頗為複雜。孟子繼承了孔子的核心思想，但孔子在氣論方面的思想則非常貧乏，《論語》中「氣」字僅一見：「攝齊升堂，鞠躬如也，屏氣似不息者。」[440] 這裡言孔子「近至尊，氣容肅也」[441]

[437]　朱謙之. 老子校釋 [M]. 轉引自陳鼓應. 老子注釋及評介 [M]. 北京：商務印書館，1984：150.
[438]　郭慶藩. 莊子集釋 [M]. 北京：中華書局，1961：913.
[439]　郭慶藩. 莊子集釋 [M]. 北京：中華書局，1961：733.
[440]　楊伯峻. 論語注譯 [M]. 北京：中華書局，1980：98.
[441]　程樹德. 論語集釋 [M]（二）. 北京：中華書局，1990：653.

的情態。《孟子‧公孫丑上》中寫道：

　　敢問夫子惡乎長？曰：我知言，我善養吾浩然之氣。敢問何謂浩然之氣？曰：難言也。其為氣也，至大至剛，以直養而無害，則塞於天地之間。其為氣也，配義與道；無是，餒也。是集義所生者，非義襲而取之也。行有不慊於心，則餒矣。[442]

　　孟子對「浩然之氣」總的評價是「難言也」，為什麼難以述說呢？孟子所謂的「浩然之氣」不是簡單的單純氣體，而是宇宙之本，即「至大至剛」、「塞於天地之間」的哲學概念，涉及道德又不是道德本身，故曰「無是，餒也」。是由義所生，但又非通過義即可得到，唯有「不慊於心，則餒矣」才可以發現氣的真意。孟子的氣不僅融合宇宙論、道德論、經驗性和超驗性，而且還涉及生理、本體和審美的層面，因此孟子曰「難言也」。荀子的《荀子‧王制》寫道：「水火有氣而無生，草木有生而無知，禽獸有知而無義。人有氣有生有知亦且有義，故最為天下貴也。」[443] 荀子把水火、草木、禽獸和人分為四個等級，這四個等級的一個基礎就是氣。因此，荀子視氣為世界的統一性和根本性的元素，它是連繫有機界與無機界、動物界與植物界、人類社會與自然界的基本物質元素。孟子和荀子則從另一個側面豐富了氣的內涵。

　　《周易‧繫辭上》寫道：「精氣為物。」《疏》曰：「謂陰陽精靈之氣，氤氳積聚而為萬物也。」[444] 朱熹注《周易本義》曰：「陰精陽氣，聚而成物。」[445] 漢代王充《論衡‧自然》寫道：「天地合氣，萬物自生。」[446] 哲

[442]　[戰國] 孟軻《孟子》，四部叢刊影宋大字本，卷三。
[443]　[戰國] 荀況《荀子》，清抱經堂叢書本，卷五。
[444]　《辭源》「氣」字條，北京：商務印書館，2012：1862.
[445]　[宋] 朱熹注 . 周易本義 [M]. 載《四書五經》，天津：天津古籍書店，1988：57.
[446]　[漢] 王充 . 論衡 [M]. 上海：上海人民出版社，1974：277.

學上的「氣」範疇是對具體之物氣的概括和抽象。氣在哲學化的過程中沒有完全脫離其感性直觀，中國古代最早對這一自然現象進行描述的是《國語》。據《國語》記載，周幽王三年，周太史伯陽父說：「夫天地之氣，不失其序；若過其序，民亂之也。陽伏而不能出，陰迫而不能烝，於是有地震。」[447] 伯陽父的話即隱含了氣是社會和自然現象的根本原因的思想。

秦漢時代的哲學家建構了以「氣」為核心的宇宙理論。《淮南子·天文訓》中曰：「道始於虛霸，虛霸生宇宙，宇宙生氣。氣有涯垠，清陽者，薄靡而為天；重濁者，凝滯而為地，故天先成而地後定。天地之襲，精為陰陽。陰陽之專精為四時，四時之散精為萬物。」[448] 醫書《素問·陰陽應象大論》寫道：

> 陽化氣，陰成形。……清陽為天，濁陰為地。地氣上為雲，天氣下為雨。雨出地氣，雲出天氣。故清陽出上竅，濁陰出下竅；清陽發腠理，濁陰走五臟；清陽實四肢，濁陰歸六腑。[449]

不管是人所生活的外宇宙還是人的內心都充滿著氣，不管是主體人的精神或者形體也都是氣的一種形態。可見「氣」已經完全本體化，成為萬物的本質。張載把這種氣本思想系統化為：「凡可狀皆有也，凡象皆氣也。」[450] 清代的葉燮在《原詩》中提出：「日理、日事、日情三語，大而乾坤以之定位，日月以之運行，以至一草一木，一飛一走，三者缺一，則不成物。文章者，所以表天地萬物之情狀也。然具是三者，又有總而持之、條而貫之者，日氣。事、理、情之所為用，氣為之用也。譬之一木一草，其能發生者，理也；其既發生，則事也；既發生之後，夭矯滋植，情

[447] [戰國] 左丘明. 國語 [M]. 上海：上海古籍出版社，2015：18.
[448] [漢] 劉安《淮南鴻烈解》，四部叢刊影鈔北宋本，卷第三。
[449] [清] 張琦《素問釋義》，清道光宛鄰書屋刻本，卷一。
[450] [宋] 張載《張子語錄》，四部叢刊影宋本，中。

狀萬千，咸有自得之趣，則情也。苟無氣以行之，能若是乎？……吾故曰，三者藉氣而行者也。得是三者，而氣鼓行於其間，絪縕磅礴，隨其自然所至即為法，此天地萬象之至文也。」[451] 根據葉朗對此段的解釋，「理」即為客觀事物的運動規律，「事」即客觀事物運動的過程，「情」是客觀事物運動的感性狀態和「自得之趣」。[452] 葉燮把氣本論思想和他的「理」、「事」、「情」相融合，提出了藝術的美就是氣的「絪縕磅礴」，氣的本體即「理」，氣的運化為「事」，氣之感應即為「情」的藝術本源論。這種藝術本源論即是氣哲學思想在藝術上的創造性運用。下面具體分析藝術活動中的「氣」範疇。

3. 藝術之氣：作品、創作和欣賞

「氣」作為一個哲學範疇，並沒有走向絕對的概念或者抽象。在王充那裡，「氣」範疇還具備著厚薄、精粗之別的感性特徵。藝術之氣與哲學之氣雖然都根源於自然之氣，但它們在歷史的發展中具有不同的功能和道路。史前時期的原始社會，人類的主要矛盾是處理人與自然的矛盾，因此，這一時期的藝術基本上可以用「技藝」來概括。「這正是古拉丁語中的 Ars 和希臘語中的『技藝』所指稱的東西，即通過自覺控制和有目標的活動以產生預期的結果的能力。」[453] 筆者在本書「『藝』範疇的三個維度」一節中對中國「藝」字的考察證明了中西方在藝術起源上是高度一致的。中國史前時期的岩畫藝術表現了該時期人們的生產、生活情況，對動物的表現則尤為生動，充滿著力量感，仿佛有股內在的氣在湧動。法國洞穴壁畫中的野牛形象也同樣具有這樣的氣度。這種風格上的趨同說明當時

[451]　[清] 葉燮《原詩》，清康熙葉氏二葉草堂刻本，卷一。

[452]　葉朗 . 中國美學史大綱 [M]. 上海：上海人民出版社，1985：497.

[453]　[英] 羅賓·喬治·科林伍德 . 藝術原理 [M]. 北京：中國社會科學出版社，1985：1.

人們對自身感性力量認識的相似性，這種在動物壁畫身上體現出的豪勁、力量和勇猛的感覺就是當時人們與自然鬥爭時所積累起來的感性認識。

我國古代玉器上面的雲紋和陶器上面的渦旋紋背後的觀念更加複雜難解，因為歷史久遠，缺少文字文獻的釋讀和相關材料的佐證，也僅止於猜測。一般認為，作為禮的象徵的玉器和陶器的紋飾也表達了當時人的天地觀念和自然神話的思想。商、西周、春秋時代的造型藝術主要是陶器、雕塑、青銅器和壁畫，其思想的主流是「成教化、助人倫」。但由於戰國時期的藝術發生了很大變化，工藝美術的種類仍舊以青銅器、帛畫、陶瓷和漆器為主。戰國時代群雄爭霸、思想自由、百家爭鳴，自由論辯的空氣高漲，人的主體自覺意識得以加強，對社會生活、戰爭場面以至人物的情感和神態都有比較細膩的刻畫，這較之前代藝術有較大的進步。秦漢時代藝術的發展主要體現在墓室壁畫、畫像石、畫像磚、雕塑和工藝美術等種類上，繪畫的題材豐富，主要有神話故事、歷史傳說、天文地理、生產生活的內容。繪畫的敘事性、線條的表現力得到發展，但總體來說「這個時期的繪畫，顯示出形式尚不能適應豐富內容的表達」[454] 的傾向。「漢代繪畫在表現動態方面，如人的舞蹈、雲氣的動盪和動物的奔跑等，也極大限度地發揮了繪畫藝術的特點。」[455] 漢代書法、文學、舞蹈、建築和音樂上的成就相互輝映，無不詮釋著這個封建社會上升時期的時代氣象。漢賦的鋪排揚厲之風、書法的眾體畢現之姿 [456]、雕塑的生動活潑之氣、建築的雄偉豪勁之態無不以藝術的感性形式生動地詮釋著這個偉大的帝國風度。漢代墓室畫像石的雲氣紋裝飾和馬踏飛燕的凌空蹈虛之姿是「氣」範疇在

[454]　王伯敏 . 中國繪畫史 [M]. 上海：上海人民美術出版社，1982：24.

[455]　王遜 . 中國美術史 [M]. 上海：上海人民美術出版社，1989：85.

[456]　康有為《廣藝舟雙楫》中說：「……書至漢末，蓋盛極矣。其朴質高韻，新意異態，詭形殊制，熔為一爐而鑄之，故自絕後世。」載《歷代書法論文選》，上海：上海書畫出版社，1979：796.

具體藝術形式的呈現。實踐為理論提供基礎，理論為實踐提供方向，藝術的發展也不例外。

藝術之「氣」範疇的產生不可能是純粹獨立的，它是在先秦的自然之氣和哲學之氣的發展和成熟過程中逐步獨立出來的。因此，對藝術之氣的闡釋必須置於其產生的思想和觀念的歷史中，只有這樣方能清楚其發展和衍化脈絡。如果說中國的古代哲學對宗教的脫離源自春秋時代的伯陽父對周的興亡和地震的關係的考察，那麼中國古代藝術對哲學的脫離則始自三國魏國曹丕提出的「文以氣為主」這個時期。當然，不管是伯陽父還是曹丕，他們僅僅是這兩個事件的轉折或開始，而不是完成，更不是結束。由於中國文化的渾融性特徵，世界觀、方法論和認識論往往不能做截然的分割，它們之間交滲互涵的關係也十分明顯，只是為了敘述得清晰起見，不得不這樣區別歸類。作為學科形態藝術的專門研究更是晚近的事情，因此，藝術之「氣」範疇的發展也體現出了和傳統文化難以割捨的血緣連繫。

《呂氏春秋·古樂》記載了古朱襄氏、葛天氏和陶唐氏的樂舞情況：

昔古朱襄氏之治天下也，多風而陽氣蓄積，萬物散解，果實不成。故士達作為五弦瑟，以采陰氣，以定群生。

昔葛天氏之樂，三人操牛尾投足以歌八闋：一曰「載民」，二曰「玄鳥」，三曰「遂草木」，四曰「奮五穀」，五曰「敬天常」，六曰「建帝功」，七曰「依地德」，八曰「總禽獸之極」。

昔陶唐氏之始，陰多滯伏而湛積，水道壅塞，不行其原；民氣鬱閼而滯著，筋骨瑟縮不達，故作為舞以宣導之。[457]

[457] 吳釗等．中國古代樂論選輯 [C]．北京 ：人民音樂出版社，2011：38.

　　儘管朱襄氏、葛天氏和陶唐氏所處的時代無法確切考證，但也並非全無根據，朱襄氏即「炎帝的別號」[458]。炎帝時天氣大旱，「故士達作為五弦瑟」來祈雨，從而「以定群生」。作為樂器的五弦瑟在這裡就具有巫術的道具功能，「樂」在此起到了調和陰陽二氣以求風調雨順的現實目的。高誘注中寫道：「陶唐氏，堯之號。」《尚書·堯典》寫道：「湯湯洪水方割，蕩蕩懷山襄陵，浩浩滔天。」這印證了堯治理天下之時，他所管理的地區發生了大洪水。大洪水使「民氣鬱閼」，從而導致「筋骨瑟縮」的病症流行，陶唐氏就「作為舞以宣導之」，疏通血氣，使之暢達。葛天氏的歌八闋中「載民」二字難得確解，當是歌唱從事勞動的人民（《小爾雅·廣詁》：「載，事也。」）；「玄鳥」是歌唱春天燕子來；「遂草木」歌唱草木暢茂；「奮五穀」歌唱五穀生長；「敬天常」歌唱遵循自然規律；「建帝功」歌唱天地功德；「依地德」歌唱地神的恩惠；「總禽獸之極」歌唱狩獵」。[459]楊蔭瀏在《中國古代音樂史稿》「遠古編」中也對葛天氏之歌進行了解讀，雖然和高亨的詮釋不同，但他們都肯定歌的內容和當時的生產、生活是高度一致的。《呂氏春秋·古樂》中的朱襄氏、葛天氏和陶唐氏之樂各有側重，例如朱襄氏重以樂來調和陰陽之氣，從而使天氣適應生產；葛天氏以樂來歌頌天地之神（娛神），以達到豐收的目的；陶唐氏則以舞蹈的形式來宣洩「鬱閼而滯著」之氣，從而達到治癒「筋骨瑟縮不達」之症。遠古時期的樂舞不僅能起到物質性的使用目的，它還可以把天、地、神、人結為一體。這種統一性的力量，實質就是藝術的力量。

　　熊秉明在談到黑人藝術時說：「黑人面具是舞蹈時使用的道具。他們的舞蹈是一種『騰跳』，我們不說『舞蹈』，因為不帶有曲折的情節，姿

[458]　見「朱襄氏」條，《辭源》，北京：商務印書館，2012：1651.
[459]　蔣孔陽. 先秦音樂美學思想論稿 [M]. 北京：人民文學出版社，1986：9.

態也尚未演化出複雜的變化。這騰跳是軀體生存的基本律動，所配合的音樂是敲擊；所配合的繪畫是紋飾；所配合的雕刻是面具。所有的這些藝術都是以簡單激烈的節奏為主要表現手段的。生命現象從節奏開始，脈搏、呼吸、咀嚼、步行、奔跑、性活動……都是節奏，最原始的藝術接榫在這上面。」[460] 這雖然是對非洲藝術的一種審美解讀，但也大抵適用於中國原始舞蹈的情況。朱襄氏的「為五弦瑟，以采陰氣，以定群生」，葛天氏的「三人操牛尾投足以歌八闋」，陶唐氏的「作舞以宣導之」，無不具有溝通天人的雄渾博大之氣度。這裡面究竟多少是藝術、多少是巫術、多少是道德倫理，實在沒有必要刻意去剝離開來，也無法剝離開來，因為這在先民的觀念中都是渾然一體不做區分的。詩歌、舞蹈、音樂一體的情況在夏商時代依然沒有改變，都統一在「樂」這一範疇之內，甚至只要能使人快樂的事物都可以稱之為「樂」，即《樂記》所言「樂者，樂也」。郭沫若認為：「音樂、詩歌、舞蹈，本是三位一體可不用說，繪畫、雕鏤、建築等造型美術也被包含著，甚至連儀仗、田獵、肴饌等都可以涵蓋。」[461]《樂記》雖然成書於西漢，但它主要反映了先秦時代對音樂的認識，裡面蘊含著豐富的藝術之氣的資訊。

　　《禮記・樂記》是我國最早比較系統的藝術美學著作，由西漢河間王劉德著，歷代不乏對之注釋的大家，比較著名的有東漢鄭玄，唐代陸德明和孔穎達，清代孫希旦、王引之和俞樾等人。學界一般認為《樂記》不是

[460]　熊秉明. 熊秉明美術隨筆 [M]. 北京：人民文學出版社，2008：90.
[461]　郭沫若. 公孫尼子與其音樂理論 [A]. 載《樂記》論辯 [C]. 北京：人民音樂出版社，1983：5.

一個人的思想專著，而是音樂美學思潮的總匯。[462] 儘管《樂記》成書於西漢，但它保留了大量的前代的思想內容，這也是許多學者把它作為先秦時代音樂美學思想著作根據的原因，又加之《隋書·音樂志》的「取自《公孫尼子》」這句話使得這部著作的產生年代和作者更加迷離難解。但我們對史料處理的一般原則是越早的史料、越靠近事情發生時間的史料，可信性相對越高。因此，《漢書·藝文志》中《六藝略·樂類》書目後的記載：「武帝時，河間王好儒，與毛生等共采《周官》及諸子言樂事者，以作《樂記》，獻八佾之舞，與制氏不相遠」較為可信。因此，筆者也認為《禮記·樂記》是西漢劉德及其門人所編撰的著作。該書蘊含著先秦和漢初豐富的音樂美學思想，現在主要探討《樂記》中「氣」範疇的思想。

　　《樂記》中多處提到「氣」。《樂記》第一次把音樂、詩歌、舞蹈的整體功能提高到本體的地位，它也把樂的情感性、道德性和審美性高度統一了起來；它的核心思想是「禮辨異、樂合同」、「聲音之道與政通」。《樂記·樂本》開頭即曰：「凡音之起，由人心生也。」即肯定了音是由心產生的。古代「音」則是「感於物而動，故形於聲；聲相應，故生變；變成方，

[462] 趙渢.《樂記》論辯 [C]. 北京：人民音樂出版社，1983：1. 但也有持不同意見的學者認為，《樂記》的作者是春秋末至戰國初的公孫尼子，郭沫若即持此種觀點。他在《公孫尼子與其音樂理論》一文中認為：《隋書·音樂志》中引列了梁武帝的《思弘古樂詔》和沈約的《奏答》。在這《奏答》裡面使我們知道「《樂記》取自公孫尼子」，《公孫尼子》的一部分在《禮記》中被保存下來。以此來確定《樂記》為公孫尼子所作似乎說服力並不強。《漢書·藝文志》記載：「武帝時，河間王好儒，與毛生等共采《周官》及諸子言樂事者以作《樂記》……其內史丞王定傳之，以授常山王禹。禹，成帝時為謁者，數言其義，獻二十四卷記。劉向校書，得《樂記》二十三篇，與禹不同。」這是對《樂記》的最早記載。況且在《奏答》中「《樂記》取《公孫尼子》」的前句卻抄錄了《漢書·藝文志》中劉德及毛生等「采《周官》及諸子言樂事者以作《樂記》」的文字。因此，《隋書·音樂志》就此事的記載沒有《漢書·藝文志》更符合人們的認知習慣和邏輯規律。劉向父子親校《七略》，班固將《七略》刪節為《漢書·藝文志》，因此《漢書·藝文志》的實際作者應該是劉向父子，他們應該親見《樂記》和《公孫尼子》這兩部書，他的論斷就比較可信。以上這段文字參考了《關於〈樂記〉作者與成書年代問題》一文，載《樂記》論辯 [C]. 北京：人民音樂出版社，1983：399-400.

謂之音」。《樂記》裡的「音」，是與「聲」、「樂」相對而言，指曲調。[463]
受外物的影響而內心活動起來，表現於樂音，樂音互相應和發生變化，從
而形成一定的曲調即謂「音」，「比音而樂之，及干戚羽旄，謂之樂」，這
是說，按照曲調用樂器演唱，配合舞蹈，就成為樂。《樂記》認為，「人心
之動，物使之然也」，「樂者，音之所由生也，其本在人心之感於物也」，
即是說，人心的活動是由外界事物引起的，樂是由音引起的，它的根源是
人心感應外物。這是就音樂起源的角度對樂的一種界定。接著，《樂記．
樂本》論述了「六聲」是由於不同的心情感應外物的結果，亦即「六聲」
非人的本性所具有，而是外界事物的影響所致，這就為「先王慎所以感之
者」找到了根據，也為「禮樂政刑」的功能找到了終極的目的，即「同民
心而出治道也」。由於本節的一個核心命題是人與物的感應問題，首先要
明確界定何謂物。張岱年認為：「中國古代哲學中所謂『物』，主要指具體
的實物而言，亦即個體的實物。」[464] 張守節《史記正義》中寫道：「物者，
外境也。外有善惡來觸於心，則應觸而動，故雲物使之然也。」他又引用
皇侃的話說：「夫樂之起，其事有二：一是人心感樂，樂聲從心而生；一
是樂感人心，心隨樂聲而變也。」[465] 他實際上是說樂和心互相感發，從
而達到「樂隨心生，心隨樂變」的效果。這種效果具體來講就如《樂記．
樂本》所言：「故其哀心感者，其聲噍以殺；其樂心感者，其聲嘽以緩；
其喜心感者，其聲發以散；其怒心感者，其聲粗以厲；其敬心感者，其聲
直以廉；其愛心感者，其聲和以柔。」這是言「聲」隨著人心的不同而不
同，即謂「樂隨心生」。接著，在《樂記．樂言》中則強調了「心隨樂變」
的情況：

[463] 中央五七藝術大學音樂學院理論組．《樂記》批註 [M]. 北京：人民音樂出版社，1976：1.
[464] 張岱年．中國古典哲學概念範疇要論 [M]. 北京：中國社會科學出版社，1989：103.
[465] 蔣孔陽．先秦音樂美學思想 [M]. 北京：人民文學出版社，1986：211.

夫民有血氣心知之性，而無哀樂喜怒之常，應感起物而動，然後心術形焉。是故志微噍殺之音作，而民思憂；嘽諧慢易繁文簡節之音作，而民康樂；粗厲猛起奮末廣賁之音作，而民剛毅；廉直勁正莊誠之音作，而民肅敬；寬裕肉好順成和動之音作，而民慈愛；流辟邪散狄成滌濫之音作，而民淫亂。[466]

這種樂對人心的影響作用，以及人的心情對樂的反作用是如何發生的？這裡的關鍵是「感」和「氣」兩個範疇的作用。先說「感」。「感」有「物感」和「感物」兩個階段，也就是心物交融的過程。《樂記·樂言》中寫道：「地氣上齊，天氣下降，陰陽相摩，天地相蕩，鼓之以雷霆，奮之以風雨，動之以四時，暖之以日月，而百化興焉。如此，則樂者，天地之和也。」這裡的「樂」是「氣」的表現，「氣」是「樂」的本質。「樂」的合同目的是通過「氣」的作用來實現的。人心可以感受天地之「和」的大樂，也可以感受禮樂刑政的內在本質；人心通過「感」來接受這種自然的秩序和倫理，人心也通過「感」來創造偉大的藝術。

高誘的《淮南鴻烈解序》中說：「其旨近老子，淡泊無為，蹈虛守靜，出入經道。」[467]《淮南子·說山訓》又認為：「畫西施之面，美而不可悅，規孟賁之目，大而不可畏，君形者亡焉。」高誘注：「生氣者，人形之君，規畫人形無有生氣，故曰君形亡。」[468]可見《淮南子》所提出的「君形」的概念的實質是藝術要有「生氣」。三國時代的曹丕認為：「文以氣為主，氣之清濁有體，不可力強而致。譬諸音樂，曲度雖均，節奏同檢，至於引氣不齊，巧拙有素，雖在父兄，不能以移子弟。」[469]這裡曹丕最早以自

[466] 中央五七藝術大學音樂學院理論組 .《樂記》批註 [M]. 北京 ：人民音樂出版社，1976：38.
[467] [漢] 高誘注 . 淮南子注 [M]. 上海：上海書店出版社，1986：1.
[468] [漢] 高誘注 . 淮南子注 [M]. 上海：上海書店出版社，1986：281.
[469] 徐中玉主編 . 藝術辯證法編 [C]. 北京：中國社會科學出版社，1993：1.

覺的意識把「氣」範疇引入到文學藝術領域，使「氣」範疇由自然之氣、哲學之氣向藝術之氣轉化邁出了關鍵的一步。

（二）氣範疇的嬗遞與遷轉 —— 從混沌、主體到風格

《呂氏春秋·古樂》中的舞蹈是身體和自然相接的媒介，它是古人「天人合一」觀念的早期藝術表達。古人的「天地一氣，萬物一形」[470] 的混沌觀念十分濃厚，因此古人並不把世界看作是自己的認識物件，而是把自我的主體地位銷匿於天地萬物之中。天、地、神、人統一於宇宙大化之氣中，人要想成為「至人」或「神人」，只有不斷地向自然本身同化才有可能。而不像西方那樣，人的地位不斷突顯，使世界逐漸分裂為一個主客二分的世界。

氣不僅使「音樂」宇宙化，而且使「宇宙」音樂化。《呂氏春秋》中寫道：「音樂之所由來者遠矣，生於度量，本於太一。太一生兩儀，兩儀出陰陽，陰陽變化，一上一下，合而成章。……萬物所出，造於太一，化於陰陽。萌芽始震，凝寒以形。形體有處，莫不有聲。聲出於和，和出於適。先王定樂，由此而生。」[471] 這裡引文的前半部分是言音樂出自宇宙之道，而宇宙之道運行可以成為和諧的樂章；引文的後半部分旨在說明宇宙之道的運行化成萬物，化成萬物的過程即「萌芽始震，凝寒以形」，而「形體有處，莫不有聲。聲出於和，和出於適」就是把宇宙的生成過程描寫成一個音樂化的過程，這就為先王制禮作樂的合法性尋找到了宇宙論上的依據。「太一」即形而上的「道」，「陰陽」一般釋為陰陽二氣，「合而成章」與「聲出於和」都在言「氣」的本體地位。春秋末年的晏嬰在《晏子春秋》中言：「一氣，二體，三類，四物，五聲，六律，七音，八風，

[470]　[戰國] 列禦寇《列子》，四部叢刊影北宋本，卷一。
[471]　田耀農 . 中國傳統音樂理論述要 [M]. 北京：人民音樂出版社，2014：29.

九歌，以相成也；清濁，小大，短長，疾徐，哀樂，剛柔，遲速，高下，出入，周流，以相濟也。」[472]這裡即言音樂的各種要素「和而不同」、「相濟相承」的特性。不管是說《呂氏春秋》中的聲氣同一、音樂宇宙化、宇宙音樂化，還是說《晏子春秋》中音樂要素的「和而不同」、「相濟相承」等特徵，都旨在說明「氣」範疇具備著能使主體的人、客體的音樂和這世界統一起來的哲學品性。質言之，這時的「氣」範疇仍然處於一種和音樂混沌未分的狀態。

曹丕是第一個自覺地把「氣」範疇引入藝術領域的人，但是他在《典論・論文》中的「文以氣為主」的氣還不是藝術本體之氣，而是藝術創作者主體之「氣」。東漢末年到魏初，「文氣」說的提出使「氣」範疇從混沌的狀態走向了藝術創作的主體，成為主體創作者的「氣」。「氣」範疇在藝術上的應用，還是根源於漢代氣哲學的發展。漢代「元氣」（王充提出「人的精神」和「物的精神」的區別）說的合理發展，也是當時「人的自覺」的產物。魏晉時代藝術的自覺反映到藝術理論上就是藝術氣論的成熟，藝術氣論表現出三大理論形態：文論——「神與物游」、「因文明道」，畫論——「氣韻生動」、「以形寫神」，樂論——「聲無哀樂」、「宣和情志」。這三大領域中的藝術理論分別在情與志範疇和形與神範疇進行詳細的分析。《文心雕龍・風骨》中提出「情之含風，形之包氣」之說，這裡的「氣」既指藝術作品所體現出的生氣和神氣，也可指藝術家的氣質特徵，但整體而言，《風骨》中的「氣」偏重於藝術家的個性氣質體現在藝術作品中的文章風格。因此可以說，《文心雕龍》中「氣」範疇已經和曹丕的「文以氣為主」中的「氣」有所區別。

[472]　[春秋] 晏嬰《晏子春秋》，四部叢刊影明活字本，外篇重而異者第七。

（三）氣範疇本體地位的確立 —— 觀氣采色、形包氣、寫氣圖貌

　　中國古代「氣」範疇雖然各派各家對之理解不同，但是他們多數傾向於「氣」是一種實體性概念。氣，上可以溝通於道，下可以凝結為象。先秦不僅有血氣和精氣說，而且有形氣說，這樣作為主體的人的全部因素均可以以「氣」釋之。人是由氣所組成，天也由「六氣」 —— 陰、陽、風、雨、晦、明所組成。這「六氣」可以「降生五味，發為五色，徵為五聲，淫生六疾」。[473]「民有好、惡、喜、怒、哀、樂，生於六氣。」[474] 人的形體來源於氣，人的精神來源於氣，而人的情感亦來源於氣。這樣氣就具備貫通天、人、地三者的質素。《左傳》還提到氣的「相成」、「相濟」而成音樂的藝術發生論。《國語》寫道：「口內味而耳內聲，聲味生氣。氣在口為言，在目為明。言以信名，明以時動。名以成政，動以殖生。政以生殖，樂之至也。若視聽不和，而有震眩，則味入不精，不精則氣佚，氣佚則不和。」[475]《國語》的這段話表明言語和聲音是氣的外發，所謂的「樂之至也」即為視聽和諧的境界。如果視聽不和就會有震眩、狂悖之氣，那也就達不到和的境界。《國語》和《左傳》的這些記載儘管其本義並不是針對藝術的，但氣的生命特質和氣的宇宙論思想對中國古代藝術的發展很有啟發意義。老子「專氣致柔」和「滌除玄鑑」的目的是使身體和精神恢復到渾然一體的自然狀態，這種生命體的修行狀態就是要回到本真的生命根源之地，這就是老子所說的「致虛極，守靜篤；萬物並作，吾以觀復」[476]。這種體道的方式本身與藝術無關，但它不期然和無功利的審美心胸相契合，對中國古代藝術理論有深刻的影響。這種「專氣致柔」

[473]　[宋] 章沖《春秋左氏傳事類始末》，清文淵閣四庫全書本，卷三。．
[474]　李華．《左傳》修辭研究 [M]. 上海：上海古籍出版社，2010：119.
[475]　鄔國義等．國語譯注 [M]. 上海：上海古籍出版社，2017：95.
[476]　[春秋] 老聃《老子》，古逸叢書影唐寫本，上篇。

和「致虛守靜」的功夫成為天才藝術家成功的不二法門。荀子的「虛一而靜」和管子的「虛其欲，神將入舍」[477] 均是指身心虛化而體味其精神至真至靜的境界。

莊子發展了老子的這一思想，使「氣」範疇不僅具有虛靜的特點，而且使「氣」範疇涵括的內容和範圍也更加開闊宏大。他的「道」是宇宙整全的本質，而「氣」則為具體事物的本質。他言「通天下一氣耳」（《莊子·知北遊》），對此命題王振復認為「是物複歸於道、道顯現於物的理論支撐，是道物貫通的生命基礎。莊子開始在理論上成熟地論證和確立了氣的本體地位，在落實向生命的層面，認定氣為生命的內在本質構成，氣為生命之本、宇宙之本，天地萬物一體之氣，不僅給出天地萬物相通的實體性依據，而且使道物貫通有了堅實的生命介質」[478]。這種評價是頗為準確的，後代的哲學家和藝術家基本上都認同莊子的這一觀點。宋代氣論的集大成者張載、二程和朱熹也基本認同「通天一氣」的觀點。除此之外，莊子還提出了「遊乎天地之一氣」（《莊子·大宗師》）的命題，其中「一氣」即元氣。「以襲氣母」（《莊子·大宗師》）中的「氣母」也即元氣。他還在《莊子·則陽》中提出「陰陽者，氣之大者」的陰陽二氣說。他的元氣說、陰陽二氣說和通天一氣說共同構築了其氣論的本體地位。

魏晉時代氣論的特點是回歸先秦，特別是玄學的氣論是以《莊子》、《老子》和《周易》「三玄」為本，但這個時代的氣論也加入了新的時代內容。王弼提出了「精氣氤氳」說。他在《周易注·繫辭上》言：「精氣氤氳，聚而成物；聚極則散，而遊魂為變也。游魂，言其遊散也。」[479] 他

[477] 池萬興. 大家精要管子 [M]. 西安：陝西師範大學出版社，2017：77.
[478] 王振復，陳立群，張豔豔. 中國美學範疇史 [M]. 太原：山西教育出版社，2009：137.
[479] 黎昕. 閩學研究十年錄 [C]. 福州：福建人民出版社，2015：162.

還在《老子注》中言：「故萬物之生，吾知其主；雖有萬形，沖氣一焉。」[480]
這裡王弼實際是利用《莊子》來解《老子》，把《莊子》的「通天一氣」
的思想具體化為「萬物」和「萬形」，即為「一氣」的思想。「精氣氤氳」
主要是把「氣」理解為一種運動變化的過程，這種過程是主體和客體交感
而生，因此王弼的氣論就涵容了主體人的情性部分，這就是他的理論貢
獻。嵇康的氣論主要是氣化自然論，他的這一思想體現在《明膽論》中，
其所謂「明」是「見物」之明，所謂「膽」是「決斷」之膽，二者統一於
「氣」，即「二氣存一體」。他針對呂安的「有膽可無明，有明便有膽」的
說法，認為：「夫元氣陶鑠，眾生稟焉。賦受有多少，故才性有昏明。唯
至人特鐘純美，兼周外內，無不畢備。」[481] 即人不可能僅有膽而無明，
膽和明不可分裂開來。他在《養生論》中還言：「神仙……特受異氣，稟
之自然，非積學所可致也。」[482] 在嵇康眼中，不管是聖人、神仙、至人
還是真人，他們都是稟受特異之氣的人，一般人很難達到，也不可能強力
而致。

　　嵇康在《聲無哀樂論》中提到的一個不被人注意的觀點——「觀氣
采色」。他寫道：「夫觀氣采色，天下之通用也。心變於內，而色應於外，
較然可見。故吾子不疑。夫聲音，氣之激者也。心應感而動，聲從變而
發；心有盛衰，聲亦降殺。」這是秦客的一個論點，他在批駁秦客的觀點
時又引用了這一說法：「觀氣采色知其心邪？此為知心自由氣色；雖自不
言，猶將知之。知之之道，可不待言也。」[483] 秦客是從「天下之通用」
的普遍認同的觀點去認識音樂的情感問題，東野主人則試圖從個性化的角

[480]　[春秋] 老聃《老子》，古逸叢書影唐寫本，下篇。
[481]　張健玲主編，傅瑛點校 . 淮北先賢詩文集（漢魏晉南北朝卷）. 合肥：黃山書社，2015：98.
[482]　夏明釗 . 嵇康集譯注 [M]. 哈爾濱：黑龍江人民出版社，1987：45.
[483]　戴明揚校注 . 嵇康集校注 [M]. 北京：人民文學出版社，1962：205、210.

度批駁秦客的通用觀點，他說：「爾為聽聲音者不以寡眾易思，察情者不以大小為異。」[484] 以此來確信音聲有自然之和，並不涉及人的情感。但是東野主人雖然不同意秦客的「心有盛衰，聲亦降殺」的機械對應論，但他同意其「觀氣采色」的「通用」認識基礎。夏明釗把「觀氣采色」翻譯為「察言觀色」，表面意思就是如此，即通過言語、氣色的觀察，來通曉其所要表達的思想內涵。《論語·顏淵》：「夫達也者，質直而好義，察言而觀色，慮以下人。」這是對「達」的一種解釋，孔子認為「達」和「聞」不同，「達」是「質直而好義，察言而觀色，慮以下人」。通達的人品質正直而遇事講理，且善於分析別人的言語，觀察別人的顏色；從思想上願意對別人退讓。[485] 孔子把「察言而觀色」看成是「慮以下人」的前提，只有真正了解別人的所思所想，你才能在內心做到謙退而不爭，這樣就能事事通達。荀子在《勸學》中言：「故禮恭而後可與言道之方，辭順而後可與言道之理，色從而後可與言道之致。故未可與言而言謂之傲，可與言而不言謂之隱，不觀氣色而言之謂之瞽。故君子不傲、不隱、不瞽，謹順其身。」[486] 荀子的「觀氣色」和孔子的「察言而觀色」相似，他們都是對倫理關係的一種建構：孔子和子張的談話目的是辨明「聞」和「達」的區別，以此來說明「達」是內心和行為的一致，而「聞」則是「色取仁而行違」；荀子的「觀氣色」是為了「色順」，他要求學生「禮恭」、「辭順」、「色從」。質言之，儒家的觀氣色出於倫理秩序建構的目的，要求名聲、言辭和行為的一致。

　　魏晉時期嵇康創造性地把孔子的「察顏而觀色」、荀子的「觀氣色」、王充的「觀氣見象」（《論衡·實知》）和魏晉的人物品藻、清談玄

[484]　[三國] 嵇康《嵇中散集》，四部叢刊影明嘉靖本，卷五。

[485]　楊伯峻. 論語譯注 [M]. 北京：中華書局，1980：130.

[486]　[戰國] 荀況《荀子》，清抱經堂叢書本，卷一。

學的內容融合進去，提出了「觀氣采色」這一獨特的命題。嵇康顯然把「氣」、「色」理解為一種獨特的言語方式，他認為言不能盡意，他曾經寫過《言不盡意論》，同樣「氣」、「色」與人的內心也不可能是一一對應的關係，這就為他的「聲無哀樂」的觀點提供了理論上的支撐。聲音當然也是一種「氣」或「色」，秦客認為聲音可以傳達人內心的真實的哀樂之情，就是基於其觀氣采色可以傳真的理念；而東野主人則否定這種連繫，認為音樂的「氣」、「色」只有美醜的內涵，而不能傳達哀樂的情感。有論者認為，「觀氣采色」是根據古代醫學的有關原理來說明人體精神情志和臉部氣色的對應關係。[487] 這樣，嵇康所提出的「觀氣采色」就由原來的倫理問題、醫學問題轉變為一個玄學和音樂哲學問題。中國藝術上的寫真傳統以及隨後的「以形寫神」、「氣韻生動」觀念均以「觀氣采色」為基礎，可惜很多人把這個基礎忘掉了。因為從「觀氣采色」的產生歷史來看，它均涉及人的心性內容，即它是處理人心和外物、人心和它的外部表現問題。嵇康把它引入音樂的論域以後，它隨之成為音樂形式（「氣」、「色」）和情感是否可以對應的問題。因此，「觀氣采色」就成為藝術表達人內心情感的必經階段。

　　如果說「觀氣采色」是魏晉玄學的發明，那麼《周易》的「觀物取象」則是其在先秦的文化基因。《樂記·樂言》：「陽而不散，陰而不密，剛氣不怒，柔氣不攝，四暢交於中而發於外，皆安其位而不相奪也。……使親疏、貴賤、長幼、男女之理皆形見於樂，故曰：『樂觀其深矣。』」[488] 這是對「觀氣采色」的肯定，即所有的倫理秩序和人倫關係都可以在音樂中表現出來。音樂作為一種社會意識形態，當然可以表現社會歷史的內

[487]　梁渡 . 東方美學和大宇宙存在哲學整體理論譯釋論 [M]. 天津：天津大學出版社，1993：39.

[488]　中央五七藝術大學音樂學院理論組 .《樂記》批註 [M]. 北京：人民音樂出版社，1976：39.

容，但把這種關係固化為「皆形見於樂」的觀念就有失偏頗。它應該是「樂者，樂也」的表現，即藝術的表現。把「聲無哀樂」和《樂記》中觀點結合起來理解中國古代音樂，就能給出比較客觀公允的評價。

《周易》以「象為本」，而張載認為「凡象，皆氣也」，朱熹也提出「氣象渾成」的藝術境界論。其實中國古代藝術理論上正式使藝術形象和氣論結合到一起的是劉勰。他的《文心雕龍》中「氣」字出現就有八十一次之多。而《養氣》篇「氣」字出現十次，《定勢》篇十三次，《風骨》篇十四次，《體性》篇六次。這四篇集中了《文心雕龍》中的主要氣論思想。其中如《風骨》所言：「故辭之待骨，如體之樹骸；情之含風，猶形之包氣。」[489]「形之包氣」之說的來源應該是王充的「形之血氣也，猶囊之貯粟米也。一石，囊之高大，亦適一石，如損益粟米，囊亦增減。人以氣為壽，氣猶粟米，形猶囊也」[490]。王充是在論述人體和氣的關係，劉勰移之於論述文章的內容和形式的關係。「形之包氣」從「形之血氣」而來，那就意味著藝術之形和藝術之氣根源於人的主體之氣，那還意味著藝術的形和氣是密不可分的。理想的形氣關係是形氣相恰，氣內充著形，形塑造著氣。南齊的謝赫《古畫品錄》在評論曹不興的畫時寫道：「不興之跡，迨莫複得，唯祕閣之內，一龍而已。觀其風骨，名豈虛成？」這裡的「風骨」一般釋為「氣韻」。謝赫略晚於劉勰，論家多認為是因襲《文心雕龍》的《風骨》。謝赫是否因襲劉勰，此處不論，但從謝赫的畫論著作來看，他確實是以「氣」論畫的集大成者。他評論畫家始終是以「氣」和「象」為核心。陸探微「窮理盡性，事絕言象」中的「窮理盡性」語出《周經·說卦》「和順於道德而理於義，窮理盡性以至於命」。晉《抱朴

[489]　[南北朝] 劉勰《文心雕龍》，四部叢刊影印明嘉靖刊本，卷六。
[490]　[漢] 王充《論衡》，四部叢刊影印通津草堂本，卷第二。

子》中亦言：「二曹……晚年乃有窮理盡性，其嘆息如此。不逮若人者，不信神仙，不足怪也。」[491] 摯虞《文章流別論》：「文章者，所以宣上下之象，明人倫之敘，窮理盡性，以究萬物之宜者也。」[492] 唐代李鼎祚說：「自然窮理盡性，神妙無方；藏往知來，以前民用斯之謂矣。」[493] 所謂「窮理盡性」，就是試圖對事物本體形成認識。因此陸探微所言的「窮理盡性」是指表現人的氣韻達到了神妙的境界，也就是「氣韻生動」。他的「事絕言象」則是就藝術的形象而言，對事物（主要指人物）的形象把握達到了精妙的境界。只有這樣，事物的本質才會自動顯現出來。謝赫的「六法盡備」就是形可以包氣，氣可以統形。謝赫對衛協的評價是：「古畫之略，至協始精。……雖不說備形妙，頗得壯氣。」評張墨、荀勗：「風範氣候，極妙參神……若拘以體物，則未見精粹；若取之象外，方厭膏腴，可謂微妙也。」評顧駿之：「神韻氣力，不逮前賢；……賦彩制形，皆創新意。」評晉明帝：「雖略於形色，頗得神氣。筆跡超越，亦有奇觀。」其《古畫品錄》評論畫家形氣並重，且有著重視「形」、「象」的傾向。「形之包氣」發展到謝赫就具備了本體論的意義。從謝赫的具體畫評來看，他重視形似，但反對「乏於生氣」的形；他重視氣韻，但反對「虛美」的氣。由此可見，謝赫的形氣觀是辯證的，他開創的品評古畫的方式深刻地影響了中國古代藝術理論的發展。

　　藝術的形是有限的，而藝術的氣則具有無限的特質。「形之包氣」既可理解為「形包蘊於氣之中」，也可以理解為「形限制著氣的流動和方向」。陳竹認為：「氣既小於形，包容於形象之中，氣亦大於形，超乎於形象之表，因而才具有『象外之象』『景外之景』『韻外之致』『味外之旨』

[491]　李敖主編 . 朱之語類太平經抱朴子 [M]. 天津：天津古籍出版社，2016：497.

[492]　潘定武等 .《史記》文章學論稿 [M]. 合肥：黃山書社，2017：4.

[493]　[唐] 李鼎祚《周易集解》，清文淵閣四庫全書本，卷十四。

的審美無限性的特點。」[494] 這種對氣形關係的理解是準確的。

　　魏晉六朝時期，人物品藻之風盛行，藝術強調個性的張揚，藝術家的才性得到重視。魏晉是空前的災難時期，人們朝不保夕，及時行樂，率性而為，求仙、吃藥以祈望生命的安樂遂成時代的風氣。春秋戰國和魏晉六朝時期有著相似的時代氛圍，莊子把人的生命本體化和藝術化，他宣導「去情」、「任情」和「安情」；他「視死如歸」，妻死他「鼓盆而歌」；他倡言「通天一氣」。這種哲學是戰國殘酷社會現實的產物。魏晉六朝時人的生命性再度高揚，也是時代風氣和社會現實使然。人的生命本質是「氣」，成為社會認識的主流。曹丕的「文以氣為主」，揭示了人的生命性、獨特的才性和文學藝術的深刻關聯。「文以氣為主」的理論魅力在於它不僅適應了時代氛圍發展的需要，而且還適應了中國古代藝術對生命性的渴求和為人生而藝術的集體無意識的需要。人因氣而不同，藝術因人而不同。這就是「氣之清濁有體，不可強力而致……雖在父兄，不能以移子弟」（《典論·論文》）的原因。在人和藝術之間橫亙著氣，氣的流動性、模糊性、涵容性和生命性的特質使人和藝術剛剛建立起來的對立又複歸於統一。因此，中國藝術很少有西方式的主客二分的對立性思考，它總是把人的風格和藝術的風格看成是統一的，這種認識論的內在根據即是深植於人意識中的氣論思想。

　　《文心雕龍》構築了以文氣論為主軸的理論體系。鐘嶸的《詩品·序》提出了「氣之動物，物之感人，故搖盪性情，形諸舞詠」的以氣為本源的思想。謝赫的「六法」以「氣韻生動」為終極目的。顧愷之亦言「氣」，但他是以「神」為准，「氣」成為「神」的一種氛圍，顯示了與「文以氣為主」相異的傾向。宗炳「凝氣怡身」、「閒居理氣」的目的是「通神」和

[494] 陳竹. 中國古代氣論文學觀 [M]. 武漢：華中師範大學出版社，1995：100.

「暢神」。唐代末年的杜牧提出了「文以意為主，氣為輔」的思想，他在《答莊充書》中寫道：

凡為文以意為主，氣為輔，以辭采章句為之兵衛，未有主強盛而輔不飄逸者，兵衛不華赫而莊整者。……苟意不先立，止以文采辭句，繞前捧後，是言愈多而理愈亂，如入閫閾，紛紛然莫知其誰，暮散而已。是以意全勝者，辭愈朴而文愈高；意不勝者，辭愈華而文愈鄙。是意能遣辭，辭不能成意。大抵為文之旨如此。觀足下所謂文百餘篇，實先意氣而後辭句。[495]

即為文的順序應是先「意」後「氣」，最後是「辭句」，這種順序和魏晉時期的「文以氣為主」不同。杜牧的「意」相當於劉勰的「志氣」，但不同於曹丕的「文以氣為主」的主體之氣。杜牧的「氣」是產生「意」的氛圍和依託，其「意」和「氣」的關係相當於顧愷之的「神」和「氣」的關係。陳竹、曾祖蔭在研究魏晉南北朝時期的文氣論向唐代的文意論轉化時發現，魏晉南北朝的氣論是個體自覺的產物，它促使藝術的覺醒，但對藝術本身來說畢竟是外部條件，它是作為社會的、哲學的外在因素影響藝術，但沒有進入藝術內部成為其特性。隋唐以後「氣」仍然是重要的範疇，但已經不具有審美領域中的標誌性地位，而是這一時期相對「意」來說屈居第二位的範疇。[496] 唐代前期還是以氣為主，只是這時的「氣」已經不同於魏晉時期的氣，這一時期的「氣」主要是指文章的風格特徵。唐初的令狐德棻提出了「以氣為主，以文傳意」的理論主張，至晚唐杜牧發展為「文以意為主，氣為輔」，意範疇完成了它在唐代的歷史性轉化。這種轉化除了體現在詩文領域外，還體現在書法、繪畫、雕塑和舞蹈等領域。

[495]　[唐] 杜牧《樊川集》，四部叢刊影明翻宋本，第十三。
[496]　陳竹，曾祖蔭 . 中國古代藝術範疇體系 [M]. 武漢：華中師範大學出版社，2003：374 - 375.

這種主氣論向主意論的轉化可以說是唐代社會和藝術雙向建構的結果。唐代社會強盛，使它可以兼收並蓄各種思想和潮流，它的宇宙論仍然以博大雄渾和儒家的勁健入世為主調。個人的才性融入時代的洪流之中，魏晉使才用氣的時代氛圍轉而成為順勢尚意的文化追求。洛陽龍門石窟的盧舍那大佛的高貴單純、顏真卿所創立的顏體字的雄強剛毅、李白詩歌的飄逸靈動和恣意傲岸、杜甫詩歌的沉鬱頓挫和深沉的悲憫情懷，這一切使人的主體意識得到空前的加強。人們不再滿足於齊梁時的浮靡之風和宮體藝術的無病呻吟，也不再滿足於僅憑藉個人才性就能成就的藝術。他們開始關注自身的主觀意志和生命的真實情感，藝術在經濟發展和政治開明的氛圍中逐步全面繁榮。韓愈說：「氣，水也；言，浮物也。水大而物之浮者大小皆浮，氣之與言猶是也，氣盛則言之短長與聲之高下者皆宜。」[497] 這裡所言的「氣盛言宜」已經和曹丕的「氣」不同。「氣盛」必須有「道」，也就是與言之無物相對。因為「氣」可以承載「言」，氣的高低起伏與情感的變化有關，與生命的律動相連。這樣把「氣」的自然性和「氣」的道德修養連繫起來，這種認識比單純地強調才性氣質要全面。

張彥遠在《歷代名畫記》中提到了以下有價值的觀點：「夫象物必在於形似，形似須全其骨氣。骨氣形似，皆本於立意而歸乎用筆，故工畫者多善書。」「意不在於畫故得於畫」，「筆不周而意周」，「是故運墨而五色具，謂之得意」，「使其凝意……蓋得意深奇之作」。[498] 從這些對「意」的運用來看，不管是繪畫創作前的「立意」、創作後的「得意」和創作過程中的「凝意」，均把「意」作為一個本體性的範疇來對待，因此「『得意』的實質是『得道』，不過，所得不是抽象的『道』，而是蘊含在具體物象

[497] [唐] 韓愈《昌黎先生文集》，宋蜀本，卷第十六。
[498] [唐] 張彥遠《歷代名事記》，明津建祕書本，卷一，卷二。

之中，與具體物象融為一體的『道』」[499]。繪畫講究立意、凝意和得意，書法也不例外，也十分注重對「意」的重視。顏真卿《述張長史筆法十二意》、李世民《指意》、孫過庭《書譜》中亦多言「意」 ── 「運用之意」、「意先筆後」、「言忘意得」、「意違勢曲」[500] 等。這些均表明唐代藝術理論中意論已取代氣論，成為本體性的範疇。

宋元時期的哲學以理為本體性範疇，就文學來說是「文以理為主」的時期。金華朱學的代表人物王柏在《題碧霞山人王公文集後》中寫道：「文以氣為主，古有是言也。文以理為主，近世儒者嘗言之。……故氣亦道也。」[501] 洪邁在《張呂二公文論》中亦明確提出「文以理為主」的觀點。陸九淵也持有類似的觀點。這些文學家兼理學家受到張載氣一元論和朱熹理氣論的影響，主張「文以理為主」則是容易理解的。吳子良在《林下偶談》中指出「為文大概有三：主之以理，張之以氣，束之以法」[502]。他站在文學的立場強調了「氣」和「法」的重要性，這就糾正了理學家單純主張「文以理為主」的偏頗，賦予文學的「經世致用」以審美的向度。

宋代文豪蘇軾師承韓愈、歐陽修，獨創「蜀學」，主張文道並重、儒釋道相容並蓄、「有道有藝」[503] 的藝術境界論；他與二程創立的「洛學」、「重道輕文」遙相呼應。雖然他們同為宋代理學的重要派別，但蘇軾在文學藝術上的成就顯然高於其他的理學家。從藝術理論的整體傾向來看，宋代是既重「韻」、重「意」而又兼涉「理」的重要時期，這種傾向在蘇軾的藝術理論和實踐中有著明顯的體現，他在《寶繪堂記》中寫道：

[499] 陳竹，曾祖蔭 . 中國古代藝術範疇體系 [M]. 武漢：華中師範大學出版社，2003：387.
[500]《歷代書法論文選》，上海：上海書畫出版社，1979：127 - 129.
[501] [宋] 王柏《魯齋集》，民國續金華叢書本，卷十一。
[502] [宋] 吳子良《林下偶談》，清文淵閣四庫全書本，卷二。
[503] 周積寅 . 中國畫藝術專史・人物卷 [M]. 南昌 ：江西美術出版社，2008：495.

君子可以寓意於物，而不可以留意於物。寓意於物，雖微物足以為樂，雖尤物不足以為病；留意於物，雖微物足以為病，雖尤物不足以為樂。老子曰：「五色令人目盲，五音令人耳聾。五味令人口爽，馳騁田獵令人心發狂。」然聖人未嘗廢此四者，亦聊以寓意焉耳。[504]

這裡他提出了「寓意」和「留意」的區別：「寓意於物」即是主體之意寄寓在物中，其目的不是物，而是意，其特徵是言在此而意在彼。「留意於物」是主體之意滯留於物中，而不能超越物的有限性，其目的是物的使用性和功利性價值。也就是說，「寓意於物」是以審美的態度看待物，「留意於物」是以功利、物欲的態度看待物。但是蘇軾並不反對道理和聞見在藝術中的作用，他尤其強調「道」和「藝」的融合。他在《書李伯時〈山莊圖〉後》中寫道：

或曰：「龍眠居士作《山莊圖》，使後來入山者信足而行，自得道路，如見所夢，如悟前世。見山中泉石草木，不問而知其名；遇山中漁樵隱逸，不名而識其人。此豈強記不忘者乎？」曰：「非也。畫日者，常疑餅，非忘日也！醉中不以鼻飲，夢中不以趾捉，天機之所合，不強而自記也。居士之在山也，不留於一物。故其神與萬物交，其智與百工通。雖然有道有藝，有道而不藝則物雖形於心，不形於手。吾嘗見居士作華嚴相，皆以意造，而與佛合。」[505]

蘇軾認為李公麟不僅具有超強的記憶能力，能準確記著山莊的一草一木，使觀賞者有「如悟前世」的感覺，而且他具有「不留於一物」、「神與萬物交」、「智與百工通」的審美心胸和高超的技法技巧。要之，李公麟是位「有道有藝」的大藝術家。如果說魏晉是文的自覺時代，那麼宋代則是

[504]　[宋] 蘇軾《蘇文忠公全集》，明成化本，卷三十二。
[505]　[宋] 蘇軾《蘇文忠公全集》，明成化本，卷二十三。

繪畫徹底覺醒的時代。蘇軾首先提出「士人畫」的概念，他在《跋宋漢傑畫山二首》中寫道：「觀士人畫，如閱天下馬，取其意氣所到。乃若畫工，往往只取鞭策皮毛槽櫪芻秣，無一點俊發，看數尺許便倦。漢傑真士人畫也。」[506] 蘇軾把士人畫和畫工畫做了對比，認為士人畫「取其意氣」，而畫工畫「無一點俊發」。這樣以一種繪畫風格去否定另一種繪畫風格當然有失公允，但以此可以看出蘇軾對超越形似的士人畫的激賞之情。「士人畫」後來被俗稱為文人畫。文人畫儘管在漢代已經出現，但給以正式命名和系統總結的則始於蘇軾。文人畫的一個特徵是寫意性，形似不是最終目的，文人畫的最高目的是對「意」、「神」和「理」的表達。劉海粟說：「中國畫的最大特徵就是一個『意』字……六法論中的『氣韻生動』一詞，可以說是『意』字的最高境界。」[507] 蘇軾在《淨因院畫記》中還論述了「常形」和「常理」的問題：

> 餘嘗論畫，以為人禽宮室器用皆有常形，至於山石竹木水波煙雲，雖無常形，而有常理。常形之失，人皆知之。常理之不當，雖曉畫者有不知。故凡可以欺世而取名者，必托於無常形者也。雖然，常形之失，止於所失，而不能病其全，若常理之不當，則舉廢之矣。以其形之無常，是以其理不可不謹也。世之工人，或能曲盡其形，而至於其理，非高人逸才不能辨。[508]

蘇軾所言的「常形」指物象的造型結構，「常理」指藝術的創造規律和審美規律，具體來說就是要「合於天造，厭於人意」[509]。「天造」就是要遵從自然規律，使繪畫藝術具有「圖真寫貌」的功能性，但不能以

[506]　[宋] 鄧椿《畫繼》，明津逮祕書本，卷三。
[507]　劉海粟 . 談中國畫的特徵 [J]. 美術，1957（06）：36.
[508]　[宋] 蘇軾《蘇文忠公全集》，明成化本，卷三十一。
[509]　[宋] 蘇軾《蘇文忠公全集》，明成化本，卷三十一。

此為終極目的，繪畫的終極目的是為了滿足「人意」，而「人意」即「常理」，即審美的自由性和自主性探求。「高人逸才」當然不會單純地服從事物的客觀之形，他能夠使客觀之形服從藝術創造者的主觀意志和審美創造的規律。蘇軾對詩和畫的比較、詩與畫的融合理論也做出了開創性的貢獻。文人畫中的詩、書、畫融為一體的視覺結構是中國藝術的一次偉大的文化整合，這次整合相對於夏商詩、樂和舞一體來說具有更為重要的美學意義。因為詩、書和畫的融合是文人自覺、藝術覺醒和政治從中古走向近世的產物，而詩、樂和舞的統一則是宗教和政治合一的產物，是政治相對蒙昧和文化教育相對落後的象徵。

明清兩代繼承了元代的文化，就藝術範疇的主流來講，情範疇得到空前的重視，達到了本體論的高度。元代和清代，漢族和少數民族的融合加強，儒家的價值觀念加入了少數民族文化的基因後煥發出了不同於傳統儒家的新氣象，反映在藝術上就是戲曲、文人畫、小說的空前繁榮。商品經濟的繁榮和世俗社會的發展使哲學和藝術更加關注人們的日用常情，更加關注人們的現實處境和內心的真實需要。不管是理學、氣論、心學和實學，它們都肯定現實生活的實在性，這種現實性凝結在哲學上就是「氣」範疇。張岱年認為：「中國哲學最注重本根與事物之統一不離的關係。事物由本根生出，而本根即在事物之中。」[510] 即便是魏晉的玄學，也絕對不是玄虛無根之哲學，它也是深植於人們生活本身的哲學。這正如余敦康所言：「佛教的般若學是一種以論證現實世界虛幻不實為目的的出世間的宗教哲學，而玄學則是一種充分肯定現實世界合理性的世俗哲學。」[511] 明清的藝術思潮就範疇而論是以情為主，在本書的情與志範疇的有關章節中

[510] 張岱年 . 中國哲學大綱 [M]. 南京：江蘇教育出版社，2005：45.

[511] 余敦康 . 魏晉玄學史 [M]. 北京：北京大學出版社，2004：429.

重點論述。而情和志的根源在於人之血氣和心氣，也就是氣為本而情和志為末，氣為源而情和志為流。章學誠在《易教下》中寫道：

> 有天地自然之象，有人心營構之象。天地自然之象，《說卦》為天為圜諸條，約略足以盡之。人心營構之象，睽車之載鬼，翰音之登天，意之所至，無不可也。然而心虛用靈，人累於天地之間，不能不受陰陽之消息；心之營構，則情之變易為之也。情之變易，感於人世之接構而乘於陰陽倚伏為之也。是則人心營構之象，亦出天地自然之象也。[512]

這裡章學誠借助《易經》把天地自然之象、人心營構之象和氣的關係說得清楚明白：自然之象為本根，人處於天地氤氳之氣中，人感於自然之象，借助氣的作用使人意得到營構，從而形成人心營構之象。而藝術之象的實質就是人心營構之象，這種像是如何得來的，章學誠認為是在氣的作用下「心虛用靈」、「與世接構」、「乘於陰陽」，從而形成的藝術之象。這段話既可以作為氣論的總結，也可以作為象論的開始。

■ 四、象範疇 —— 藝術之形象

藝術之象正如章學誠所言，是「人心營構之象」，因此它是虛象；藝術之象又根植於「天地自然之象」，因此它有實形。藝術關乎人心，而又染溉於人世，因此藝術之像是情和志的熔鑄、虛與實的結合、道和器的凝結。藝術之象範疇一頭連著天地自然，一頭連著人心世相，它使世界和人同時「綻出」和「顯現」。「形象」一詞雖然現在是一個常用詞，但在古代「形」和「象」不盡相同。一切形皆可以稱之為象，但並非一切象都可以有形。這就是「大象無形」（《老子》四十一章），「春融怡，夏蓊鬱，秋

[512]　[清] 章學誠《文史通義》（上）[M]. 羅炳良譯注，北京：中華書局，2012：31.

疏薄，冬暗淡，畫見其大象，而不為斬刻之形」[513] 之謂也。另外「形」的邊界更為清晰，因此它的創生衍化能力就比較弱，而「象」的義界較為模糊，因此很多詞語可以和它結合組成新的藝術範疇。而「形象」一詞連寫在一起較早見於《文子》：「故道者，虛無、平易、清靜、柔弱、純粹素樸，此五者，道之形象也。」[514] 這裡「形象」則有狀貌和性質的含義。而《周易》的「在天成象，在地成形」中把遙遠的可思、可見但不能觸碰的稱之為「象」，而切近的可把握、可觸碰的稱之為「形」。藝術形象也是這兩者的結合，藝術的物質載體和藝術的各個基本要素是其「形」，而在此基礎上所體現出的韻味、意境、風骨、氣勢等藝術風格則是其「象」。

（一）象的歷史考源 —— 動物、想像、符號

「象」的本義是哺乳動物，大獸之名。「象」字是一個象形字，在甲骨文中被認定為「象」字的凡三十二見，如「」、「」、「」[515] 與「」[516] 等字形；在金文中凡三見，分別寫為「」、「」、「」等字形[517]，其中寫道：「象長鼻牙。南越大獸。三季一乳。象耳牙四足之形。凡象之屬皆從象。」[518] 從甲骨文、金文和《說文解字》的記錄情況可以看出，「象」字是一象形字，但它如何從一個表示具體之物「大獸」之名轉變為抽象的哲學概念，又如何從哲學概念轉換到或者浸潤藝術的領域，是我們要在這裡探討的問題。

在甲骨文和金文中，「象」字均指動物名，由動物之「象」擴展到

[513]　[宋] 郭熙，郭思《林泉高致》，明刻百川學海本。

[514]　[春秋戰國] 辛鈃《文子》，明子匯本，上。

[515]　《甲骨文編》，《古文字詁林》（第 8 冊），上海：上海教育出版社，2003：443.

[516]　中國社會科學院考古研究所 . 甲骨文編・附錄上 [M]. 北京：中華書局，1965：648.

[517]　《金文編》，《古文字詁林》（第 8 冊），上海：上海教育出版社，2003：443.

[518]　《說文解字卷九》，《古文字詁林》（第 8 冊），上海：上海教育出版社，2003：443.

物之「象」，由物之「象」發展到人之「象」，或者思維之「象」，這是「象」這個字的三個發展向度。「象」的這三個向度是按照什麼樣的邏輯展開的呢？一般認為前者是後者的基礎和條件，即作為動物的像是作為物之象和思之象的前提，後者是前者的發展。而實際情況並非如此，一個詞的出現並不遵循現代人所設定的邏輯順序，它的含義也不盡一致。其實在甲骨文和金文階段對「象」的刻畫和描述就體現了高度的概括性和想像力。「象」字的幾十種甚至更多種的寫法即表明古代人豐富的想像力和觀察事物的能力，也同時表明「象」字在形成穩定的符號之前，並沒有一個穩定的一般所指，而是特定的「這一個」。「正是語言促使眾多隨意而個別的表達讓位於一個方式，使之得以展延其所指範圍，覆蓋越來越多的特殊實例，直至最終指稱所有的特殊實例，從而獲得了表達類概念的能力。」[519]「象」字獲得這種「表達類概念的能力」過程比較漫長，並且「象」的這種感性直觀的特點在其符號化的過程中非但沒有被洗刷掉，反而增強了它孳乳的能力。中原地區由於氣候的變化，作為動物的大象雖然消失了，但作為觀念的大象非但沒有消亡，反而增強了象的表意功能。戰國時期的韓非子在《韓非子·解老》中寫道：

人希見生象也，而得死象之骨，案其圖以想其生也，故諸人之所以意想者，皆謂之「象」也。今道雖不可得聞見，聖人執其見功以處見其形，故曰：無狀之狀，無物之象。[520]

這種對老子「無狀之狀，無物之象」的詮釋，雖然不免有「常識性的經驗解釋」[521]之譏，但如果把老子形而上的思辨完全置於脫離社會政治

[519] [德] 恩斯特·凱西勒. 語言與神話 [M]. 于曉等譯，臺北：久大文化股份有限公司，1990：10.
[520] 劉毓慶. 漢字淺說 [M]. 北京：商務印書館，2017：182.
[521] 湯一介. 再論創建中國解釋學問題 [J].《中國社會科學》，2000（01）：88.

的境地，也是不符合實際的。韓非子的這種經驗性的解釋是否有現實的根據，答案是肯定的。徐中舒在《殷人服象及象之南遷》一文中對此問題進行了詳盡的考釋。他在《甲骨文字典》卷九中亦寫道：「《呂氏春秋·古樂》：『殷人服象，為虐於東夷。』又據考古發掘知殷商時代河南地區氣候尚暖，頗適於兕象之生存，其後氣候轉寒，兕象逐漸南遷矣。」[522] 而《孟子》卷三寫道：「周公相武王，誅紂伐奄，三年討其君，驅飛廉於海隅而戮之，滅國者五十，驅虎、豹、犀、象而遠之，天下大悅。」[523]《戰國策·魏策》亦有「白骨疑象」之言。《孟子》、《呂氏春秋》、《韓非子》和《戰國策》均為戰國時期的著作，其言較為可信，即殷周以前大量使用大象為人服務應該是可能的。這就為大象的消失和隨後「想像」一詞的出現奠定了現實基礎。這並不是說在此以前沒有想像，而是此前的想像不以「想像」名之。我們可以相信「想像」一詞與「大象」在中原的消失有著必然的連繫。由於大象與人的密切關係以及它的突然消失引起人的「想像」，這種由具體之象到觀念之象的轉化是在「象」符號出現之時，而作為哲學的「象」範疇應該在《老子》一書中得以完成。

　　傳說漢字發明之時曾經出現過「天雨粟，鬼夜哭」的怪異現象，《淮南子》的注者高誘說：「倉頡始視鳥跡之文造書契，則詐偽萌生，詐偽萌生則棄本趨末，棄耕作之業而務錐刀之利。天知其將餓，故為雨粟。鬼恐為書文所劾，故夜哭也。」[524] 現代學者對「天雨粟，鬼夜哭」的闡釋很多，但筆者認為高誘的注釋最為切近神話的原意。文字本身是符號，它是事實之象，並不能代替事實本身，因此它是「詐偽」之源。這實質是對文字的「魅惑力」展開的思考，而文字的這種非凡的力量在給人類帶來進

[522] 徐中舒 . 甲骨文字典 [M].《古文字詁林》（第 8 冊），上海：上海教育出版社，2003：446.

[523] [戰國] 孟軻《孟子》，四部叢刊影宋大字本，卷六。

[524] 袁珂 . 古神話選釋 [M]. 北京：人民文學出版社，1979：73.

步的同時，也帶來了人自身的分裂。這也正如《莊子》中的「混沌」，在開了七竅之後便不復存在了。凱西爾說，人因此「付出了沉重的代價」，「剩下的只是一個思想符號的世界，而不是一個直接的經驗的世界」[525]。這種遺憾在漢語世界中並沒有成為現實，漢語世界中「象」範疇的存在和「象思維」的廣泛應用庶幾避免了感性和理性過度的分裂，也為中國古代的詩性思維和藝術想像開闢了道路。

（二）藝術象論 —— 觀物取象、鑄鼎象物、立象盡意

1.《老子》、《周易》和《莊子》中的象範疇

對哲學之象的營構起關鍵作用的三部著作是《老子》、《周易》和《莊子》。這三部書在中國哲學史上占有極其重要的地位。《老子》不僅首次提出「道」這個哲學範疇，並圍繞「道」範疇進行了系統的詮釋。老子對「道」這個形而上的概念的論述與同一時期西方的蘇格拉底、柏拉圖不同。柏拉圖在《文藝對話集》中寫道：

先從人世間個別的美的事物開始，逐漸提升到最高境界的美，好像升梯，逐步上進，從一個美形體到兩個美形體，從兩個美形體到全體的美形體，再從美的形體到美的行為制度，從美的行為制度到美的學問知識，最後再從各種美的學問知識一直到只以美本身為物件的那種學問，徹悟美的本體。[526]

這是典型的西方人的思維方式，他們對世界的認識是分析的態度，是以不斷地超越感性世界以達到絕對的理念世界為目的，他們對絕對理念的獲得是以不斷的捨棄、離析甚至否定感性存在為途徑的。而老子的「道」

[525]　凱西爾 . 語言與神話 [M]. 轉引自汪湧豪 . 範疇論 . 上海：復旦大學出版社，1999：37 - 38.
[526]　[古希臘] 柏拉圖 . 文藝對話集 [M]. 北京：人民文學出版社，1962：273.

的形上性則和柏拉圖的「理念」有著根本性差異。《老子》第十五章寫道：

　　古之善為道者，微妙玄通，深不可識。夫唯不可識，故強為之容：豫兮其若冬涉川，猶兮其若畏四鄰，儼兮其若客，渙兮其若凌釋，敦兮其若樸，渾兮其若濁，曠兮其若谷。孰能濁以止，靜之徐清？孰能安以久，動之徐生？保此道者不欲盈。夫唯不盈，是以能敝復成。[527]

　　老子之「道」也是種超驗性的存在，也有著「不可致詰」性和超越感官的特性。但從本質上來講，老子之道的超越感官，如「視之不見，名曰『夷』；聽之不聞，名曰『希』；搏之不得，名曰微」[528] 中的「夷」、「希」和「微」這三重性質即為道體的特徵，這些特徵是人類的具體感官無從認識的，但是這些特徵又不能完全離開人的感覺而存在。這種既超越具體形象，又離不開具體形象的特點即孔子所言的「道不遠人」[529]。「孟子曰：『道在邇而求諸遠。』有尼《悟道詩》云：『盡日尋春不見春，芒鞋踏遍隴頭雲。歸來笑撚梅花嗅，春在枝頭已十分。』亦脫麗可喜。」[530] 老子雖然和孔孟體道入思的具體路徑不同，但他們的共同之處是均離不開具體可感之象的介入。老子在描述這個深微詭祕之道時，也沒有完全脫離經驗世界的諸種感性之象，他只是強調道的本體不是一般的感覺器官所能把捉，他只有在對一個經驗世界之象否定之後才能進入一個「大象」的境界之中。為了說明「道」的這種特性，他在《老子》十五章中進一步把得道者的心理特徵進行了「強為之容」的描述：「豫兮其若冬涉川，猶兮其若畏四鄰，儼兮其若客，渙兮其若凌釋，敦兮其若樸，渾兮其若濁，曠兮其若谷。」《老子》把得道者描述為七種景象：天寒地凍涉足冰川、虎視眈

[527] 張松如. 老子校讀 [M]. 長春：吉林人民出版社，1981：89.
[528] 陳鼓應. 老子注釋及評介 [M]. 北京：中華書局，2003：114.
[529] [漢] 鄭玄《禮記》，四部叢刊影印宋本，卷十六。
[530] [宋] 羅大經. 鶴林玉露 [M]. 北京：中華書局，2008：346.

眈畏懼四鄰、端謹莊嚴如賓客、渙然消散如冰釋、敦厚老實如樸木、渾然一體若濁水、空曠開闊如山谷。「若冬涉川」、「若畏四鄰」和「若客」為主體必備的人生歷練，及至達到一定的生活積累則「渙兮其若凌釋」，即打碎來自社會和自我的條框禁錮，從而達到「若樸」、「若濁」和「若谷」的至境。「若朴」即樸厚返本，「若谷」則無所不受，「若濁」即和光同塵。[531] 老子不管是對「道」的本體的描述，還是對得「道」之人的刻畫，他均自由運用人們熟悉的物象或親身經歷的事象來詮釋至深至遠之道，這所謂的「象」成為老子營構其哲學大廈的手段或仲介。那麼，老子心目中的「象」到底有著什麼樣的地位和作用呢？

　　《老子》一書中「象」字凡五見，分別在四章、十四章、二十一章、三十五章和四十一章出現。第四章的「象帝之先」，王弼注：「象」，似。「帝」，天帝。王安石說：「『象』者，有形之始也；『帝』者，生物之祖也。故《繫辭》曰：『見乃謂之象。』『帝出乎震。』其道乃在天地之先。」（《王安石老子注輯本》）而楊興順的《道德經今譯》注：「『象』的意思是現象、形象。而『帝』在中國古代早期是和『祖』字同義的。在這裡，『象帝』是原初的現象。」[532] 第十四章的「無物之象」，陳鼓應翻譯為「不見物體的形象」[533]，張松如則把它翻譯為「沒有名物的形象」[534]，二者均把「象」作為「形象」來解。第二十一章的「其中有象」，陳鼓應和張松如均把「象」譯為「形象」。第三十五章的「執大象」，「河上公注：象，道也。成玄英疏：大象，猶大道之法象也。林希逸注：大象者，無象之象也。陳鼓應注：大象，大道」[535]。「蔣錫昌《校詁》云：『大象』即指

[531]　劉康得 . 老子直解 [M]. 上海：復旦大學出版社，1997：54.
[532]　張松如 . 老子校讀 [M]. 長春：吉林人民出版社，1981：30.
[533]　陳鼓應 . 老子注釋及評介 [M]. 北京：中華書局，2003：116.
[534]　張松如 . 老子校讀 [M]. 長春：吉林人民出版社，1981：80.
[535]　陳鼓應 . 老子注釋及評介 [M]. 北京：中華書局，2003：203.

大道而言。蓋以道有法象，可為人君之法則，故謂大道為『大象』也。第四十一章『大象無形』，言大道無形也。『執大道，天下往』，謂聖人守大道，則天下萬民歸往也。河上公注：『執，守也。象，道也。』聖人守大道，則天下萬物移心歸往之也。」[536] 第四十一章的「大象無形」的「象」一般均釋為「形象」。從上面的諸家闡釋來看，《老子》一書中的「象」有兩個解釋：一為「形象」，一為「道」。象如何向道轉化？道又是如何物件敞開？《老子》一書進行了生動的說明。

　　我們探討象的真諦不能離開「象」字的考釋，但又不能僅僅拘泥於概念的分析。王樹人說：「整部《老子》都是在闡發『道』，而闡發的方式則是以詩築象。從本質上說，整部《老子》就是一首描寫『道』的長詩。」[537] 這是一個重要的研究老子的視角，這種方式對探尋老子之「道」的真諦有著其他研究路徑不可替代的作用。老子對「道」的闡釋處處體現著他的直觀性、模糊性、神祕性，也即「象思維」的特點。道究竟是什麼？

　　視之不見，名曰夷；聽之不聞，名曰希；搏之不得，名曰微。此三者，不可致詰，故混而為一。其上不皦，其下不昧，繩繩兮不可名，復歸於無物。是謂無狀之狀，無物之象，是謂惚恍。迎之不見其首，隨之不見其後。執古之道，以御今之有，能知古始，是謂道紀。

　　這是描述「道」之象的詩。「道」之象，不僅被描述得模糊神祕，而且其動態還顯得撲朔迷離。不過，「道」這個最高理念的形上性和非實體性，也在其中被描述得淋漓盡致。老子這裡描述的所謂「視之不見」、「聽

[536] 張松如 . 老子校讀 [M]. 長春：吉林人民出版社，1981：211.

[537] 王樹人 . 回歸原創之思——「象思維」視野下的中國智慧 [M]. 南京：江蘇人民出版社，2005：66.

之不聞」、「搏之不得」，即「夷」、「希」、「微」三象，乃是超越視、聽、搏這些感知覺而想像和體悟之象。這種想像和體悟是非常合理與深刻的。因為這種想像和體悟打破了感知覺之思的局限性，開闢出一種力圖把握整體和無限的思路，即「象思維」的思路。[538]

　　老子的思維和現代的語言邏輯思維有很大的不同，這是理解《老子》的最大的困難，如何透過現代的語言進入《老子》，工樹人進行了有益的探索。「象」的本體地位在《老子》中得到確立，不僅是因為《老子》中五處提到「象」之名，更重要的是《老子》的整個語言展示了以「象思維」進入「道」的認識路徑。為了說明這一點，不妨以《老子》第一章為例來進行闡釋：

　　道可道，非常道；名可名，非常名。無，名天地之始；有，名萬物之母。故常無，欲以觀其妙；常有，欲以觀其徼。此兩者，同出而異名，同謂之玄。玄之又玄，眾妙之門。[539]

　　這一章對理解《老子》有著至關重要的方法論意義。在此老子首先提出「道」的問題，他認為，「道」有可說和不可說的兩性，「名」也是如此。為了說明道的這種性質，他引入了「有」和「無」兩個概念，從「無」觀其「妙」，從「有」觀其「徼」，而「有」和「無」實際都稱謂「玄」。如此高深莫測的「道」在老子看來就是從「妙」、「徼」和「玄」這三個象中體現出來的。下面對這三個詞逐一進行疏解。楊公驥認為，老子在此提出「道」的兩種狀態，一種是「自在之道」，一種是「為我之道」。這章的一、三、五句是說「自在之物」的「自在之道」，二、四、六句為

[538] 王樹人 . 回歸原創之思──「象思維」視野下的中國智慧 [M]. 南京：江蘇人民出版社，2005：67- 68.
[539] 陳鼓應 . 老子注釋及評介 [M]. 北京：中華書局，2003：53.

「為我之物」的「為我之道」（觀念之道）。[540]「自在之道」用「妙」之象來領悟，「為我之道」用「微」之象來領悟，總體之「道」用「玄」之象來領悟。

「妙」的本義因為缺少文獻的支持還無從尋找，甲骨文和金文中沒有該字。《說文》：「㵗，妙也。」《廣雅·釋詁》：「妙，好也。」[541]《老子》第一章王弼注：「妙者，微之極也。」[542]《辭源》中「妙」有四義：神妙，深微；善，美好；細微，小，通「眇」；遠。從字典和文獻中可以推斷「妙」的基本義是微小、渺遠之貌，這是就「道」本體的視覺空間感而言的。微小和渺遠的極致即為「無」，也即是道的本體。而道的「無」不是所謂的一無所有，它應該包蘊極其豐富的內容。龐樸曾經把「無」分為三種形態：亡、無和無。「亡」是「有而後無」。「無」字形同「舞」，從字義看是「無」，這裡極有可能是以巫舞形式來表達古人和神靈的交流，古人騰跳式的簡單舞蹈，借助「舞」以此達到臆想中的有「無」。龐樸認為「舞」也有三義：一是跳舞的舞，二是神靈的無，三是巫婆的巫。[543]龐樸說，「『無』跟『無』不同，不是沒有，而是相當地有。它是『實而不有，虛而不無，存而不可論者』。這是僧肇討論佛學中的『般若』的話。他說，『般若』是虛的，但又不是無；是實的，但又不是有。『無』也是這樣，是『虛而不無』」[544]。「妙」在這裡主要描寫的是本體的「自在之道」，它「神妙」而「深微」。但是，人們如何認識這個「自在之道」呢？老子認為，道的本體是無，但筆者認為，這個無不是空無所有、空洞之無，所以作為主體的人如果接近道的本體，那只有通過「巫」之術和「舞」之象以達

[540] 張松如. 老子校讀 [M]. 長春：吉林人民出版社，1981：9-10.
[541] 張桁，許夢麟. 通假大字典 [M]. 哈爾濱：黑龍江人民出版社，1998：219.
[542] 王海根. 古代漢語通假字大字典 [M]. 福州：福建人民出版社，2006：205.
[543] 龐樸. 中國文化十一講 [M]. 北京：中華書局，2008：84.
[544] 龐樸. 中國文化十一講 [M]. 北京：中華書局，2008：85.

到「無」之本即道的本體。「恆無欲，以觀其妙」[545]，「在之道」只有通過「恆無欲」，在老子看來就是主張一種「自然」、「無為」的生活方式和「滌除玄鑑」的修養方式以達到天人相合的終極目的。黑格爾不明白這個道理，他說：「『夷』『希』『微』三個字，或（I-H-W），還被用以表示一種絕對的空虛和『無』。」[546] 也可能是翻譯的問題，或者是他根本沒有理解《老子》。《老子》第二章寫道：「有無相生。」第十一章寫道：「有之以為利，無之以為用。」所謂「絕對的空虛和『無』」也只是黑格爾的西方本質主義的表現，而非《老子》的本義。欲觀「自在之道」的「妙」，必須通過「巫」之「舞」。巫師通過面具、道具、音樂、美術、舞臺場景、咒語、身體動作等元素營造一種和現實世界隔離開來的另類世界。巫師的這種「瘋癲」、「迷狂」的精神狀態使他可以暫時忘記現實世界之象，進入一種宗教般的自由之境。這種狀態和藝術史上的許多藝術大師和「靈感」相遇時的境況頗為相似。可見「舞」之「有」或「舞」之「象」，是為了達到道之無。達到道之無，才可觀道之妙。

「徼」字在《睡虎地秦簡文字編》出現十一例，睡虎地秦墓竹簡整理小組認為：「徼，邊塞。《漢書·鄧通傳》：『盜出徼外鑄錢。』注：『徼，猶塞也。』」許慎《說文解字》：「徼，循也。」馬敘倫《說文解字六書疏證》認為，「徼」為「巡」之意。[547]「徼」字，張松如理解為：「追求、求索、循求，與『要』字、『邀』字義相通。在這裡，『觀其徼』是觀察萬物的所循所求，觀察道之功用，觀察『道之用為德』。韓非《解老》說：『德者，道之功。』」他把「徼」翻譯為「有名為我的運動」[548]。陳鼓應總結

[545] 採用了張松如《老子校讀》的斷句。

[546] [德] 黑格爾 . 哲學史講演錄（第 1 卷）[M]. 賀麟，王太慶譯，北京：商務印書館，1997：129.

[547] 《睡虎地秦簡文字編》，《睡虎地秦墓竹簡》，《古文字詁林》（第 2 冊）[M]. 上海：上海教育出版社，2002：482、483.

[548] 張松如 . 老子校讀 [M]. 長春：吉林人民出版社，1981：4、11.

了歷史上對「徼」字的四種解釋：一、歸結；二、「竅」；三、作「曒」解；四、邊際。他認為第二和第三種解釋不妥，主張第四種解釋，即以「邊際」解，並把它翻譯為「端倪」。這樣從整體來看，對「徼」的解釋張松如從「巡」、「塞」出發，進而解釋為主觀的「邀」和「要」，最終把它翻譯為「為我的運動」；而陳鼓應的「徼」字則從「邊際」、「邊界」等義出發，譯為「端倪」。其實不管是「巡」、「塞」還是「邊際」、「邊界」，都是具體之象。雖然張松如、陳鼓應二人對《老子》第一章的理解有著很大的差異，但他們均認為「徼」是道的一種性質，這種性質是從道之「有」這個角度出發而得出的。他們對《老子》的理解也就殊途同歸，即均通過具體之象的探討來達到道本體的體悟。陳鼓應在《老子》第一章最後的「引述」中把老子論述問題的思路做了一個很好的總結：「老子說到『道』體時，慣用反顯法；他用了許多經驗世界的名詞去說明，然後又一一打掉，表示這些經驗世界的名詞都不足以形容，由此反顯出『道』的精深奧妙性。」[549] 所謂的「反顯法」即用語言的有限性來呈現世界本體存在的無限性，用現實感性之「象」來突顯隱在「象」背後的無底深淵。老子以詩築象，以象顯道。《老子》幾乎每章都是首絕妙的好詩，這些詩的意蘊是通過具體可感之象來彰顯的。如果說形而上為道，形而下為器，在道器之間必然是連接二者的「象」。「徼」的「邊界」義實質就是「道」和「象」的邊界。

「玄」是對道的整體性闡釋，那麼它就和「妙」和「徼」有所不同。該字在甲骨文中寫作「ᘙ」。[550]《金文編》、《古幣文編》、《長沙子彈庫帛書文字編》、《長沙楚帛書文字編》、《睡虎地秦簡文字編》、《漢印文字

[549] 陳鼓應 . 老子注釋及評介 [M]. 北京：中華書局，2003：63.
[550] 龐樸 . 中國文化十一講 [M]. 北京：中華書局，2008：89.

徵》、《石刻篆文編》、《漢簡》、《古文四聲韻》、《說文解字》、《說文解字
六書疏證》、《古代對天地的認識‧古史零證》、《楚繒書新考‧中國文字》
和《金文詁林讀後記》等書中均有對「玄」字的記載。有如下「 ⁜ 」、「 ⁜
」、「 ⁜ 」、「 ⁜ 」、「 ⁜ 」、「 ⁜ 」、「 ⁜ 」、「 ⁜ 」、「 ⁜ 」、「 ⁜ 」、「 ⁜ 」、「 ⁜ 」、「 ⁜
」、「 ⁜ 」、「 ⁜ 」 [551] 等字形，對這些字形的釋讀也不盡一致。因此馬敘倫
引用王筠說，玄字「古義失傳」。「玄」的字義則始終沒有定論。許慎《說
文解字》把「玄」寫作「 ⁜ 」，意思為：「幽遠也。黑而有赤色者為玄。象
幽而入覆之也。凡玄之屬皆從玄。」[552] 儘管古義已經失傳，卻不乏現代
學者對之進行富有啟發性的探索。

　　牟峰高認為，「玄」為「胚芽、根芽」之意，「 ⁜ 」的形象為「宀」覆
蓋著「么」，即許慎的「象幽而入覆之也」之意。《說文解字》僅說出了
「玄」的形象，沒有釋出「玄」的本初含義，它的「宀」是一種破土萌動
之象，「么」代表的是幼子孕育之形。[553] 他連繫《康熙字典》和《老子》
上下文去闡釋「玄」的意涵，頗具新意。在此略備一說。龐樸也對《老
子》的「玄」字進行了考證，他的結論是「玄就是漩渦，漩渦就是眾妙
之門」[554]。他從文字學和考古學兩個方面梳理了該字的發展歷程，認為
「玄」的原初含義是「漩渦」。徐梵澄認為：「玄」、「原字義為『黑而有赤
色者』。凡染（謂絲、帛、羽等染以紅色），『一染謂之縓，再染謂之赬，
三染謂之纁』（見《爾雅‧釋器》）。鄭注《周禮》：『玄色者，在緅、緇之
間，其六入者歟！』── 是則為深赤近黑之色，由是而義轉為『幽遠』。
《易‧坤》：『天玄地黃。』亦言天之幽遠。」[555] 這些對「玄」字的考索儘

[551] 古文字詁林編纂委員會．古文字詁林（第4冊）[M].上海：上海教育出版社，2001：325-327.
[552] 古文字詁林編纂委員會．古文字詁林（第4冊）[M].上海：上海教育出版社，2001：326.
[553] 牟峰高．牟氏老子 [M].北京：北京燕山出版社，2012：15.
[554] 龐樸．中國文化十一講 [M].北京：中華書局，2008：95.
[555] 徐梵澄．老子臆解 [M].北京：中華書局，1988：2.

管說法不一，有的甚至互相抵牾，但他們闡釋的一個共同方向是以具體可感之象釋「玄」。不管是「萌芽」、「漩渦」還是過渡色彩的描述，「玄」總是以一種不確定的存在和變化中的存在而顯現出來。這些對「玄」字本義的探尋自有其價值和意義，老子之道的「玄」並不一定是「萌芽」、「漩渦」或「色彩」，但也不能說與這些沒有絲毫關係。《老子》之「玄」是世界形而上的本體，這本體不是西方式的「理念」王國，而是根植於中華文化基礎上的感性世界。因此，道的形上性就與這些感性之象有著密切的連繫。

許慎在《說文解字》中對「玄」的解釋儘管沒有揭示出其最初含義，給人一種「截斷眾流」之感，但依然是最具權威性、涵括力和起源性的詮釋。老子的「玄」實在是「幽深」（空間之象）、「紅黑」（色彩之象）而又「入覆」（變化運動之象）三者的巧妙結合。這也許是最接近老子原旨的闡釋了。老子由「玄」所彰顯的「道」不僅是「萌芽」的生長之道、「漩渦」的運動之道抑或色彩（「紅黑」）的變化之道，它難道不是隱喻人從生到死的過程嗎？它難道不是每天太陽落山時刻色彩斑斕之「有」歸於萬物沉寂之「無」的生動描繪嗎？道的玄性實際就是道的具體性，人生不可須臾離開道，離而非道。道不遠人，道始終和人的具體生命活動相始終。道儘管具有形上性和抽象性，但它又始終和生活萬象相融合。

這裡對《老子》第一章如何對「象」的運用進行了文字學和語源學的疏解。從《老子》整個體系來看，老子是崇無而賤有的。對「象」他基本上是持否定態度的，但吊詭的是為了詮釋「道」，他又不得不描述「象」。這樣的一種論證姿態和言說方式對中國傳統哲學和藝術都有著深遠的影響。葉朗認為，研究老子的美學不應該從「美」開始，而應該從

道、氣、象開始。[556] 這種見解是頗具眼光的。在《老子》中，「道」是哲學的，「氣」是自然和生物學的，而「象」則是藝術或詩學的。中國古代藝術和其他文明圈中的藝術的最根本的區別就在於中國以道、氣、象為本體。黑格爾認識不到這一點，他認為，中國的「道」、「在純粹抽象的本質中，除了只在一個肯定的形式下表示那同一的否定外，即毫無表示。假若哲學不能超出上面那樣的表現，哲學仍是停在初級的階段」。「中國是停留在抽象裡面的；當他們過渡到具體者時，他們所謂具體者在理論方面乃是感性物件的外在聯結；那是沒有［邏輯的、必然的］秩序的，也沒有根本的直觀在內的。再進一步的具體者就是道德」。「從起始進展到的進一步的具體者就是道德、治國之術、歷史等。但這類的具體者本身並不是哲學性的。這裡，在中國，在中國的宗教和哲學裡，我們遇見一種十分特別的完全散文式的理智」，「那內容（指所謂中國的「國家宗教」的內容）沒有能力給思想創造一個範疇［規定］的王國」。[557] 黑格爾的這種認識顯然是片面的，他以西方所謂的邏輯哲學來套中國的象性哲學，當然不得要領，也不可能得出正確的結論。以他對中國文化的了解，他更看不到中國哲學具備著一個潛在的理論體系，這種體系正如張立文所認為的那樣，它具有「整體的和諧性，傳統的延續性和結構的有序性」[558] 等特徵。

　　如果《老子》是通過否定「象」來達到對「道」之本體的體悟和言說的話，那麼《周易》則是通過肯定「象」來對「意」進行把握。《繫辭傳》說：「是故《易》者，象也；象也者，像也。」[559] 這是對《周易》一書的

[556] 葉朗. 中國美學史大綱 [M]. 上海：上海人民出版社，1985：24.

[557] [德] 黑格爾. 哲學史講演錄（第 1 卷）[M]. 賀麟，王太慶譯，北京：商務印書館，1997：129、132.

[558] 張立文. 中國哲學邏輯結構論 [M]. 北京：中國社會科學出版社，2002：1.

[559] 黃壽祺，張善文. 周易譯注 [M]. 上海：上海古籍出版社，2001：579.

總結，即它是象徵，象徵就是「模像外物以喻意」[560]。中國的象性思維在史前已經非常發達，這可以從史前的文化遺跡中找到印證。史前的岩畫、壁畫、陶器紋飾等均蘊含著象性思維的元素，而遠古時期的神話、傳說、巫術和宗教無不與象性思維有著密切的連繫。中國早期的文字、文學、藝術更是以「象」為中心的表現形態和思維邏輯。但這些都是不自覺的象性思維的表現，及至老子，這種思維方式才得到自覺的運用，即運用象的有限性、可感性和直觀性來詮釋道的無限性、抽象性和本體性。《周易》則把作為思維方式的「象」發展成為一種本體論，它的整個理論體系可以概括為一種「形—象—意」的結構，馮友蘭稱它為「宇宙代數學」，「只講一些空套子，但是任何事物都可以套進去」[561]。《易經》和《易傳》的結合則使《周易》成為中國最早的系統性的哲學著作之一，廖明春稱它為中國早期的符號哲學。[562] 但《繫辭傳》提出的「立象以盡意」和「觀物取象」的命題又使其溢出了純粹的哲學思辨，進入了詩學和藝術學的領域。《周易》「象」範疇的理論建構的重要性主要體現在對《詩經》和《文心雕龍》兩部經典的影響。《說卦傳》中寫道：

神也者，妙萬物而為言者也。動萬物者莫疾乎雷，橈萬物者莫疾乎風，燥萬物者莫熯乎火，說萬物者莫說乎澤，潤萬物者莫潤乎水，終萬物始萬物者莫盛乎艮。故水火相逮，雷風不相悖，山澤通氣，然後能變化既成萬物也。[563]

乾，健也；坤，順也；震，動也；巽，入也；坎，陷也；離，麗也；艮，

[560] 黃壽祺，張善文 . 周易譯注 [M]. 上海：上海古籍出版社，2001：579.
[561] 馮友蘭 . 周易縱橫錄·代祝詞 [M]. 武漢：湖北人民出版社，1986：7.
[562] 廖明春 .《周易》經傳十五講 [M]. 北京：北京大學出版社，2004：3.
[563] 黃壽祺，張善文 . 周易譯注 [M]. 上海：上海古籍出版社，2001：624-625.

止也；兌，說也。[564]

《周易》把世界萬物歸納為天、地、水、火、雷、山、風、澤等基本的物象，然後用八卦的卦形符號分別表達，這八種物象在現實生活中的象徵意義的獲得則是自然之物向「為我之物」的轉化的結果。藝術即是由宮、商、角、徵、羽，點、線、面，赤、橙、黃、綠、青、藍、紫，唱、念、做、打等基本元素構成，但正是這些簡單的元素構成了豐富多彩的藝術之象。唐代的經學家孔穎達寫道：

《易》卦者，寫萬物之形象，故《易》者，象也。象也者，像也（者），謂卦為萬物象者，法像萬物，猶若乾卦之象法像於天也。

凡《易》者，象也，以物象而明人事，若《詩》之比喻也。或取天地陰陽之象以明義者，若《乾》之「潛龍」、「見龍」，《坤》之「履霜堅冰」、「龍戰」之屬是也；或取萬物雜象以明義者，若《屯》之「六三」、「即鹿無虞」、「六四」、「乘馬班如」之屬是也。如此之類，《易》中多矣。[565]

孔穎達關於《繫辭傳》的詮釋對理解《周易》中「象」的地位是有幫助的，《周易》的爻辭是天地萬物之「象」的概括，在這一點上它和藝術之象具有相似的指向。藝術之像是感性之象、審美之象，而《周易》之像是義理之象、哲學之象。但與《老子》不同，《周易》的象已經並非純粹的哲學之象，而是具有從哲學之象向藝術之象轉化的痕跡。錢鍾書認為，「《易》之有象，取譬明理也，『所以喻道，而非道也』（語本《淮南子·說山訓》）。求道之能喻而理之能明，初不拘泥於某象，變其象也可；及道之既喻而理之既明，亦不戀著於象，舍象也可。到岸舍筏、見月忽指、

[564] 黃壽祺，張善文. 周易譯注 [M]. 上海：上海古籍出版社，2001：627.
[565] [三國] 王弼《周易注疏》，清嘉慶二十年南昌府學重刊宋本十三經注疏本，周易兼義上經乾傳第一。

獲魚兔而棄筌蹄，胥得意忘言之謂也。辭章之擬象比喻則異乎是。詩也者，有象之言，依象以成言；舍象忘言，是無詩矣，變象易言，是別為一詩甚且非詩矣」[566]。錢鍾書言簡意賅地辨析出了哲理之象和藝術之象的區別，他極為重視藝術之象的本體地位，甚至認為「談藝者於漢唐注疏未可忽置也」[567]。這也從一個側面說明漢唐時期對《周易》的注疏（如王弼、孔穎達的《周易正義》）已經超越了玄學中「言」、「象」、「意」的怪圈，對「言」、「象」的重視也是藝術自覺的重要表現，為藝術之象的本體地位的確立在理論上做了充分的準備。

　　子曰：「書不盡言，言不盡意。」然則，聖人之意，其不可見乎？子曰：「聖人立象以盡意，設卦象以盡情偽，繫辭焉以盡其言，變而通之以盡利，鼓之舞之以盡神。」[568]

　　《繫辭傳》的這段話是對「書不盡言，言不盡意」這個詮釋學難題的回答。如何才能「盡言」和「盡意」呢？《周易》認為「立象以盡意」、「設卦象以盡情偽」、「繫辭焉以盡其言」、「變而通之以盡利」、「鼓之舞之以盡神」，這看似是對「書不盡言，言不盡意」的否定，其實質並沒有真正解決康得所謂「物自體」不可認識的矛盾，《周易》的這種對世界的認識方式建立在「象徵」的基礎上，認為通過聖人所立之「象」可以完滿自足地表達「意」、「情」、「偽」、「言」、「利」和「神」，這也就是由象進乎道的過程。這個過程和柏拉圖的由個別事物的美到總體事物之美，再到理念的美不同，它似乎是一個相反的過程：由蘊含無限豐富的卦象以盡其意、盡其言、盡其神。如果說柏拉圖歸納出美的理念，那麼《周易》則

[566] 錢鍾書 . 管錐編（一）[M]. 北京：生活·讀書·新知三聯書店，2007：20.

[567] 錢鍾書 . 管錐編（一）[M]. 北京：生活·讀書·新知三聯書店，2007：24.

[568] [清] 李道平 . 周易集解纂疏 [M]. 北京：中華書局，1994：609-610.

是由主觀的抽象符號演繹出萬事萬物之情。《繫辭傳》：「古者包犧氏之王天下也，仰則觀象於天，俯則觀法於地。觀鳥獸之文，與地之宜。近取諸身，遠取諸物。於是始作八卦，以通神明之德，以類萬物之情。」[569] 這即是「觀物取象」的過程，也是由具體到抽象、再到具體的過程。

《繫辭傳》「聖人之情見乎辭」[570] 即言情與辭的關係。中國有藝術表現情感的古老傳統，而情感的表現離不開表現它的媒材。「將叛者其辭慚，中心疑者其辭枝。吉人之辭寡，躁人之辭多，誣善之人其辭遊，失其守者其辭屈。」[571] 這裡總結了言辭的特徵和語言的主體的對應關係，體現了《繫辭傳》作者深厚的生活閱歷和對言辭的敏銳洞察，可以看作是作者與作品風格關係考察的肇始。

「立象以盡意」和「觀物取象」觀念的確立在中國美學史和藝術史上均有極為重要的意義，因為它上接《老子》的「象」論，下聯《莊子》「重意忘象」的理論。如果說《老子》和《周易》重「象」範疇的建構的話，《莊子》則發展了《老子》和《周易》這一思想，《莊子》更偏重對「境界」的描述。莊子善於運用一個個寓言故事來闡釋深奧的道理，這些故事的講述本身即具有高度的想像力和文學性，它直接催生了魏晉玄學的興起和藝術的自覺意識。《莊子》的寓言和《老子》、《周易》中的詩性語言相比更具有藝術意味，因此《莊子》之「道」是完全藝術化的道。《莊子》把《老子》的「以詩築象」發展為「以境築象」，他講述的每一個寓言故事幾乎都可以認為是對境界的營造，這種營造當然離不開具體感性之象的介入。《莊子·天地》中寫道：

[569]　[清] 李道平 . 周易集解纂疏 [M]. 北京：中華書局，1994：621-623.
[570]　[清] 李道平 . 周易集解纂疏 [M]. 北京：中華書局，1994：619.
[571]　[清] 李道平 . 周易集解纂疏 [M]. 北京：中華書局，1994：684-685.

黃帝遊乎赤水之北，登乎昆侖之丘而南望，還歸遺其玄珠。使知索之而不得，使離朱索之而不得，使喫詬索之而不得也。乃使象罔得之。黃帝曰：「異哉！象罔乃可以得之乎？」[572]

這則寓言即「象罔得玄珠」的故事：黃帝在赤水的北面遊玩，回來的時候發現把「玄珠」（道）丟失了。因此他就讓「知」（知識）去尋找，沒有找到；又使「離朱」（視覺）去尋找，也沒找到；接著又讓「喫詬」（言辯）去，還是沒有找到；最後讓「象罔」去，卻出奇地找到了「玄珠」。葉朗認為這個寓言有兩層含義，第一，就表現「道」來說，形象比言辯更為優越；第二，這個形象並不是有形的形象，而是有形和無形相結合的形象。他進而認為，「象罔」是對《繫辭傳》「言不盡意」、「立象以盡意」的修正和補充：「《繫辭傳》認為，概念不能表現或表現不清楚、不充分的，形象可以表現清楚、表現充分。莊子加以修正說，這個形象，並不只是有形的形象（『象』），而應該是有形和無形相結合的形象（『象罔』）。只有這樣的形象，才能表現宇宙的真理——『道』。」[573] 葉朗的這種闡釋是十分到位的。「象罔」命題的提出對中國「意境」範疇的形成具有重要的啟示價值，對中國古代藝術中的「虛實」範疇也具有重要的意義。

宗白華在《中國藝術意境之誕生》中對中國哲學境界和藝術境界的特點進行辨析時說：「中國的哲學是就『生命本身』體悟『道』的節奏。『道』具象於生活、禮樂制度。道尤表像於『藝』。燦爛的『藝』賦予『道』以形象和生命，『道』給予『藝』以深度和靈魂。莊子《天地》篇有一段寓言說明只有『象罔』才能獲得到真『玄珠』」；宗白華引用呂惠卿的注釋：「象

[572] 陳鼓應 . 莊子今注今譯 [M]. 北京：商務印書館，2007：354 -355.
[573] 葉朗 . 中國美學史大綱 [M]. 上海：上海人民出版社，1985：131.

則非無，罔則非有，不皦不昧，此玄珠之所以得也。」宗白華認為：「非無非有，不皦不昧，這正是藝術形象的象徵作用。『象』是景象，『罔』是虛幻，藝術家創造虛幻的景象以象徵宇宙人生的真跡。真理閃耀於藝術形象裡，玄珠的爍於象罔裡。」[574]「象罔」優越於知識、言辯和視覺的地方是後者無一不是以主客分立為認識的前提，而「象罔」則超越了這一認識模式。張世英對此認識模式也有著深刻的體悟，他在《哲學導論》中舉了一個例子：「面對一株春暖發芽的楊柳，一個普通農夫和科學家與詩人所言說的東西就大不相同：農夫會說，楊柳活了，今夏就可以在它下面乘涼；科學家會說，楊柳發芽是氣溫回升的結果。這兩種人都是盯住客觀的在場的東西，一個是個別的在場者，一個是普遍永恆的在場者。詩人則會說：『忽見陌頭楊柳色，悔教夫婿覓封侯』（王昌齡：《閨怨》）。甚至一個有詩意的小孩也會說：『媽媽，楊柳又發芽了，爸爸怎麼還不回來？』詩的語言把隱蔽在楊柳發芽背後的離愁活生生地顯現出來了，這離愁不是簡單的感情發洩和簡單的心理狀態，而是一種情景交融、主客（人物）交融的審美境界。」[575]

　　莊子即善於營造這樣的超越知識、思辨的藝術境界。《莊子·天道》中寫道：「世之所貴道者，書也。書不過語，語有貴也。語之所貴者，意也，意有所隨。意之所隨者，不可以言傳也。」這種不可言傳的「意」即「道」。書寫是來記錄語言的，語言是為了表達意義的，但是語言並不能表達所有的意義，這就是「意之所隨」的內容已經超越了「言」所及的範圍。常識告訴我們語言確實有其局限性，那麼如何突破這個局限呢？例如「美麗」是一個抽象的概念，如何用語言來說清楚「美麗」這個概念？單

[574] 宗白華. 宗白華全集（2）[M]. 合肥：安徽教育出版社，2008：367-368.
[575] 張世英. 哲學導論 [M]. 北京：北京大學出版社，2002：214.

純用概念性語言是很難說清楚的，但可以設一個「象」——古希臘的美女海倫——來說明這個問題，這就是「立象以盡意」。

《莊子》中「象罔」命題的提出不只是豐富了中國「象」範疇的理論建構，它還具有深廣的世界意義和現實意義。莊子的這種思維就是象性思維，莊子的「玄珠」和海德格爾的「寶石」具有對話的可能。海德格爾引用格奧裡格的詩《詞語》：「那寶石因此逸離我的雙手／我的疆域再沒有把寶石贏獲……我於是哀傷地學會了棄絕／詞語破碎處，無物可存在。」海德格爾借用詩人的「寶石」意象來說明語言是「存在的淵源」。但是詞語本身並不能被自己所命名，是不可言傳的，詩人把事物留存於詞語中，使事物從晦暗不明的狀態得以顯現，這就是詩人的「寶石」。「因而無法被命名的語言本身為詩人所不逮，『寶石』自詩人手中退隱入神祕之域，而詩人也由此學會了『棄絕』，即拋棄過去關於詞與物的二元關係的經驗——將詞語等同於物（在者）的工具性語言觀，對作為本質的語言有所領會。正是在學會棄絕中，詞語將詩人從可說、可見的世界帶人進入那個『自行隱匿』的不可說、不可見的世界。」[576] 這實際上是超越了語言和世界的對立，使邏輯語言成為詩性的語言，這種「意之所隨，不可以言傳」的神祕性和超驗性可以在「象罔」中得到實現。《莊子》一書十有八九是寓言，所謂「寓言」就是用具體可感的「象」把不可言傳的「意」呈現出來。

《老子》、《周易》和《莊子》奠定了中國意象理論的基礎，對中國古代藝術理論發軔期「象」範疇的建構起著決定性的作用。哲學上的「象」範疇在《易傳》中有比較集中的運用。張岱年認為《易傳》中的「象」有兩層含義：「天象」和「象徵」。表示「天象」的例子：

[576] 張茁. 語言的困境與突圍——文學的言意關係研究 [M]. 北京：中國社會科學出版社，2010：126.

在天成象，在地成形，變化見矣。（《繫辭上》）

成象之謂乾，效法之謂坤。（《繫辭上》）

見乃謂之象，形乃謂之器。（《繫辭上》）

法象莫大乎天地，變通莫大乎四時，懸象著明莫大乎日月。（《繫辭上》）

天垂象，見吉凶，聖人象之。（《繫辭上》）（此句第二個「象」是動詞「表徵」或「象徵」的意思）

古者包犧氏之王天下也，仰則觀象於天，俯則觀法於地。（《繫辭下》）

從這些引文的語境來看，「象」和「形」、「象」和「法」、「象」和「器」均為相對應的概念。整體來看，「形」和「器」較為具體、凝固和確定，而「象」則具有變易性、不確定性，但它們都是有形可見之象。「天垂象，見吉凶，聖人象之」，古人認為風、雨、雷、電等自然現象是天所垂下來的象，是要表達一定的吉凶含義，聖人理解其含義，就用一個符號來象徵之。表示「象徵」的有以下幾處：

聖人設卦觀象……是故吉凶者，失得之象也；悔吝者，憂虞之象也；變化者，進退之象也；剛柔者，晝夜之象也。（《繫辭上》）

聖人有以見天下之賾，而擬諸其形容，象其物宜，是故謂之象。（《繫辭上》）

書不盡言，言不盡意。然則聖人之意其不可見乎？子曰：聖人立象以盡意。（《繫辭上》）

八卦成列，象在其中矣。（《繫辭下》）

象也者，象此者也。爻象動乎內，吉凶見乎外。（《繫辭上》）

是故易者，象也，象也者，像也。（《繫辭上》）

八卦以象告。（《繫辭上》）[577]

《繫辭傳》中的這幾段引文可以概括為「觀物取象」和「立象盡意」。它們是中國古代意象理論的濫觴，在中國藝術理論範疇史上有著重要的地位。下面試分析之。

2. 觀物取象、鑄鼎象物、立象盡意

「觀物取象」是中國最為古老的藝術思維方式。「象」範疇在《周易》中正如張岱年總結的那樣，要麼表示具體事物的象，要麼表示象徵意義的象。別林斯基曾經談起原始思維和藝術思維的關係時說：「每一個幼年民族中都可以看到一種強烈的傾向，願意用可見的、可感覺的形象，從象徵起，到詩意形象為止，來表現他們的認識的範圍。這是思維的第二條道路，第二種形式 —— 藝術，它的哲學定義是對於真理的直感的觀察。」[578]《易傳》雖然是哲學著作，但它的卦爻辭中卻潛藏著藝術思維的基因。

《周易》中的許多卦爻辭具備了詩歌意象的特點，例如，「睽」卦的上九的爻辭：「睽孤，見豕負塗，載鬼一車，先張之弧，後說之弧，匪寇婚媾，往遇雨則吉。」屈萬里說：「『載鬼一車』者，謂載鬼方之人一車也……《釋文》云『弧，京、馬、鄭、陸、王肅、翟元作壺。』按《集解》虞翻亦作壺，謂置其壺而饗以酒漿也。」[579] 這個卦辭是描述從誤會到誤會解除的過程。大意為：我孤獨彷徨啊，無所歸依！恍惚中看見啊，那滿身污泥的豬在沼澤中行走，又見一輛滿載著匪寇的大車向我駛來。我張弓欲射，後又解壺共飲相迎，不是匪寇啊，是迎親的佳麗！這純粹是一首有情節的敘

[577] 參考張岱年 . 中國古典哲學概念範疇要論 [M]. 北京：中國社會科學出版社，1989：106-107.
[578] 《古典文藝理論譯叢》（第十一輯），北京：人民文學出版社，1966：59.
[579] 屈萬里 . 說易散稿 [M]. 書傭論學集 [C]. 臺北：聯經出版事業公司，1984：47.

事詩，其中有心理的描寫、有情節的衝突、有衝突的化解。《周易》中還有類似的「咸」卦的爻辭：「亨，利貞，取女吉。咸其拇。咸其腓，凶，居吉。咸其股，執其隨，往吝。貞吉，悔亡。憧憧往來，朋從爾思。咸其脢，無咎。咸其輔頰舌。」這幾乎是一首少男少女的愛情詩歌，描寫了一對男女開始的試探、羞澀、扭捏，到「憧憧往來，朋從爾思」，再到最後的大膽接吻的過程。「井」卦中九三爻辭：「井渫不食，為我心惻。可用汲，王明，並受其福。」意思是說：井水污染了，我心憂！清甜甘冽的井水啊，何時重回來？祈求王公垂賜聖明和授福！還有許多卦爻辭具有詩歌的性質，但它們還不是完全意義上的詩歌，因為卦爻辭的本質是對卦畫符號的闡釋，它是為了求真、盡意，而不是為了抒情或者求美。但是這些卦爻辭來源的複雜性和闡釋的模糊性、涵容性，使它和藝術具備著深刻的關聯性。例如上面所舉的卦爻辭就可能是采自民間的詩歌，這樣它就具備著藝術的質素。所謂的「觀物取象」，即「古者包犧氏之王天下也，仰則觀象於天，俯則觀法於地，觀鳥獸之文，與地之宜，近取諸身，遠取諸物，於是始作八卦，以通神明之德，以類萬物之情」。《周易》的這種「通神明」、「類物情」的求真功能相通於藝術的求真情、求善美的目標和境界。

「觀物取象」這個命題突出了中國古代觀察事物的方法是「俯仰之間」，物象盡收眼底。這種觀的方式和遊的心態對古代藝術有著深刻的影響，後來《莊子》和《文心雕龍》發展了《周易》的這種思維方式，從而使「神與物游」成為中國傳統藝術的審美之路。質言之，觀物取像是中國古代藝術思維的濫觴，它對中國傳統藝術的影響猶如西方的模仿論。

「鑄鼎象物」和「制器尚象」是兩個相互對應的過程，它們都強調「象」的重要性。《左傳·宣公三年》中寫道：

楚子問鼎之大小輕重焉，對曰：「在德不在鼎。昔夏之方有德也，遠

方圖物，貢金九牧，鑄鼎象物，百物而為之備，使民知神、奸。故民入川澤山林不逢不若，魑魅罔兩，莫能逢之。用能協於上下，以承天休。」[580]

　　鼎是國家政權的象徵，但國家政權的合法性不在於鼎本身，而在於它所體現出的「德」內涵。鑄鼎如何才能體現出統治者的德呢？「遠方圖物……鑄鼎象物，百物而為之備」，這實際上是「圖真」的過程，這種「圖真」就是「傳移摹寫」的過程。《周易》中的「近取諸身，遠取諸物」發展到《左傳》即「遠方圖物」。所有的神仙、鬼怪之形象皆圖之於鼎。人觀鼎即可獲得圖像、知識和信仰，這種視覺傳達出的知識譜系是這個朝代歷史的合法化象徵。夏代所圖的「物」是四方之物，它是「外師造化」的「寫真」的對象。當然，單純的「寫真」並不是目的，在寫真圖物的過程中加入了使人知善惡、神奸和宗教性的內容。這樣，「鑄鼎象物」的終極目的 —— 協上下以承接天休（人倫和信仰的和諧境界） —— 就達到了。儘管從「鑄鼎象物」的目的和結果來看與現在所謂的「藝術」無關，但從「鑄鼎象物」的過程來看，則與「藝術」一刻也離不開。「象」範疇在歷史的發展中逐步成熟，它已經成為區分不同藝術形態的標示。《周易》中寫道：「有聖人之道四焉：以言者尚其辭，以動者尚其變，以制器者尚其象，以卜筮者尚其占。」韓康伯注：「此四者存乎器象，可得而用也。」[581] 這相對於「鑄鼎象物」似乎是一種倒退，他認為卦象是制器的源泉，而不管是「言辭」、「動變」還是「筮占」，都可從「器象」中找到發展或闡釋的根據。如果不把「象」僅僅理解為卦畫符號，而是把它置於符號所產生的客觀世界中理解，那麼「制器者尚其象」就具有積極的意義。《樂記·樂象》中曰：「聲者，樂

[580] 鐘基等．古文觀止 [C]．北京：中華書局，2016：69-70.
[581] ［三國］王弼，［晉］韓康伯《周易》，四部叢刊影宋本，卷七。

之象也。」這是「象」作為「現象」[582] 之意在藝術上最早的運用。下面這段《周易》中的描述可以看作是「制器尚象」或「觀象制器」的具體運用：

作結繩而為罔罟，以佃以漁，蓋取諸離。

包犧氏沒，神農氏作，斫木為耜，揉木為耒，耒耨之利，以教天下，蓋取諸益。

日中為市，致天下之民，聚天下之貨，交易而退，各得其所，蓋取諸噬嗑。

神農氏沒，黃帝、堯、舜氏作。通其變，使民不倦，神而化之，使民宜之。易，窮則變，變則通，通則久。是以自天佑之，吉無不利。黃帝、堯、舜垂衣裳而天下治，蓋取諸乾坤。

刳木為舟，剡木為楫，舟楫之利，以濟不通。致遠以利天下，蓋取諸渙。

服牛乘馬，引重致遠，以利天下，蓋取諸隨。

重門擊柝，以待暴客，蓋取諸豫。

斷木為杵，掘地為臼，臼杵之利，萬民以濟，蓋取諸小過。

弦木為弧，剡木為矢，弧矢之利，以威天下，蓋取諸睽。

上古穴居而野處，後世聖人易之以宮室，上棟下宇，以待風雨。蓋取諸大壯。

古之葬者，厚衣之以薪，葬之中野，不封不樹，喪期無數。後世聖人易之以棺槨，蓋取諸大過。

上古結繩而治，後世聖人易之以書契，百官以治，萬民以察，蓋取諸夬。

是故易者象也，象也者像也。象者材也。爻也者，效天下之動者也。

[582] 樂記 [M]. 吉聯抗譯注，陰法魯校對，北京：人民音樂出版社，1987：30.

是故吉凶生而悔吝著也。[583]

　　這段話是言世間的人造之物是聖人取法卦象的結果，這是對人類文明起源的一種推測。《周易》的內容是象徵，就是類比世間各種事物的形象，而藝術也是模仿和象徵的體現。先秦的《考工記》「梓人筍虡」中寫道：「有力而不能走，則於任重宜；大聲而宏，則於鐘宜。若是者以為鐘虡，是故擊其所懸而由其虡鳴。銳喙決吻，數目顧脰，小體騫腹，若是者謂之羽屬。恆無力而輕，其聲清陽而遠聞。無力而輕，則於任輕宜；其聲清陽而遠聞，則於磬宜。若是者以為磬虡，故擊其所懸而由虡鳴。」[584] 這段文字說明音樂之象和雕刻之象可以相互引發，從而使接受者形成一種立體的意象結構。筍虡作為樂器懸掛的架子，古人選擇了能負重而聲宏的獸類作為鐘架的裝飾圖案，選擇「其聲清陽而遠聞」的鳥類作磬架的裝飾圖案。這種動物紋飾不僅是對器物外表的裝飾與美化，並且有聽覺效果與視覺效果統一的特點，因而這種裝飾方式更具藝術審美的意味；已經和《周易》中「象」範疇的巫術、宗教性有所區別。

　　北宋陳暘在《樂書·樂圖論》中曰：「歌詠其聲，德音之所形……聲和則形和，形和則氣和，氣和則象和，象和則物和。」[585] 他在《磬制》節中寫道：「磬師『掌教擊磬』，蓋石樂之器也，聲樂之象也。」[586] 這實質是發展了《考工記》和《樂記》中的系統論思想，明確提出了「象和則物和」的音樂美學命題。中國古代藝術史有重形說和重神說之爭，其實這種爭論可以在「象」範疇中得到統一。重形似的傳統在民間藝術和宮廷貴族藝術中得到了很好的發展，他們追物模形，意在切似；而文人藝術在封建社會後期，特別

[583]　[漢] 鄭玄《周易鄭注》，清湖海樓叢書本，繫辭下第八。
[584]　長北.中國古代藝術論著集注與研究 [M]. 天津：天津人民出版社，2008：30.
[585]　[宋] 陳暘《樂書》，清文淵閣四庫全書本，卷三十一。
[586]　[宋] 陳暘《樂書》，清文淵閣四庫全書本，卷一百一十二。

是明清時代影響巨大，其重要的特點是不以模擬形似為終極價值，而是注重表達獨立的個人意趣。他們從總體來看重視神，而相對輕視形；重視意，而相對輕視象；重視韻，而相對輕視辭。這個傳統不是《周易》所開創的，而是文人在廟堂和民間、在雅和俗、在入世和歸隱的矛盾糾結和政治旋渦中形成的藝術話語策略。這種策略逐步占據了中國古代社會藝術話語的空間，形成了一種有別於政教的訓誡性話語規範，也不同於佛禪的宗教性話語體系，而是開創出了一個第三度的話語空間——文人藝術話語。

「立象以盡意」是古老的藝術表達論。孔子要求「辭達而已」，「不學詩，無以言」。用言辭來指示含義的方向，用詩歌來傳達主體的意志，這是孔子的語言觀。《周易》看到了語言的局限性，它明確提出了「立象以盡意」的命題。這個命題對中國古代文化和藝術均有持續不斷的巨大影響力。文學用言辭、繪畫用圖形、音樂用聲音、舞蹈用身體動作來「立象盡意」。《繫辭上》如是寫道：

子曰：書不盡言，言不盡意。然則聖人之意其不可見乎。子曰：聖人立象以盡意，設卦以盡情偽，繫辭焉以盡其言，變而通之以盡利，鼓之舞之以盡神。[587]

孔子認為文字不能完全表達語言，而語言不能完全表達人的思想。這樣聖人的思想如何表達呢？孔子認為用爻象來表達，這就是「立象以盡意」。魏晉時代，言、象和意的關係發展成一個著名的玄學命題，王弼這樣理解三者的關係：

夫象者，出意者也。言者，明象者也。盡意莫若象，盡象莫若言。言生於象，故可尋言以觀象；象生於意，故可尋象以觀意。意以象盡，象以

[587]　[三國] 王弼注《周易》，四部叢刊影宋本，卷七。

言著。故言者所以明象，得象而忘言；象者所以存意，得意而忘象。猶蹄者所以在兔，得兔而忘蹄。荃者所以在魚，得魚而忘荃也。然則言者，象之蹄也；象者，意之荃也。是故存言者，非得象者也；存象者，非得意者也。象生於意而存象焉，則所存者乃非其象也；言生於象而存言焉，則所存者乃非其言也。然則，忘象者，乃得意者也；忘言者，乃得象者也。得意在忘象，得象在忘言。故立象以盡意，而象可忘也；重畫以盡情，而畫可忘也。[588]

　　這段話的核心是論證「象」的重要性。因為「言」是具體的可以被人把握的，而「意」虛無縹緲不易把握，唯獨「象」處於「言」和「意」中間，它是「言」的目的，又是「意」的根源。這樣「象」既存有「言」的成分，也有「意」的基因。這樣看來，「言」也是一種「象」，而「意」包蘊在「象」中。所謂的「忘言」、「忘象」而得「意」，並不是要把「言」和「象」拋棄，因為拋棄「言」、「象」，「意」就無所附麗，而是要把「言」、「象」和「意」融會合一，使人感覺不到「言」、「象」對「意」的隔膜和限制。這當然是種理想的言、象、意的關係，實際上「言不盡意」、「意不稱物」的情況是常常存在的。這種言、象、意慣常存在的狀態恰恰是藝術存在的前提。人們對言、象、意的一致性追求使藝術成為可能，而言、象、意的不一致則使藝術成為必要。後來，「言意」之辯從哲學領域逐步擴展到文學藝術領域。陸機在《文賦》中云：「恆患意不稱物，文不逮意，蓋非知之難，能之難也。」這裡「意」和「物」（象）、「文」（言）和「意」的矛盾，是比較容易感知的，但是要想把這些矛盾解決了，則是十分困難的。《文心雕龍》則對言、意關係進行了細緻的考辨，並最終凝結成了「意象」這一重要的美學範疇。劉勰在《文心雕龍‧

[588]　[三國]王弼注《周易》，四部叢刊影印宋本，卷十。

神思》中言「窺意象而運斤」，這是「意象」在藝術理論發展史上首次出現，它一經出現，便凝結為一個完全意義上的理論範疇，對藝術理論的發展具有重要的意義。如果說「鑄鼎象物」和「觀物取象」是「意象」範疇的早期階段的話，那麼《文心雕龍》則使「意象」範疇真正在藝術領域中登場。

（三）藝術本體之象 —— 意象、意境、形象

如果說《老子》、《周易》和《莊子》中的像是「象」範疇的發軔期的話，那麼《詩經》、《淮南子》、《論衡》、《周易略例》、《文心雕龍》則是其孕育和形成期。唐代把象和意結合形成「意象」與「意境」的固定範疇，宋代則沿襲之，並開始向「意」、「韻」範疇轉化。明代「意象」範疇逐步成熟，並建構出完整的體系，清代是「意象範疇」的總結期。先秦時期《樂記·樂象》中的「凡奸聲感人而逆氣應之，逆氣成象而淫樂興焉。正聲感人而順氣應之，順氣成象而和樂興焉」和「樂者，心之動也；聲者，樂之象也」開始把「象」範疇運用到藝術中來。而《樂記·師乙》中的「故歌者，上如抗，下如隊（墜），曲如折，止如槁木，倨中矩，句中鉤，累累乎端如貫珠」，則把樂之象的描述更加具體化了。

魏晉文學藝術的自覺使「象」範疇終於和「意」連繫起來，形成了「意象」範疇。《文心雕龍·神思》繼承了《莊子》的思想，《莊子·讓王》云：「中山公子牟謂瞻子曰：『身在江海之上，心居乎魏闕之下，奈何？』」公子牟問瞻子：隱身於江海之上，心裡卻惦念著宮廷裡的榮華，這怎麼辦呢？作為道家的瞻子回答說：「重生。重生則輕利。」劉勰在《文心雕龍》中對公子牟的問題進行了創造性的發揮，使之成為一個著名的藝術理論問題：

253

　　古人云：「形在江海之上，心存魏闕之下。」神思之謂也。文之思也，其神遠矣。故寂然凝慮，思接千載；悄焉動容，視通萬里。吟詠之間，吐納珠玉之聲；眉睫之前，卷舒風雲之色：其思理之致乎！故思理為妙，神與物遊。神居胸臆，而志氣統其關鍵；物沿耳目，而辭令管其樞機。樞機方通，則物無隱貌；關鍵將塞，則神有遁心。是以陶鈞文思，貴在虛靜，疏瀹五藏，澡雪精神。積學以儲寶，酌理以富才，研閱以窮照，馴致以懌辭，然後使玄解之宰，尋聲律而定墨；獨照之匠，窺意象而運斤。此蓋馭文之首術，謀篇之大端。[589]

　　劉勰把「形」（身）和「心」的矛盾，即身在此而意在彼的矛盾關係定義為「神思」。這段文字把藝術構思的特點寫得非常生動傳神，「神思」即藝術構思，其特點是不受時空條件的限制。它可以「身在江海，而思魏闕之下」；它可以「寂然凝慮，思接千載」；它還可以「悄焉動容，視通萬里」。但藝術構思的關鍵並不在此，它的關鍵是「志氣」和「辭令」：「神居胸臆，而志氣統其關鍵；物沿耳目，而辭令管其樞機。」「志氣」主導著「思理」、「神思」的方向，而「辭令」則把「神思」的結果物化為具體的藝術「意象」。可以說，構思、馭文、謀篇的中心即是對藝術「意象」的捕捉。「意象」在構思過程中的矛盾性表現在思想和表達的矛盾：「樞機方通，則物無隱貌；關鍵將塞，則神有遁心。」如何避免這種「關鍵將塞，則神有遁心」的情況出現呢？那就要從兩方面下功夫：一是主體的志氣方面要「虛靜」、「澡雪精神」，二是在辭令方面要經過「積學以儲寶，酌理以富才，研閱以窮照，馴致以怡辭，然後使玄解之宰，尋聲律而定墨；獨照之匠，窺意象而運斤」，才能最後完成意象的塑造。可見藝術形象的完成是「窺意象而運斤」的結果。那麼，主體的「虛靜」和「澡雪

[589] [南北朝] 劉勰《文心雕龍》，[清] 黃叔琳輯注，清文淵閣四庫全書本，卷六。

精神」並不必然可以得到「意象」，「意象」是主客渾然合一的狀態，即劉勰的「神與物遊」的狀態。「神與物遊」涉及三個方面的問題：主體的心神（「神」）、客體的物象（「物」）、二者的激蕩交融（「遊」）。這三者匯合所達到的境界就是意象的境界。由此可見，一個「遊」字即深刻揭示了主體和客體的審美關係。心與物、情與辭、物與情、意與象的關係圍繞「遊」這個中心，主體精神方始得到解放，客體的物性方始得到彰顯。他在《詮賦》中的「睹物興情」、「情以物興」、「物以情觀」，在《物色》中的「情以物遷，辭以情發」、「目既往還，心亦吐納」、「情往如贈，興來如答」，在《神思》中的「登山則情滿於山，觀海則意溢於海」，無不是在「遊」的精神下的顯發。可以說一「遊」使萬物精神為之復活，使人的生命存在綻出美麗的花朵，使藝術完全脫離其功利目的而成為真正的審美的存在。蘇軾的「神與物交」和黃宗羲的「情與物遊」等均是劉勰思想影響的結果。

　　唐代的書論和詩論中的「意象範疇」分別以張懷瓘和司空圖為代表。張懷瓘在《文字論》中寫道：「探文墨之妙有，索萬物之元精。以筋骨立形，以神情潤色，雖跡在塵壤，而志出雲霄，靈變無常，務於飛動。……探彼意象，入此規模。忽若電飛，或疑星墜。氣勢聲乎流便，精魄出於鋒芒。觀之欲其駭目驚心，肅然凜然，殊可畏也。」[590] 這裡是對書法意象的精彩描述。書法意象是「文墨」之「妙」和「萬物」之「精」的結合，這當然是「創意物象，近於自然」[591] 的結果。至於書法意象不同於文的獨特性，張懷瓘和王員外以對話形式對之進行了探討：

　　僕曰：「深識書者，惟觀神彩，不見字形，若精意玄鑑，則物無遺照，

[590]　[唐] 張懷瓘. 文字論 [A]. 歷代書法論文選 [C]. 上海：上海書畫出版社，1979：210-211.
[591]　[唐] 張懷瓘. 文字論 [A]. 歷代書法論文選 [C]. 上海：上海書畫出版社，1979：210.

何有不通？」王曰：「幸為言之。」僕曰：「文則數言乃成其意，書則一字
已見其心，可謂得簡易之道。欲知其妙，初觀莫測，久視彌珍，雖書已緘
藏，而心追目極，情猶眷眷者，是為妙矣。然須考其發意所由，從心者為
上，從眼者為下。……不由靈台，必乏神氣。其形悴者，其心不長。……
可以心契，非可言宣。」[592]

　　「文則數言乃成其意，書則一字已見其心」，這是對「文」和「書」在
表意方面的精闢概括。「文」是以概念性的語言喚起人心之意象，而「書」
則不僅以概念為依託，它還以直觀的字體形象喚起人心之意象。張懷瓘還
認為，書法藝術如果不是從心中流出，即不表達心中之意，則「必乏神
氣」；如果書法藝術外形衰弱，則反映其內心缺乏生氣。這種「不由靈台，
必乏神氣。其形悴者，其心不長」的判斷比較全面地概括了書法意象的特
徵。「意象」是物象外形和心靈情感的結合，這正如黑格爾所言：「在藝
術裡，感性的東西是經過心靈化了，而心靈的東西也借感性化而顯現出來
了。」[593]

　　司空圖在《二十四詩品》中寫道：「意象欲出，造化已奇。」[594] 王昌
齡《詩格》也言：「久用精思，未契意象。」[595] 這說明意象在詩歌批評
中已經成為一個常用語彙。這時的「象」範疇，經過先秦的萌芽到魏晉
的「意象」出現，再到唐代「意境」的出現，基本完成了它在藝術史上的
本體性建構。唐代意境理論經過王昌齡、皎然、司空圖和劉禹錫等人的努
力探索才漸趨完備。意境論和意象論的最大不同，就在於王昌齡提出了
「境」這一美學範疇。王昌齡說：

[592]　[唐] 張懷瓘 . 文字論 [A]. 歷代書法論文選 [C]. 上海：上海書畫出版社，1979：209.
[593]　[德] 黑格爾 . 美學（第一卷）[M]. 北京：商務印書館，1979：49.
[594]　[唐] 司空圖 . 二十四詩品 [M]. 武漢：崇文書局，2018：99.
[595]　[唐] 王昌齡 . 王昌齡集編年校注 [M]. 胡問濤，羅琴校注 . 成都：巴蜀書社，2000：318.

　　詩有三境：物境一。欲為山水詩，則張泉石雲峰之境，極麗絕秀者，神之於心。處身於境，視境於心，瑩然掌中，然後用思。了然境象，故得形似。情境二。娛樂愁怨，皆張於意而處於身。然後馳思，深得其情。意境三。亦張之於意，而思之於心，則得其真矣。[596]

　　這裡「物境」、「情境」和「意境」對於審美主體來說都是「境」，但這裡的「意境」和意境論的「意境」不同，葉朗對此進行了辨析，他認為意境論的「意境」是意象的一種，而王昌齡所言的「意境」則是審美客體，它和「物境」、「情境」並列在同一個層次。那麼何謂「境」？意境和意象的區別在哪裡呢？

　　胡雪岡認為，唐代「境」這個概念引入詩論中既有佛教思想的影響，也體現了對「境」的古漢語本義的引申。他進而歸納了「境」在唐代的三種用法：客觀物境、主觀情境和詩境之境。[597] 總體來看意象和意境均是虛實結合的產物，但意象偏重於實的方面，意境偏重於虛的方面。劉禹錫在《董氏武陵集記》中云：「境生於象外」，這是對「境」最為本質的概括，歷代詩論家論意境均以這句話為准，如皎然在《詩評》中曰「采奇於象外」。「意象」的觀念從「立象盡意」發展而來，可以說《周易》是其理論淵源。「意境」中的「境」則是莊學、玄學、佛學和禪宗綜合影響的結果，魏晉玄學和唐代的禪宗對「境」概念的形成具有決定性的作用。晉代釋僧肇在《肇論》中云：「窮神盡智極象外之談也」，「窮微言之美極象外之談也。」[598] 這裡的「象外」和《文選》中的「散以象外之說，暢以無生之篇」中的「象外」含義相同，唐代李善對《文選》中的這句話的注釋

[596]　[唐]王昌齡.王昌齡集編年校注[M].胡問濤，羅琴校注.成都：巴蜀書社，2000：316-317.

[597]　胡雪岡.意象範疇的流變[M].南昌：百花洲文藝出版社，2002：252-255.

[598]　[晉]釋僧肇《肇論》，大正新修大藏經本。

為：「象外，謂道也。」[599] 他們的「道」也就是佛家的「真」或「理」。但是，真正把「象外」運用到藝術領域的是南朝的謝赫，他在《古畫品錄》中云：「若拘以體物，則未見精粹；若取之象外，方厭膏腴，可謂微妙也。」[600] 他所謂的「象外」是言畫家要突破有限的物象，即突破「拘以體物」的限制，進而達到「無」的境界，這樣的繪畫藝術就能體現出生命和大化的微妙之境，也就是「氣韻生動」的藝術至境。唐代司空圖在《與極浦書》中言：「……『詩家之景，如藍田日暖，良玉生煙，可望而不可置於眉睫之前也。』象外之象，景外之景，豈容易可譚哉？」[601] 這裡的「景」即「境」，司空圖把藝術之「境」定義為「象外之象」。所謂「象外」仍然是「象」，但這是無限的「象」。王昌齡在《詩格》中說：「夫置意作詩，即須凝心，目擊其物，便以心擊之，深穿其境。」這裡把「目」、「心」和「境」並置，目僅能視「象」，而心則能「擊」物，使外在之物成為為我之物，心和物交融即達「深穿其境」的境界。荊浩在《筆法記》中曰：「思者刪拔大要，凝想形物。景者制度時因，搜妙創真。」[602] 這裡的「凝想形物」和王昌齡的「即須凝心」相近，都強調心意對物的創造性。司空圖在《與王駕評詩書》中說：「思與境偕，乃詩家之所尚者。」「思與境偕」即對藝術家的「神思」和客觀之「境」的契合。「象外之象」、「景外之景」、「境生於象外」這些觀點基本規定了意境論的美學本質，即意境不是執著於具體的物象，而是要表現象外更為廣闊的宇宙和生命。

司空圖的《二十四詩品》把「意境」的美學本質概括得比較精當。他在《雄渾》中寫道：「超以象外，得其環中。」莊子的「象罔」、蘇軾的「虛

[599]　[南北朝] 蕭統《文選》，胡刻本，卷十一。
[600]　[南北朝] 謝赫《古畫品錄》，明津逮祕書本。
[601]　[唐] 司空圖 . 二十四詩品 [M]. 杭州：浙江古籍出版社，2013：99.
[602]　[清] 秦祖永《畫學心印》，清光緒朱墨套印本，卷一。

故納萬境」，都說明意境論的最大特點在於虛和實的結合，即從有限之象
到無限之境。《詩經》言象而無境，《楚辭》開始注意物象的虛實關係，開
始對「境」有所關注，對此錢鍾書在《管錐編》中說「《三百篇》有『物
色』而無『景色』」[603]，「物色」即「象」，「景色」即「境」。辨析「意
境」和「意象」的區別時，詩評家時常列舉韋應物、白居易和司空曙的三
句詩來做對比，頗有道理，現徵引如下：韋應物的「窗裡人將老，門前樹
已秋」（《淮上遇洛陽李主簿》），白居易的「樹初黃葉日，人欲白頭時」
（《途中感秋》），司空曙的「雨中黃葉樹，燈下白頭人」（《喜外第盧綸見
宿》）。謝榛在《四溟詩話》中曰：「三詩同一機杼，司空為優；善狀目前
之景，無限淒感，見於言表。」[604] 這三句詩的意象相近，但意境不同。白
居易的詩句把初秋樹葉將黃和人到暮年鬢髮將白做對比，令人頓生傷春悲
秋之感；韋應物把「窗裡」之人與「門前」之樹對比，這樣人的「老」就
具象化為樹木的秋天；司空曙則明顯在意境營構方面優於前兩者。他幾乎
沒有用概念性的詞語，像韋應物的「老」、白居易的「初」、「欲」等，他
僅僅把意象組合到一個有意味的環境中：雨中、燈下、黃葉、白頭、樹、
人。這些物象的靜態組合恰恰能激發欣賞者動態的想像：淒迷的暮色中秋
雨淅瀝，萬山一色的金黃是秋的衣裝。蒼茫如豆的燈光搖曳，是誰敲打著
寮舍的門窗？黃葉、冷雨、銀絲在風中飄蕩，秋風翻看著幾案上的文章。
這就是意境的魅力，也是「雨中黃葉樹，燈下白頭人」給讀者留下的審美
想像。意境之所以不同於一般意象就在於它注重「象外之象」，它更加注
重象外的虛空，它是虛實結合的產物。中國古代詩歌、繪畫、音樂和小說
都十分注重意境的營造，這也正如葉朗所言，意境的美學本質就是要表現

[603] 錢鍾書 . 管錐編（第二冊）[M]. 北京：中華書局，1979：613.
[604] 周振甫 . 中國修辭學史 [M]. 北京：商務印書館，1991：473.

造化自然的氣韻生動的圖景，表現作為宇宙的本體和生命的道（氣）。[605]
宋元藝術也十分注重意境（象）的塑造，但真正對意象進行理論總結的是
清代的王夫之。

　　王夫之的詩學是以「意象」為本體的理論體系。朱熹認為藝術的特徵
是「托物興辭」，而其理想的境界則是「氣象渾成」，鑑賞藝術則要「涵
泳自得」，這就要求主體具備「遠遊精思」的藝術修養。王夫之發展了這
一思想，並把藝術的「意象」看成一種「即目即事，本自為類」[606] 的結
果，也就是直接的審美感興的結果，這就類似於朱熹的「涵泳自得」。他
在《薑齋詩話》中曰：「『采采芣苢』，意在言先，亦在言後，從容涵泳，
自然生其氣象。」[607] 王夫之因此認為詩歌意象的連接不是靠詞語，也不
是靠意，而是靠審美的感興。對詩歌內在意象的把握既不能靠對邏輯的分
析，也不能靠對辭句的分析，因為詩歌意象正如朱熹所言，是「氣象渾
成」的統一體。他反復涵泳詩歌，意象就會洶湧活潑地湧現出來，這就抓
住了詩歌意象的整體渾融性的特徵。除此之外，他還認為詩歌的意象具有
顯現事物外在情狀和內在物理的功能。他在《古詩評選（卷五）·謝莊〈北
宅祕園〉評》中寫道：「兩間之固有者，自然之華，因流動生變而成其綺
麗。心目之所及，文情赴之，貌其本榮，如其所存而顯之，即以華奕照
耀，動人無際矣。」即詩歌意象如果能做到「自然」、「本榮」和「如其所
存」而呈現之，就能「動人無際」。這實質是強調了意象要以真實性為基
礎，才能感動人。詩歌意象的整體性和真實性是王夫之意象理論的兩大柱
石。他還提出了詩歌意象的多義性和獨創性，這些詩歌意象的特性是以
他的「現量」說為基礎建構起來的。所謂「『現量』，『現』者有『現在』

[605]　葉朗. 中國美學史大綱 [M]. 上海：上海人民出版社，1985：276.

[606]　《古詩評選（卷四）·劉楨〈贈王官中郎將〉評語》。

[607]　寧宇. 清代詩經學 [M]. 長春：吉林大學出版社，2015：61.

義，有『現成』義，有『顯現真實』義」[608]。他的意象論均是從此理論出發而建構起來的意象理論體系。他以古印度的因明學理論為指導來分析中國古代藝術意象，從而把握了中國古代藝術意象的本質特徵。

　　繪畫不同於詩歌和書法，它完全是以圖像的形式來表達主體的情意。視覺形象之美是繪畫感動欣賞者的觸媒，因此它創造意象的方式和詩歌迥然有別。魏晉「人」的自覺帶來了「文」的自覺，而魏晉玄學的興起又使山水畫也脫離了「以形寫形」的簡單模擬階段，「暢情（神）」和「氣韻」隨之成為山水畫追求的最高境界。中國繪畫所要處理的核心是形、神以及二者的結合問題。這個問題在不同時代有著不同的語言表達，但其核心地位並沒有變化。顧愷之開「以形寫神」理論的先河；謝赫的「六法」即是對形神問題的理論概括，他所推崇的「氣韻生動」的繪畫境界，是需要經過「骨法用筆」、「應物象形」、「隨類賦彩」、「經營位置」、「傳移模寫」諸階段方可達到。謝赫十分重視對繪畫的「形」和「象」範疇的品評，而對「氣」和「象外」[609]的關注超越了對「形似」的追求，為神妙論和意境論的出現開闢了道路。這也為唐代意境理論的成熟，做了很好的理論準備。他提出的「取之象外」也許是出於偶然，但縱覽他對二十七位畫家的評論，「意象」一詞實則呼之欲出。「意」字在《古畫品錄》中出現七次之多：「皆創新意」、「更無新意」、「出人意表」、「跡不逮意」、「意思橫逸」、「用意綿密」、「意足師放」等；「象」字也有多次出現：「應物象形」、「事絕言象」、「若取之象外」、「象人之妙」、「象人之外」等。「意象」這一概念在《文心雕龍》的「窺意象而運斤」中終於出現了，隨即成為評價詩文的一個固定範疇。五代荊浩的《筆法記》中提出「六要」的理論，其中

[608]《相宗絡索·三量》。
[609] 謝赫在《古畫品錄》中品評張墨和荀勗時說：「若拘以體物，則未見精粹；若取之象外，方厭膏腴，可謂微妙也。」

「三曰思」、「四曰景」，這裡「思」相當於「意」，「景」相當於「象」，可見荊浩已經意識到「意象」對繪畫的重要作用。宋代的郭熙則把「意象」範疇非常生動地運用到繪畫領域，他在《林泉高致》中寫道：「春山煙雲連綿人欣欣，夏山嘉木繁陰人坦坦，秋山明淨搖落人肅肅，冬山昏霾翳寒人寂寂，看此畫令人生此意，如真在此山中，此畫之景外意也。」[610] 這裡已經把宗炳的「以形媚道」的形上旨趣蛻變為「畫之主意」的意趣追求。他志在把「意」和「象」圓融無礙地融合在山水之中，這就是郭熙所言的「世人將就率意，觸情草草便得」，「畫見其大象而不為斬刻之形，則雲氣之態度活矣……畫見其大意而不為刻畫之跡，則煙嵐之景象正矣」[611] 的意思。郭熙把繪畫的重點放在如何融意於形之中，而又不留痕跡。唐代張彥遠的「意存筆先、畫盡意在」的藝術構思和欣賞論，及至荊浩在《畫山水賦》中也言山水畫創作要「意在筆先」，發展到郭熙、郭思父子始完成了山水畫的終極目的，人之「意」的本體建構——「畫之主意」。

　　畫家的終極目的是表達心中的意象，而「意」是藝術家的意趣和情思，「象」則是具體物象。畫家不能局限於具體的物象描述，而是要超越於物象之表進入情感精神的領域。錢鍾書在《管錐編》中寫道：

　　《張萱》（出《畫斷》）：「《乞巧圖》、《望月圖》皆紙上幽閒多思，意余於象。」按藝事要言，比於禪家之公案可參，聊疏通申明之。陳師道《後山集》卷一九《談叢》：「韓幹畫走馬，絹壞，損其足。李公麟謂：『雖失其足，走自若也』」；失其足，「象」已不存也，走自若，「意」仍在也。

[610]　[宋] 郭熙，郭思 . 林泉高致 [M]. 盧輔聖主編《中國書畫全書》（1）修訂本 . 上海：上海書畫出版社，2009：498.

[611]　[宋] 郭熙，郭思 . 林泉高致 [M]. 盧輔聖主編《中國書畫全書》（1）修訂本 . 上海：上海書畫出版社，2009：497 - 498.

張畫出於有意經營，韓畫乃遭非意耗蝕，而能「意余於象」則同。[612]

　　「意余於象」即「意」超出了「象」本身，而不僅僅局限於象。對繪畫來說，意當然是由象引發出來，但又不能把「意」僅僅局限在或執著於象本身，而是要超越有形的畫面，進而達到無窮無盡的宇宙和生命的本體，這種宇宙和生命的本體即道、即意、即韻、即神、即虛、即無。惲南田在《題潔庵圖》中寫道：「諦視斯境，一草一木、一丘一壑，皆潔庵靈想所獨辟，總非人間所有，其意象在六合之表，榮落在四時之外。」[613]這裡的「草木」、「丘壑」是具體的物象，但是畫家的目的並不是要表現草木之形、丘壑之狀，他是要表現人間所無的「靈想」，這種靈想之「意」借助草木之形、丘壑之狀傳達出米，它能啟示最高的真實，超越時間和空間，此之謂「意象在六合之表，榮落在四時之外」。這就是藝術「意象」的魅力，它可以超越具體的物而進人人心靈的最深境地。

　　可以說中國畫家的「意」就是其主體的精神力量，而「象」則是體現這種精神力量的物質基礎。無「意」的「象」類同死物，沒有生氣；無「象」的「意」則如遊魂，無所附麗。因此可以說，意象如莊子所言的「象罔」，它是有無、虛實的結合。朱熹的「氣象渾成」、司空圖的「思與境偕」和王國維的「意與境渾」均標示了「意」和「象」的完美結合所達到的境界。鄭板橋在《題畫文·竹》中則準確描述了藝術創作中意、象矛盾的轉化和意象生成的過程：

　　江館清秋，晨起看竹，煙光日影露氣，皆浮動於疏枝密葉間。胸中勃勃遂有畫意。其實胸中之竹，並不是眼中之竹也。因而磨墨展紙，落筆倏作變相，手中之竹又不是胸中之竹也。總之，意在筆先者，定則也；趣在

[612] 錢鍾書. 管錐編（二）[M]. 北京：生活·讀書·新知三聯書店，2007：1135.

[613] [清] 秦祖永《畫學心印》，清光緒朱墨套印本，卷五。

法外者，化機也。獨畫云乎哉！[614]

　　這裡的「意在筆先」、「趣在法外」和方薰的「意造境生」[615]、劉禹錫的「境生於象外」的旨趣相同，藝術意象、意境的塑造其美學本質不在物象本身的細緻刻畫，而在超越於具體的物象之外。

　　《樂記·樂象》中寫道：「聲者，樂之象也。」孔穎達的《周禮正義》疏曰：「樂本無象，由聲而見，是聲為樂之形象也。」而漢代的鄭玄在《禮記疏》中寫道：「樂本無體，由聲而見，是聲為樂之形象也。」[616] 孔穎達和鄭玄均把聲音解釋為音樂的形象。嵇康在《聲無哀樂論》中提出了「和聲無象」的命題。元代的脫脫在《宋史》中也提出了「朱紫有色而易別，雅鄭無象而難知」[617] 的問題，這是音樂之象的特殊性問題。音樂是以有韻律的聲音訴諸人的聽覺後形成的意象，它不同於穩定和易於把握的繪畫、詩歌，它是流動的、變化的、瞬間即逝的。但音樂意象和詩歌、繪畫並沒有本質的區別，它也是有無、虛實的結合。音樂意象對人心的影響較之繪畫、雕塑、詩文等藝術也更加快捷、簡易和直接。《隋書》中寫道：「夫音本乎太始，而生於人心，隨物感動，播於形氣。形氣既著，協於律呂，宮商克諧，名之為樂。」[618] 音樂「隨物感動，播於形氣」，不像詩文要借助抽象的語言符號轉換為可以視聽的形象，再作用於人心，也不同於繪畫、雕塑借助色彩、線條和體量等空間元素引起人的情感反應；它是借助「形氣」即音樂的「象」來感動人心，進而形成音樂的「意象」。徐上瀛在《溪山琴況》中說：「音從意轉，意先乎音，音隨乎意，將眾妙歸

[614]　[清] 鄭燮. 題畫文·竹 [M]. 吳澤順編注《鄭板橋集》，長沙：岳麓書社，2002：340.
[615]　[清] 方薰. 山靜居畫論（卷上）[M]. 于安瀾編《畫論叢刊》（下卷），北京：人民美術出版社，1989：446.
[616]　詹鍈. 詹全集 [M]. 石家莊：河北教育出版社，2016：191.
[617]　劉藍輯. 二十五史音樂志（第 3 卷）[M]. 昆明：雲南大學出版社，2015：66.
[618]　[唐] 魏征《隋書》，清乾隆武英殿刻本，卷一三志第八。

焉。故欲用其意必先練其音，練其音後能洽其意。……音之精義，應乎意之深微也。其有得之弦外者，與山相映發而巍巍影現，與水相涵濡而洋洋徜恍。暑可變也，虛堂凝雪；寒可回也，草閣流春。其無盡藏，不可思議，則音與意合，莫知其然而然矣。」[619] 這裡雖然是談「音」和「意」的關係，實質是在談音樂意象的傳達神祕性和不可言傳性。這種「音」和「意」的互洽性在黑格爾的《美學》中也有論述：「音樂作為道地的浪漫型藝術，也像建築一樣，缺乏古典型藝術所特有的那種內在意義與外在存在的統一。因為精神的內在生活是離開心靈的單純的凝聚狀態而達到觀照和觀念以及想像根據觀照和理念所造成的各種形式，而音樂則始終只能表現情感，並且用情感的樂曲聲響來環繞精神中原已自覺地表達出來的一些觀念，也就像建築在它的領域裡用石柱、牆壁和梁架所構成的一些憑知解力去認識的形式去圍繞神像一樣。」[620] 黑格爾認為，音樂只表現情感，並且用情感的樂曲聲響來環繞精神觀念，憑藉「知解力」去詮釋「理念」，這是「藝術是理念的感性顯現」命題在音樂學上的應用。徐上瀛的《溪山琴況》中的「和」況就是對音樂之「象」和「意」的探討，他的「意」相當於黑格爾所說的「理念」，但「意」和「象」不是「環繞」與被「環繞」的關係，也不是神廟建築和雕塑的關係，而是通過藝術家的技巧訓練達到「意」與「象」的「和合」一體的境界。

　　中國古代藝術的「形象」是「形」和「象」的合稱。《尚書·說命上》：「夢帝賚予良弼，其代予言，乃審厥象，俾以形旁求於天下。」漢孔安國注曰：「審說夢之人，刻其形象，以四方求於民間。」[621] 這裡的「形」和「象」以及「形象」均指夢中人物的模樣。畫工根據夢中人物的模樣刻畫

[619]　[清] 徐祺《溪山琴況》，清康熙十二年蔡毓榮刻本。
[620]　[德] 黑格爾. 美學（第三卷，上冊）[M]. 朱光潛譯，北京：商務印書館，2011：334 -335.
[621]　[漢] 孔安國《尚書》，四部叢刊影宋本，卷五。

其形象，這樣所畫人物的形象，就具備藝術形象的要素。漢代《老子河上公注》中的「無物之象」，河上公注曰：「無物質而為萬物設形象也。」[622] 而他對《老子養德第五十》中的「物形之」的注釋亦為「為萬物設形象也」[623]。可見漢代「形」和「象」可以互訓。《文子》中寫道：「故道者虛無、平易、清靜、柔弱、純粹素樸，此五者道之形象也。」[624]《爾雅·釋言》：「畫，形也。」晉代郭璞注曰：「畫者，為形象。」[625]《淮南子》中寫道：「視之無形者，不能思於心。」許慎注曰：「形象無形於目，不能思之於心。」[626]《東觀漢紀·高彪》中寫道：「畫彪形象以勸學者。」[627] 可見「形象」在漢代已經形成了一個固定的搭配，指具體可感之物。魏晉和唐宋「形象」一詞已經是一個被廣泛應用的詞彙，多是指人物的形象和造型藝術的形象。宋代黃休復《益州名畫錄》中寫道：「大凡畫藝，應物象形。」明代孟稱舜《古今名劇合選序》有「因事以造形，隨物而賦象」[628] 句。從《繫辭上》的「在天成象，在地成形」始，到清代章學誠的《文史通義·雜說上》「所患知有文而不知所以為文，譬若畫史徒善丹青而不必肖所圖者之形象矣」[629]，「形象」一詞基本上是在兩個意義上使用：一是客觀事物的形象，一是藝術形象。客觀事物的形象是創造藝術形象的基礎，而藝術形象由於加入了主體人的想像、情感、志意等因素，而成為有無、虛實的結合體。西方蘇格拉底和亞里斯多德都言藝術形象，前者認為

[622]《老子河上公注》，四部叢刊影宋本，卷上。

[623]《老子河上公注》，四部叢刊影宋本，卷上。

[624] [春秋戰國] 辛銒《文子》，明子匯本，上。

[625] [晉] 郭璞《爾雅》，四部叢刊影宋本，卷上。

[626] [漢] 劉安 . 淮南子 [M]. 濟南：山東畫報出版社，2004：272.

[627] 孫昌武 . 佛教：文化交流與融合 [M]. 天津：天津教育出版社，2013：204.

[628] 孟稱舜 . 古今名劇合選序 [M]. 歷代曲話彙編 —— 新編中國古典戲劇曲論集成 [C]. 合肥：黃山書社，2005：465.

[629] [清] 章學誠《文史通義》，民國嘉業堂章氏遺書本，外篇三。

藝術形象要以美為中心，後者認為不同藝術是由於模仿的物件、模仿的媒介和表現方式不同而有分別的，這均涉及藝術的形象問題。別林斯基和車爾尼雪夫斯基均把形象性作為藝術的根本屬性和美學力量的源泉。形象性是藝術的基本屬性，古今中外概莫能外，但對藝術形象的塑造、表現方法和具體認識則千差萬別。中國古代藝術之象從「比興」肇其始，到「意境」說結其尾，其間有形神之辨、虛實之爭、情志相偕、辭韻相通，但中國古代藝術家塑造藝術之象的終極目的是要表現宇宙之道和生命之氣。

第三節　道、氣、象範疇的本體地位及其說明

一、道、氣、象的統一性和本質特徵

　　《禮記·樂記》不僅對先秦的音樂美學進行了初步的匯總，而且對先秦的藝術本體論範疇也進行了初步的歸納，道、氣、象的範疇整體出現使得《樂記》超越了音樂理論的範圍，進而對整個中國藝術的理論範疇產生了重大的影響。《樂記·師乙》中寫道：「故歌者，上如抗，下如隊（墜），曲如折，止如槁木，倨中矩，句中鉤，累累乎端如貫珠。」[630] 這裡涉及音樂之「象」的問題，意為歌唱者的聲音上升時高亢有力，如同高舉之態；下降時沉穩厚重，如同墜落之勢；轉折時乾淨俐落，如同折斷之木；休止時寂然不動，猶如枯死之樹；音調的迴旋變化有一定之規，連接不斷如一串珍珠。孔穎達《禮記正義》寫道：「言聲音感動人心，令人心想形狀如此。」《樂記·樂象》中也有對音樂的高度讚美：「清明象天，廣大象地，終始象四時，周旋象風雨，五色成文而不亂，八風從律而不奸，百度得數而有常。」[631] 這和《論語·八佾》中的一段描述音樂的語言可以進行對比：「子語魯太師樂曰：『樂，其可知已也；始作，翕如也。從之，純如也。曒如也。繹如也。已成。」宗白華對之這樣闡釋：「起始，眾音齊奏。展開後，協調著向前演進，音調響亮。最後，收聲落調，餘音嫋嫋，情韻不匱，樂曲在意味雋永裡完成。」[632] 前者把音樂之象作為天地、四時、風

[630]　[漢] 鄭玄《禮記》，四部叢刊影宋本，卷十二。
[631]　[漢] 鄭玄《禮記》，四部叢刊影宋本，卷十一。
[632]　宗白華 . 宗白華全集（3）[M]. 合肥：安徽教育出版社，2008：431.

雨、五色的象徵，認為音樂可以通往宇宙本體之道；後者則把音樂之象回歸到其社會本質，即「德」的象徵體系之中，這種雅樂的情韻和意味當然是周代社會秩序和社會制度的象徵。

《易傳》中曰：「天垂象，見吉凶，聖人象之。」這裡的第一個像是客觀之象，即風雨晦明等自然現象，這種自然現象含有一定吉凶的寓意，聖人用卦畫符號表示出來，這就是「聖人象之」。《韓非子·喻老》中言象在中原已經消失，但人們可以看見象的骨頭，以此來想像大象的樣子，因此象和想像有著天然的連繫。在中國古代藝術理論發展史上，「形」和「象」範疇的地位並不是對等的，「形」範疇雖然也是中國古代藝術理論的基本範疇，但它比不上「象」範疇的創生和衍化的能力。晉代的摯虞在《文章流別論》中曰：「文章者，所以宣上下之象，明人倫之敘，窮理盡性，以窮萬物之宜者也。」這裡「窮萬物之宜」即「真」，「明人倫之敘」即「善」，「宣上下之象」即「美」，可見藝術是真、善、美的結合，自然也就是道、氣、象的結合。張載《正蒙·乾稱》中云：「凡可狀，皆有也；凡有，皆象也；凡象，皆氣也。」他把「有」、「象」和「氣」結合起來。王微在《敘畫》中云：「以圖畫非止藝行，成（誠）當與《易》象同體。」而《易》像是載「道」的，這實際上是肯定了「圖畫」的形上性質，與宗炳的「以形媚道」相似。

在老子和莊子的著作中，道和氣是不同的兩個概念，但老子重視道和象的關係，他往往拿具體事物之象來說明形而上之道。莊子重視氣和道的關係，他善於營造人生的境界來詮釋他的道。因此可見，老子和莊子的差異不在於形而上的道，而在於通往道的路徑不同。老子可以拘於一隅中窺道，莊子則大鵬展翅般俯瞰世界，一個傾向於內向性的體味至真之道，一個則熱衷於浪漫性的遊世。儒家的孔子和孟子則走著另外一條道路，孔

子的「志於道、據於德、依於仁、游於藝」的人生理想和現實操勞，使他的道德倫理化為一種秩序性的禮和審美性的樂相結合的狀態。孟子的道具體化為人的「仁義禮智」四端，通往這「四端」的途徑是「養吾浩然之氣」。但何謂「浩然之氣」？孟子說：「難言也，其為氣也至大至剛。」這種「浩然之氣」或者曰「至大至剛之氣」都為人性所固有，「非由外鑠」。這種浩然之氣是主觀的力量，但需要培養和踐行。以善道的原則去踐行「義」事，自然會養成浩然之氣。孟子的這種天賦道德觀使他對藝術的看法也道德化和倫理化了，他在《孟子·離婁上》中寫道：

> 仁之實，事親是也；義之實，從兄是也；智之實，知斯二者弗去是也；禮之實，節文斯二者是也；樂之實，樂斯二者，樂則生矣；生則惡可已也，惡可已，則不知足之蹈之、手之舞之。[633]

以仁義禮智來詮釋「樂」的產生和本質，當然是唯心的藝術起源論。孟子的這種以「仁義」為標準的藝術審美觀易於被統治階級所利用，成為他們實施政教的工具。至此，中國古代藝術形成了以莊子的「審美心」和孟子的「道德心」這兩大軸心相互結合的審美體系，而隨後的古代藝術精神也基本上沿著由「審美」和「道德」這兩方面相互融合的道路發展。至於中國古代藝術本體的三個維度道、氣、象也是在「審美」和「道德」的雙重制約下逐步得以確立起來的。

漢代的《易緯·乾鑿度》中寫道：「夫有形生於無形，乾坤安從生？故曰：有太易，有太初，有太始，有太素也。太易者，未見氣也。太初者，氣之始也。太始者，形之始也。太素者，質之始也。氣形質具而未離，故曰渾淪。」[634] 這裡氣、形、質還不是最終的本體，最終的本體是無，也

[633] 黃榮華. 義者之言：《孟子》選讀 [M]. 上海：上海教育出版社，2017：8.
[634] [漢] 鄭玄《易緯·乾鑿度》，清武英殿聚珍版叢書本，卷上。

即「太易」；它也是最高的本體。「太初者，氣之始也」即言「氣」是「太初」之物，它是次於「太易」的宇宙本體。東漢的何休認為，「元者，氣也。」[635] 這是他明確地把「氣」範疇作為宇宙本體來定義。《老子》和《莊子》以道為宇宙的本體，但它們都言氣，氣只是次於道的本體。《莊子·知北遊》中寫道：「油然不形而神，萬物蓄而不知，此之謂本根。」[636] 即把「道」作為本體來看待。

三國時代劉劭以「元一」為宇宙的本體。晉代裴頠說：「夫總混群本，宗極之道也。方以族異，庶類之品也。形象著分，有生之體也。化感錯綜，理跡之原也。」[637] 這裡「總混群本」和「化感錯綜」即為「氣」，而「形象」則是「有」，「氣」是「宗極之道」，即宇宙之本體。北宋的張載是氣本論的集大成者，他建構了系統的氣本理論。他認為「氣」是宇宙的本體，而「道」則是指「存在歷程或變化的歷程」[638]。可以看出張載的「道」是原始意義上的道，這和老子所言的「道」是不同的。

張載關於道、氣、象的關係可以用他的一句話概括，就是：「凡可狀皆有也，凡有皆象也，凡象皆氣也。」[639] 他在《正蒙·太和》中寫道：「太虛無形，氣之本體。」就是說太虛是氣的本體。太虛是無形的，而氣之聚散則有形，有形則有象。對「太虛即氣」這句話有不同的理解，大多數人理解為「太虛就是氣」，實際上這樣理解並不準確。因為「即」在《說文解字》中是「食」或「就」之意，也就是說「太虛即氣」的內在意涵是「太虛和氣合二為一」，或者說「太虛和氣相即不離」。王夫之對此句的理

[635]　[漢] 何休《春秋公羊經傳解詁》，四部叢刊影宋建安餘氏刊本，隱公第一。
[636]　郭慶藩. 莊子集釋 [M]. 北京：中華書局，1961：735.
[637]　馮友蘭. 馮友蘭文集（第 11 卷）：中國哲學史新編（第 4 冊）[M]. 長春：長春出版社，2017：77.
[638]　張岱年. 中國哲學大綱 [M]. 南京：江蘇教育出版社，2005：68.
[639]　[宋] 衛湜《禮記集說》，清通志堂經解本，卷一百二十八。

解是：「氣之聚散於太虛，猶冰凝釋於水，知太虛即氣，則無無。人之所見為太虛者，氣也，非虛也。虛涵氣，氣充虛，無所謂無者。」[640] 可見他也把「太虛」和「氣」理解為二物而非一物。張載還認為：「太虛為清，清則無礙，無礙故神；反清為濁，濁則礙，礙則形。」[641] 把「道」看成一種規律性的存在，正如他所說的「循天下之理之謂道，得天下之理之謂德」[642]，清則神，氣濁則為形，形則有象；他把形象看成是暫時性的東西，而把氣看成是永恆的實在。司馬光也有一段關於虛和氣的論述，可以和張載相互對比。他說：「萬物皆祖於虛，生於氣。氣以成體，體以受性。性以辨名，名以立行，行以俟命。故虛者物之府也，氣者生之戶也，體者質之具也，性者神之賦也。」[643] 司馬光把虛看成了「物之府」，氣為「生之戶」，似乎又回到了張載所極力批評的「若謂虛能生氣，則虛無窮，氣有限，體用殊絕，入老氏有生於無自然之論，不識所謂有無混一之常」[644] 的觀念。

　　如果把「道」作為總的規律來解釋，那麼「理」則是萬物各自獨有的規律，與具體的「形」有關。《莊子・天地》寫道：「物成生理謂之形。」《荀子・正名》也說：「形體色理以目異。」《韓非子》亦寫道：「理者成物之文也，道者萬物之所以成也。」[645] 中國古代哲學不同於西方哲學的一個主要特點是認為「道」是不可能離開象的，西方的「邏各斯」則與之不同，是可以脫離開具體之物而單獨存在的。王夫之是繼張載之後最偉大的唯物主義哲學家之一，他認為氣是本體。劉熙載《藝概》中把「神」、「氣」和

[640]　[清]王夫之《張子正蒙注》，清船山遺書本，卷一上。
[641]　[明]胡廣《性理大全書》，清文淵閣四庫全書本，卷五正蒙一。
[642]　[宋]方聞一《大易粹言》，清文淵閣四庫全書本，卷六十六。
[643]　[明]章潢《圖書編》，清文淵閣四庫全書本，卷八。
[644]　[清]黃宗羲《宋元學案》，清道光刻本，卷十七。
[645]　[春秋戰國]韓非《韓非子》，四部叢刊影清影宋鈔校本，卷六。

「形」列為學書的不同層次:「學書通於學仙,煉神最上,煉氣次之,煉形又次之。」[646] 而他在《詩概》中則說:「山之精神寫不出,以煙霞寫之;春之精神寫不出,以草樹寫之。故詩無氣象,則精神亦無所寓矣。」可見劉熙載已經把道、氣、象三者統一於藝術創作之中了。

「道」是中國古代藝術理論中最高的範疇,它是藝術形上性的概念,藝術的最高的目的就是要體現宇宙和生命之道。「氣」是中國古代藝術的生命之氣,中國古代藝術本體性的表達就是生命性的表達。「象」是中國古代藝術形象本體,是中國古代藝術的美學本質。

■ 二、道、氣、象與其他藝術範疇的關係

道、氣、象與藝術的連繫並非是先天的和固定的。先秦時代藝術的概念側重於技術性,而技術多被神祕的力量所控制,諸如巫師、卜筮者和所謂的聖人等。即便是一般的工匠、畫師、樂工,他們並不明白自己嫻熟的技藝是來源於長期艱苦的「實踐」活動,他們對自己的高超的技藝並不「覺解」。這樣在技術領域裡,不同的「神」(「祖師」)就被創造出來了。這種對技術的神祕化和崇拜性的理解,是早期社會的普遍特點,這種信仰一直持續到當代社會。當代民間信仰中還殘存著遠古時代對技術崇拜的諸多痕跡。

道、氣、象與藝術之間也存在著這種連繫。氣本來是指自然之氣,後來隨著音樂藝術的發展,音樂節奏的輕重緩急和音調旋律的變化不僅和主體人的氣息有密切的關係,也漸漸地和社會風氣產生了神祕的連繫。音和心通過「氣」這個範疇為仲介而產生關係,而音樂與社會的連繫則是一種

[646] [清] 劉熙載《藝概》,清同治刻古桐書屋六種本,卷五。

「象徵」關係。當然，這種象徵關係並不穩定和牢固，因此後代的音樂理論家、哲學家或統治者根據現實的需要不斷地解構這種「象徵」關係。孔子的「禮云禮云，玉帛云乎哉！樂云樂云，鐘鼓云乎哉」、嵇康的「聲無哀樂」、《孔子閒居》的「無聲之樂」、老子的「大音希聲」、唐太宗的「悲悅在於人心，非由樂也」等均對當時流行的音樂觀念進行了批判，這從反面說明了氣範疇在音和心的連繫中的強大影響力。以氣為本的思想在音樂領域不斷受到人們的質疑、否定和顛覆，這也從反面說明了氣範疇在中國古代藝術中的本體地位。

　　氣在視覺藝術中的本體地位和氣在聽覺藝術中的地位相似。中國古代藝術比較注重氣範疇的運用，氣範疇不僅在中國古代藝術中具有本體性的地位，而且具備著連接形而上的道範疇和形而下的象範疇的重任。「色」在中國古代藝術中則是以氣的形式出現的，色本身是光作用於人的視覺印象，但「色」在《說文》中解釋為：「顏氣也，從人從卪。」段玉裁解釋為：「顏者兩眉之間也。心達於氣，氣達於眉間，是之謂色。顏氣與心若合符節，故其字從人從眉。」以此可見，中國古代造型藝術的視覺性根源也是「氣」。道是藝術的靈魂，但在藝術創作、鑑賞和接受的過程中，往往不是以道範疇的形式出現，而是以「神」、「志」、「虛」、「韻」或者「意」的範疇形態出現。可見，道儘管是古代藝術的最高本體，但它並不是凝固不變的、僵死的理論符號，它有著自己豐富的理論內涵和層次。氣範疇也是如此。古代藝術理論的各家各派幾乎都言氣，氣的具體內涵也並不一致，但大都認為氣是藝術的主體。藝術家本身即是由氣所構成，創作過程即是「寫氣圖貌」的過程；藝術家所創造的物化形態的藝術品如文學、音樂、繪畫等也是由氣所構成；鑑賞家所謂的「氣韻」、「觀氣」、「形包氣」等提法也都意味著氣是藝術的主體。象範疇本身是有和無的統一，它既可

指物象也可指心象，既可指變動不居的藝術形式之象，也可指恆定不變的「大象」。總之，離開象範疇，道和氣範疇就無法得到真正的實現，只有透過藝術的象範疇我們才能真正體味道的豐富內涵和氣的變化姿態。從這個意義上說，道、氣、象是中國古代藝術的本體論範疇。

　　道是中國哲學中的最高概念，也是中國古代藝術理論的根本範疇之一。道和藝的結合是人的理性和感性和諧發展的必然結果。沒有道的藝，便缺少靈魂和方向；離開藝的道，便喪失實現的途徑和手段。如果說道是宇宙萬物總的根源和本體，那麼氣則是具體之物的本質或本根。藝範疇中的所有構成要素的本質是氣，聽覺、嗅覺、視覺和觸覺乃至人本身都是由氣所構成。人的感覺器官具有生物的直接性和社會的歷史性，前者不假它物直接感受這個世界，後者積澱人類的情感、情緒和認識形成具體的知識。中國古代藝術是古代人感受世界，並把這種感受具形化的結果。氣是構成人的生物性基本元素，也是構成世界的基本要素。藝術是對這個世界社會的、情感的和審美的反映。氣成為藝術的本體範疇是由氣的特性和中國古代藝術的生命性特質所決定的。如果說道是古代藝術「形而上」的本體，氣是其「形而下」的本質，那麼象則是藝術的形式本體。象範疇使藝術成為藝術，使人透過它來直接把捉生命本身的生氣和生意。象範疇使氣的實在性和道的超越性最終成為可以被認識和感知的物件。

中國古代藝術範疇論（從生成語境至本體論範疇）：
由哲學與美學的相互交織，尋繹中國古代藝術的發展脈絡

作　者：李韜
發 行 人：黃振庭
出 版 者：崧燁文化事業有限公司
發 行 者：崧燁文化事業有限公司
E-mail：sonbookservice@gmail.com
粉 絲 頁：https://www.facebook.com/sonbookss/
網　址：https://sonbook.net/
地　址：台北市中正區重慶南路一段六十一號八樓 815 室
Rm. 815, 8F., No.61, Sec. 1, Chongqing S. Rd., Zhongzheng Dist., Taipei City 100, Taiwan
電　話：(02)2370-3310
傳　真：(02)2388-1990
印　刷：京峯數位服務有限公司
律師顧問：廣華律師事務所 張珮琦律師

-版權聲明

定　價：399 元
發行日期：2024 年 03 月第一版

◎本書以 POD 印製
Design Assets from Freepik.com

國家圖書館出版品預行編目資料

中國古代藝術範疇論（從生成語境至本體論範疇）：由哲學與美學的相互交織，尋繹中國古代藝術的發展脈絡 / 李韜 著 . -- 第一版 . -- 臺北市：崧燁文化事業有限公司，2024.03
面；　公分
POD 版
ISBN 978-626-394-069-7(平裝)
1.CST: 藝術史 2.CST: 藝術哲學 3.CST: 中國
909.2　　113002144

電子書購買

臉書

爽讀 APP